현대 건축의 시작, 시카고에 가다

건축으로 본 시카고 이야기

현대 건축의 시작, 시카고에 가다

건축으로 본
시카고 이야기

이중원 지음

사람의무늬

사랑하는 이종득(1941~2017) 님께
본 저서를 헌정합니다.

서문

시카고는 미국에서 뉴욕과 로스앤젤레스 다음으로 큰 도시이다. 뉴욕은 동부, 로스앤젤레스는 서부, 시카고는 중부의 대표도시이다. 중부는 애팔래치아 산맥과 로키 산맥 사이의 대평원 지대이며 시카고는 이곳의 핵심 도시다.

시카고는 건축적으로 쟁쟁한 도시다. 시대를 달리하며 뛰어난 건축 영웅들이 배출되었다. 이들은 서로 논쟁과 경쟁을 통해 발전했다. 시카고의 걸작들은 뉴욕과 샌프란시스코를 자극했으며, 그 자극 속에서 미국 도시들은 전진했다.

시카고는 '건축의 도시(City of Architecture)'이고, '건축가의 도시(City for Architects)'다. 시카고의 아름다움은 건축에서 비롯하고, 시카고의 명성은 건축가들이 만들었다. 따라서 시카고 시민들이 가지는 시카고 건축에 대한 자부심은 남다르다. 이 책은 바로 이런 시카고의 건축에 대한 이야기이다. 미국 대평원 땅에 왜 도시가 생겼고, 어떻게 발전했으며, 어디를 향해 가고 있는지 물어본다.

책은 '시카고 들어가기'로 시작한다. 시카고의 물리적 조건과 몇몇 중요한 개념과 사건들, 또 몇 가지 시카고에 관한 일반적 지식을 다룬다.

두 번째 장은 미시간 애비뉴이다. 미시간 애비뉴는 시카고에서 가장 중요한 도로다. 도로가 길기 때문에 시카고강을 기준으로 강남과 강북을 나누었는데, 여기서는 강남만 다루었다.

세 번째 장은 미시간 애비뉴의 강북 지역인 매그 마일이다. 매그 마일은 시작점과 끝점이 있는데, 시작점은 시카고강과의 교차점이고, 끝점은 존 핸콕 센터이다.

네 번째 장은 스테이트 스트리트이다. 시카고 도심을 루프(Loop)라고 하는데, 루프는 '고리'라는 의미다. 시카고 도심은 고상 철로가 고리 모양으로 사각형을 이루는 데서 비롯했다. 루프 핵심 상권이 스테이트 스트리트이다.

다섯 번째 장은 잭슨 대로이다. 잭슨 대로는 시카고학파 초기 마천루 작품 밀집 지역으로 유명한 곳이다. 뿐만 아니라, 이 도로는 유니언 역(시카고 유니언 스테이션)이 시카고강 서측으로 들어오면서 역세권 도로로 부상했다.

여섯 번째 장은 뮤지엄 캠퍼스와 밀레니엄 파크다. 두 곳은 미시간호에 접한 시카고 공공 건축 밀집 지역이다. 뮤지엄 캠퍼스는 시카고 박람회의 정신을 계승한 보자르식 건축 밀집 지역이고, 밀레니엄 파크는 시카고가 21세기를 준비하며 야심차게 기획한 공원이다.

일곱 번째 장은 시카고강을 따라 펼쳐지는 마천루 협곡에 관한 이야기이다. 시카고강 건축은 탄천과 중랑천 같은 도시 내 하천은 어떤 건축과 어떤 수변 공간으로 지어야 하는지 알려준다.

마지막 장은 시카고 대학을 다뤘다. 시카고에서 다루는 두 대학은 IIT(Illinois Institute of Technology, 일리노이 공과대학)와 시카고 대학인데, IIT는 4장 스테이트 스트리트에서 다뤘고, 시카고 대학은 별도의 장에서 다뤘다.

첫장과 마지막 장 사이에 이 책의 중심 이야기가 펼쳐진다. 무슨 이

야기든 시작과 끝이 중요하지만, 그래도 필자가 하고 싶은 이야기의 핵심은 중앙에 두었다.

오직 시카고에만 있고, 가장 시카고를 시카고답게 말해주는 물리적 조건은 단연 미시간호와 시카고강이다. 따라서 중심 이야기는 이 둘 수변 조건과 관계 맺고 있는 건축 이야기이다. 호반과 수변이 어떤 공공재로 바뀌어야 하는지 말하는 것이 이 책을 쓴 가장 큰 이유다.

건축 책은 그림이 많아 대중에게 다가가기가 수월한 편이다. 그럼에도 불구하고, 내용 중에 전문적인 내용이나 단어가 많아 불편한 독자가 있을 것이다. 이를 줄이려고 애를 써도, 늘 한계가 있다. 이번 책 만큼은 일반 독자에게 한 걸음 더 다가갈 수 있기를 기대한다.

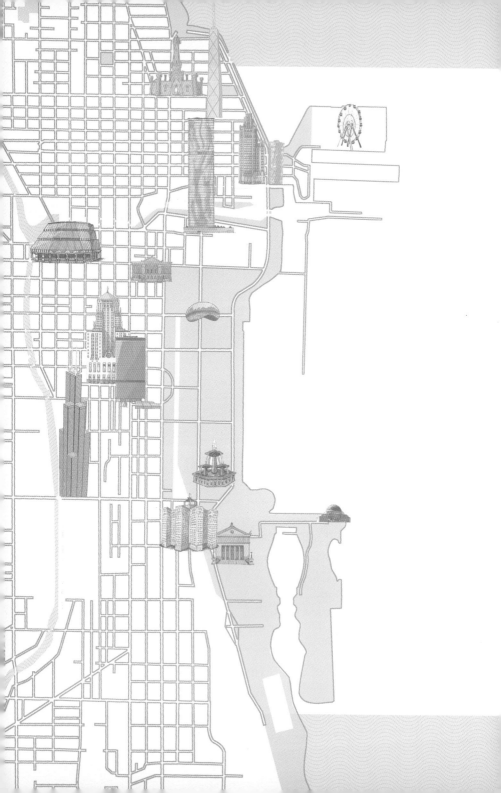

CONTENTS

★
01

시
카
고
들
어
가
기

일리노이
(ILLINOIS)

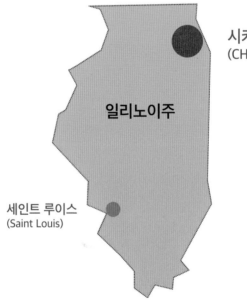

시카고
(CHICAGO)

일리노이주

세인트 루이스
(Saint Louis)

★
시카고 들어가기

일리노이주는 미국 중부 대평원 지대의 핵심 주이다. 대평원 지대의 중심지가 일리노이이고, 이를 호령하는 도시가 시카고이다. 시카고는 일리노이 북동쪽에 위치하고 있다. 시카고는 인디언 말로 '양파'라는 뜻이다.

동부 뉴욕과 서부 샌프란시스코가 미대륙 양단의 핵심 도시라면, 시카고는 미대륙 복부의 핵심 도시다. 시카고 광역 도시권 인구는 1,000만 명에 육박하고, 시카고는 약 250만 명이 사는 거대한 도시다.

시카고강은 시카고를 관통한다. 이 강은 북으로는 미시간호를 거쳐 오대호에 연결된다. 또 남으로는 미시시피강과 연결되어 뉴올리언스까지 내려간다. 캐나다와 물길이 열려 있고, 루이지애나주와 물길이 열려 있는 천혜의 물류 도시가 시카고다.

1830년대에 운하가 뚫려 오대호와 대서양이 연결되면서 시카고는 뉴욕과 함께 삼각무역의 허브 도시가 되었다. 그런가 하면, 남북으로는 캐나다, 멕시코와 연결되어 대평원의 농산물과 축산물은 사방으로 뻗어 나가 부를 축적해 거대 도시로 성장할 수 있었다.

남북전쟁 후에는 시카고에 철로(철도 개통)가 개통되어 번영에 박차를 가했고, 미대륙 교통 요충지 도시 혹은 중서부 허브 도시라는 별명이 붙게 되었다. 1871년 대화재로 도시는 잿더미가 되었지만, 시카고의 역동성을 잠재우지는 못했다. 시카고는 재건을 통해 근대 마천루의 발상지가 되었고,

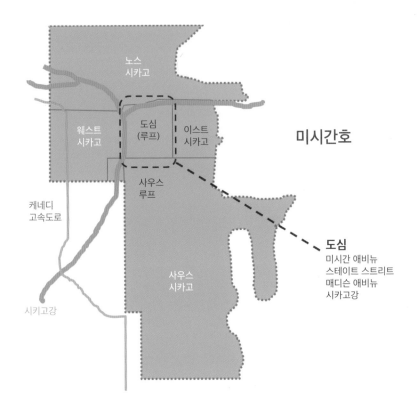

노스
시카고

웨스트
시카고

도심
(루프)

이스트
시카고

미시간호

사우스
루프

케네디
고속도로

사우스
시카고

시키고강

도심
미시간 애비뉴
스테이트 스트리트
매디슨 애비뉴
시카고강

시카고학파를 형성했다. 시카고는 미국을 대표하는 마천루 도시가 됐다.

　시카고는 거대한 미시간호가 있고, 'ㅅ'자 모양의 시카고강이 있다. 그래서 늘 쾌적한 바람이 도시를 쓴다. 시카고가 녹음이 풍부하고 공기가 신선한 이유다.

　시카고강은 미시간호와 접점에서 시작한다. 본래는 물이 서쪽에서 동쪽으로 흘렀는데, 식수원이 오염되자 물의 흐름을 바꾸어 지금은 동쪽에서 서쪽으로 흐른다.

　시카고강은 서쪽으로 가다가 북쪽 지류와 남쪽 지류로 나뉜다. 시카

고는 이들을 기준으로 세 개의 지역으로 나뉜다. 강이 꺾이는 곳의 남쪽 지역이 '루프'라고 불리는 도심이다. 시카고강은 시카고에서 가장 강력한 건축 자산이다. 마천루 지역은 세계 어느 도시에나 있지만, 강을 낀 마천루 협곡은 시카고가 단연 최고다.

물길 못지 않게 철로와 도로가 시카고에서 중요하다. 특히 철로와 기차역 중심으로 초기 시카고학파 건축들이 집중되었다.

도로 중에서는 스테이트 스트리트가 중요하다. 쟁쟁한 초기 시카고 사업가들의 집념이 이곳에 결집했다. 시카고가 자랑하는 도로는 미시간 애비뉴이다. 시카고 건축 유전자 측면에서는 잭슨 대로가 대화재 이후 초기 건축의 응집 지역이라 가치가 있지만, 미시간 애비뉴의 상권을 조성하지는 못했다.

★

미시간호(Michigan Lake)

미시간호는 약 17,500평으로 면적이 무려 대한민국 절반 크기이다. 이름만 호수지 엄밀히 말하면 바다다. 다만, 짜지 않은 바다다. 미시간호는 연중 기후조절 장치이다. 한여름에는 호수 바람으로 더위를 식혀주고, 한겨울에는 잘 뭉쳐지는 눈을 선사한다. 시카고강이 시카고 도심의 바탕이라면, 미시간호는 시카고라는 도시의 바탕이다.

미시간호는 때론 먹구름처럼 짙고, 때론 하늘처럼 푸르다. 미시간호는 터키석(turquoise)처럼 청록색이 돈다. 대체로 빙하가 녹아 만들어진 물

이 이렇게 신비로운 빛깔을 발하는데(원인은 빙하에 깎여 부스러진 암분으로 알려져 있다), 미시간호와 시카고강이 그렇다.

시카고 선조들은 수변이 사유지로 전락하지 못하도록 도시를 계획했다. 도시 건설 초기부터 호숫가와 강변을 공공재로 인식했다. 초기 지도에 "이 땅(오늘날 밀레니엄 파크와 그랜트 파크)을 영원히 후손들을 위해 녹지로 비워 둔다"고 명기했다. 미시간호를 마주한(수변) 땅을 사유화하지 못하게 했다.

수변 공원이 활성화할 수 있게, 공공 물놀이 시설과 뱃놀이 시설(요트 선박장)을 조성했고, 공원에는 공공 건축물인 도서관과 아쿠아리움, 박물관과 과학관을 배치했다.

시카고는 지난 150년간 세계적으로 인정 받는 수변 녹지를 가진 도시가 됐다. 여기에 건축가 다니엘 번햄(Daniel Hadson Burnham)의 비전은 거의 절대적이었다.

하지만 시카고도 실수한 것이 있다. 도시를 관통하는 대동맥인 고속도로를 물가에 만든 점이다. 이 도로를 호안고속도로라는 의미에서 '레이크 쇼어 드라이브(Lakeshore Drive)'라 불렀다. 1950~60년대 범한 가장 큰 도시계획적 실수는 수변을 따라 고속도로를 건설한 일이었다.

보스턴에서 그랬고, 뉴욕에서 그랬고, 시카고에서 그랬다. 이를 비판 없이 받아들인 우리나라 주요 도시들도 이 방식을 답습했고, 이는 오늘날까지 이어진다. 보행 중심의 도시에서 이런 도로는 수변과 도시를 단절시키는 벽 역할을 한다.

존 핸콕 센터 전망대에서 북쪽으로 바라본 미시간호의 모습. ⓒ 이중원

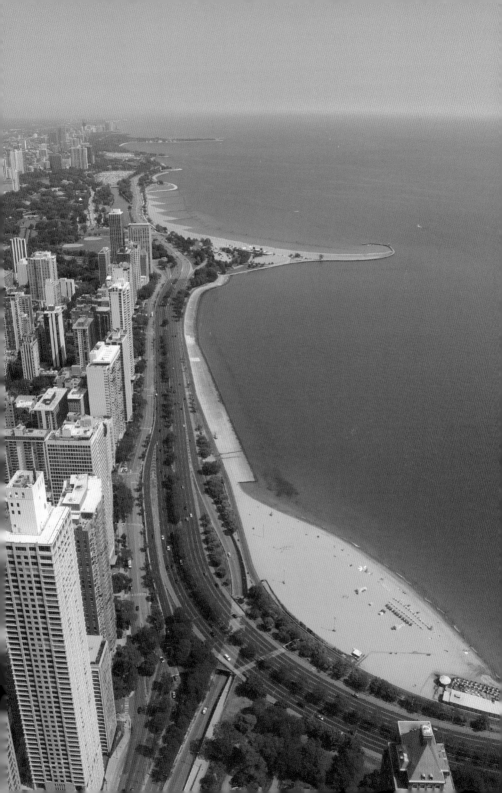

★
시카고강(Chicago River)

시카고강은 도심을 휘감는다. 강은 도심의 북쪽과 서쪽의 경계를 형성한다. 강의 동쪽 끝점은 미시간호와 닿아 있고, 서쪽 경계는 원도심과 신도심을 나누는 기준이 됐다. 강의 서쪽인 신도심은 20세기 초에 두 개의 중앙 철도역이 들어오면서 형성됐다.

강폭은 한강처럼 넓지도 않고, 양재천처럼 좁지도 않다. 평균 약 35m 폭이다. 때문에 걸어서 강을 건너기에 부담이 없다. 유람선 3대 정도가 불편 없이 지나갈 수 있다. 휴먼스케일의 강폭과 강변 마천루가 만드는 인공의 협곡은 시카고를 세계적인 마천루 도시로 만들었다. 개별 마천루의 화려함보다 시대를 기록하고 있는 여러 마천루들이 협주한다.

시카고 건축가들은 수변 공간의 가능성을 과거에도 알았고, 지금도 알고 있다. 이 강이 가지는 물리적인 가치를 일찍이 알았기에 옛부터 지금까지 한 땀 한 땀 당대 최고 마천루를 세울 수 있었다. 마천루 역사책이라고 불러도 될 만큼 각 시대를 대표하는 양식의 마천루가 강을 따라 펼쳐진다. 한여름 일몰 후 20분 정도가 지나면, 시카고강 마천루가 펼치는 향연은 실로 일품이다.

시카고강의 강폭만큼 건축적으로 절묘한 것이 한 가지 더 있다. 강의 변곡점과 갈림점이다. 시카고강은 미시간호로부터 직선으로 흐르다가 미시간 애비뉴 지점에서 한 번 꺾이고, 서쪽 끝에서는 남북으로 갈라진다.

한 번 꺾이는 바로 그 지점이 시카고강 전체 길이에서 가장 극적인 지점이다. 쟁쟁한 미시간 애비뉴가 시카고강과 교차하는 지점으로 길과

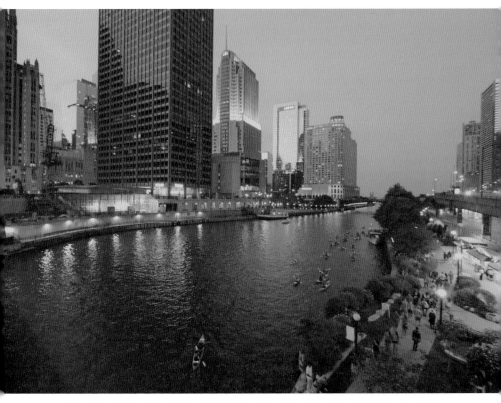

미시간 애비뉴 다리에서 동쪽 미시간호를 바라보며 시카고강을 찍은 사진이다. 7월 초 저녁 8시경. ⓒ 이중원

강이 만나는 지점이다. 랜드마크 건축이 들어설 수밖에 없는 위치이다.

옛 지도와 요즘 지도를 비교해 보면 흥미롭다. 옛 지도를 보면, 시카고강이 미시간호에서 귀 모양으로 불룩 올라와 서향하다가 남과 북으로 갈라진다. 요즘 지도를 보면, 초입 귀 모양이 없어졌다. 곡선이 직선이 됐고, 변곡점만 남았다. 옛 지도와 요즘 지도의 파란 지점이 동일한 변곡점으로 동서방향으로 흐르는 시카고강이 남북 방향의 미시간 애비뉴와 교

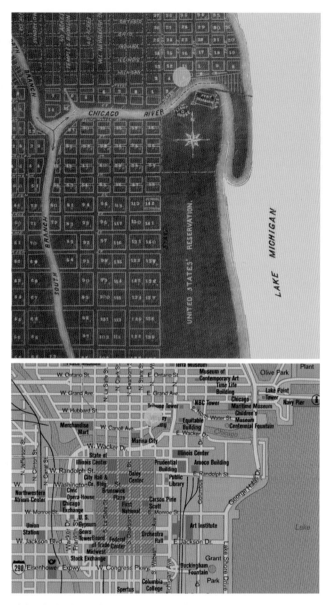

시카고 옛 지도와 요즘 지도. 파란 동그라미가 위치한 지역이 시카고강의 변곡점이다.
아래 지도의 보라색 부분이 바로 시카고 루프(Chicago Loop)이다.

차하는 지점이다.

강의 흐름이 남서 방향으로 비스듬히 꺾이면서, 강북에 사다리꼴 모양의 필지들이 생겨났다. 미시간 애비뉴도 직선으로 가지 못하고, 강에서 북동 방향으로 꺾였다. 그 결과, 왼쪽 지도의 파란 지점은 시카고강에서 보아도 한눈에 들어오는 지점이 되고, 미시간 애비뉴에서 보아도 도로 한복판에 서 있는 필지가 되었다. 이곳에 20세기 초 리글리(Wrigley) 빌딩이 섰다.

리글리 빌딩의 입지 조건의 특징을 알아보고, 이와 동일한 방식의 초고층 마천루를 2009년에 리글리 빌딩 뒤에 세운 사람이 트럼프 대통령이다.

시카고강의 변곡점 만큼 갈림점도 사람의 이목이 집중되는 장소인 만큼 랜드마크 건축이 다수 세워졌다. 그 중에서도 갈림점의 완만한 수변을 따라 세워진 대표적인 마천루가 333 웨커 드라이브 빌딩이다.

★

시카고 루프(Chicago Loop)

영어에서 루프(Loop)란 밧줄의 고리이다. 시카고 고가 철도가 고리 모양으로 도심을 휘감고 있어 시민들은 일찍이 이를 '시카고 루프'라고 했다. 고가 철도는 도심 서쪽에서 시작하여 직사각형을 그리고 남쪽으로 빠진다.

루프는 대중교통 철도 고리를 형성하며 도심의 몇 개 지역을 관통하는 선적인 개념이었는데, 오늘날에는 면적인 개념이다. 이는 시카고 다운타운이다.

시카고 루프의 북동쪽 코너인 와바쉬 에베뉴(Wabash Avenue)와 레이크 스트리트(Lake Street) 교차로에서 여름 황혼에 찍은 사진이다. ⓒ 이중원

시카고 루프는 22쪽 지도에서 보라색으로 칠한 부분이다. 루프는 도심으로 시카고 CBD(Central Business District)를 형성한다. 여기에 시청이 있고, 은행가가 있고, 기업 본사들과 상가가 있다.

루프 안에는 대화재 이후 지어진 19세기 시카고 초기 마천루가 있는가 하면, 21세기형 실험적인 마천루도 있다. 루프에는 19~21세기 건축이 공존한다. 시카고는 (세계 건축사에서) 마천루를 개발한 도시로 알려져 있다.

그래서 시카고학파가 만든 19세기 말 초창기 마천루가 특히 루프 안에서 보물 대접을 받는다.

시카고는 미국 도금 시대(Gilded Age, 1870~1900) 대표 도시다. 남북전쟁(1861~1865) 이후에 일어난 미국형 산업혁명 시대의 걸작품이다. 시카고는 뉴욕과 더불어 도금 시대의 동부와 중부의 핵심 도시였다. 루프는 그 당시의 서사가 건축적으로 고스란히 남아 있는 곳이다.

어느 도시든 그 도시의 시작점과 지향점을 아는 것이 중요한데, 루프에서는 시카고의 시작점을 찾으면 되고, 시카고강에서는 시카고의 지향점을 찾으면 된다.

★
대초원과 대화재

시카고의 면적은 약 606.1km²이다. 시카고 기후는 서울처럼 사계절이 뚜렷하나, 대륙성 기후가 강하여 겨울에는 영하 25도까지 내려가 좀 더 춥고, 미시간호의 영향으로 폭설이 잦다.

시카고를 대평원 지대라고 하는데, 이는 미국 중북부의 낮고 거대한 평평한 녹음 지대를 일컫는다. 적당한 수분으로 잔디가 많다.

미대륙 관점에서 보면, 서부의 로키산맥 동쪽과 동부의 애팔래치아 산맥 서쪽지대로 곡창지대다. 뉴욕은 이 지역의 농축산품을 대서양 건너 유럽 대륙에 팔고자 일찍이 운하(1830)와 철로를 시카고에 깔았다. 시카고는 중부 허브 도시가 되어 목축업과 삼림, 곡물 산업의 거래 중심지로 성

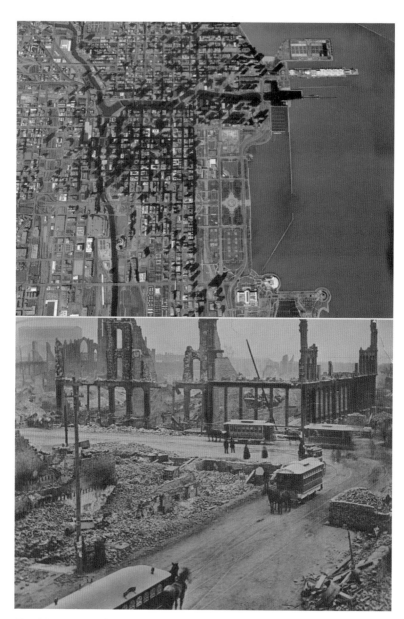

항공 사진과 시카고 대화재(1871) 당시의 모습.

장했다. 남북전쟁 후 북부 도시들이 성장하고, 남부 도시들이 쇠락하면서 시카고는 뉴욕과 함께 번영했다.

1871년 시카고 '대화재'는 건물 18,000채를 잿더미로 만들며 인구 10만여 명의 집을 앗아갔다. 시카고는 재건하면서 도시의 용적률을 높였고, 건물은 내화 재료로 지었다. 건물은 높아졌고, 불에는 견고해졌다. 장식보다는 효율에 치중했다. 이때 건축을 '시카고학파'라 부른다. 이들은 유럽식 규범과 장식을 과감히 버렸고, 시카고의 상인정신과 효율성을 앞세웠다.

★

시카고 멘탈 맵(Mental Map)

지금까지 미시간호와 시카고강에 대해 소개했고, 시카고 루프와 대평원에 대해 소개했다. 이제 머릿속에 시카고 지도를 그려보자. 이는 시카고 다이어그램으로 일종의 멘탈 맵이다.

시카고에서는 두 개의 남북 도로와 동서 도로, 총 네 개의 도로를 기억할 필요가 있다. 남북 도로는 미시간 애비뉴와 스테이트 스트리트이고, 동서 도로는 매디슨 스트리트와 잭슨 스트리트이다.

동서 도로는 대륙 횡단 철도 중앙 역사 때문에 유명해졌다. 역사가 들어오면 일반적으로 신문 본사가 들어오고, 은행과 호텔, 기업 본사가 들어오며 역세권을 형성한다. 역세권 주변으로 정보가 흐르고 돈과 사교가 일어난다. 다만, 시카고에서는 역이 작게 5~6개로 분산되어 있다가 두 곳으로 통합되어 그 양식이 조금 다르다.

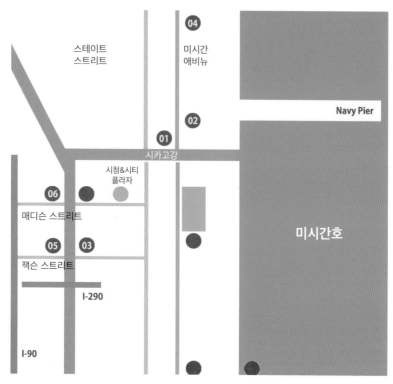

빨간색 원형 포인트들은 시카고 주요 랜드마크이다. ① 리글리 빌딩(Wrigley Building)과 트럼프 타워(Trump Tower, 윌리스 타워로 개명), ② 트리뷴 타워(Tribune Building), ③ 시어즈 타워(Sears Tower), ④ 존 핸콕 센터(John Hancock Tower), ⑤ 유니언 역(Union Station), ⑥ 노스웨스트 스테이션(Northwest Station, 오걸비 트랜스포테이션 센터로 개명) 번호가 써 있지 않은 건축물들은 시카고 주요 문화 시설이다.

두 기차역이 매디슨 스트리트에 있는 노스웨스트 스테이션과 잭슨 스트리트에 있는 유니언 역이다. 철길 말고도 오늘날에는 고속도로가 있다. 이들이 I-90와 I-290이다. 멘탈 맵을 완성하려면, 길 말고도 몇 개의 광장과 랜드마크 건축물의 위치를 알아 두면 좋다.

주요 광장으로는 매디슨 스트리트를 따라 있는 시카고 시청 광장과

밀레니엄 파크가 중요하다. 주요 랜드마크 건축물로는 시카고강의 '포 코너스'(Four Corners)를 유명하게 만든 리글리 빌딩과 트리뷴 타워, 시어즈 타워(오늘날 윌리스 타워)와 존 핸콕 센터가 중요하다.

<div align="center">

★
시카고 핵심 볼거리

</div>

만약 시카고에서 체류할 시간이 단 하루밖에 없다면, 오전은 시카고강의 건축 투어 크루즈를 타고, 오후는 미시간 애비뉴를 걸으면 좋다. 그만큼 시카고에서 시카고강과 미시간 애비뉴의 비중은 크다. 시카고강 주변은 마천루 협곡이고, 미시간 애비뉴는 시카고 문화 시설이 압축되어 있다. 특히, 미시간 애비뉴의 강북 부분은 "매그니피센트 마일(Magnificent Mile, 약어로는 매그 마일이라고 한다)"이라고 하는데, 시카고 핵심 상권이다.

구도심 주요 상권은 스테이트 스트리트이다. 이 길을 따라서 대화재 이후 일어선 시카고 영웅 건축가들의 주요 백화점과 호텔 들이 있다. 특히 루이스 설리번과 다니엘 번햄의 백화점이 유명하다.

시카고는 미시간호를 메워 땅을 넓혀갔다. 그래서 원래는 스테이트 스트리트가 도시의 경계였는데 지금은 미시간 애비뉴이다.

★

02

미시간 애비뉴 01

네이비 피어

라살(LA SALLE) 스트리트

스테이트 스트리트

미시간애비뉴

시카고강

웨커 드라이브

랜돌프 스트리트

❺

어걸비 교통 센터 (OTC)

시청

밀레니엄 파크

워싱턴 스트리트

매디슨 스트리트

❹

먼로 스트리트

애덤스 스트리트

시카고 중앙 박물관

❸

유니온 기차역

미시간호

잭슨대로

❶
❷

그랜트 파크

웨커 드라이브

프랭클린 스트리트

웰스 스트리트

클라크 스트리트

디어본 스트리트

워바시 애비뉴

필드 박물관

뮤지엄 캠퍼스

❶ 파인 아츠 빌딩
❷ 오디토리움
❸ 시카고 중앙 박물관
❹ 시카고 운동 클럽
❺ 시카고 문화 센터

★
미시간 애비뉴 들어가기

오른쪽 지도를 보면, 우측에 미시간호가 있고, 중앙에 공원이 있다. 공원 동쪽 호반 고속도로가 '레이크 쇼어 드라이브(Lake Shore Drive)'이고, 공원 서쪽이 미시간 애비뉴이다.

본래 미시간 애비뉴는 호반 도로였다. 당시 도로 이름은 파리의 대로를 흉내내 미시간 불러바드(Michigan Boulevard)였는데, 사람들은 약어로 '불미치(Boul-Mich)'라 불렀다. 'Boul'의 발음이 황소라는 의미의 Bull과 같아 시카고라는 도시 이미지를 전달한다. 중앙 공원을 간척한 후에는 '미시간 애비뉴'로 개명했다.

중앙 공원은 '그랜트 파크'이다. 그랜트 파크 중앙에는 시카고 대표 공공 문화 시설인 '시카고 중앙 박물관'이 있다. 그랜트 파크 북쪽은 본래 지하 철도 야드였다. 새천년을 맞이하여 그 위를 인공대지로 복개하여 만든 공원이 '밀레니엄 파크(Millennium Park)'이다.

21세기를 맞이하며 시카고는 이탈리아 건축가 렌조 피아노를 초빙하여 시카고 중앙 박물관을 모던윙으로 증축했고, 밀레니엄 파크의 경우는 건축가 프랭크 게리를 초빙하여 야외 공연장을 건설했다.

미시간 애비뉴를 북적이게 하는 이유는 녹지 공원도 한몫을 하지만, 거리를 따라 들어선 초기 마천루들의 도열이 한몫한다.

19세기 말, 20세기 초에 지어진 마천루 덕분에 미시간 애비뉴는 건물

단위가 아닌, 도로 단위로 2002년 역사-문화 도로 랜드마크가 됐다.

미시간 애비뉴의 강남 지역이 공원과 문화 시설로 매력적이라면, 강북 지역은 상업시설로 인기가 높다. 미시간 애비뉴의 강북 부분의 애칭인 매그 마일은 시카고의 명동으로 약 1마일 정도 된다.

위대한 길에는 시작점이 있고 종결점이 있다. 매그 마일의 시작점은 시카고강 강변에 있는 리글리 빌딩과 트리뷴 타워이고, 종결점은 시카고 워터 타워와 존 핸콕 센터이다. 리글리 빌딩과 트리뷴 타워는 매그 마일의 관문이다. 앞서 시카고강의 변곡점이 있다고 했는데, 바로 이곳이다. 강과 다리가 교차하며 만드는 동서남북 네 개의 코너 필지들을 '포 코너스(Four Corners)'라고 부른다.

포 코너스의 1920~30년대 마천루들은 하나의 앙상블을 이루며 시카고 사람들이 사랑하는 20세기 초기 강변 마천루 경관을 만든다.

요약하면, 미시간 애비뉴는 녹음을 즐길 수 있는 밀레니엄 파크가 있고, 역동적인 강가가 있고, 내로라하는 쇼핑가인 매그 마일이 있다. 또한 이들을 이어주는 랜드마크 건축물들이 있다. 이 점이 미시간 애비뉴를 시카고만의 명물이 아닌 '미국의 명물'로 만들었다.

여기서 다루는 미시간 애비뉴의 주요 건축물은 한정적이다. 매그 마일의 건축은 따로 떼어 내었고, 포 코너스도 시카고강 편으로 따로 분류했다. 마찬가지로 밀레니엄 파크와 뮤지엄 캠퍼스도 별도의 장으로 분류했다.

건축적으로 중요한 건물은 오디토리움 빌딩(02)과 시카고 운동 클럽(04), 시카고 철도국 빌딩(06)이다. 그 밖에 미시간 애비뉴 강남에서 가장

상단은 매그 마일의 시작점이다. 왼쪽이 리글리 빌딩, 오른쪽이 트리뷴 타워다. 하단은 트리뷴 타워 꼭대기에서 남쪽을 바라본 모습이다. 시계 탑 건물이 리글리 빌딩이다.

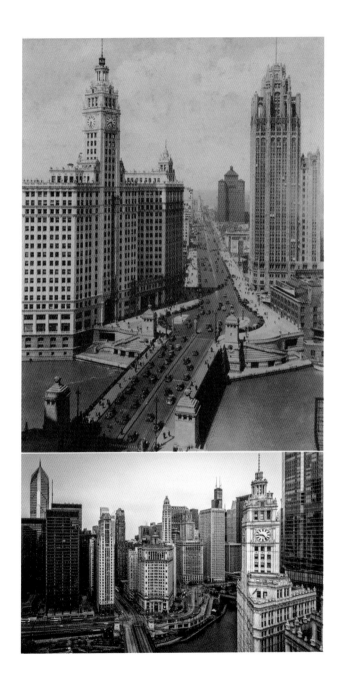

먼저 세워진 파인 아츠 빌딩(01)도 다루었다.

대화재 후, 시카고 건축계는 보스턴파와 시카고파로 나뉜다. 보스턴파로는 헨리 리차드슨이 있었는데, 그가 죽자 그의 제자들이 스승의 사무소를 이어 시카고 미술관과 시카고 중앙 도서관을 완성했다.

이 밖에도 대화재 후, 아예 시카고로 이사를 온 보스턴파 건축가들이 있었는데, 그 중에 한 명이 오디토리움을 디자인한 루이스 설리번이고, 다른 한 명이 시카고 운동 클럽을 디자인한 헨리 카브(Henry Ives Cobb)다. 설리번은 10년간 반짝 활동하다가 시들시들해진데 반해, 카브는 상업적으로 큰 성공을 거뒀다. 설리번이 이념적인 건축가였던 데 비해 카브는 사업수완이 좋았다. 건축주의 요청에 따라 탄력적으로 대응했다.

시카고파의 대부는 역시 건축가 다니엘 번햄이었다. 번햄은 디자이너라기보다는 전략가였고, 건축가라기보다는 파워 맵퍼(Power Mapper)였다. 그는 인맥을 구축했고 적재 적소에 인력을 투입했다. 번햄은 카브와 함께 시카고 최대 규모의 건축사사무소를 운영했다. 번햄의 후학들은 스승의 유업을 이어 시카고 건축계를 쥐락펴락했다. 보스턴파와 시카고파의 계보를 추적하면, 시카고 도시의 초기 건축적 골격이 보인다.

상단은 미시간 애비뉴의 건물들이다. 01: 파인 아츠 빌딩, 02: 오디토리움 빌딩, 03: 시카고 중앙 박물관, 04: 시카고 운동 클럽, 05: 시카고 문화 센터, 06: 시카고 철도국 빌딩이다. 중앙은 남쪽에서 그랜트 파크를 바라본 모습. 하단은 그랜트 파크의 북서쪽 코너인 밀레니엄 파크의 모습이다.

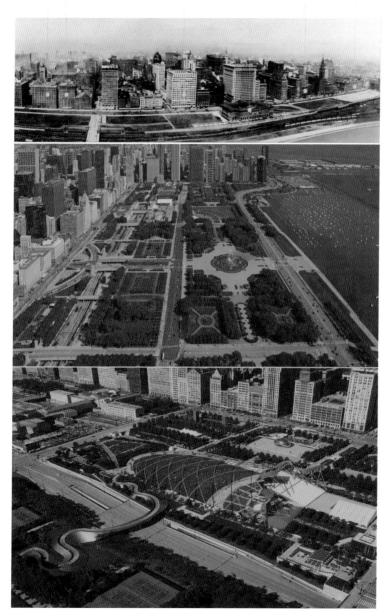

파인 아츠 빌딩(Fine Arts Building, 1885)

미시간 애비뉴에서 가장 오래된 건물은 (시카고 워터 타워를 제외하고는) 파인 아츠 빌딩이다. 건축주는 당대 마차 재벌이었던 슈트드베이커(Studebaker)였다. 당시 마차 사업은 오늘날 자동차 사업에 해당하며 마차 제조업자는 당대 최고 재벌 중 하나였다. 이 건물의 본래 기능은 저층은 마차 판매 시설, 고층은 임대 시설이었다.

건축가는 솔론 베먼(Solon Spencer Bemen, 1853~1914)이었다. 뉴욕에서 태어난 베먼은 뉴욕 건축가 리차드 업존(Richard Upjohn) 밑에서 건축을 배웠다. 업존은 월스트리트 입구에 트리니티 교회당을 지을 만큼 당대 뉴욕의 스타 건축가였다.

베먼은 1877년 시카고에 사무실을 열고 영국 건축을 동경했다. 당시 베먼은 상업적으로 대단히 성공한 건축가였는데, 그에 대한 기록은 거의 남아 있지 않다. 베먼의 후원자는 풀만과 슈트드베이커였다. 도심에 있던 그의 대표작들은 모두 철거되었다.

1884년 미시간 애비뉴에 베먼이 지은 풀만 빌딩(12층 규모)은 당시 세계에서 가장 높은 건물이었지만, 그는 자기 건물에 대해 일절 말하지 않았다. 이는 건축가 설리번이나 루트와 대비됐다.

베먼은 과묵했다. 한번은 수상식 자리에서 이렇게 말했다. "저는 짓는 자이지, 말하는 자가 아닙니다. (…) 대리석과 돌과 벽돌이 제 단어이고 문

가운데 건물이 베먼의 파인 아트 빌딩이다. 그 왼쪽 백색 건물이 오디토리엄 빌딩이다. 두 건물 모두 19세기 말 로마네스크 양식이다. ⓒ 이중원

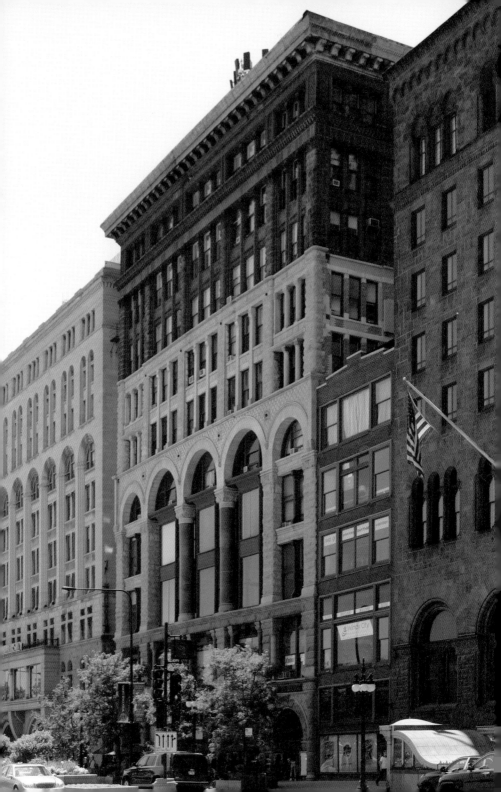

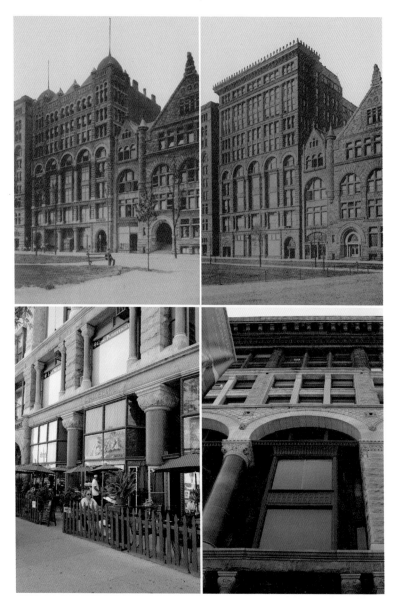

좌측 상단은 베먼이 디자인한 1885년 원안 입면이고, 우측 상단은 1896년 리모델링 후의 입면이다.
좌측 하단은 현재 1층의 모습이고, 우측 하단은 3~4층 녹색 창틀의 모습이다. 하단 사진 ⓒ 이중원

장입니다."

《뉴욕 타임스》건축 평론가 몽고메리 슐러가 베먼의 재능을 가장 먼저 알아봤다. 1880~1890년대 그의 경력은 정점을 찍었고, 대표작이 파인 아츠 빌딩이다.

파인 아츠 빌딩은 수직적으로 3단 구성을 하고 있다. 보통 3단 구성 건물에서는 중앙 부분인 몸통이 가장 큰데, 베먼은 기단부를 가장 큰 덩치로 만들었다. 큰 아치 5개가 끝나는 5층까지가 기단부인 셈이다.

웅장한 기단부(로마네스크 양식)와 대조적으로 아기자기한 상층부(빅토리안 양식)를 만들었다. 스케일의 급변화와 양식적인 충돌이 처음에는 이목을 끌지 못하게 했다.

1896년 성공적인 리모델링으로 업계의 이목을 끌었다. 이때, 지저분했던 돔 지붕을 모두 철거하면서 수직 3개층 증축을 해서 인접한 설리번의 시카고 오디토리움과 수평을 맞췄다. 또한 반원-아치를 평-아치로 통일한 점이 세간의 이목을 끌었다.

파인 아츠 빌딩은 다채롭다. 분홍 기단부 위로 백색 몸통부가 펼쳐지고, 그 위로 짙은 갈색 상층부가 펼쳐진다. 삼색의 돌벽 뒤로는 녹색 창틀이 서로 다른 색들의 돌벽을 묶기라도 하듯 지나간다.

거리는 녹색 창틀의 요철로 깊어졌고 지붕은 녹색 동판 처마 처리로 짙어졌다. 진열장 유리 면적을 넓히려고 메이 윈도로 처리했다. 돌벽 뒤에서 녹색 창틀이 파도친다. 건물과 거리의 관계를 입체적으로 이끈다.

⭐ 오디토리움(Auditorium, 1889)

오디토리움의 건축주는 시카고 사업가 퍼디난드 페크(Ferdinand Peck)였다. 그는 주변 사업가들을 설득해 뉴욕처럼 시카고에 오페라 극장을 건설하자고 주장했다. 페크는 돼지 도살과 기차 매연으로 가득 찬 산업 도시를 문화 도시로 바꾸려고 했다. 19세기 오페라 하우스는 아무 도시나 지을 수 없었다. 도시의 부와 문화가 어느 정도 성숙해야만 지을 수 있었다. 오디토리움 준공으로 시카고는 문화 변방 도시에서 중심 도시로 부상했다.

오디토리움은 복합 건물이었다. 극장이자 호텔이었고 임대 사무실이었다. 통상 독립적인 시설들을 한군데로 묶었다. 본래 오디토리움 부지에는 거대 광장이 있었다. 19세기 이곳에서 격렬한 노동투쟁이 있었다. 19세기 도시에서 공연 시설을 건립해 갈등을 봉합하는 일은 흔했다. 파리, 런던, 뉴욕이 이런 방법으로 사회 갈등을 봉합했는데, 시카고 오디토리움도 이런 목적으로 세워졌다. 또한 오페라 수요 계층이 늘었다. 1880년대부터 독일인 이민자가 시카고에 급증했다. 이들은 건설 현장에서 미국 생활을 시작했지만, 오페라를 향한 사랑은 고국에 있을 때와 같았다.

MIT에서 건축을 수학한 건축가 루이스 설리번은 야심이 컸다. 시카고 대화재가 나자, 새로운 기회를 잡고자 시카고로 왔다. 설리번은 구조 엔지니어 애들러(Adler)와 손을 잡고 설계회사를 차렸다. 당시는 마천루 건설 붐이었다. 마천루는 높이 때문에 구조 엔지니어의 도움이 절대적

상단은 오디토리움 준공 당시 모습, 중앙은 로비와 계단실, 하단은 오디토리움 내부 모습.

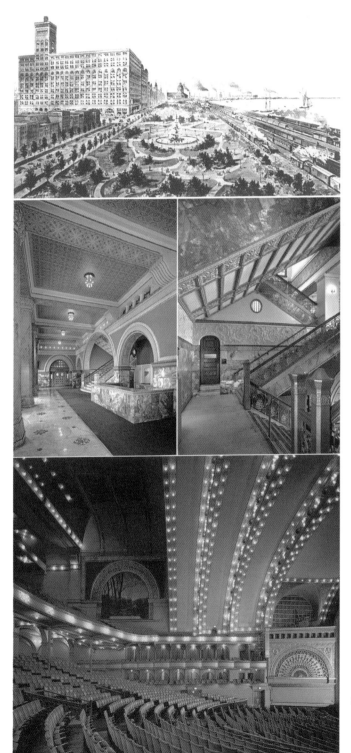

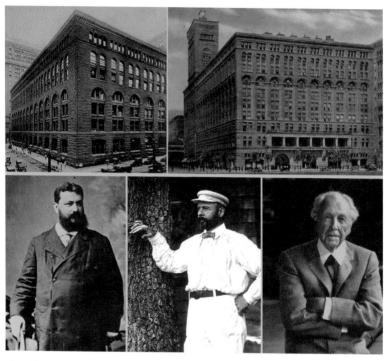

상부 좌측이 건축가 리차드슨이 시카고에 선보인 '마샬 필드 스토어'이고, 우측이 건축가 설리번의 오디토리움이다. 하부 좌측이 건축가 헨리 리차드슨, 중앙이 루이스 설러번, 우측이 프랭크 로이드 라이트이다.

이었다. 두 사람이 만나 시너지를 냈고, 시장에서 살아남았다. 오디토리움 설계권은 두 사람에게 찾아온 일생 일대의 기회였다.

설리번은 자연에서 모티브를 따왔다. 어려서 본 뉴잉글랜드 지방의 자연이 보여준 생명력은 그의 건축 바탕이었다. 돌로 화초와 나무와 숲을 새기고자 했다. 미국 땅에 있는 진경산수가 그리스로마의 이상적인 풍경보다 중요하다고 믿었다. '지금 여기'를 가장 중요시한 현실주의자였다. 설리번은 당시 미국 건축계에서 상한가를 치고 있던 보스턴 동향 선배 건축가 헨리 리차드슨을 주목하고 있었다. 설리번이 오디토리움을 끝내기 전에,

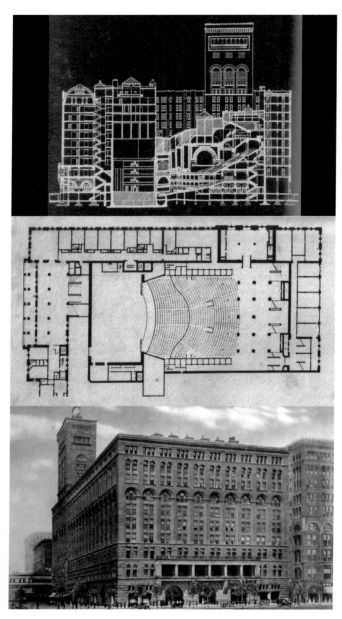

오디토리움의 단면도, 평면도, 외관.

리차드슨의 마샬 필드 스토어가 시카고에서 대박을 쳤다.

이 건축의 질박함과 솔직함에 깊은 감명을 받은 설리번은 오디토리움에 대대적인 수정을 가했다. 거대한 돌로 질박하게 건물 외장을 처리했다. 자신의 전매특허인 섬세한 공예 돌장식도 이곳에서는 최소화했다.

건물 외장 1~3층은 미네소타 화강암을 거칠게 썼고, 그 위로는 인디애나 라임스톤을 부드럽게 썼다. 입구인 아치문은 리차드소니언 방식으로 안으로 후퇴하며 겹을 이루는 로마네스크형 아치문 겹구조로 처리했다. 측면에는 11세기 스페인의 로마네스크 타워 양식을 도용했다.

단면도를 보면, 오디토리움은 중앙에 극장이 있고 호수 쪽으로 호텔을 두었고 도로 쪽으로 임대 사무실을 두었다. 평면도를 보면, 프로그램을 위한 입구가 별도로 있음을 알 수 있다.

오디토리엄 로비에서 극장까지의 내장은 유명한데, 이는 훗날 근대 건축의 거장이 되는 프랭크 로이드 라이트(Frank Lloyd Wright)가 설리번의 지도를 받으며 디자인했다. 이때, 라이트는 설리번으로부터 유기적인 장식을 수학적으로 발생시키는 원리를 배웠고 동선에 따라 공간 드라마를 펼치는 수법을 배웠다.

낮은 천장의 로비 공간을 지나 계단실을 오르면 6층 높이의 극장 내부가 나온다. 천장고 변화에 비례해 장식과 조명도 극장에서 화려해진다. 어둠이 밝음으로 바뀌고, 장식의 밋밋함이 세밀한 공예로 바뀐다.

오디토리움은 기초 구조로도 유명하다. 호수를 간척하여 만든 땅이었으므로 오디토리움 대지 지반은 늪 같은 연약 지반이었다. 애들러는 기초를 뗏목(실제로 이를 '바지선' 기초라 부르기도 했다)처럼 생각해서 고안했다. 진흙 지반 위에 뗏목 기초를 띄워서 육중한 백색 건물을 얹은 셈이다.

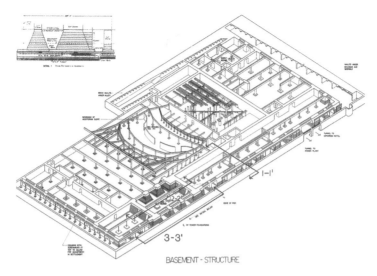

상단은 오디토리움 기초 부분 투시도, 좌측 하단은 다이닝 홀, 우측 하단은 타일 디테일이다.

설리번은 오디토리움에 꼭 세우지 않아도 될 타워를 도시적인 이유로 세웠다. 문제는 이 타워가 뗏목 기초 위 특정 부분에 더 큰 무게를 얹는 효과를 내며 하중 쏠림 현상을 유발했다. 애들러는 내부적으로 매우 정교한 입체 프레임을 만들어 타워의 하중 쏠림을 분산했다.

오디토리움은 준공과 함께 엄청난 반응을 일으켰다. 오디토리움은

시카고의 발전과 자신감을 표방하는 걸작이었다. 오프닝에 대통령과 부통령이 방문했다. 당시 대통령 벤자민 해리슨은 부통령(뉴욕 은행가 출신)의 허리를 쿡쿡 찌르며, "어때, 레비! 뉴욕이 항복해야겠지?"라고 물었고, 그는 "네"라고 대답했다.

오디토리움은 1929년 아르데코 양식의 새로운 오페라 하우스가 시카고강 강변에 들어서기까지 북적였다. 철거의 위험도 있었지만, 오디토리움은 살아남았다. 두 번(1968년, 2002년)에 걸친 리모델링을 단행했고, 오늘날까지 설리번의 대표 작품으로 미시간 애비뉴에 서 있다.

★
시카고 중앙 박물관
(Art Institute of Chicago, ARTIC, 1892)

뉴욕에서 5번 애비뉴가 메트로폴리탄 뮤지엄을 만나면서 예술적인 분위기로 바뀌듯이, 미시간 애비뉴는 시카고 중앙 박물관(ARTIC)을 만나면서 분위기가 바뀐다.

ARTIC은 북쪽 공원에서 진입하는 것보다 미시간 애비뉴에서 측면 진입하는 것이 더 좋다. 북적이는 거리에서 갑자기 만나는 박물관이 제맛이다. 특히, 사우스가든(South Garden, 남쪽 정원)을 본 후에 들어가면 좋다. ARTIC은 건물로도 유명하지만, 정원이 일품인데, 사우스가든은 조경가 댄 키일리(Dan Kiley) 작품이다. 키일리는 뉴욕 센트럴 파크를 디자인한 프리드릭 옴스테드 라인의 조경가로, 옴스테드처럼 풍경식 조경을 추구했지

상단은 미시간 애비뉴에서 우측에 있는 시카고 중앙 박물관을 바라본 모습이다. 하단은 사우스가든이다.
ⓒ 이중원

만 건축에 대한 태도는 옴스테드와 반대였다. 옴스테드가 건축을 인정하지 않았던 것과 달리 키일리는 건축과 조경의 조화를 추구했다.

사우스가든은 인도보다 낮다. 계단 두 단을 내려가면, 도시의 부산함이 잠시 차단된다. 키일리는 건물 돌벽의 단단함을 부드럽게 하기 위해 쥐엄나무(honey locust)를 심었다. 쥐엄나무는 잎새가 섬세해서 돌벽의 단단함을 그림자로 이완한다.

정원 중앙에서 분수 소리가 힘차다. 시원한 물소리가 주변 소음을 차단하며, 물 분무가 건조함을 밀어낸다. 눈은 맑아지고 귀는 시원해진다.

정원의 식물은 크게 세 종류이다. 도로에는 키 큰 나무, 분수 주변으로는 키 작은 나무, 벽면에는 담쟁이를 두어 실제 바닥 면적보다 식수 면적이 넓어 보인다. 정원 아래에는 주차장이 있어 흙이 깊지 않다. 정원 중앙에 키가 작은 나무를 심은 이유이다. 정원은 미적이면서 기능적이다. 정원 북쪽은 박물관 남측 외장이다. 큰 코린트식 기둥과 작은 이오니아식 기둥이 조를 이루며 아치를 지지한다. 고전주의 양식 조경으로 시카고에서 로마의 여운이 느껴진다.

사우스가든의 조경은 분수 주변에만 머무르지 않고 박물관 입구까지 뻗는다. 포도나무와 화초가 박물관 계단 광장까지 나간다. 널따란 계단은 수직 동선체계이면서 잠시 쉴 수 있는 계단 광장이다. 사람들은 이곳에 앉아 웃으며 대화하고 도시락을 먹는다.

미국 주요 도시의 중앙 박물관들은 거의 예외 없이 도심 중앙 공원의 부속시설로 존재한다. 보스턴의 보스턴 미술관(MFA)이 그렇고 뉴욕의 메트로폴리탄 미술관(MET)도 그렇다. 시카고의 ARTIC도 마찬가지다. 남으로 그랜트 파크와 연결되고 북으로 밀레니엄 파크와 이어진다.

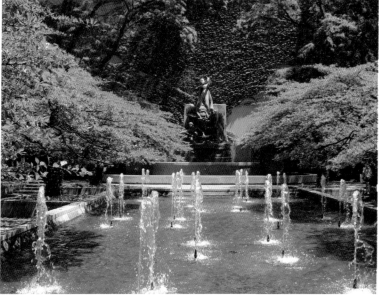

사우스가든에서 바라본 건물 외장과 분수 디테일. ⓒ 이중원

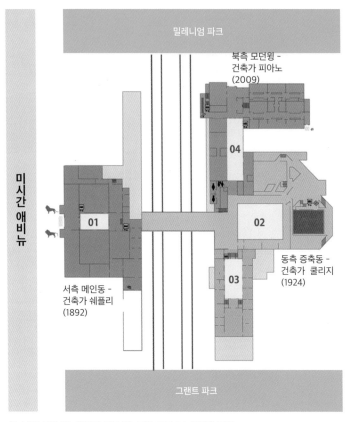

밀레니엄 파크

북측 모던윙 –
건축가 피아노
(2009)

04

미시간애비뉴

01

02

서측 메인동 –
건축가 쉐플리
(1892)

03

동측 증축동 –
건축가 쿨리지
(1924)

그랜트 파크

01. 본동 로비 02. 맥킨럭 코트 03. 조각 코트 04. 모던윙 로비.

ARTIC은 우리에게 한 가지 지혜를 말한다. 세월이 흐르면서 소장품
이 늘어나니 초반에 넉넉한 부지를 확보하라는 것이다. 아쉽게도 우리나
라 신축 박물관은 이러한 부분에 대한 고민이 적다.

ARTIC은 총 5번 증축을 했다. 철도 서측에서 시작하여 철도 동측으
로 넘어갔고, 이를 다리로 이었다. 맥킨럭 코트(Mckinlock Court)는 규모
나 위치가 최적이었다. 최근 북쪽으로 건축가 렌조 피아노가 모던윙을 디

자인했다. 보스턴 건축가 찰스 쿨리지(Charles Coolidge)가 디자인한 본동은 미시간 애비뉴를 접하고 있고, 모던윙은 밀레니엄 파크를 만나고 있다. ARTIC은 대문이 서쪽과 북쪽으로 두 개인 셈이다. 본동에서 들어오든 모던윙에서 들어오든 동선은 맥킨락 코트에 도달한다. 이곳에 ARTIC의 레스토랑과 뮤지엄숍이 있다. 코트는 일종의 매개점으로 남측동의 조각 아트리움과 모던윙의 로비를 연결한다. 모던윙 로비는 유리로 전면을 처리해 밀레니엄 파크와 시각적으로 소통하고, 브리지가 있어 물리적으로 연결된다.

ARTIC이 어떻게 탄생하게 되었는지 역사적으로 살펴볼 필요가 있다. 19세기 말 세계박람회는 국가 간 최첨단 제품 소개의 장이었다. 1893년 시카고 세계박람회가 성공적으로 끝나자, 시카고 정치·경제 리더들은 중요 문화와 교육 시설을 도심에 짓고자 했다. 이때 만들어진 ARTIC과 중앙도서관(오늘날 시카고 문화 센터)과 시카고 대학 2차 증축이 오늘날 시카고의 얼굴이 됐다. 모두 보스턴 건축가 리차드슨의 제자인 쿨리지에서 나왔다.

19세기 후반 건축가 리차드슨이 전국구 스타 건축가로 부상하면서 시카고도 그에게 설계를 의뢰했다. 불행히도 리차드슨이 일찍 죽자 그의 제자 찰스 쿨리지가 스승을 이었다. 당시 박물관장은 허친슨이었다. 쿨리지는 이곳에서 허친슨과 호흡을 맞추고 그것이 연이 되어 훗날 시카고 대학의 2대 건축가가 됐다.

ARTIC의 관전 포인트는 크게 네 가지로 압축할 수 있다. 앞서 언급한 맥킨락 코트와 이에 연접한 본동 로비, 모던윙 로비, 남쪽 조각 아트리움이다. 본동 로비와 모던윙 로비의 대조는 양식적으로나 재료적으로 흥미롭다. 전자가 고전주의의 대칭 구조를 이루는 중후한 대리석 로비라면, 후자

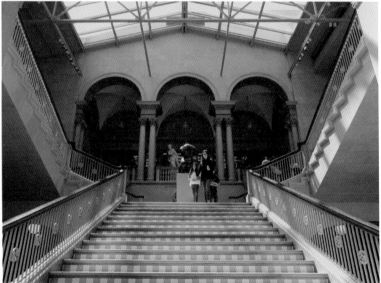

상단 사진은 밀레니엄 파크에서 모던윙을 바라보는 모습이다. 피아노가 말한 "날아다니는 양탄자(Flying Carpet)" 지붕이 보이고, 사진 전면에 박물관과 밀레니엄 파크를 연결하는 브리지가 있다. 하단 사진은 미시간 애비뉴의 본동 주출입구를 통과하고 만나는 보자르식 계단실 아트리움이다. ⓒ 이중원

는 모던한 비대칭 구조를 하며 경쾌한 유리 로비이다. 본동 대리석 로비는 돌 로비인 만큼 그림자를 좇고, 모던윙 유리 로비는 투명함을 좇는다. 두 곳 모두 천창을 썼는데, 전자는 강한 대비를 후자는 균질한 빛을 만들어 그림자를 없애려 한다. 전자가 음영을 분명히 한 반면, 후자는 모호히 한다.

거대한 박물관에서 역시 중요한 것은 피로증을 날려줄 수 있는 휴식 공간이다. 1924년 증축으로 생긴 야외 중정 맥킨럭 코트는 이를 충실히 수행한다. 1924년 동측 증축 또한 쿨리지가 디자인했다. 제1차 세계대전 이후라 장식을 많이 간소화했다. 동측 확장은 앞서도 언급했듯이 철로를 가로질러 지어졌다.

쿨리지는 브리지를 건너 만나는 동측 증축동의 얼굴로 맥킨럭 코트를 두었다. 이때, 본동 로비에서 이곳으로 박물관의 중심이 이동했다. 중정은 르네상스 시대 거상들의 팔라초(palazzo)를 모방해서 정방형으로 했고, 중심에는 분수를 두었다. 분수 중앙에는 칼 밀스(Karl Mills)의 청동 조각이 있다. 그리스 신화의 해신인 트리톤(Triton)이다. 반은 사람이고 반은 물고기인 트리톤은 터질 것 같은 근육질을 자랑하며 힘차게 앞으로 나간다. 청동 물고기와 조개는 물줄기를 뿜는다.

푸른 하늘이 천장이 되고, 아치회랑으로 경계를 짓고, 그 안에 느릅나무 여섯 그루를 배치했다. 분수 주변으로는 가벼운 초록 파라솔과 은색 테이블을 두었다. 바람에 파라솔과 나무가 흔들린다. 은색 테이블이 모서리에서 햇빛에 반짝인다.

한여름 파라솔 배치는 태양의 궤적을 따라 뭉쳤다 헤어진다. 파라솔이 분수에 가까워지면 공기가 시원해지고 물소리가 크게 들린다. 자리 싸움이 분수 경계에서 치열하다. 사람들은 커피와 샌드위치를 먹으며 이야기꽃을

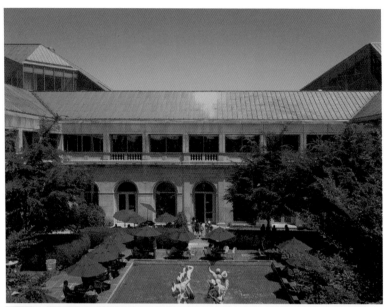

맥킨럭 코트. ⓒ 이중원

피우며 쉰다. 모던윙이 증축된 후에도 맥킨럭 코트의 인기는 여전하다.

맥킨럭 코트 남쪽에는 조각 코트(Sculpture Court)가 있다. 1층은 낮고 2층은 높다. 유리천창에서 빛이 떨어지고, 바닥에는 조각품들이 서 있다. 전형적인 신고전주의 양식의 2층 내정이다. 1층의 낮은 사각 기둥의 묵직함은 2층의 높은 원형 기둥의 경쾌함으로 치환한다. 낮은 곳보다 높은 곳을 높게 하고 가냘프게 하려는 원형 기둥의 의지를 천창의 빛이 돕는다. 위로 갈수록 가벼워지고, 밝아진다. 신고전주의 방들은 돌 색의 미묘한 변화를 관찰할 필요가 있다. 색채의 변화는 기둥 중량감의 변화만큼이나 조직적이다. 기둥 형태 치환 작용과 벽면 색채 치환 작용은 쌍으로 작용한다.

색채 변화는 수직적·수평적으로 일어나고 있지만, 주는 수직 변화이고 부가 수평 변화이다. 수직적으로 옅은 베이지, 핑크빛 베이지, 노랑, 백색으로 변한다. 밑에서는 조각이 도드라지고, 위에서는 상승감이 도드라진다.

공간이 정적인 데 반해, 조각들의 형태는 동적이다. 원형 기둥의 상승감과 조각 작품의 운동감이 함께 어우려진다. 기둥의 경중(輕重)과 동정(動靜)이 조각의 경중동정을 도드라지게 하고 그 역도 발생한다. 이곳은 신고전주의 건축의 비밀을 속삭여준다.

19세기 유럽 신고전주의 열풍은 독일 건축학자 빙켈만부터 시작했다. 그의 책이 베스트셀러가 되면서 유럽과 미대륙을 강타했다. 특히, 프랑스인(시민혁명)과 미국인(독립혁명) 가슴에 불을 지폈다. 파리 에콜에서 교육받고 온 건축가들이 그 불을 건축화했다. 조각가들도 마찬가지였다. 이들은 고전주의를 통해 수준 높은 미적 기준을 선보이고자 했다. ARTIC의 조각 코트는 에콜에서 수학한 쿨리지와 조각가 체스터와 로저스의 협업인 셈이다.

박물관 클라이맥스는 누가 뭐라 해도 건축가 렌조 피아노가 완성한

북측 모던윙이다. 본동과 증축동을 지배하던 대리석의 음영은 사라지고, 밝음과 투명함이 모던윙을 흐른다. 신고전주의식 중후함이 이곳에서는 무장해제된다. 피아노는 자신의 커다란 지붕을 "날아다니는 양탄자(Flying Carpet)"라고 했다. 지붕은 피아노 박물관 건축의 정수이다. 지붕을 외벽 너머까지 확장한다. 피아노 지붕은 밖에서는 처마 장치이고, 안에서는 빛 조절 장치이다. 쿨리지가 작품을 보호하기 위해 전시실에서 자연광을 차단했다면, 피아노는 자연광을 다스려 전시 조명으로 쓰려 했다.

피아노의 지붕 구조는 늘 섬세하다. 아트리움 천장 구조가 팽팽하고 가벼워 보인다. 허공에 케이블로 매달려 있는 계단과 브리지도 지붕의 정신을 잇는다. 미끌미끌한 계단과 브리지는 나사가 하나도 보이지 않는다. 용접 자국도 눈에 띄지 않는다. 철골 구조에서 노출은 쉽지만, 숨김은 어렵다. 계단 기둥을 지우려는 피아노의 노력은 나사를 지우려는 노력 만큼이나 치열하다. 케이블로 계단이나 브리지를 위에서 지지할 때 어려움은 흔들림이다. 그래서 상판 철제의 얇음이 돋보인다.

유리지붕 위에는 남쪽으로 기울어진 백색 루버가 있다. 이는 태양광을 간접광으로 바꾸기 위해서다. 지붕 루버 장치를 통해 외부에서 한 번 꺾인 빛은 내부에서 천창에 매달린 천 직물을 통해 한 번 더 걸러진다. 피아노는 예술품을 보호하면서도 사람에게는 쾌적함을 주고자 했다. 큐레이터들은 전시공간에서 빛만큼 온도와 습도를 중요하게 생각한다. 피아노는 빛을 지붕에서 완화했고, 온도와 습도는 두 겹의 유리벽에서 조절했다. 유

사진은 박물관의 조각 코트. 사진 왼쪽 조각이 조각가 랜돌프 로저스의 '폼페이의 꽃파는 장미 소녀'이고, 우측이 로저스의 '쫓겨나는 메로페'이다. 메로페는 여신이면서 인간인 시시포스와 결혼했다. 좌측 하단의 검은 동상이 체스터의 링컨 동상이다. ⓒ 이중원

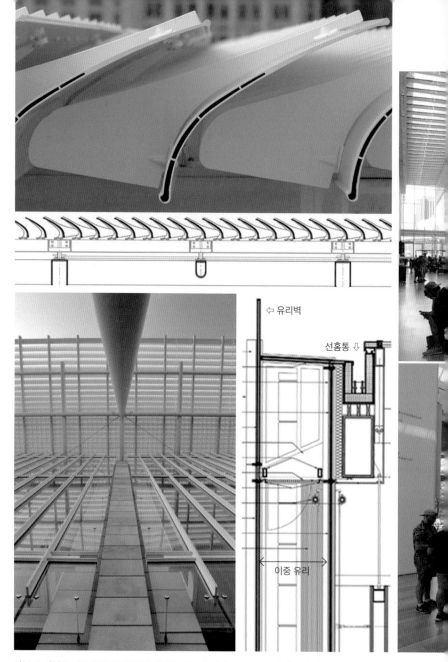

상부 두 사진은 지붕 블레이드 장치와 디테일 도면. 블레이드를 유리면 위에 올려 태양광이 간접광이 되게 했고, 태양열은 내부에서 모여지지 않게 처리했다. 하부 두 사진은 유리 외피와 외벽 디테일 도면.

모던윙 로비 사진들. 북측 유리면에 밀레니엄 파크에 있는 프랭크 게리의 건물이 로비 안에서 보인다.
ⓒ 이중원

리와 유리 사이 간극은 75cm다. 여름에는 이곳에서 더운 공기가 위로 상승하여 밖으로 빠지고, 겨울에는 바깥의 찬 공기를 막아준다. 그리하여 혹독하게 추운 겨울 공기와 무덥고 습한 여름 공기로부터 작품을 보호했다.

이중 외벽 디테일 도면을 보면, 벽과 지붕이 어떻게 만나는지 보인다. 먼저 가장 왼쪽의 유리벽을 높였다. 그 다음 오른쪽으로 유리 덮개를 주었다. 덮개는 경사를 주어 빗물이 선홈통으로 내려가게 했다. 유리지붕에서 모인 빗물도 이곳 선홈통으로 흐른다.

우리나라는 황사가 온 후에 봄비가 내리면 유리 외장이 지저분해진다. 그 이유는 벽면과 지붕 배수 및 물끊기 홈 디테일이 부재한 탓이다. 피아노의 섬세한 디테일이 울림이 있는 이유다. 디자인이 문장이라면, 디테일은 단어다. 대가일수록 단어가 치열하다. 피아노의 디테일이 치열하기에 그의 디자인도 치열해진다.

★

시카고 운동 클럽(Chicago Athletic Club Building, 1893)

미시간 애비뉴를 걸으면서 이 건물을 놓치기란 쉽지 않다. 겹을 이루는 아치가 깊이 있는 얼굴을 만들기 때문이다. 붉은 벽돌의 육중함이 건물의 양 끝을 붙잡고 있고, 그 사이에 돌로 만들어진 아치 기둥들은 건물 중앙을 가볍게 한다. 2층의 아치가 벽을 조각칼로 깊게 파낸 듯 짙은 그림자를 보이고 있는 반면, 3~5층의 아치는 기둥 길이에 변화를 주었고, 아치 상부는 두 겹이 되게 했다. 아치 뒤에는 유리를 두어 청명한 시카고 하늘을 반사하게 했는데, 이 덕분에 아치의 가벼움은 배가 된다. 두툼한 처마와 육중한 저층부가 복부의 가벼움을 잡아준다. 긴 아치 기둥과 기둥 위로 있는 원들이 마치 베니스 건축을 연상시킨다.

이 건물의 좌측 건물은 오디토리움을 디자인한 루이스 설리번이 디자인했다. 설리번의 건물이 저층에서 전면창인데 반해, 이 건물은 육중한 돌이다. 이 건물의 목적이 상점이 아니라 사교 클럽이어서 가능했던 처리다. 기단부의 육중함이 중앙부의 가벼움과 대비를 이룬다.

헨리 카브만큼 당대 유명세에 비해 현재 잘 알려지지 않은 건축가도 드물다. 땅속에 묻혀 있던 카브를 부활시킨 사람이 에드워드 월너(Edward Wolner) 교수다. 그의 책 『헨리 이브스 카브의 시카고』(2011)는 읽어볼 만하다. 카브의 건축뿐 아니라, 당시 시카고 어버니즘(urbanism)에 대해서도 원로의 뛰어난 의견을 읽을 수 있는 명저다. 카브는 보스턴 브라민(귀족 가문) 출신이면서 MIT에서 건축을 수학했다. 설리번과 동문이었던 카브는 설리번처럼 시카고 대화재 후에 새로운 수주의 기회를 찾아 이곳에 왔다. 보스

중앙 건물이 헨리 카브의 운동 클럽이다. 밀레니엄 파크 크라운 분수에서 가장 돋보인다. 건물 외장 모티브
는 베니스의 건축물이었다. 카브 건물 옆이 설리번이 외장만 디자인한 게이지(Gage) 건물이다. ⓒ 이중원

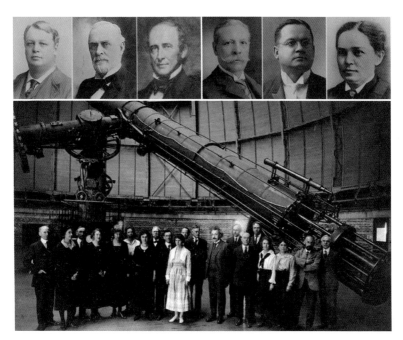

좌측부터: 건축가 헨리 카브, 파터 파머, 월터 뉴베리, 헬렌 컬버, 윌리엄 하퍼, 찰스 이얼키스, 이얼키스가 기부한 천체 망원경과 천문대. 하단 흑백 사진 중앙에 아인슈타인이 보인다. 아인슈타인은 상대성 이론 검증을 위해 이곳에 자주 왔다.

턴과 같이 역사가 깊은 동부 도시에 비해 시카고는 신흥 자수성가형 재벌들이 많았고, 이들은 건축으로 자신들을 치장했다. 먼저 와 있던 형의 도움으로 카브는 어렵지 않게 타지에서 정착했다. 시카고 신흥 재벌들은 자신들의 부족함을 건축으로 메우고자 했고, 그래서 카브의 혈연과 학연이 필요했다. 이렇게 카브는 시카고 신흥 재벌들의 건축가가 되었다. 카브의 건축주들은 쟁쟁했다. 시카고 백화점 재벌 파머, 마차 재벌 스튜드베이커, 철도 재벌 케이블, 전차 재벌 이얼키스(Charles Yerkes) 등이었다. 카브는 이들의 집과 사옥을 디자인했다.

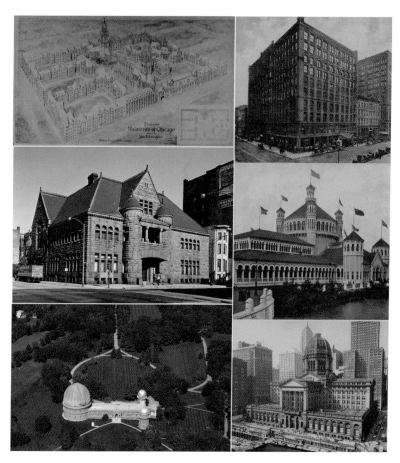

사진의 우측 열은 철거된 카브의 건물들이다. 위에서부터 시카고 오페라 하우스, 시카고 세계박람회 때 어업 빌딩, 연방 건물이다. 카브의 연방 건물을 철거하고 미스의 연방 플라자가 들어섰다. 사진의 좌측 열은 아직 현존하는 카브의 건물들로, 위에서부터 시카고 대학, 시카고 역사학회 건물, 이얼키스 천문대.

오늘날 존 핸콕 센터 인근에 있는 부촌의 아름다움은 카브의 솜씨다. 특히 월터 뉴베리와 카브가 의기투합하여 지은 뉴베리 도서관과 역사학회 건물이 유명하다. 뉴베리의 도움으로 카브는 시카고 대학의 초대 캠퍼스 아키텍트가 된다.

카브는 시카고 사회 개혁가들과도 친분이 두터웠는데, 거기에는 시카고 대학을 설립한 윌리엄 하퍼(시카고 대학 창립자), 헬렌 컬버(Helen Culver), 찰스 헐(Charles Hull) 등이 있었다. 카브는 설리번처럼 특정 역사 양식에 구애받지 않았다. 그는 자유자재로 필요에 따라 양식을 가로질렀다. 초기에는 빅토리안 양식과 리차드소니언 로마네스크 양식 건축을 생산했고, 후기에는 고전주의와 절충주의 양식 건물을 생산했다. 시카고 대학은 그의 대표적인 고딕 양식 건축이었다.

현존하는 그의 대표작으로는 10동이 넘는 시카고 대학 건물과 뉴베리 도서관, 이얼키스 천문대, 애틀래틱 클럽 빌딩(Athletic Association Club) 등이 있다. 시카고대 건물과 뉴베리 도서관은 뒤에서 별도로 다룰 것이다. 아쉽게도 철거된 그의 시카고 대표작들 중에는 오페라 하우스(대화재로 소실되어 설리번의 오디토리움이 대체했다), 연방 건물(미스의 연방 플라자가 대체했다) 등이 있다. 카브는 번햄과 더불어 시카고에서 소규모 아틀리에형 사무소에서 벗어나 대규모 기업형 사무소를 운영한 것으로도 유명했다. 1893년 기록에 의하면, 다니엘 번햄 사무소나 홀라버드 앤드 로쉬(Holabird and Roche, HR) 사무소보다도 규모가 컸다고 한다.

★
시카고 문화 센터(Chicago Cultural Center, 1897)

시카고 문화 센터는 원래 시카고 중앙 도서관(1897~1991)이었다. 새 중앙 도서관이 생기기 전까지 이곳은 시민들의 사랑을 받는 도서관이었다. 건축가는 시카고 중앙 박물관의 본동을 지은 보스턴 건축가 찰스 쿨리지였다. 쿨리지는 리차드슨 건축사사무소에서 MIT 건축학과 동문인 조지 쉐플리(George Shepley)를 만났는데, 쉐플리는 나중에 리차드슨의 사위가 되었다. 리차드슨이 47세(1886)의 젊은 나이로 단명하자, 쿨리지는 쉐플리와 또 다른 동료 찰스 루턴(Charles Rootan)과 함께 리차드슨의 사무소를 이어받았다. 리차드슨이 죽자, 그가 완주하지 못한 설계가 20개 정도 남아 있었다. 셋은 새로운 상호명(Shepley, Rutan & Coolidge)으로 독립했다.

쿨리지에게 기회는 1888년에 왔다. 서부의 철도왕 르랜드 스탠포드(Leland Stanford)가 그를 찾아와 조경가 옴스테드와 협업하여 스탠포드 대학을 디자인해 줄 것을 제안했다. 이것이 인연이 되어 쿨리지는 옴스테드와 함께 1893년 시카고 세계박람회에 참가할 기회를 잡았다. 쿨리지가 시카고에서 프로젝트가 많았던 이유는 스승 리차드슨이 뚫어 놓은 인맥과 시카고 박람회 때문이었다. 덕분에 그는 시카고 중앙 박물관과 중앙 도서관을 수주했고, 당시 박물관장이었던 허친슨과의 인연으로 헨리 카브에 이어 시카고 대학 제2대 캠퍼스 아키텍트가 됐다.

시카고 중앙 도서관은 쿨리지가 디자인한 많은 건물 중에서도 수작이다. 이 건물의 외장과 내장은 이태리 르네상스 양식을 참조했다. 북쪽에는 도서관이 있었고, 남쪽에는 육군 기념관이 있었다. 건물의 입구는 북쪽

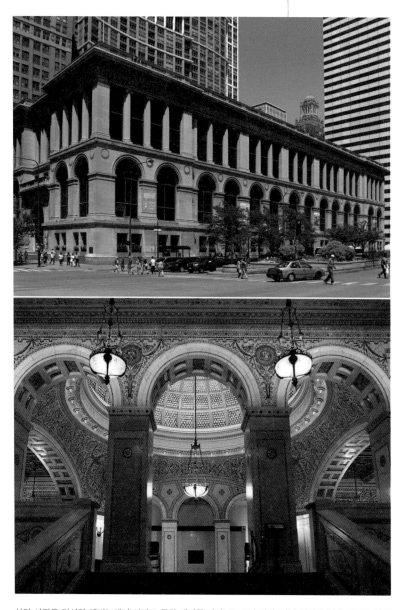

상단 사진은 미시간 애비뉴에서 시카고 문화 센터를 바라보는 모습이다. 하단 사진은 남측 입구로 들어가서 계단을 오르면 만나는 2층 돔이다. 우측이 박물관 계단 광장이자 정문이다. ⓒ 이중원

과 남쪽에 있다. 두 입구는 다른 용도의 공간으로 동선을 열었다.

필자는 오래전 시카고 출장 때 이 건물을 처음 봤다. 당시에는 미시간 애비뉴가 시카고에서 가지는 위치는 물론 이 건물의 위상도 잘 몰랐다. 다만, 아직도 생생하게 기억하고 있는 것은 이 건물 돔이 던진 충격이다. 나는 건물의 거대한 북쪽 입구를 열고 들어갔다. 백색 대리석 계단을 올라가니, 네모난 방이 나왔고, 방 안에는 다시 원형의 돔을 씌운 방이 나왔다. 그때까지 나는 유럽과 미국 등 서양 건축사에서 내로라하는 돔을 상당히 많이 봤는데, 이 돔은 다른 돔들과 달랐다.

돔은 보석 장인 티파니가 디자인했다. 무려 3만 개가 넘는 스테인드글래스를 촘촘히 박았다. 직경 11.4m의 이 유리 돔은 그 위에 설치된 유리지붕으로 낮에는 자연광 때문에 빛났고, 밤에는 인공조명으로 빛났다. 필자는 후자의 상태를 본 셈이었다.

그러나 1930년대 리모델링으로 유리 돔은 망가졌다. 시공자들이 돔의 누수를 잡으려고, 철판 지붕을 유리 돔 위에 덮었다. 그 결과 돔은 더이상 티파니가 초기에 의도한 것처럼 관람자의 움직임에 따라 빛이 다채롭게 변하지 않았다. 자연광은 들어오지 않았고, 인공조명은 수시로 나갔다. 1991년에 도서관이 이사를 가자, 원안대로 복원하자는 목소리가 높아졌고, 드디어 1997년 복원했다. 자연광이 유리 돔을 다시 관통했고, 티파니의 희대의 명작은 되살아났다. 나는 희대의 명작이 되살아난지 얼마 안되는 시점에 보았으니 그 감동이 남다를 수밖에 없었다.

시카고에는 두 개의 멋진 유리 천창 방들이 있는데, 그 중에 하나가 건축가 프랭크 로이트 라이트가 디자인한 루커리 빌딩 로비이고, 그 다음이 바로 이곳이다.

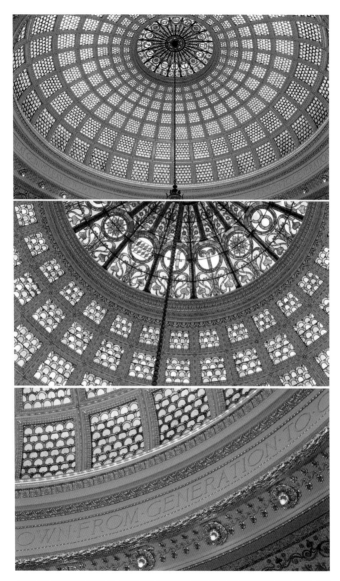

티파니가 디자인한 유리 돔. 티파니가 디자인한 유리 돔은 전 세계에서 가장 크다. 3만 개 이상의 스테인드글래스 조각을 주철 프레임으로 박아 만든 돔이다. 화려함이 좋은 것은 아니지만, 모든 시민이 자기 집처럼 드나들 수 있는 시민 도서관에 이런 시간과 돈 과 정성을 쏟은 점은 돋보인다.

★
03

미시간 애비뉴 2: 매그 마일

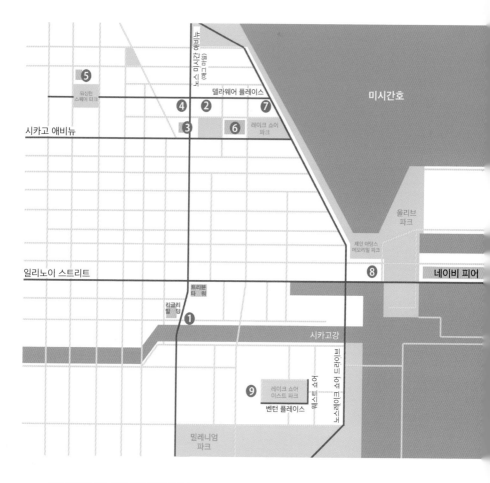

매그 마일의 주요 건축물은 다음과 같다.

❶ 시카고 애플 스토어
❷ 존 핸콕 센터
❸ 워터 타워
❹ 4번째 장로교회
❺ 뉴베리 도서관

❻ 시카고 현대 미술관(MOCA)
❼ 860-880 레이크 쇼어 드라이브 아파트
❽ 레이크 포인트 타워
❾ 아쿠아 타워

★

매그 마일
(Magnificent Mile, Mag Mile, 노스 미시간 애비뉴)

1920년 초 시카고는 미시간 애비뉴 다리를 완공하며 시카고의 상권을 강북으로 확장하려고 했다. 이즈음 매그 마일의 관문인 리글리 빌딩과 트리뷴 타워가 지어졌다. 이로부터 기적적으로 시카고 대화재를 이겨낸 시카고 워터 타워까지의 거리 1마일이 '매그 마일'('환상의 1마일')이다.

　최근에는 매그 마일의 관문 시카고강 강변에 시카고 애플 스토어가 들어서며 새로운 시작점이 됐다. 그래도 전통적인 매그 마일의 시작점은 리글리 빌딩이고, 끝점은 워터 타워다. 1867년에 세워진 워터 타워는 매그 마일에서 가장 오래된 건축이다. 워터 타워 옆에는 매그 마일에서 두 번째로 오래된 건축인 '4번째 장로 교회'가 있고, 그 앞에는 존 핸콕 센터가 있다.

　교회 동쪽에 핸콕 센터 플라자가 매그 마일의 주요 공공 광장이고, 교회 서쪽에 워싱턴 파크는 주민용 공공 광장이다. 워싱턴 파크에는 앞서도 언급한 바 있는 카브의 뉴베리 도서관이 있다. 도서관은 워싱턴 파크의 앵커시설이다.

　핸콕 센터 플라자에서 조금 더 들어가면 시카고 현대 미술관(Museum of Contemporary Art, MOCA)이 있다. MOCA의 조경 개념은 예술로 매그 마일과 미시간호의 연결이었다.

　MOCA 북쪽에는 1951년 근대 건축의 거장 미스 반데어로에가 설계

한 860-880 레이크 쇼어 드라이브 아파트가 있다. 미스는 이 아파트로 전후 세대에게 철골 아파트를 선보였다. 두 동의 이 흑색 아파트와 1968년 LSD 505번지에 세운 레이크 포인트 타워는 시카고를 대표하는 철과 유리로 만든 모더니즘 마천루들이다.

★

시카고 애플 스토어(Apple Store, 2018)

서울 신사동 가로수길에 국내 첫 애플 스토어가 선보이자, 주변 건축가들은 들썩였다. 무엇보다 유리 크기가 일반적인 크기를 훨씬 뛰어넘었고, 돌들의 이음새가 거의 안 보인다고 소문이 돌았다. 특별 제작 유리가 아닌 일반적인 유리는 최대 사이즈가 약 3m×2.4m정도이다. 가로수길 애플 스토어에 쓴 유리는 7.6m까지 커졌다. 그만큼 비쌌다. 장당 몇 억씩 하는 고가의 유리를 건물에 쓰는 것이 과연 맞는 것인가 하는 질문만 뒤로 한다면, 이런 유리가 주는 건축적 체험은 각별하다.

돌도 유리에 버금간다. 계단 돌 손잡이 시작 부분의 이음매를 보면 인조석을 3차원으로 처리한 것이 보인다. 잡는 순간 촉각과 시각은 첫 체험에 미동한다. 곡면은 손바닥이 다치지 말라고 모서리를 부드럽게 다듬었다.

건축가는 늘 건축이 과도하게 사치스러워지는 것을 경계해야 하면서도, 동시에 건축이 끊임없이 새로운 체험을 공급해야 하는 것에는 동의한다. 이런 작은 디테일에서 사람들은 그 도시의 격조를 체험하고 그 도시의

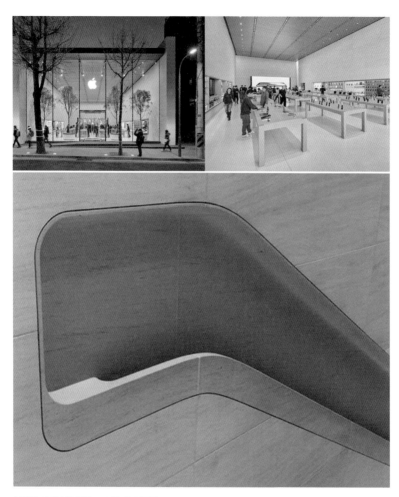

신사동 가로수길 애플 스토어. ⓒ 이중원

문화적 깊이를 판단한다. 새로운 세계의 체험은 어쩌면 양의 문제도, 그렇다고 규모의 문제도 아니다. 섬세함의 문제이고 디테일의 문제다.

신사동 가로수길 애플 스토어 준공 시점과 유사하게 미국 도처에서

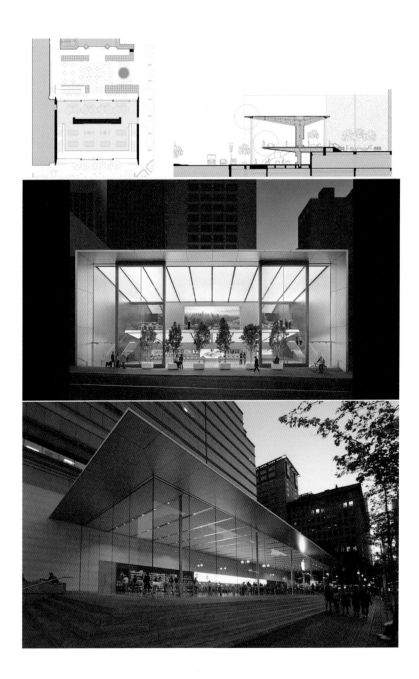

도 애플 스토어들이 들어섰다. 샌프란시스코 유니온 스퀘어, 포틀랜드 코트하우스 스퀘어, 시카고 매그 마일이 대표적이다. 애플은 유니온 스퀘어와 코트하우스 스퀘어에 특유의 미니멀한 매장을 냈다. 유리는 신사동처럼 2층 높이로 치솟았고, 내장 마감도 이음새를 최소화했다. 재료의 한계치를 시험했고, 새로운 조립 방식에 도전했다. 지우는 것이 더하는 것보다 어렵지만, 이곳에서는 쉬워 보인다. 애플은 광장에서 과거 교회나 시청이 했던 역할을 수행한다. 이제는 사람들이 애플 스토어로 모인다.

샌프란시스코 유니온 스퀘어 애플 스토어는 단면도에서 건축가 노먼 포스터의 재능이 드러난다. 지붕과 2층 데크가 경사와 길이를 달리하며 뾰족하다. 지붕과 데크의 선이 날렵하다. 지붕과 데크의 밑면을 광 천장(인공조명)으로 처리해서 밤에는 면 조명이 되게 했다.

애플 스마트폰만큼 우리를 집 안에 콕 박히게 한 사물도 많지 않지만, 애플 스토어만큼 우리를 집 밖으로 뛰어나가게 한 건축도 많지 않다. 가장 스마트한 것과 가장 건축적인 것은 서로 통하는 걸까? 스마트폰 활용도가 높아질수록, 그리하여 우리 생활이 디지털에 둘러싸일수록, 이상하게도 사람들은 더 촉각적인 것을 찾는다. 애플 스토어는 그 모순 어법 같은 상황의 한 건축적 발현이다.

시카고 애플 스토어의 수변 입지 조건은 탁월하다. 위치는 트리뷴 타워 앞에 있는 시티프론트 플라자이다. 매그 마일의 시작점이자 강변 보행로(River Esplanade) 시작점이다. 이곳 애플 스토어도 지붕 건축이다. 지붕

상단은 샌프란시스코 유니온 스퀘어 애플 스토어의 평면도와 단면도이고, 중앙은 전면 사진이다. 하단 사진은 포틀랜드 코트하우스 스퀘어 애플 스토어의 모습이다. 하단 사진 ⓒ 이중원

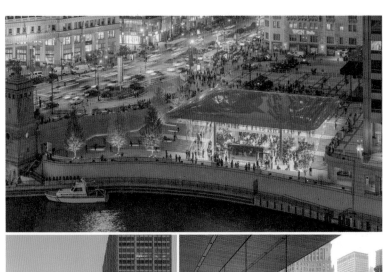

으로 경사진 바닥을 덮었다. 유리는 시원하게 썼다. 지붕은 유리 너머로 뻗었고, 경사진 바닥은 지붕 너머로 뻗었다. 지붕은 위에서 봤을 때 베개 같다. 에지는 얇고 가운데는 구조 때문에 불룩하다.

밤에 스토어는 스마트폰 같은 지붕에서 빛이 나와 제품과 사람만 보이는 투명 공간을 선사한다. 안에서는 포 코너스 스카이라인과 미시간 애비뉴 다리가 한눈에 들어온다.

시카고 애플 스토어는 물가와 가까워지려는 건축이다. 물가로 한 발 내디딜 때마다, 물에 빠질 위험이 증가하지만, 물의 매력은 그만큼 생생하게 다가온다. 시카고 애플 스토어는 앞으로 세워져야 할 수변 건축의 한 모형을 보여준다.

다양한 각도에서 바라본 시카고 애플 스토어. 애플 스토어는 미시간 애비뉴 브리지 동북쪽 코너 필지에 지어졌다. 강변 계단 광장을 형성하며 지어진 애플 스토어는 다리 건너편 리글리 빌딩 수변 광장과 쌍을 이루고, 강 건너 유람선을 타는 곳과 마주하며 다리 위에서나 강변에서나 근사한 조망을 선사한다.

★
존 핸콕 센터(John Hancock Tower, 1969)

미시간 애비뉴 다리는 시카고에서 가장 중요한 다리 중 하나다. 시카고강 수변과 매그 마일을 기획한 사람이 건축가 다니엘 번햄과 그의 제자 에드워드 베넷이었고, 스승의 유지를 받아 베넷이 다리를 완성했기 때문이다. 이 다리에서 매그 마일이 시작하고, 번햄의 또 다른 제자인 그래험이 디자인한 리글리 빌딩이 관문으로 서 있다.

매그 마일은 수변 광장에서 시작해 존 핸콕 센터의 선큰 광장으로 끝난다. 선큰 가든은 반원형으로 처리했다. 분수 물소리가 인도를 걷는 발걸음을 자연스럽게 선큰 가든으로 유도한다. 카페 테이블들이 가든 중앙에 놓여 있고, 커피 냄새와 음악이 수선화와 제비꽃을 배경으로 흐른다. 존 핸콕 센터는 이곳부터 지상으로 300m 솟는다. 1960~70년대는 뉴욕과 시카고가 경쟁적으로 초고층 마천루를 지었다. 존 핸콕 센터는 그런 시대적 산물이었다. 시어즈 타워(현재 이름 윌리스 타워)를 디자인한 건축가 SOM이 이 존 핸콕 센터도 설계했다.

존 핸콕 센터에서 올려다보는 초고층 타워의 모습은 거의 반세기가 흘렀건만 여전히 아름답다. 100층 건물의 존 핸콕 센터는 높이가 344m이고, 송신 첨탑까지 고려하면 높이가 457m이다. 아직까지도 시카고에서 두 번째로 높다.

존 핸콕 센터의 선큰 가든. 반원형 광장의 중앙에는 계단식 분수가 경쾌한 물소리로 보행자를 부른다.
ⓒ 이중원

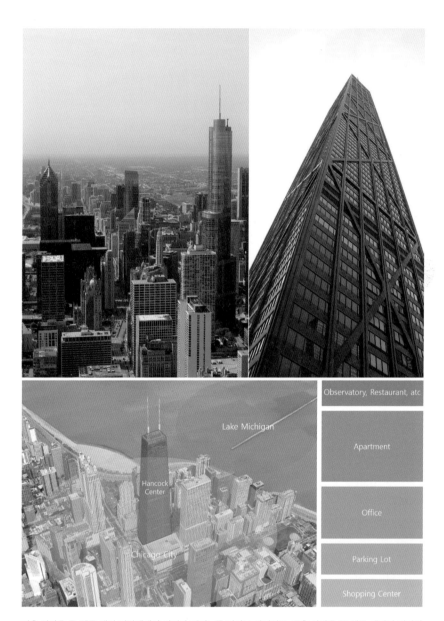

좌측 상단은 존 핸콕 센터 전망대에서 미시간 애비뉴를 바라본 사진이고, 우측 상단은 존 핸콕 센터의 외관이다. 좌측 하단은 조감도, 우측 하단은 타워의 수직 프로그램이다. 상단 사진 ⓒ 이중원

나는 개인적으로 시어즈 타워보다 존 핸콕 센터를 더 좋아하는데, 그 이유는 층을 관통하는 잘생긴 'X'자형 가새(Bracing)와 전망대에서 보여주는 시카고 경관 때문이다. 본래 초고층 마천루는 건물의 자중보다는 바람의 풍하중이 더 무섭다. 이 수평 하중을 지지하는 것이 가새의 역할이다. 핸콕 이전에 대부분의 시카고 초기 마천루에는 가새를 층별로 내부에 두었는데, 핸콕 센터는 시카고에서 처음으로 층을 관통하는 외부 가새를 두었다. 핸콕 센터 이후에 전 세계에서 숱한 복제품이 나왔지만, 원전의 우아함이 어디서 비롯하는지 제대로 파악하지 못한 상태에서 베끼기만 해 조악하기 그지없다. 핸콕의 가새는 얇고, 위로 갈수록 가새의 키가 작아져 밑에서 보았을 때 투시효과가 강화되어 실제보다 더 높아 보인다. 당연히 복제품들은 이를 간파하지 못했다.

도시에는 그 도시의 핵심 상업가로가 있다. 또 시작점과 종결점을 잡아주는 북엔드(bookend) 마천루가 있다. 시카고 매그 마일이 그렇고, 이곳에는 리글리 빌딩과 존 핸콕 센터라는 북엔드 마천루가 있다.

★

시카고 워터 타워(Water Tower, 1867)

워터 타워는 매그 마일의 불사조로 시카고 대화재(1871)를 이겨낸 의미있는 건물이다. '불'을 이긴 '물'은 식수 이상의 의미를 주었고, 시카고 사람들은 타워를 영구히 보전하기로 했다. 1860년대 이전에 시카고에서 마시는 물은 전염병과 콜레라로 깨끗하지 않았다. 2마일 떨어진 수원에서 파

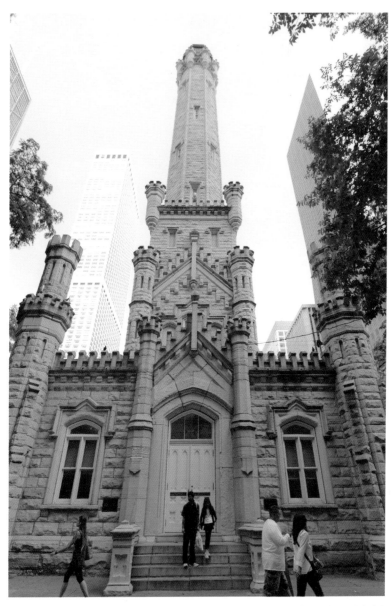

대문을 열고 들어가면 사진 갤러리가 나온다. 건물 내 수도 파이프는 없지만, 파이프 둘레를 돌았던 계단 실은 여전히 남아 있다. ⓒ 이중원

이프가 연결되었고, 45m 높이의 수압 조절 파이프(파이프 지름은 90cm, 높이는 41m)를 담을 수 있는 워터 타워가 1867년에 지어지고 나서야 시민들은 청정수를 마실 수 있었다.

건물의 상징과 기능에 비해 외장은 준공 당시부터 말이 많았다. 건물 규모에 비해 탑과 장식이 많은 게 탈이었다. 오스카 와일드는 이 건물을 처음 보고, "후추통으로 뒤덮인 건물"이라고 폄하했다. 하지만, 워터 타워는 화마를 이겨낸 '죽음을 이겨낸 생명'이었다. 그래서 1906년 수압 조절 파이프를 제거한 후에도 건물 외형을 상징적 조형물로 영구히 보존하기로 했다. 덕분에 매그 마일에서 가장 나이 많은 공공 건물이 되었다. 처음에는 공터에 혼자 서 있어서 건물이 우스웠는데, 오늘날에는 주변 녹지와 광장 조경으로 마치 숲 속의 요정궁전 같다. 봄에는 백색 튤립이 피고, 여름에는 강렬한 베고니아가 화분에서 핀다.

★

4번째 장로 교회(Fourth Presbyterian Church, 1914)

이 교회의 성도들이 지은 첫 번째 교회당 건물은 1871년 10월 8일에 준공했다. 하지만 준공 몇 시간 뒤에 시카고 대화재가 발생해 건물은 전소했다. 그래도 성도들은 멈출 수 없었다.

1874년 2월 성도들은 두 번째 건물을 완공했다. 40년이 지난 후, 자라나는 사역을 담기에 건물이 작았다. 교회는 현재의 부지를 매입했다. MIT 건축대 학장이자 보스턴 고딕 건축가로 명성을 날리던 랠프 크램

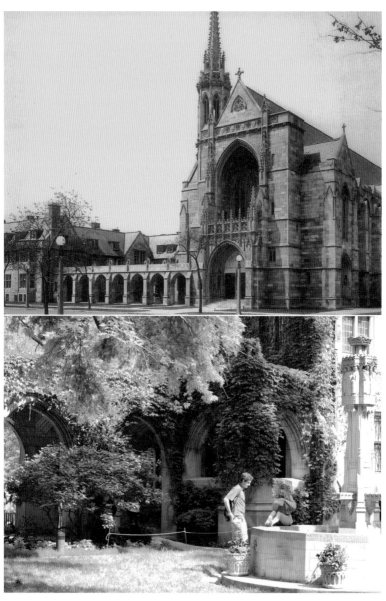

상단은 4번째 장로 교회의 1920년 모습이다. 하단은 교회 남쪽 부속 정원이다. 예배당과 부속 건물 사이를 회랑으로 연결하여 중세 수도원같이 닫히면서도 열리는 정원이 만들어졌다. 하단 사진 ⓒ 이중원

(Ralph Adams Cram)을 건축가로 선임했다. 크램은 신앙인 건축가로 기독교적 가치관을 돌로 새기고 있었다. 당시 크램은 프린스턴 대학에서 고딕 캠퍼스의 성공으로 상종가를 치고 있었다. 그는 중세사회에 대한 동경을 넘어 그 사회로 되돌아가자고 할 말큼 급진적이었다. 크램의 교회가 1914년 매그 마일에 들어서자 신문들은 "첨탑을 가진 공공의 안식처(A Social Settlement with a Spire)"라고 평했다.

오늘에야 이곳이 매그 마일에서 핵심 장소지만, 완공 당시에는 허허벌판이었다. 그 후, 매그 마일은 시카고의 명동이 되었고, 교회는 우리의 명동성당 같은 상징이 되었다.

교회는 작은 중세 도심형 수도원처럼 예배당 외에도 회랑과 부속건물이 있다. 번잡한 도심 상업가로에서 한 발만 디디면 작지만 농밀한 정원이 펼쳐진다.

매그 마일 인도에서 힐끗 보이는 회랑 너머의 교회 정원은 들어오라고 손짓한다. 아치회랑은 어둡고, 정원은 밝다. 명암의 대조가 유혹의 손짓을 올린다. 태양은 창호 주변의 돌공예와 담쟁이 가지 사이를 비집고 들어가 춤추는 그림자를 만들고, 정원에는 신난 다람쥐와 토끼가 뛰논다.

중앙에는 우물처럼 지반에서 솟아오른 분수가 하나 있다. 분수 중앙에는 수직적으로 세밀하게 조각한 성자들이 있고, 조각 아래로 십각형의 분수 받침대가 있다. 분수에서 나오는 소리가 크지는 않지만 청명해서 회랑안과 밖을 차이나게 한다.

정원의 조경은 조경가 미셸 맥케이(Michele Mckay)의 손길이다. 주목과 산사나무를 심었고, 교목 앞에는 가막살나무를 심었다. 잔디 바닥에는 꽃과 화초를 심어 정원의 질감과 색을 조화롭게 디자인했다. 꽃은 기독교의

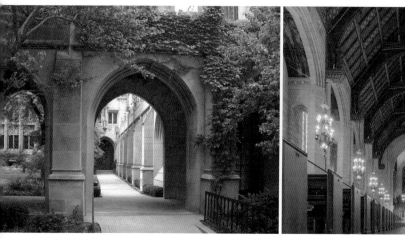

좌측 사진은 가로에서 회랑을 통해 바라보는 교회 내정이다. 우측은 예배당 내부.

미덕을 상징하는 작약과 장미, 백합을 심었다.

　예배당 내부는 예산을 고려해 돌천장 대신 나무 천장으로 처리했다. 정원에서는 흰색 돌과 초록색 식물이 대비를 이룬다면, 예배당 안에서는 흰색 돌과 갈색 나무가 대비를 이룬다. 교회당 준공 해와 같은 해에 크램은 저명한 건축 에세이집 『예술의 사역(The Ministry of Art, 1914)』을 냈다. 크램은 책에서 다음과 같이 말했다.

　　예술은 인간이 추구하는 가장 고귀한 목적을 밝힌다. 그것은 인간의 행동, 인간의 정신, 인간의 자연-극복이 아니다. 그보다 훨씬 고귀하다. 그것은 영의 구원, 하나님의 이해, 그리고 그분의 조건 없는 사랑이다.

★
뉴베리 도서관(Newburry Library, 1905)

매그 마일을 찾는 목적은 사람마다 다르겠지만, 건축가라면 크램의 4번째 장로 교회와 카브의 뉴베리 도서관을 본 것만으로도 충분하다. 뉴베리 도서관은 카브의 대표작이다. 카브가 절충주의 시대 건축가답게 얼마나 자유자재로 수많은 건축 양식들을 차용했는지 뉴베리 도서관을 보면 잘 알 수 있다. 여기서는 리차드소니언 로마네스크 양식을 구사했다. 특히, 주출입구를 후퇴하는 겹 아치로 처리한 점, 저층부의 거친 돌마감과 밋밋한 돌마감을 섞어 쓴 점, 창틀을 오목형 몰딩이 아닌 볼록형 몰딩으로 처리한 점 등은 모두 리차드슨의 디테일이다.

다른 점은 리차드슨이 뉴잉글랜드식 대담함과 솔직함을 로마네스크 양식보다 앞세웠다면, 카브는 이곳에서 정통 유럽형 로마네스크 양식 문법에 더 충실했다. 그 결과, 뉴베리는 미국식이라기보다는 이태리식이다. 뉴베리 도서관 인근에 카브가 디자인한 역사학회 건물도 있는데, 이 건물은 미국식을 이태리식보다 앞세웠기 때문에 두 건물을 대비해 보면 쏠쏠한 재미가 있다.

건축주인 월터 뉴베리(Walter Newburry)는 당시 파터 파머(Potter Palmer)와 함께 시카고 정재계 유명 인사였다. 두 사람 모두 사회적 책임 의식이 있는 재벌이었다. 파머가 스테이트 스트리트의 기획자였다면, 뉴베리는 매그 마일의 기획자였다. 뉴베리와 카브의 사회적 책임 의식은 그들이 지은 도서관의 벽 두께에서 드러난다. 시민의 꿈을 키워주는 도서관을 묵직하게 짓고자 했는지, 건물의 1층 외벽 두께는 거칠면서 두껍다.

상단은 뉴베리 도서관에서 워싱턴 스퀘어을 바라보는 모습이고, 하단은 워싱턴 스퀘어에서 뉴베리 도서관을 바라보는 모습이다. 워싱턴 스퀘어는 뉴베리 도서관 남쪽에 위치한 조경 광장이다.
상단 사진 ⓒ 이중원

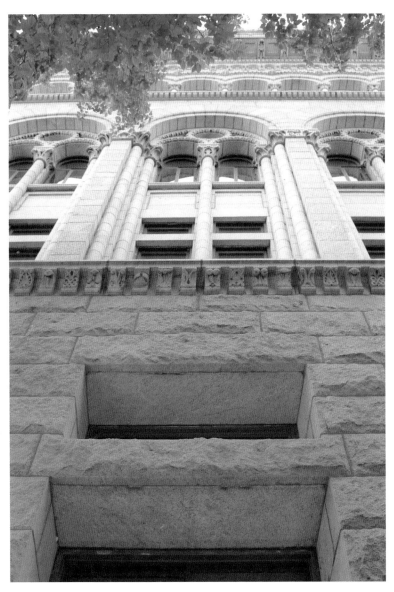

뉴베리 도서관 남측 입면의 디테일 사진. ⓒ 이중원

2층 돌벽은 1층 돌벽보다 후퇴했다가 처마에서 다시 전진한다. 시공의 경제성을 넘어서는 외벽의 목적성이다.

2~3층으로 솟는 아치창은 한 베이에 5개의 원형 기둥이 솟도록 했다. 처마에서 돌의 공예성은 가장 첨예하다. 저층 돌의 원시적 상태가 고층으로 갈수록 섬세해져 눈은 아래보다는 위를 앙망한다. 처마에서 반복하는 아치창의 돌공예와 나무의 이파리들이 포개진다. 바람이 나무 이파리를 흔들고, 태양이 공예의 그림자를 흔든다.

매그 마일은 우리에게 번영하는 상업가로에 꼭 필요한 건축이 무엇인지 알려준다. 상업가로에는 번들거리는 최신식 글로벌 가게들만 필요한 것이 아니라 크램의 교회당과 카브의 도서관처럼 전통 돌 건축의 침묵과 공예도 필요하다. 또 조용한 도시 정원도 필요하다. 걷고 싶은 거리에는 현재를 간섭하는 과거가 필요하고, 인공을 간섭하는 자연이 필요하다. 생동하는 거리에는 세속을 간섭하는 탈속이 필요하고, 소음을 간섭하는 무음이 필요하고, 거래를 간섭하는 묵상이 필요하다.

★

시카고 현대 미술관
(Museum of Contemporary Art chicago, 1996)

1936년 개관한 뉴욕 현대 미술관(MOMA)은 사람들이 인도에서 바로 미술관에 들어갈 수 있게 하는 접근성과 매일매일 쉽게 예술을 접할 수 있는 일상성을 외쳤다. 모더니즘 미술관의 시작이었다. 이에 반해 건축 평론가

⇧ 건물의 조감도들로 미시간 애비뉴 전면 계단 광장과 후면 기단부이다.
⇩ 아트리움과 4층 전시실이다.

시드니 블랑크는 "시카고 현대 미술관(MOCA)은 미술관을 다시 [고전주의 미술관처럼] 기단 위에 올려 놓았다"라고 평했다.

MOCA를 설계한 건축가 요셉 클라이휴스(Josef Paul Kleihues)는 기단을 중시했다. 그는 예술은 일상을 높여주는 장치라고 말했다. 따라서 MOCA의 방문객들이 기단에 있는 계단 광장을 올라 로비를 만나고, 예술이 시작하는 전시실은 로비에서 한층 더 올라가 시작하게 했다. 그에게 아름다움을 만나는 것은 오르고 또 올라야 만나는 등산이었다. 산 정상에서 시야가 펼쳐지듯 클라이휴스는 이곳에서 미시간 애비뉴와 미시간호를 잇고자 했다. 그래서 건축가는 아트리움의 천장고를 높였고, 아트리움 전후로 유리를 두었다.

기단부 외장은 고전을 따라 라임스톤으로 처리했고, 몸통 외장은 현대를 따라 규격화한 캐스트 알루미늄 패널로 처리했다. 패널들은 철제 핀으로 고정했는데, 이들이 태양 아래서 반짝였다. 내부도 외부 만큼이나 고전과 현대의 혼성 조합이다. 4층 전시실 천창은 외벽 입면처럼 바둑판 모양이다. 전시실은 백색으로 칠했다. 신고전주의적 천창에 현대적인(중성적인) 백색 전시면이다.

건축가는 내외에서 그리드를 사용하고 있다. 건축적 질서의 구축이다. 기단이 건축가가 세우려고 했던 도시적 규범이라면, 그리드가 만들어나가는 수학적 질서는 건축적 규범이다.

★

860-880 레이크 쇼어 드라이브 아파트
(860-880 Lake Shore Drive, LSD, 1951)

1922년 36세의 미스는 베를린의 중요한 거리인 프리드리히슈트라세(Frie-drichstraße) 코너에 26층의 유리 마천루 계획안을 선보였다. 불투명한 돌 마천루가 판을 치는 1920년대에 미스가 소개한 투명한 마천루는 센세이셔널한 반응을 일으켰다. 미스는 숯으로 그린 그림에서 구조를 과감히 지웠다. 숯을 문지른 부분과 예리한 예각이 교차하며 뿌옇고 날카로웠다. 마천루의 코너는 예각으로 처리했고, 볼륨은 수직으로 나눴다. 날카로운 높이가 탄생했다.

1938년 나치 정권을 피해 미스는 도미했다. 젊었을 적 투명 마천루의 꿈은 아련한 기억일 뿐이었다. 그랬던 미스에게 기회가 왔다. 1946년 미스는 부동산 재벌 유대인 허버트 그린월드(Herbert Greenwald)를 만났다. 정통 율법학자이기도 한 그는 두 눈을 치켜뜨고 새로운 시대에 맞는 재능을 찾고 있었고 그의 눈에 미스가 들었다. 1949년 두 사나이는 22층 프로몬토리 아파트로 의기 투합했다. 미스는 젊은 날 베를린에서 꿨던 꿈을 노년이 다 된 나이에 시카고에서 실현시키고자 했다. 미스는 철골 유리 아파트로 지으려고 했지만, 한국전쟁으로 철값이 치솟아 콘크리트 아파트로 지어야 했다. 건축주는 대만족이었지만, 미스는 만족하지 못했다.

드디어 미스는 철골 유리 아파트를 지었다. 이것이 시카고의 명물인 26층 860-880 레이크 쇼어 드라이브 아파트다. 종전으로 철값이 내려가서 시공이 가능했다. 미스에게는 젊었을 때 꿈이 완성되는 순간이었다.

좌측은 미스의 1922년 프리드리히슈트라세 유리 마천루안. 우측 상부는 860-880 레이크 쇼어 드라이브 아파트 두 동. 옆에 보이는 까만색 두 동 아파트도 미스의 작품이다. 우측 중앙은 평면도이다. 평면도의 아래쪽이 미시간호 쪽이다. 우측 하부는 저층부 사진이다.

건물은 두 동으로 나누어 직각으로 배치했다. 둘은 떨어져 있지만, 일층에서는 바닥과 덮개로 이었다. 각 동의 건물 기둥 배열은 전면 5칸 측면 3칸이다. 미스는 황금 비율을 평면에 넣었다.

1층 유리 로비는 외장에서 한 칸 들어가게 처리했다. 그래서 건물 외

주에 자연스럽게 회랑이 생겼다. 두 아파트의 회랑을 철골 덮개로 이었다. 회랑 아래 있는 트래버틴 바닥의 작동이 절묘하다. 제3의 사각형 트래버틴 바닥으로 두 아파트 아래에 있는 두 개의 직사각형 트래버틴 바닥을 이었다. 이 단순한 처리가 바닥을 흐르게 하고, 조경으로 퍼지게 한다.

미스 아파트는 준공과 함께 스포트라이트를 받았다. 이를 보고 전 세계에 많은 아류작들이 생겨났다. 문제는 이들이 미스식 마천루였지만, 미스 마천루와 같은 힘도, 미스의 비율과 디테일도 없었다.

시카고는 대화재 이후, 철골 기둥 위에 내화재인 콘크리트를 입히는 것을 의무화했다. 미스는 콘크리트 마감 기둥을 원치 않아서 철골 기둥 위

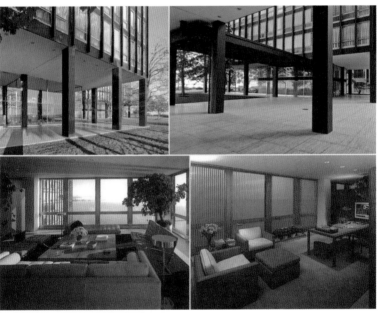

상단 좌우는 건물의 로비와 회랑 부분이다. 하단 좌우는 건물 내부이다. 준공 전에는 전면 유리가 불편함을 줄 것이라 걱정했지만, 그것은 기우였다.

에 콘크리트를 입히고, 그 위에 다시 철판을 둘렀다. 이것이 미스식 디테일이었다. 아류작들이 이를 알리 만무했다. 미스의 860-880 레이크 쇼어 드라이브 아파트가 보여주는 "유니버셜 스페이스" 개념은 유리 로비로만 끝나는 것이 아니라, 비례와 바닥과 디테일이 함께 작동해야 한다는 것을 아류작들은 몰랐다. 미스는 걸작을 남겼고, 아류들은 숱한 미스-워너비만 남겼다.

★
레이크 포인트 타워(Lake Point Tower, 1968)

1960년대 말 레이크 포인트 타워가 언론을 타고 세상에 알려지자 사람들은 깜짝 놀랐다. 유리 마천루가 박스형 직선이 아니라, 유선형 곡선 마천루일 수 있다는 사실 때문이다. 타워가 처음 미시간호 주변에 나타나자 사람들은 이를 거대한 예술 조각품으로 여겼다. 사실 1960년대 말은 베트남전 반전 분위기로 권위적인 모더니즘 박스형 마천루에 피로를 느끼고 있었다. 당시 시민들은 "미스는 갔어. 다음 주자는 누구야?"라고 공공연하게 말했다. IIT 미스의 제자들은 시카고 건축가인 헬무트 얀에게 기대를 걸었지만, 얀이 아르데코형과 고전주의형 마천루 사이에서 시소를 타자 동문들은 얀의 건축을 "고전 만화(Classics Comics)"라고 야유했다. 이에 비해, 레이크 포인트 타워는 대중과 시카고 건축계의 환대를 받았다. 이 타워는 시기적으로 앞선 포스트모던 마천루이면서 동시에 미스의 정신을 계승하고 있었다. 미스의 마천루가 남성적이었다면, 이 타워는 여성적이었다. 흑색

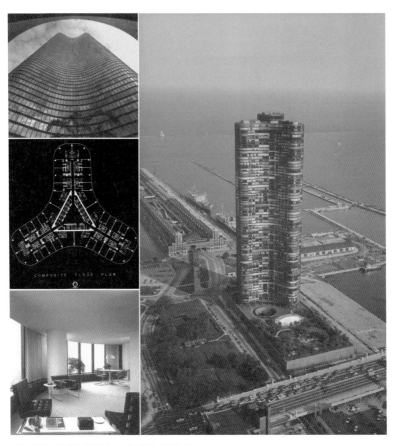

좌측 중앙과 하단은 각각 평면도와 내부 사진이다.

유리 마천루이면서 부드럽고 유연하며 파도처럼 일렁일 수 있다는 사실이 사람들의 마음을 움직였다.

　타워는 입지 조건도 훌륭했는데, 시카고의 명물인 네이비 피어 초입에 위치했다. 많은 사람들이 이 건물을 보게 되었고, 내부에서는 360도 조망권이 확보됐다. 미시간호와 시카고 다운타운이 시원하게 들어왔다. 이

마천루는 철골 구조 같지만, 실은 콘크리트 구조다. 높이 200m에 육박하는 이 건물은 지어질 당시에는 콘크리트 구조 마천루로는 세상에서 가장 높았다. 65층 높이의 아파트 엘리베이터실은 유선형 평면 중앙에 위치했다.

삼각형 콘크리트 중심은 곡선 외관을 튼튼히 붙잡아 주는 안정적인 버팀대가 되어 주었다. 겨울 미시간호에서 부는 풍하중에도 끄떡없었다. 또한 중앙 콘크리트 내력벽 처리로, 각 세대에서는 기둥을 최소화할 수 있는 길이 열렸다. 900세대가 모두 막힘 없는 조망으로 분양 당시 대박을 쳤다.

건물을 디자인한 건축가 조지 쉬포라이트(George Schipporeit)와 존 하인리히(John Heinrich)는 모두 미스의 IIT 제자들이었다. 이들은 오랫동안 정통 미스 건축을 익혔다.

미스는 1920년대에 두 개의 베를린 마천루로 유명했다. 하나가 앞서 언급한 프리드리히슈트라세의 예각 마천루였고, 다른 하나가 유선형 마천루였다. 후자에 대한 오마주로 이 타워를 지었다. 미스가 못 다 이룬 꿈을 제자들이 이루어 주었다.

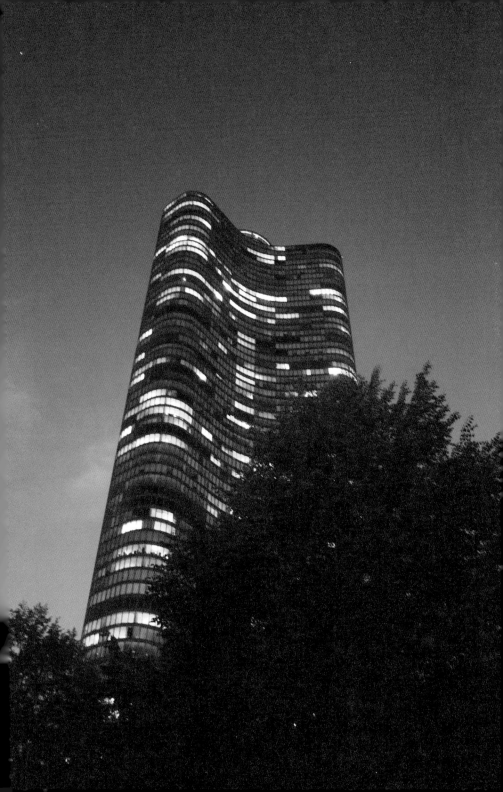

★
04

스 테 이 트 스 트 리 트

네이비 피어

라살 스트리트

스테이트 스트리트

미시간 애비뉴

웨커 드라이브

랜돌프 스트리트

어걸비
교통
센터
(OTC)

시청

❶

워싱턴 스트리트

❸

매디슨 스트리트

❹ ❷

먼로 스트리트

애덤스 스트리트

시카고
미술관

미시간호

유니온
기차역

잭슨대로

❺

웨커 드라이브

프랭클린 스트리트

웰스 스트리트

클라크 스트리트

디어본 스트리트

와바시 애비뉴

필드
박물관

❶ 마샬 필드 백화점 빌딩(현재 메이시스 백화점)
❷ 카슨 피리 스콧 백화점(현재 설리번 센터)
❸ 릴라이언스 빌딩(번햄 호텔)
❹ 시카고 빌딩
❺ 시카고 중앙 도서관

★
스테이트 스트리트(State Street)

시카고에는 번화한 상업가로가 강북과 강남에 하나씩 있는데, 강북에 매그 마일이 있다면 강남에 스테이트 스트리트가 있다. 스테이트 스트리트를 오늘날의 시카고 번화가로 만든 장본인은 사업가 파터 파머(Potter Palmer)였다. 그는 진흙길이었던 스테이트 스트리트를 세계적인 거리로 만들고 싶어 했다. 그러기 위해서는 좁고 작은 상점으로 가득한 스테이트 스트리트를 대대적으로 개조해 백화점과 호텔이 들어선 거리로 만들어야 했다. 시카고 대화재 전까지 시카고 번화가는 레이크 스트리트(Lake street)였다. 이에 반해 스테이트 스트리트는 존재감이 적었다. 1865년 통계자료에 따르면, 레이크 스트리트에 책정된 세금이 가로를 따라 30cm에 $2,000인 반면에 스테이트 스트리트는 $150였다.

1850년대 목화로 큰돈을 번 파머는 1867년 스테이트 스티리트에 1.2km 길이의 땅을 사들였다. 그러고는 2년 안에 스테이트 스트리트를 송두리째 바꿔 놓을 청사진을 마련했다. 그는 시를 설득하여 도로를 넓혔고, 꼴사나운 건물들은 철거했다. 그리고 대화재 후에는 고급 호텔과 화려한 백화점을 세웠다. 파머는 자신의 호텔인 파머하우스를 세우고 시카고의 큰손인 마샬 필드(Marshal Field)와 레비 라이터(Levi Leiter)를 설득해 마샬 필드 백화점 빌딩을 세웠다. 파머와 필드, 라이터가 함께 움직이자, 시카고 부동산은 술렁였다. 돈 있는 자들은 스테이트 스트리트에 어떻게 해

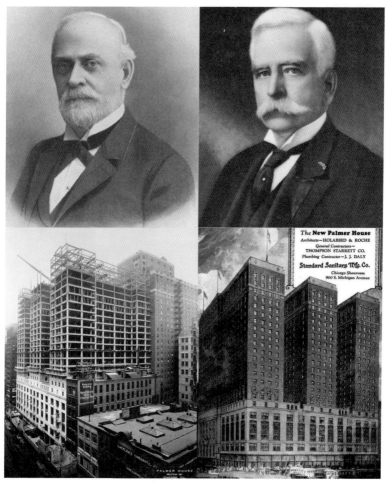

좌측 상단은 파터 파머이고, 우측 상단은 마샬 필드이다. 아래 두 사진은 파터 파머가 1925년 스테이트 스트리트에 세운 파머하우스(호텔)이다. 건물의 건축가는 홀라버드 앤드 로쉬(HR)였다.

서든 임대 사무소라도 지어 지분을 확보하려 했다. 1867년~1869년 사이 스테이트 스트리트에는 돌 외장을 한 새로운 건축물의 수가 무려 40개 늘었다.

언론은 앞다투어 스테이트 스트리트를 파리의 샹젤리제와 비교했다. 나폴레옹 3세 때 중세 파리를 근대 파리로 바꾼 하우스먼(Georges-Eugène Haussmann)의 노력에 빗대어, 언론은 "스테이트 스트리트의 하우스먼화!(Haussmannizing of State Street!)"라고 보도했다.

파머하우스는 1871년 9월 26일 준공을 했는데, 애석하지만 대화재(1871년 10월 9일)로 13일 만에 전소했다. 하지만 여기에서 멈출 파머가 아니었다. 그는 1875년 파머하우스의 두 번째 준공을 했다. 오늘날의 파머하우스는 1925년 세 번째로 지은 건물이다.

필드는 마샬 필드 백화점 빌딩 건축가로 건축가 다니엘 번햄(Daniel Burnham)을 지목했다. 번햄은 시카고형 백화점을 선보였다. 겉은 검박하지만, 속은 웅장한 백화점이었다. 필드 백화점 옆에는 건축가 루이스 설리번이 설계한 카슨 피이리 스콧(Carson Pirie Scott, 1903 완공) 백화점이 들어섰다.

두 개의 백화점 외에도 필드의 경쟁사인 '시글, 쿠퍼 앤드 컴퍼니 백화점'(훗날 필드의 파트너 레비 라이터가 인수)과 '맨델 브라더스', '더 보스턴 스토어' 등이 스테이트 스트리트에 들어섰다. 그러자 임대 사무소도 세워졌다. 이 때 지어진 가장 훌륭한 사무소는 릴라이언스 빌딩(Reliance Building, 1895 완공, 현재 명칭은 번햄 호텔)과 시카고 빌딩(Chicago Building, 1904 완공)이었다.

릴라이언스 빌딩은 건축가 다니엘 번햄이 설계했고, 시카고 빌딩은 홀라버드 앤드 로쉬가 디자인했다. 두 마천루는 시카고 초창기 마천루를 대표할 뿐만 아니라, 시카고학파를 대표한다. 대화재 이후, 사업가들에게는 실용성과 경제성이 중요한 기준이었고, 건축가들은 이를 충족할 수 있는

상단 사진은 스테이트 스트리트와 매디슨 스트리트 북서쪽 교차로이다. 전면에 보이는 백색 건축물이 루이스 설리번의 대표작인 카슨 피이리 스콧 백화점이다. 하단은 스테이트 스트리트. 좌측 하단 멀리 시카고 극장(Chicago Theater) 간판이 보이고, 그 앞의 육중한 건물이 마샬 필드 백화점이다. ⓒ 이중원

효율적인 솔루션을 내놓았다. 이 때 시카고학파가 만든 전매특허 솔루션이 그 유명한 '시카고 구조(Chicago Skeleton)'와 '시카고 윈도(시카고 창, Chicago Window, 오피스 채광이나 저층부 상품 전시를 위해 창을 거대하게 만들고 3분할한 창)'였다. 릴라이언스 빌딩과 시카고 빌딩은 모두 이러한 특징을 보여주고 있다.

스테이트 스트리트는 굉장히 긴 거리인데, 도심을 벗어나면 포스트모던 언어로 세운 시카고 중앙 도서관이 있고, 더 내려가면 미스가 모던 언어로 세운 IIT 캠퍼스가 있다.

★
마샬 필드 백화점 빌딩
(Marshall Field and Company Building, 현재 메이시스 백화점)

마샬 필드는 작은 가게에서 시작하여 시카고에서 가장 큰 백화점을 세웠다. 그는 시카고 최고 갑부가 되었으며 시카고에 여러 건물을 가지고 있었다. 그중에서 스테이트 스트리트의 이 건물이 가장 유명하다. 1868년 필드가 처음 세운 건물은 거대 규모는 아니었다. 1871년 대화재로 첫 건물이 전소하자, 필드는 싱어 빌딩을 임차해 백화점을 냈는데, 이마저도 1877년 화재로 전소했다. 필드는 새로 지은 싱어 빌딩을 매입하고 인접 필지들을 사들였다. 필드는 번햄에게 새로 지을 백화점 설계권을 주었다. 여기에는 사업적인 계산이 있었다. 번햄의 작품이라면 1893년 박람회 때 관광객 수백만 명을 백화점 고객으로 데려올 수 있으리라 예상했고, 그 생각은 틀리지 않았다. 박람회 개장에 맞춰 1893년 번햄은 필드 땅 북쪽에 첫 백화점

사진에서 우측에 덩치 큰 건물이 마샬 필드 백화점이다. 코너에 유명한 마샬 필드 백화점 시계가 보인다. 주말 퍼레이드가 항창인 이 도로가 스테이트 스트리트이다. ⓒ 이중원

빌딩을 완성했다. 이후에 남쪽에 있는 싱어 빌딩을 부수고, 마샬 필드 백화점 건물을 완성했다. 남북을 합하자, 도시 블록만 한 공룡 백화점이 탄생했다. 19세기 중반, 파리에 본 마르쉐 백화점과 쁘랭땅 백화점이 개점하자, 세계 도시들은 상업거리인 아케이드(파사쥬)를 뒤로하고 경쟁적으로 백화점을 지었다.

　　마샬 필드 백화점의 내부 아트리움은 폭발적이다. 백화점을 단계별

로 북쪽과 남쪽으로 나누어 지은 만큼 북동과 남동 중앙에 별도의 수직 아트리움이 있다. 북쪽 동의 아트리움은 12층 높이다. 폭에 비해 높이가 압도적이고, 일렬로 선 원형 기둥들은 빛이 쏟아지는 천창을 향해 치솟는 다. 시카고가 이 시대에 마천루로 도시의 외형을 하늘로 치솟게 한 것만큼 이나, 백화점 내부에서는 아트리움이 하늘로 치솟는다. 중앙에는 거대한 성조기가 매달려 있는데, 성조기의 적색 흰색 줄들이 공간의 수직성을 증 폭시킨다. 번햄에게 상업 건축에서 아트리움의 웅장함이란 무엇이었는지, 왜 그는 이에 천착했는지 묻고 싶은 공간이다.

번햄은 로마식 거대함으로 근대 도시를 흔든다. 이는 건축의 정신을 고양한다. 그것은 산업 도시가 만든 상업의 대성당으로 로마의 웅장함에 닿아 있다. 아트리움은 "구매가 곧 모임의 이유이고, 거래가 곧 도시의 원 인임을" 말한다.

번햄의 영향으로 시카고에는 거대하고 웅장한 로마식 아트리움이 많 다. 위대했던 로마의 영광을 새 제국에 심으려는 건축가들의 개인적인 의지 도 있었지만, 뉴욕의 필지들이 얇고 길었던 것에 반해 시카고 필지들이 큰 사각형 모양으로 도넛형 내부가 훨씬 수월한 것도 이유였다.

1903년에 길 건너 경쟁자 건축가 설리번이 설계한 카슨 피어리 스콧 백화점이 언론의 스포트라이트를 받자 번햄은 바짝 긴장했다. 새로운 백 화점 설계 시장을 설리번에게 빼앗길까 걱정했지만 이는 기우였다. 남쪽 동 아트리움은 높이면에서는 북쪽동보다 못하지만, 정교함에 있어서는 한 수 위였다. 시카고 문화 센터의 유리 돔을 디자인한 루이스 티파니(Louis Comfort Tiffany)가 여기서도 실력을 발휘했다. 티파니는 유리 모자이크 돔 천장을 선보였다. 북쪽 아트리움이 서로마 제국의 웅장함이라면, 남쪽 아

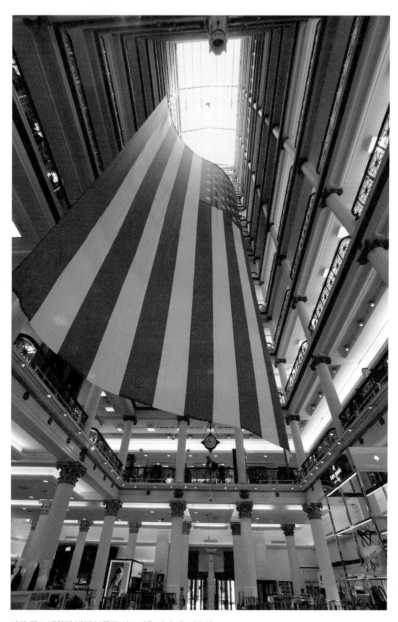

마샬 필드 백화점 빌딩 북쪽동 아트리움 사진. ⓒ 이중원

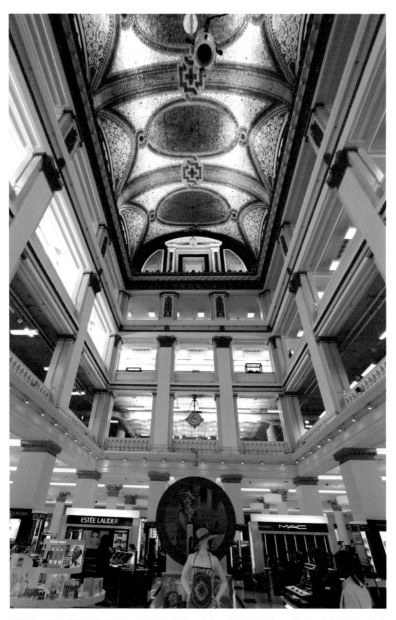

마샬 필드 백화점 빌딩 남쪽동 아트리움 사진. 돔의 모자이크 디자인은 아티스트 루이스 티파니의 솜씨이다.
ⓒ 이중원

트리움은 동로마 제국의 정교함이다. 티파니의 디자인은 인공조명에 의해 사파이어색과 에머랄드색과 백색이 반짝였다.

필드 백화점은 북쪽 12층 높이의 아트리움과 남쪽 6층 높이의 아트리움으로 이 거대한 백화점에서 방문객이 길을 잃지 않고, 위치를 파악할 수 있게 해주었다.

내부가 웅장함과 정교함의 시학이라면, 외부는 전형적인 시카고식 건축이다. 짙은 회색의 라임스톤이 격자를 이루며 기능적인 외관을 형성한다. 시카고학파의 단순하고 솔직한 "시카고 윈도"이다. 내부의 기둥 배열을 반영하는 외부의 솔직함이다. 3단 구성도 잊지 않았다. 3개층의 기단부, 7개층의 몸통, 2개층의 머리를 구성했다.

번햄은 마샬 필드 백화점의 성공으로 런던과 미국 동부 도시에서 러브콜을 받았다. 번햄은 런던의 셀프리지스(Selfridge's 1906) 백화점, 뉴욕의 김블스(Gimble's 1909), 필라델피아의 워나메이커스(Wanamaker's 1909), 그리고 보스턴 파일렌스(Filene's 1912)를 디자인하며 미국 대표 백화점 건축가로 부상했다.

★
카슨 피이리 스콧 백화점
(Carson, Pirie, Scott and Company, CPS 백화점, 1899)

카슨 피이리 스콧 백화점(CPS)이 스테이트 스트리트에 들어섰을 당시, 시카고 사람들은 이곳을 "세상에서 가장 바쁜 곳(World's Busiest Corner)"이라고 불렀다. CPS 백화점은 앵커시설이었다. 이곳에서부터 시카고 주소 넘버링 시스템이 뻗어 나갔다. 이곳은 시카고의 중심이고, 원점이었다.

백화점은 건축가 루이스 설리번이 실용주의에 입각하여 건물의 평면을 풀었고, 외장은 네오르네상스 양식으로 1899년에 설계했다. 7년 후, 건축가 다니엘 번햄이 확장된 대지에 재설계를 했고, 건축가 존 루트의 아들 존 루트 2세가 1950~60년대에 재설계를 맡았다. 이때, 외장 상층부 처마(코니스)가 모더니즘 양식의 영향으로 간소화됐다가, 2000년대에 원안으로 복원됐다. 그리하여 오늘날에는 설리번의 생동하는 외장 디테일을 원안 그대로 볼 수 있다.

건물은 전체적으로 철골 구조로, 건물 외부는 시카고학파의 삼단 구성법인 다리(상점), 몸통, 머리를 따랐다. 건물의 저층부인 다리에는 짙은 철을 장식적으로 사용했고, 몸통에는 백색 테라 코타를 사용했고, 머리에는 돌을 음각하여 공예미를 높였다. 몸통이 검박한 격자라면, 다리와 머리는 생동하는 장식이다.

CPS 백화점의 격자 창은 큼직한 통창을 과시했다. 이는 시카고학파가 내세운 시대정신이었다. 시카고 창은 채광과 조망과 통풍에 유리했고, 무엇보다 상품 전시에 유리했다.

좌측 4개의 사진은 시대별 카슨 피이리 스콧 백화점이 변화한 모습이고, 우측 사진은 입구 처마 디테일이다.

시카고 건축가 다니엘 번햄이 군 장교 출신으로 타고난 조직의 리더로 도시 비저너리(visionary)였다면, 설리번은 번햄과 사뭇 달랐다. 그는 MIT 건축학과를 졸업한 수재였고, 책과 저술을 사랑하는 지식인이었다. 어려서부터 뉴잉글랜드 지방의 짙은 숲에서 자연을 흠모하며 자랐다. 그의 건축이 식물의 약동하는 모습으로 디테일이 전개되는 이유가 이 때문이었다. 그는 건축과 문학, 자연을 사랑하는 섬세한 천재였다. 보스턴 출신의 설리번이 시카고로 온 이유는 건축가 헨리 카브와 다르지 않았다. 1871년 시카고 대화재 이후, 시카고가 재건의 에너지로 가득 찼을 때, 새로운 기회를 잡고자 했다.

마샬 필드 백화점 빌딩과 시카고 세계박람회가 번햄의 커리어를 비상시켰다면, CPS 백화점과 박람회가 설리번의 커리어를 추락시켰다. 설리번이 시대보다 무려 30년을 앞선 천재라는 점이 문제였다.

파리 유학파 건축가들이 고전주의 양식을 무기로 집단으로 미국 건축계의 새로운 방향을 제시하고 있었는데, 철저하게 사실주의자였던 설리번은 철지난 이국 땅의 것을 지금 미국에 이식하려는 것을 참을 수가 없었다. 설리번은 복제는 복제일 뿐 절대로 오리지널이 될 수 없음을 설파하며 시대와 결별했다. 설리번은 고전주의 양식 건축을 시대 착오적인 양식이라 규정했다. 여기에는 한 치의 양

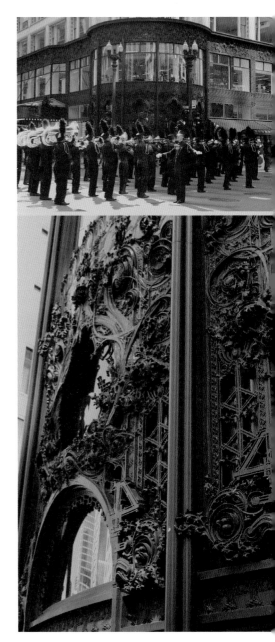

상단 사진은 카슨 피이리 스콧 백화점 입구 부분이다. 하단 사진은 입구 부분의 철제 장식 디테일이다. ⓒ 이중원

보도 있을 수 없었다. 설리번의 말과 글로 상처받은 반대 진영은 그의 작품을 폄하했고, 그를 미치광이로 몰아갔다. 시대와 홀로 싸우기란 외롭고 힘들었다. 설리번의 커리어는 하향곡선을 그렸지만, 그럴수록 설리번은 깊숙이 숨어 집필 활동에 전념했다. 이 시기에 쓴 책들이 후대 건축가들에게는 불멸의 저작들이 되어 그를 미국식 모더니즘의 정신적 지주로 서게 해 주었다. 설리번이 쓴 책 중 『아이디어의 자서전(Autobiography of an Idea)』이란 역작이 있다. 설리번의 문체는 대단히 뛰어나며 19세기 저술가들의 격조가 있다. 그의 글은 시인 월트 위트먼(Walt Whitman)처럼 시적이고, 그의 생각은 사상가 랠프 에머슨(Ralph Emerson)처럼 철학적이다.

필자는 처음 이 백화점 보았을 때, 건물이 다소 장식적으로 여겨졌다. "형태는 기능을 따른다(Form Follows Function)"라는 말을 남긴 모더니스트의 건축물로 보기에는 장식이 과했다. 설리번의 자서전을 읽고서야, 설리번의 장식은 장식을 위한 장식이 아님을 알게 되었다. 어려서 뉴잉글랜드 숲에서 본 새순의 약동하는 생명력의 건축적 현현이었다. 빛과 바람 아래 약동하는 자연의 숨결을 돌에 새기고자 하는 의지였다.

설리번의 유기적 장식은 철저히 계산된 이성적 장식이었다. 그의 식물은 직선과 사선이 반복하며 생성하는 기하의 선이었다. 설리번은 자신의 책에서 어떻게 이 장식이 발생하여 성장하고 완성되어 가는지를 마치 그리듯이 써 내려갔다. 설리번은 철의 색이 붉은 기가 도는 녹색이길 원했다. 갈색빛 나는 붉은 페인트를 입히고, 그 위에 다시 녹색 페인트를 칠해야만 나오는 깊숙한 맛이 있는 색깔이었다. 그것은 숲의 빛깔이었고, 나무

기단부의 철제 디테일과 몸통부의 시카고 창 테라 코타 디테일이다. ⓒ 이중원

의 빛깔이었다. 설리번의 격자창들도 거리에서 만나면 깜짝 놀라게 된다. 창문 주변의 테라 코타 꽃문양 디테일 때문이다. 이 장식으로 스테이트 스트리트에서의 보행이 꽃길 걷기가 된다.

<div align="center">★</div>

릴라이언스 빌딩(Reliance Building, 1895)

우리가 봄이면 하늘을 뒤덮는 미세먼지에 민감하게 반응하듯이 19세기 시카고 사람들도 새로운 산업 도시의 매연에 진저리를 쳤다. 도시는 매연의 온상이었다. 따라서 릴라이언스 빌딩의 백색은 단순히 미적 고려에서만 나온 것이 아니었다. 그것은 회색 도시를 백색 도시로 바꾸고자 하는 의지였고, 매연 도시를 청정 도시로 만들겠다는 몸부림이었다.

릴라이언스 빌딩은 처음에 의사와 치과의사를 위한 건물이었다. 실제로 이 건물의 7층부터 13층을 병원으로 썼다. 어느 건물 사용자보다도 위생 관념이 강하고, 병원을 찾는 환자들에게 자기 병원이 오염과 매연으로부터 구분되고 위생적이라고 홍보해야 했다. 건물은 백색 이미지로 내부 또한 멸균과 청정으로 포장해야 했다.

건물 부지는 쟁쟁한 스테이트 스트리트와 워싱턴 스트리트의 교차점 코너였다. 부지의 크기는 25m×17m로 작았다. 덕분에 건물은 좁고 날

릴라이언스 빌딩. 스테이트 스트리트 면으로는 좁고, 워싱턴 스트리트 면으로는 넓다. 돌출 창 전략으로 창 면적이 넓어졌다. 그 결과, 황혼에는 19세기 말에 지어진 마천루가 맞나 싶을 정도로 가벼워 보인다. ⓒ 이중원

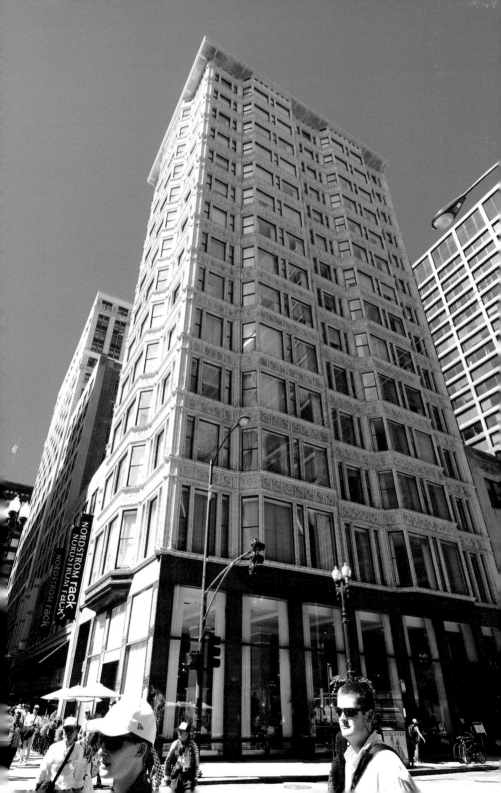

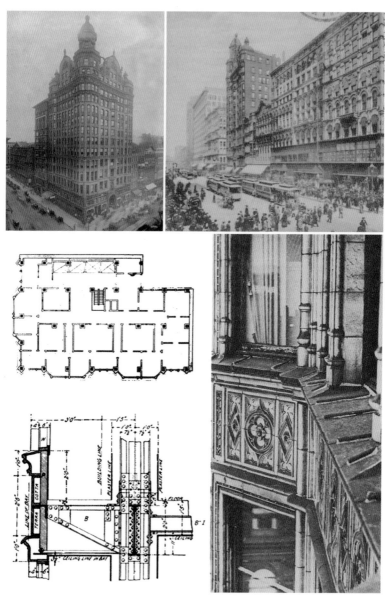

상단 두 사진은 콜럼버스 메모리얼 빌딩이다. 하단 세 사진은 릴라이언스 빌딩의 평면과 층과 층 사이인 스팬드럴 존의 월-섹션 드로잉과 동일 부상단 사진이다.

씬해질 수밖에 없는 운명을 타고났다. 건축가는 다니엘 번햄과 찰스 애트우드였다. 번햄은 릴라이언스 빌딩이 지어질 즈음 이미 전국구 스타였다. 1893년 세계박람회의 성공적인 개최와 필드 백화점 개장이 그를 스타로 만들었다. 박람회를 통해 유학파 건축가들로부터 배운 백색 건축을 시카고 도심 깊숙이 들여오고자 했다.

릴라이언스 빌딩이 준공 당시 얼마나 획기적인 백색 건물이었는지를 알고 싶다면 당시 있었던 콜럼버스 메모리얼 빌딩과 비교해 보면 확연히 드러난다. 빅토리안 양식으로 지어진 이 마천루는 지붕이 산만했다. 3개의 돔과 2개의 반원형 페디먼트로 처리했고 외장 색은 짙었다. 이에 비해 릴라이언스는 간결했고 백색이었고, 무엇보다 이전과는 비교가 되지 않는 유리 면적을 선보였다.

번햄의 초기 디자인 파트너인 존 루트는 1891년 1월 타계했다. 박람회 이후, 번햄은 조직을 재정비했다. 어네스트 그래험을 회사 간판으로 세웠고, 에드워드 섕클랜드(Edward C. Shankland)는 대표 구조 엔지니어로 세웠다. 루트를 대신하는 디자이너로는 젊은 뉴욕 건축가 찰스 애트우드를 새로 영입했다.

릴라이언스 빌딩에 사용되기 이전에 테라 코타는 타고난 조형의 용이함으로 주로 내장에 사용했는데, 1890년부터 노스웨스턴 테라 코타는 테라 코타에 에나멜을 발라 빗물의 투과율을 낮추는 데 성공하여 외장 재료로 사용할 수 있게 되었다.

릴라이언스 빌딩의 가벼움은 얇은 수평 띠와 수직 띠에서 나온다. 층간 구분을 위해 돌린 수평 띠는 오늘의 기준으로 보아도 아주 얇다. 보통은 슬래브와 천장 사이에 있는 각종 설비 덕트와 조명을 밖에서 가리려면

좌측 사진은 릴라이언스 빌딩의 코너와 처마 디테일이고, 우측 사진은 창틀 디테일과 층간 구분 수평 띠인 스팬드럴 디테일 사진이다. 창틀은 가벼워 보이기 위해 다발 형식을 취했고, 스팬드럴은 창틀 윗부분을 우수로부터 보호하기 위해 날렵하게 돌출시켜 보기에도 좋고 기능적으로도 훌륭한 디테일이 되었다. ⓒ 이중원

외장 수평 띠가 두꺼워야 하는데 이곳은 얇다. 또한 외장에서 수직 기둥들과 창문 수직틀도 얇아 보이게 하려고 수직재들을 모두 잘게 썰어 다발로 만들었다. 기둥과 창문 수직틀이 모두 고딕식 얇음을 지향한다. 그 결과, 창들은 동시대 다른 마천루에 비해 훨씬 넓어진다. 뼈대는 얇아지고 가늘어져서 창문의 개방감은 커지고 거기에 비례해 건물은 가벼워 보인다. 테라 코타의 하얀색도 건물의 개방감과 가벼움을 높이는 데 일조한다.

번햄 사업 초창기에는 존 루트(John Root)를 오른팔로 두어 시카고의 랜드마크 건축인 루커리 빌딩과 모내드녹 빌딩을 완성했고, 루트가 죽은 후에는 찰스 애트우드를 두었다. 루트는 짙은 무거움을 좋아했고, 애트우드는 밝은 가벼움을 추구했다. 루트의 모내드녹 빌딩과 애트우드의 릴라이언스 빌딩은 두 건축가의 대표작이다. 두 건물은 유사하면서도 다르다. 두 건물 모두 좁은 필지에 세워져 날씬함이 도드라지는 건물이다. 또한 모

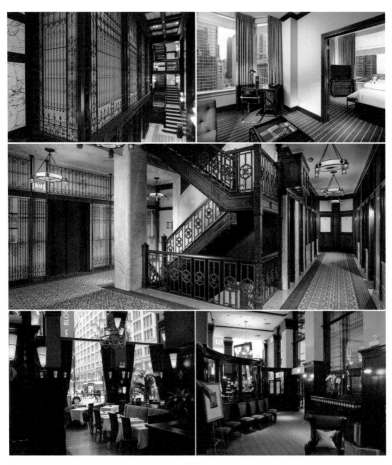

번햄 호텔로 리모델링한 릴라이언스 빌딩의 내부 모습. 19세기 말에 유행하던 철제 엘리베이터와 계단이다. 하단 사진 2개는 로비에 있는 호텔 레스토랑과 프론트의 모습이다.

두 베이 윈도 전략을 사용했다. 하지만, 전자는 장식 없는 육중한 벽이 앞으로 나오고, 후자는 섬세하면서도 가벼운 테라 코타와 개방감 넘치는 통창이 앞으로 나온다.

릴라이언스 빌딩의 기단부는 루트가 디자인했고, 루트가 갑자기 죽

자 애트우드가 이어서 백색 상층부를 디자인했다. 애트우드가 완공한 릴라이언스 빌딩은 애트우드가 루트만큼 얼마나 재능 많은 건축가였는지를 잘 보여준다. 루트가 침묵을 추구했다면, 애트우드는 발랄함을 추구했다. 루트는 두꺼운 벽에 깊은 창을 선호한 반면, 애트우드는 벽의 존재보다 창의 존재를 부각시키려고 했다. 그래서 기디온 같은 건축사학자는 애트우드를 '유리 마천루의 선구자'라고도 한다.

이를 가능케 한 것은 구조 엔지니어의 도움과 테라 코타 회사와 판유리 회사의 도움이다. 릴라이언스는 새로운 구조와 외피 시스템의 성공이었다. 초기 테라 코타는 짙은 벽돌과 돌을 모방하고자 주로 갈색을 사용했는데, 릴라이언스 빌딩 이후에는 밝은 흰색이 대세였다. 또한 에나멜 처리로 빛이 테라 코타 표면에서 춤을 추었다. 외장 테라 코타는 이런 미학적인 역할 말고 내화재 역할로도 개발되었다. 시카고 대화재로 시카고에서 개발한 내화 테라 코타 외장은 손쉽게 장식을 할 수 있기에 전국구로 퍼져 나갔다. 애석하게도 애트우드도 루트처럼 단명했다. 시카고 건축계의 큰 손실이었다.

오늘날 이 건물은 여전히 내장에서 애트우드의 섬세함을 간직하고 있다. 흑색 철 엘리베이터실과 계단실은 섬세한 건물 내장의 핵심 요소이다. 시카고에 갈 기회가 있다면 이곳에서 하루 숙박해 볼 것을 권한다. 객실의 조망권이 압권이고, 가성비가 좋다. 무엇보다 19세기 말 시카고로 떠나는 시간여행을 가능하게 해준다.

시카고 빌딩(Chicago Building, 1904)

시카고 빌딩은 건축사무소 홀라버드 앤드 로쉬의 대표적인 초기 마천루 건축이다. HR은 시카고 시청(1911 완공)과 시카고 상품거래소(Chicago Board of Trade, 1930 완공)를 디자인할 만큼 성공한 건축가 그룹이었다.

필지는 스테이트 방향으로 좁고 매디슨 방향으로 긴 세장형 대지이다. 좁은 방향에서 보았을 때, 마천루의 수직성을 강조하고자 기둥을 수평 띠 앞으로 돌출시켰다. 기둥 처리 방식은 가장자리와 중앙을 구분했다. 가장자리는 수평 띠를 강조했고, 중앙은 수직성을 강조했다. 정면과 달리 측면은 면이 길었다. 다소 뚱뚱해 보일 수 있는 면에 돌출하는 베이 윈도와 밋밋한 윈도를 번갈아 반복적으로 배치하여 매디슨 파사드 면 전체에 리듬감을 부여했다.

디테일이 치밀하다. 코너 기둥에서 창으로 넘어갈 때 오목한 처리를 했고, 평면 창에서 베이 창으로 바뀔 때, 오목한 처리를 두 번 했다.

깊숙이 들어간 오목 디테일이 베이 윈도의 돌출함을 강조하고 수직성을 강조한다. 이 디테일이 없었다면, 파사드 면은 밋밋해서 다소 심심할 뻔했다.

오목 디테일만큼 눈에 띄는 디테일이 하나 더 있다. 베이 윈도에서 수직 창틀을 수평 창틀보다 의도적으로 앞으로 튀어나오게 했고, 그 끝은 뾰족하게 했다.

안으로 접은 오목 디테일은 부드러운 그림자를 만들고, 이에 대비해 뾰족 디테일은 면도날처럼 날렵한 에지를 형성한다. 그 결과, 베이 윈도는

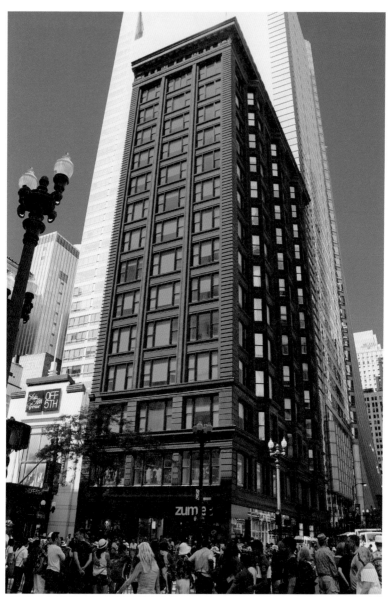

시카고 빌딩은 릴라이언스 빌딩과 같이 세장형 대지에 세워졌다. 릴라이언스 빌딩에서 영감을 받았지만, 수직적 5단 구성과 건물 모서리 처리가 다르다. ⓒ 이중원

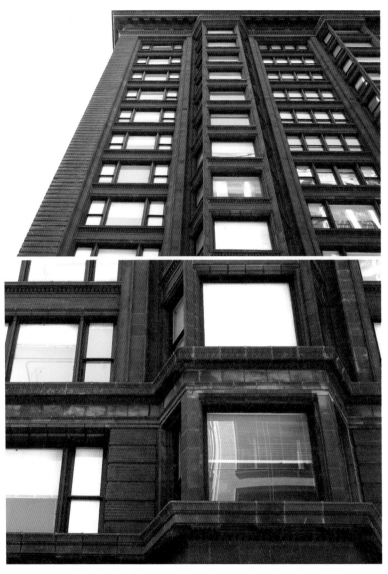

시카고 빌딩의 디테일. 건물 전체로 확장하는 디테일과 창틀같이 부분에 머물고 있는 디테일을 구분해 보면, 건축가 HR의 전체와 부분을 조율하는 구성력을 알 수 있다. ⓒ 이중원

허공에 떠 있는 듯하다. 건물 전체로 보면, 베이 윈도의 입체적인 수직성이 살고, 선적인 날렵함이 산다.

또 하나 눈여겨볼 점은 전체와 부분의 구성력이다. 시카고 마천루가 수직적으로 3단(베이스, 몸통, 머리) 구성을 하는데, 유독 HR 마천루에서만 베이스에서 몸통으로 넘어가는 부분과 몸통에서 머리로 넘어가는 부분에 전이층을 두어 5단 구성을 했다.

전이층이 없는 다른 시카고 초기 마천루와 비교해 보면, HR 전이층이 가지는 장점을 알 수 있다. 전이층 덕분에 HR 마천루의 몸통 부위는 전체에 속하는 부분이면서, 전체로부터 자유로운 부분이 될 수 있다. 이는 층별로 가둬진 디테일(창문 수평 디테일)과 층을 관통하는 디테일(창문 수직 디테일)에서 가장 잘 드러난다.

★
시카고 중앙 도서관(Chicago Library, 1994)

시카고 중앙 도서관 지붕은 초록색으로 동판 지붕이다. 도서관의 벽은 붉은 색이며 거대한 아치창을 두었다. 창들은 벽에서 후퇴한다. 벽을 의도적으로 두껍게 보이도록 처리했다.

　기단부 붉은색 벽은 몸통 벽의 색과 차이가 있다. 더 짙은 색의 돌을 크게 잘라 육중해 보인다. 외벽의 모서리 선은 경사져 있다. 기단부 아치 문에는 아치의 머릿돌이 확실히 보이도록 했다.

　지붕은 4면으로 유리 삼각형을 만들었고, 삼각형 각 꼭짓점에는 거대

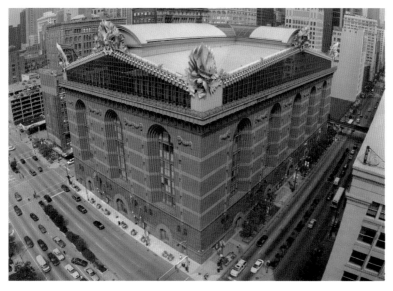

시카고 중앙 도서관 조감도. 사진에서 도서관 우측 도로가 스테이트 스트리트이고, 좌측 도로가 콩그레스 애비뉴(Congress Avenue)이다. 도서관 뒤 건물들이 뒤에서 다툴 시카고의 유명 초기 마천루 3세트이다.

한 부엉이가 있다. 이 부엉이를 놓치기란 쉽지 않다. 8살짜리 내 아들도 이 앞을 지나가는데 창문 너머로 손가락질하며 "아빠, 저기 봐, 부엉이야"라고 외쳤다. (부엉이는 지혜를 상징한다.)

몇 블록 아래 있는 초고층 마천루 시어스 타워가 압도적인 높이로 대중의 이목을 끈다면, 도서관은 상징과 역사로 이목을 끈다. 이렇듯 건축은 높이로 랜드마크가 될 수 있고, 내러티브로 랜드마크가 될 수도 있다.

본래 시카고 중앙 도서관은 미시간 애비뉴에 있었다. 소장도서가 늘면서 도서관 이전이 필요했다. 그 참에 도심 낙후지역을 업그레이드하고자 이곳에 새 도서관을 지었다. 도서관은 국제 공모전 당선작이었다. 당선 건축가는 토마스 비비(Thomas Beeby)였다. 그는 시카고 포스트모던 건축을 주도했던 시카고 세븐(Chicago Seven)의 멤버였다.

비비는 오마주 전략을 썼다. 도서관 주변의 시카고 오디토리움, 모내드녹 빌딩, 루커리 빌딩, 마켓 빌딩, 시카고 중앙 박물관의 오마주가 되고자 했다.

설리번의 오디토리움 건물에서 후퇴하는 아치를, 루트의 모내드녹 건물에서 기단부 모서리를, HR의 마켓 빌딩에서 수평 띠 장식을, 루트의 루커리 빌딩에서 거친 돌처리를, 쿨리지의 시카고 중앙 박물관에서 삼각 지붕을 따왔다. 이처럼 도서관은 시카고 랜드마크 건축들의 편린이었고, 시카고에 본격적인 포스트모더니즘 건축을 알리는 신호였다.

비비가 속한 시카고 세븐은 동부의 회색파와 사상적으로 공감했다. 동부에는 모더니즘을 붙든 백색파와 탈근대를 붙든 회색파가 있었다. 백색파는 역사와 결별하고 새 역사를 쓰려고 했던 진보세력이었고, 회색파는 역사를 잇고자 한 보수세력이었다. 전자는 미래에 방점을 찍고자 했고,

후자는 지속에 방점을 찍고자 했다.

시카고 세븐은 뉴욕 회색파와 일란성 쌍둥이였다. 시카고에는 모더니즘 거장 미스가 30년간(1939~1969) 시장과 여론을 장악했고, 미스가 죽

상단 사진은 건축가 비비가 참조했던 주변 역사-문화적 랜드마크 건축물과 도서관의 관계를 나타내는 다이어그램이다. 하단 사진은 도서관 부엉이 조각이다. 사진 왼쪽에 보이는 주황색 테라 코타 건물이 HR의 피셔 빌딩이다.

상단 사진에서 맨 왼쪽 사람이 토마스 비비, 중앙에 한 손을 주머니에 넣은 사람이 스탠리 타이거맨이다. 타이거맨 오른쪽에 까만색 안경을 쓴 사람이 뉴욕 건축계의 대부 필립 존슨이다. 아래는 스탠리 타이거맨의 작품 "타이타닉"(1978)이다.

고난 후에는 그의 제자들이 미스식 건축을 여전히 전파하고 있었다. 따라서 시카고 세븐은 미스식 모더니즘 건축에 반기를 든 시카고판 회색파였다. MIT에서 건축을 수학한 건축가 스탠리 타이거맨(Stanley Tigerman)이 시카고 세븐의 창립자이자 정신적 지주였다. 그는 시카고 동료 건축가 6명과 미스식 모더니즘에 반기를 들었다. 그의 작품 "타이타닉(1978)"은 미스의 대표작인 IIT 크라운 홀(IIT 건축대학 건물)이 선박 대신에 침몰하고 있는 광경이다. 이는 시카고 세븐 활동의 팡파레였다. 비비는 타이거맨과 막역한 친구 사이였고, 동시에 시카고 세븐의 멤버였다.

타이거맨의 자서전(Designing Bridges to Burn, 2010)에 따르면, 비비가 일리노이 대학교(University of Illinois Chicago, UIC) 건축대학장에서 예일대 건축대학장 자리로 옮기면서 타이거맨을 후임으로 추천했다고 한다. 덕분에 UIC는 서부 버클리 건축대학에 버금가는 중부 맹호가 됐다. 시카고 도서관 공모전은 탈근대 바람이 시카고에서 강하게 불던 시점이었다. 비비는 훗날 밀레니엄 파크 해리스 극장도 설계했다.

일리노이 공과대학(Illinois Institute of Technology, IIT)

미스는 나치 정권을 피해 1938년 도미했고 일리노이 공과대학(Illinois Institute of Technology, IIT) 건축대학장으로 왔다. 그가 온 뒤 시카고와 IIT 는 사우스 사이드 시카고에 새 캠퍼스를 구축했다. 원래 사우스 사이드 시카고는 19세기 말까지만 해도 시카고 부촌이었는데, 남북전쟁 이후 부자들이 서서히 시카고강 북쪽으로 이사를 가고, 매그 마일이 개발되자 흑인 우범지역으로 전락했다.

IIT 이사회는 100에이커(약 12만 평)의 땅을 사서 미스에게 캠퍼스 디자인을 의뢰했다. 미스는 이곳에 시카고라는 도시 안에 IIT라는 이상 도시를 세우고자 했다. 그것은 바로크식 파리도 아니고, 그리드식 뉴욕도 아닌, 투명 도시, 바로 소통하는 도시였다.

우선 미스는 대학의 담장을 헐었다. 그리고 대학 정원들이 모여 도시의 공원이 될 수 있게 디자인했다. 건물은 유리로 투명하게 지어서, 자연이 건물을 관통할 수 있게 했다. 미스는 학교의 남북축(종축)으로 고대 로마 군사도시의 카르도 축(Cardo Maximus, 캠퍼스 보행축)을 잡았고, 학교의 동서축(횡축)으로 데쿠마누스 축(Decumanus Maximus, 33번 스트리트)을 잡았다. 건물의 배치는 열린 마당들이 흐를 수 있는 관계로 설정됐다.

캠퍼스를 걷다 보면, 건물 입면이 어떤 특정 단위의 배수와 약수로 분할되는 규칙을 읽을 수 있는데 바로 7.2m이다. 7.2m는 당시 강의실과 연구실의 기본 모듈이었다. 미스는 7.2m의 격자를 만들어 조경을 분할했고, 건축의 평면과 입면을 분할했다. 미스에게 질서는 무질서한 도시에 건

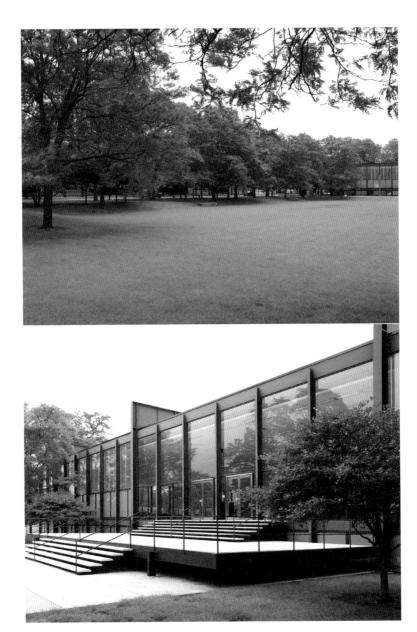

상단은 IIT 캠퍼스 전경, 하단은 IIT 크라운 홀이다. ⓒ 이중원

왼쪽 사진은 IIT 캠퍼스 전경. 오른쪽은 미스의 초기 스케치이다. 사진에서 A는 건축대학인 크라운 홀, B는 맥코믹 학생회관, C는 33번 스트리트, D는 스테이트 스트리트다.

축가가 세워야 하는 이상적인 질서체계였다.

　IIT에서는 건축만큼이나 조경이 중요하다. 미스는 격자 모듈을 통해 이상적인 건축과 조경의 관계를 주려고 했다. 투명한 유리벽을 통해 계절에 따라 변하는 자연이 내부로 들어오도록 했다. 밖과 안의 관계는 비례와 규범으로 소통하는 관계였다. IIT 주요 건물 입구 위치를 보면, 미스의 건축과 조경 관계에 대한 태도를 엿볼 수 있다. 입구는 모두 캠퍼스 정원을 향하지, 도로를 향하지 않는다. 자연의 계절적 변화와 학생들의 순각적 이동이 미스가 담고자 한 풍경이었다.

　조경 건축가는 알렉스 칼드웰(Alex Caldwell)이었다. 칼드웰은 IIT에 주로 쥐엄나무를 심었다. 중앙 박물관에서 조경가 키일리가 쥐엄나무를 사용한 이유와 유사했다. 칼드웰도 섬세하게 연한 쥐엄나무 잎사귀들이 미스의 플라토닉한 직각 건축의 에지들을 부드럽게 처리하길 원했다. 또 가을에 노란기 도는 이파리들이 미스의 투명한 유리면에 반사되길 원했다. 미스의 이성과 카드웰의 감성이 멋진 탱고를 춘다. 칼드웰은 쥐엄나무의 낮은 가지들은 쳤다. 그래서 중간 높이에서는 미스의 건축이 도드라지

게 해주었다. 관목류는 최소로 심어서, 투명한 유리 너머로 행해지는 교육의 현장과 잔디 마당에서 재잘거리는 학생들의 모습이 캠퍼스의 눈높이에서 주제가 되게 했다. 이 점은 오늘날까지 IIT에서 지켜지는 조경 원칙이다.

IIT 크라운 홀(Crown Hall, 1956)

IIT가 미스가 시카고에 세우고자 한 아크로폴리스였다면, 크라운 홀은 그의 파르테논이었다. 이 건물은 지면에서 떠 있는 넓은 계단이 인상적이고, 건물 내부에 기둥이 안 보이는 점이 신기하다. 건물은 유리 수정체가 되어 지면 위를 슬라이딩한다. 마치 무중력 상태의 건물 같다. 지구의 건물이 아니라 마치 달의 건물 같았다.

필자는 크라운 홀을 여러 차례 방문했다. 갈 때마다 다른 것이 보였다. 처음에는 다소 실망했다. 방학 기간에 가서 그런지 사람이 없었다. 가구와 의자들은 한 켠에 쌓여 있었고 건물의 사용 방식이 전혀 읽히지 않았다. 그 다음 방문에는 미스가 1층 바닥을 지면보다 높인 점이 눈에 띄었다. 이탈리아 비첸차에서 팔라디오 빌라들을 분석하고 난 후라 보였다. 미스의 건물이 모던 건물이지만, 수학적 질서와 지면과의 관계에 있어서는 고전을 따르고 있을지도 모른다는 생각을 처음으로 했다. 그리스 신전들이 기단 위에 있고, 팔라디오의 르네상스 빌라들이 기단 위에 있다. 제습이라는 현실적인 이유에 팔라디오는 기단을 두고 그 위에 거실을 두었다. 팔라디오는 이 거실층을 "피아노 노블레(Piano Nobile)"라고 불렀는데, 미스도 이를 사용하고 있었다.

세 번째 방문부터는 구조와 시공과 재료의 디테일이 보이기 시작했다. 기둥을 없애기 위해 큰 'ㄷ'자형 철골을 가로질러 지붕을 매단 점이 보였고, 계단의 바닥이 트래버틴 바닥재인 점, 난간 기둥이 코너에서 살짝 비낀 점, 계단 디딤판이 철판에 지지되고 있는 점이 보였다.

그 다음 방문에는 건물을 왜 대칭적으로 구성했을까 궁금했다. 미스를 세계적인 스타로 만든 1929년 바르셀로나 파빌리온만 해도 비대칭성이 건물의 구성 질서인데, 왜 여기서는 대칭성을 붙들었지? 귀소 본능이었을까? 미스는 독일 프로이센 시대정신을 잘 알고 있었고, 그의 처녀작들은 사실 독일 프러시아 건축가 질리나 쉥켈처럼 대칭적 구성을 했다. 이 궁금증은 프란츠 슐츠의 미스 전기를 읽으면서 풀렸다. 그에 의하면, 미스는 평생 4개의 서로 다른 정치 형태를 경험했다. 이는 프로이센 왕국의 군주제, 바이마르 공화국의 공화제, 나치 독일의 민족주의, 그리고 미국 민주주의다. 이를 겪으면서 미스는 기본적으로 인간의 정치 형태에 대한 믿음을 잃었다. 권력과 돈을 좇는 인간 정치형태는 이름만 바뀌었지, 궁극적으로는 갈등으로 치달아 서로 전쟁을 해야만 직성이 풀렸다. 미스가 이민온 후 성 어거스틴과 성 아퀴나스의 신학서적을 교본으로 삼아 반복해서 읽은 데는 이유가 있었다.

1938년 시카고에 발을 내디딘 미스는 이미 50대로 지천명이었다. 미스는 아퀴나스의 유명한 명제, "adaequatio rei et intellectus(Truth is the

크라운 홀의 디테일 사진. 난간을 모서리에 빗기게 둔 점. 앞에서 보았을 때, 수평선이 수직선보다 두드러지게 했다. 계단 판의 수평성과 난간의 수평성은 통일성을 유지한다. 콘크리트 바닥 위로 데크는 부유한다. 데크의 바닥재는 트래버틴 대리석으로 했다. 대리석 한 판 한 판은 황금 비례. 유리를 붙들고 있는 틀에서는 수직선이 강조되었다. 유리 한 장의 가로 세로 비례도 황금 비례. 사각형의 가로 세로의 수치적 관계는, 그것이 대리석이든 유리이든 상관 없이, 미스가 추구한 비례요, 토마스 아퀴나스의 질서였다. ⓒ 이중원

significance of fact. 진리는 사실의 현현이다)"를 라틴어로 학생들한테 반복적으로 말해 주었다. 미스는 건축이 불변하는 진리이어야 하고, 건축은 형태 탐구가 아니라 사실 탐구라고 했다.

진리는 불변하는 비례고 질서였고, 미스는 구조적 질서로 이를 표현하려 했다. 미스는 헛것을 싫어했다. 따라서 미스의 얼굴은 가면(외장)이 없다. 건물을 지지하는 건물 구조와 유리면을 붙드는 창틀 구조만 있다. 기둥도 노출한다. 대화재가 난 시카고에서 철골 기둥에 내화 스프레이를 안 뿌리는 것은 쉽지 않은 선택이다.

미스는 질서가 재료에서 태어남을 알았다. 유럽에서 그는 유리와 벽돌을 익혔고, 미국에 와서는 철과 씨름했다. 승전국인 미국에서 철은 미국이라는 땅의 또 다른 이름이었다. 철과 기술은 신대륙이 미스에게 새롭게 부여한 도구였다. 이를 들고서 미스는 아퀴나스의 명제를 써내려 갔다. 진실된 구조, 명징한 시공. 그것은 IIT 건축교육의 근간이기도 했다.

최근 IIT 방문에 새로운 의문이 발동했다. 미스는 소각장을 어떻게 설계했을까? 뜬금 없이 그의 쓰레기장이 궁금해졌다. 높은 세계의 미스식 건축이 아닌 낮은 세계의 미스식 건축이 궁금해졌다. 미스는 가장 후미진 곳의 건물에서 어떻게 흐트러지는지 확인하고 싶은 짓궂음이었다. 거장도 사람인데 아무도 보지 않고, 아무도 들르지 않는 건물에서는 긴장이 다소 풀릴 거라 예상했는데, 그렇지 않았다. 미스는 콘크리트 타설로만 끝내도 되는 연도를 굳이 한 땀 한 땀 벽돌을 쌓았다. 고대의 고인돌 같은 힘이 전달

IIT 중앙 도서관 건물(1943). 미스는 높은 하늘의 진리를 땅의 질서로 서술하려 했다. 그의 붓과 벼루는 철과 유리였고, 그의 글자는 질서와 소통이었다. 미스의 디테일은 코너와 창과 창 사이에서 치열하다. © 이중원

소각장 굴뚝과 코너 디테일과 철제 문짝 디테일. ⓒ 이중원

됐다. 쓰레기장 철문을 보고는 아연실색했다. 문은 육중한 철이면서도, 겉으로는 미니멀하게 보이려고 디테일이 치열했다. 지금 보면 녹이 많이 쓸어 일반인의 눈에는 안 보일 수 있지만, 건축가의 눈에는 보였다. 미스는 가장 낮은 곳에서도 가장 높은 곳과 동일한 정신으로 임했다.

IIT 학생회관(McCormick Center, 1956)

미스에 의해 시카고 IIT가 지어질 즈음, 승전 군인들은 미국으로 돌아왔고, 미의회는 G.I. Bill(제대 군인 원호법)을 통과시켜 1944~1949년 동안 9백만 명에게 40억 불 학비 보조금을 마련했다. 제대 군인들이 대학으로 몰려왔고, 그 덕에 미국 대학은 20세기 중반 캠퍼스 르네상스를 맞았다.

미스가 완공한 IIT 캠퍼스는 20세기 중반 미국 모더니즘 캠퍼스의 교본처럼 여겨졌다. 물론 IIT에도 문제가 없었던 것이 아니다. 주변이 흑인 커뮤니티로 낙후지역이었다. 샤론 하(Sharon Haar) 교수에 의하면, 시카고시와 IIT 이사회는 결탁하여 이 문제를 도시 재개발 정책으로 풀려 했다. 고층 임대주택을 지으면 나아질까 판단했는데 IIT 주변은 여전히 낙후지역으로 머물러 있다.

IIT는 시와 손잡고 2차 개혁을 기획했다. 1995년 미스의 손자 건축가 로한(Lohan)에게 위탁하여 21세기형 IIT 마스터플랜 청사진을 받았다. 할아버지의 유산은 이으면서 캠퍼스 동쪽 경계를 개발하자는 생각이었다. 청사진의 목표는 명확했다. 하나는 가운(학교)과 타운(도시)이 하나될 수 있게 스테이트 스트리트를 따라 조경을 가꾸는 일이었고, 또 하나는 학생회관과 기숙사 신축이었다. 시카고 주택 당국은 기존 저소득층 고층 아파트

좌측 중앙 다이어그램 사진을 보면, 캠퍼스 동선 네트워크가 건물 내부까지 가로지른다. 좌측 상단 사진의 푸른색 부분이 미스의 건물이다. 철로의 진동과 소음을 막기 위한 튜브가 지붕을 접는다. 건물은 방으로서의 건축이 아니라 흐름으로서의 건축인데, 이 흐름은 미스가 추구한 보편적 추상적 흐름이 아니라, 상황적 구체적 흐름이다.

를 헐고 저층 소셜 믹스 주거를 제안했다. 이런 큰 청사진 속에 IIT 학생회
관과 기숙사가 지어졌다.

　건축가 렘쿨하스의 학생회관은 캠퍼스의 동서 소통을 가로 막는 고가
철도를 극복하고자 철도 밑으로 건물을 지었다. 건물의 내부 동선은 캠퍼
스에서 학생들의 동선을 세밀히 연구하여 끌어냈다. 대각선의 동선이 건물
내부를 가로지르게 했다. 쿨하스는 새 학생회관이 캠퍼스의 문제(동서 캠퍼
스 단절 문제)와 도시의 문제를 해결하는 건축이길 원했다. 또한, 미시언 캠
퍼스의 정신을 이으면서, 동시에 IIT 캠퍼스에 새로운 방향이 되길 원했다.

　쿨하스의 건물은 이 시대 21세기형 대학 건축의 한 가능성을 보여준
다. 이는 적극적인 소통과 간섭이다. 새로운 캠퍼스 건축은 한마디로 경계
허물기와 피부 맞대기와 서로 말하기다.

　21세기 대학은 교육과 연구만으로는 글로벌 경쟁력이 더 이상 없다.
대학은 창업해야 한다. 대학은 새로운 기업과 산업을 창출해야 한다. 대학
건축은 더 이상 닫힌 상자일 수 없고, 열린 플랫폼이어야 한다. 그러기 위해
서는 쿨하스의 학생회관처럼 대학의 건물은 소통의 채널(외부 철로 튜브와 내
부의 접힌 지붕 슬래브들)이어야 한다. 또한 가로지르기로서의 동선(내부 대각선
동선)이어야 하고, 예기치 못한 만남의 발화점으로서의 광장(내부 광장)이어
야 한다.

　IIT 학생회관인 맥코믹 센터의 외장 재료는 이중 유리 사이에 주황색
(쿨하스는 네덜란드인이다) 폴리카보네이트 패널을 삽입했다. 낮에는 태양이
주황색 도는 악센트를 내부에 주고, 밤에는 내부 인공조명이 인도에 주황
색 가로등이 된다. 또한 폴리카보네이트 패널은 깊이 있는 튜브형 벌집 구
조다. 바로 앞에 패널에 90도로 있어야 내부가 보이고, 이 각도에서 조금

상단은 맥코믹 트리뷴 캠퍼스 센터(2003)의 주출입구이고 하단은 맥코믹 센터 남측에 위치한 기숙사 건물(2003)이다. 기숙사 건물은 건축가 헬무트 얀의 작품이다. ⓒ 이중원

맥코믹 센터 내부는 대각선 동선 네트워크가 주제이다. 광정은 세모 형태가 되었고, 지붕 슬래브는 철로 튜브로 접혔다. 그 사이를 주황색의 폴리카보네이트 패널 유리 외장이 가로지른다. 움직임과 변화가 건물 디자인의 핵심 전략이다. 상단 사진 2장 ⓒ 이종원

이라도 빗겨 서면 내부가 안 보인다. 걸으면서 내부의 보임 정도가 변한다. 사람과 벽이 대응하는 소위 말하는 인터액티브한 파사드를 구축했다.

유리벽 일부에는 미스의 젊은 시절 얼굴 사진을 픽셀화하여 실크스크린을 했다. IIT의 캠퍼스 건축이 누구에게서 비롯했는지를 일깨워주는

포토 실크스크리닝이다. 미스가 20세기 중반에 IIT를 세울 때의 정신과 쿨하스가 21세기 초반에 학생회관을 세울 때의 정신이 양식적인 측면에서는 다소 차이가 있지만, 새로운 캠퍼스 건축을 구축하려는 자세에 있어서는 둘 다 치열하다.

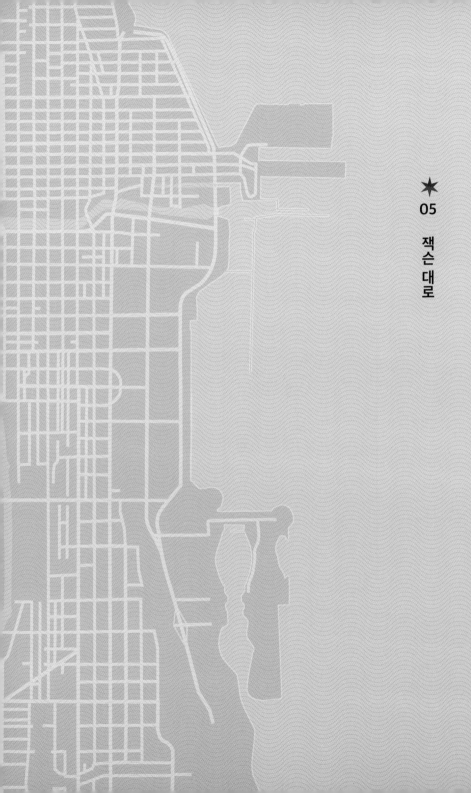

★

05

잭슨 대로

네이비 피어

라살 스트리트

스테이트 스트리트

미시간 거버뉴

시카고강

웨커 드라이브

어걸비
교통
센터
(OTC)

랜돌프 스트리트

시청

밀레니엄
파 크

워싱턴 스트리트

매디슨 스트리트

먼로 스트리트

애덤스 스트리트

시카고
미술관

미시간호

유니온
기차역

❸

❶

❾

❼

❺

잭슨대로

❻

❷

❹

❽

그랜트
파 크

웨커 드라이브

프랭클린 스트리트

웰스 스트리트

클라크 스트리트

디어번 스트리트

미시간 애버뉴

필드
박물관

뮤지엄
캠퍼스

❶ 루커리 빌딩
❷ 모내드녹 빌딩
❸ 마켓 빌딩
❹ 피셔 빌딩
❺ 시카고 철도국 빌딩

❻ 시카고 상공회의소 빌딩
❼ 연방 플라자
❽ CNA센터
❾ 시어즈 타워

★
시카고 중앙 도서관(Chicago Library, 1994)

잭슨 대로의 이야기는 시카고학파가 시카고 대화재 이후 지은 초기 시카고 마천루에 대한 이야기이다. 또한 20세기 초 유니온 기차역이 지어진 후에는 역세권 도로에 대한 이야기이기도 하다.

먼저, 시카고 초기 마천루부터 시작하자. 잭슨 대로 이야기의 주인공은 다니엘 번햄과 그의 제자들이다. 앞서도 언급했지만, 번햄에게는 시기를 달리하며 젊은 디자인 파트너가 여럿 있었다. 그중 루커리 빌딩과 모내드녹 빌딩을 함께 디자인한 파트너는 존 루트였다. 잭슨 대로의 피셔 빌딩을 함께 디자인한 파트너는 두 번째 파트너인 찰스 애트우드였고, 시카고 철도국 빌딩과 유니언 역을 함께 디자인한 파트너는 어네스트 그래험과 월리엄 앤더슨이었다.

번햄은 루트가 죽자 1892년 애트우드를 선임했고, 이즈음 세계박람회 현장 감리자로 어네스트 그래험을 고용했다. 애트우드는 요절해 금방 번햄 곁을 떠난 반면, 그래험은 1912년 번햄이 타계할 때까지 21년간 번햄의 옆을 지켰다. 그래험은 탁월한 리더십으로 번햄의 조직을 승계했다.

앤더슨은 디자이너였다. 그는 번햄의 충고를 따라 하버드 대학에서 전기공학을 공부하고, 파리 에콜 드 보자르에서 건축을 수학했다. 그는 시카고로 돌아와서 번햄에게 동문들을 많이 소개했다.

번햄이 죽고, 그래험과 앤더슨은 '그래험, 앤더슨, 프롭프스트 & 화

이트(Graham, Anderson, Probst & White, GAPW)'를 설립했다. GAPW는 1912~1936년까지 시카고 건축계를 쥐락펴락했다. GAPW는 시카고 철도국 빌딩, 콘티넨털 일리노이 빌딩, 유니언 역 등을 디자인했다. 제1차 세계대전 후, 유니언 역 완공으로 잭슨 대로는 역세권 도로가 됐다. 유니언 역이 들어서자 중앙우체국이 역 바로 옆에 지어졌는데, 두 작품 모두 GAPW가 디자인했다. 쟁쟁한 GAPW 경쟁사는 홀라버드 앤드 로쉬(HR)였다. 이 장에서 HR의 모내드녹 빌딩과 마켓 빌딩, 시카고 상공회의소 빌딩(CBOT)을 소개한다.

20세기 초반 잭슨 대로의 가장 중요한 건축주는 보스턴 브룩스 브라더스의 피터 브룩스였다. 그는 루커리 빌딩, 모내드녹 빌딩, 마켓 빌딩, 브룩스 빌딩의 건축주였다. 잭슨 대로에서 가장 비중 있게 다룰 이야기는 시카고 초기 마천루 이야기다. 시카고학파 건축 영웅들이 어떻게 경쟁하고 어떻게 진화해 나갔는지가 이번 장의 포인트이다.

모더니즘 시대와 포스트 모더니즘 시대의 작품도 네 점이나 잭슨 대로에 위치해 있다. 미스 반데어로에가 디자인한 연방 플라자가 있고, SOM이 디자인한 CNA 센터와 시어즈 타워도 있다.

중앙에 보이는 건물이 시카고 상공회의소 빌딩이다. 전경에 시어즈 타워와 원경에 연방 플라자가 보인다. 삼각형 건물은 건축가 해리 위즈의 감옥소 마천루(시카고 메트로폴리탄 교도소)이다. ⓒ 이중원

★
루커리 빌딩(Rookery Building, 1886)

다니엘 번햄의 초기 파트너 존 루트는 재능이 뛰어난 건축가였다. 루트는 설리번처럼 자신이 지은 건물에 대해 설명도 많이 했고, 글도 많이 남겼다. 애석하게도 그는 51세에 일찍 죽었다. 그의 인생은 첫 35년과 나중 16년으로 나뉜다. 그는 영국 리버풀로 유학을 가서 선진 영국 건축과 산업혁명에 대응해 변하는 현대 도시를 보았다. 옥스퍼드 대학에 합격을 했는데 집안의 부름으로 미국으로 돌아와 뉴욕대에 입학했다. 당시만 해도 미국 대학에는 건축교육 체계가 전무했다. 몇몇 이름난 교회를 디자인한 목수 출신 건축가들이 파리 아틀리에를 흉내내며 도제식으로 학생들을 가르치는 것이 전부였다. 이런 환경에 비해 루트는 영국에서 제대로 된 인문·예술·교육 및 수사와 논증을 배운 건축가였다. 그로 인해 뉴욕대에서도 친구들 사이에서 인기가 많았다. 또한 그림과 피아노 실력이 남달랐고, 무엇보다 자기의 생각을 명확히 전달하는 법을 알았다.

루커리 빌딩은 시카고 건축 문화재 1호다. 루커리 빌딩과 모내드녹 빌딩은 루트의 걸작이다. 루트는 다독했는데, 영국 존 러스킨과 프랑스 비올레 드 뒥을 읽었다. 그는 전통 유럽 건축이 추구하는 수공예적 외관(러스킨)과 산업혁명기의 철과 유리의 미학적 내부공간(드 뒥)을 인정했다. 루커리는 이를 잘 포착했다. 루커리 빌딩의 충격은 입구에서 시작한다. 돌의 음각이 레이스처럼 펼쳐진다. 돌은 성곽에나 쓰는 방어용 벽체처럼 두껍

라 살 스트리트 상에서 루커리 빌딩의 남서쪽 코너를 본 모습.

루커리 빌딩의 입구 부분 디테일 사진. ⓒ 이중원

다. 21세기 유리 외장에 익숙한 사람에게 19세기 돌 외장은 두께에 비례해 가로에 가하는 충격이 거칠다. 원시적이고 중후하다. 그런데 표면은 음각으로 섬세하다. 투박과 섬세가 공존한다. 거친 마감의 돌이 미끄럽게 반원을 그리며 돌아가고, 안쪽에서 유리가 대각선으로 삐져나온다. 돌과 유리가 여기서 교차하고 겹친다. 돌 외장의 두꺼움이 유리 외장의 얇음과 포개지며 돌은 실제보다 더 두꺼워 보이고, 유리는 실제보다 더 얇아 보인다. 돌 아치 원시문 아래로 금색 회전문을 돌려 안으로 들어가면, 바깥 얼굴과는 전혀 다른 내부가 기다리고 있다. 어둠과 묵직함으로 존재감을 들어내던 외부가 밝음과 발랄함으로 가득한 내부로 이어진다.

내부는 프랭크 로이드 라이트가 디자인했다. 라이트의 팽팽한 백색 기운이 방금 전에 본 루트의 붉은색 기운을 밀어낸다. 루커리 빌딩은 평면 모양이 도너츠이다. 가운데는 빛우물을 넣어 고층 사무실 곳곳에 빛이 들어가게 했고, 로비에는 유리 천창을 씌워 아트리움을 밝혔다. 유리 천창은 루커리가 처음이 아니지만, 라이트의 손길을 타서 그런지 천창을 붙들고 있는 백색 지붕틀이 걸작이다.

백색 철골보들은 백색 대리석 내부 상부 마감에서 차고 올라갔다. 보들은 구멍이 숭숭 뚫려 있다. 중앙에서 보들은 한 번 더 위로 솟구친다. 이들을 수평적으로 붙잡아 주기라도 한 듯 보들이 육각형을 아래에서 만들며 솟은 지붕을 지지한다. 백색 지붕 철틀을 지지하는 기둥이 없는 것이 아슬아슬함을 부추기고, 이를 정확히 알고 있던 라이트는 기둥 대신 천창에서 떨어지는 등을 달았다.

구멍이 없는 보에 불투명 지붕재를 얹었다면 보지 못했을 빛의 효과가, 구멍난 보의 입체적 조형과 장식 유리로 빛이 은가루가 되어 로비에

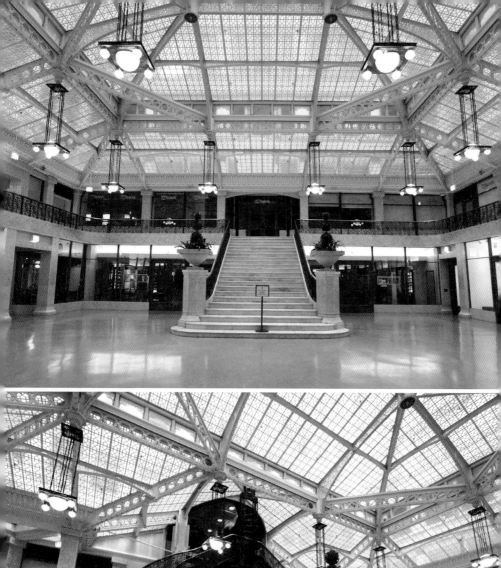
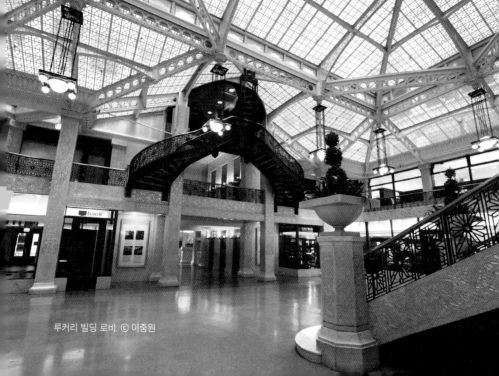

루커리 빌딩 로비. ⓒ 이중원

떨어진다. 밖에서 유리지붕을 때리는 자연광은 직사광이 아니라, 빛우물 깊이 만큼이나 걸러진 간접광이다. 내정 벽에 여러 번 부딪히고 떨어져 닳고 닳은 옅은 빛이 소멸하기 직전에 장식 유리를 통과해 가루가 되어 흩어지며 소생하는 빛이다. 루커리 빌딩의 외부가 무겁다면, 내부는 가볍다. 외부가 짙다면, 내부는 밝다. 외부가 남북전쟁 이후 미국 도시에 찾아온 존재에 대한 시대의 질문이라면, 내부는 산업혁명이 가져오는 문명의 이기가 춤을 추는 모습이다. 루커리 빌딩이 시대의 걸작인 이유이다.

★

모내드녹 빌딩
(Monadnock Building, 루트동 1891, 홀라버드동 1893)

모내드녹 빌딩의 건축주는 보스턴 사업가 브룩스 브라더스(Brooks Brothers)였다. 요즘도 의류 브랜드로 유명한 회사의 창업주로 당시 부동산 개발에도 깊숙이 개입했다. 브룩스 형제는 시카고 대화재 후 시카고에 많은 건물을 지었는데, 1881년부터 번햄 사무실의 중요한 건축주였다. 형제는 새로운 기술에 열려 있었고, 불필요한 장식은 질색했다.

브룩스는 계약을 하기 전에 루트에게 요청했다. "제발 건물에 불필요한 장식은 하지 마세요. 장식의 효과보다 건축의 힘과 강인함이 보였으면 합니다." 루트는 브룩스의 바람을 실현했다. 5년간의 디자인과 3년간의 시공 후, 모내드녹이 드디어 본 모습을 드러냈고, 건축계는 들썩였다. 건물의 원시적인 강인함과 단순함이 충격적이었다. 하나의 거대한 돌덩어리

였다. 태곳적 인디언들이 일몰 시간에 광야에서 붉게 타오르는 암반을 보며 받는 충격과 흡사했다.

'모내드녹'은 브룩스 형제가 태어난 고향의 산 이름이다. 이 산은 뉴잉글랜드 지방에 있는데, 철학자 에머슨의 시 「모내드녹(Monadnoc)」으로 유명해졌다. 에머슨은 희노애락에 휘둘리는 비겁하고 나약한 인간에게 산의 변함없음과 강인함을 소개했다. 브룩스는 그 산에 자주 올랐고, 에머슨의 시를 사랑했다. 그는 모내드녹 산을 상상하며 루트에게 산과 같은 건축을 요청했고, 루트는 브룩스의 말을 완벽히 실현했다.

나는 처음 이 건물을 보고 어떻게 한 건축가에게서 루커리 빌딩과 모내드녹 빌딩이 동시에 나올 수 있는지 의아했다. 그래서 처음에는 이렇게 속단했다. 루트는 시류에 편승하며 기복이 심한 건축가라고. 하지만, 모든 위대한 건축이 그러하듯, 모내드녹은 보면 볼수록 매력적이다. 모내드녹은 벽이 건물의 구조를 담당하는(요새는 내부 기둥과 보가 구조를 담당) 내력벽식 마천루로는 처음이자 마지막이었다. 그래서 모내드녹의 아름다움은 두꺼운 벽에 깊게 파들어 간 창들이다. 또 직사각형 창의 수직열과 돌출한 베이 윈도 수직열이 만드는 짙음과 경쾌함의 리듬이다. 특히 1층에서 벽이 두꺼워 창이 깊고, 베이 창의 아랫부분이 우아하게 받쳐지는 점이 멋지다.

작고한 석학 예일대 빈센트 스컬리는 건축가이자 시인으로, 문장력이 독보적이다. 그는 명저 『미국의 건축과 어버니즘(American Architecture and Urbanism)』에서 모내드녹을 이렇게 묘사했다.

"어찌 보면 처음부터 지금까지 시카고 마천루에 대한 논의는 기술적 성취에 대한 내용으로만 꽉 차 있다. (……) 이는 마천루를 케이지 형식[보-기둥 프레

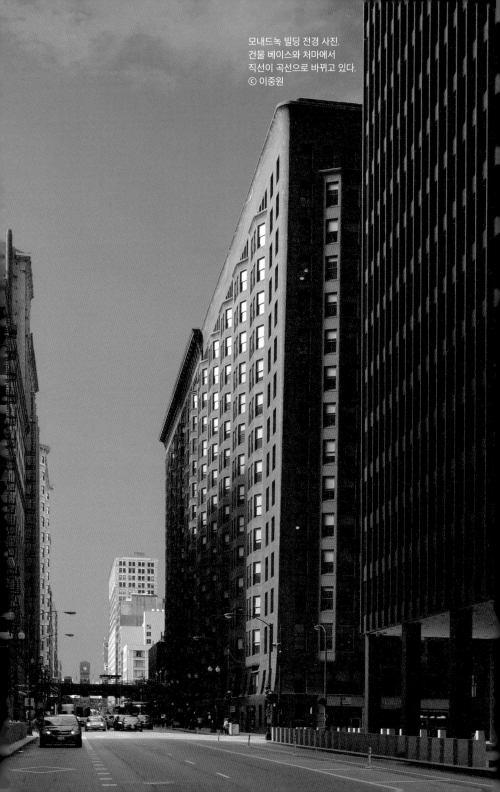

모내드녹 빌딩 전경 사진.
건물 베이스와 처마에서
직선이 곡선으로 바뀌고 있다.
ⓒ 이중원

모내드녹 빌딩 1차분 저층 코너 사진. 직선이 곡선으로 바뀌고 있다. 네모 창들은 외벽 두께로 깊고, 돌출된 베이 부분의 네모 창들은 얇다. 돌출된 베이 부분의 하단 또한 둥글게 처리했다. ⓒ 이중원

임 구조형식] 마천루로만 보았기 때문이다. 하지만, 이는 기술[건축구조]이 모든 것을 결정한다는 관점이 그러하듯 순진하다. 진정으로 복잡한 현실을 비겁하게 외면한다.

초기 시카고 마천루 중에서 정말로 장엄한 마천루는 오히려 오래된 내력벽식 마천루이다. 1891년 루트가 디자인한 모내드녹은 하나의 사랑스런 기둥처럼, 단단함과 부드러움을 들어올리고 수직창과 베이-창에서, 짙음과 투명으로 빛난다."

스컬리의 주술적인 글을 읽고 나서 모내드녹 빌딩을 다시 보면, 모내드녹의 외피가 다시 보인다. 오래된 종이가 위아래에서 말리듯, 건물 외피의 저층부와 고층부가 살짝 말렸다. 건물이 종이처럼 얇은 느낌이다. 그런데 저층 벽돌 두께가 내력벽인 이유로 1.8m 두께라 창은 깊숙이 들어가 있어 짙은 그림자를 낸다. 종이같이 얇아 보였던 건물의 외피는 '아니야, 나는 16층짜리 마천루를 지지해야 하는 두꺼운 벽돌벽이야'라고 외치는 듯하다. 그 와중에 다시 돌출한 창열을 보면, 벽돌의 면적보다 유리의 면적이 넓고, 유리의 면이 벽돌의 면보다 그다지 깊게 들어가 있지 않아서 하늘하늘 허공에 매달린 기분이다. 이 이중성을 스컬리는 지적하고 있었던 것이다.

모내드녹은 시카고에서 내력벽 마천루로는 가장 높은 16층이다. 엄청난 내력벽 무게를 연약한 시카고 지반이 견디지 못하고 서서히 가라앉았다. 모내드녹을 마지막으로, 시카고에서는 내력벽식 마천루를 금했다. 덕분에 모내드녹은 미국 마천루사에서 불멸의 신화가 됐다.

모내드녹의 원안은 루트(1891)가 디자인했고, 증축안은 HR(1893)이 했

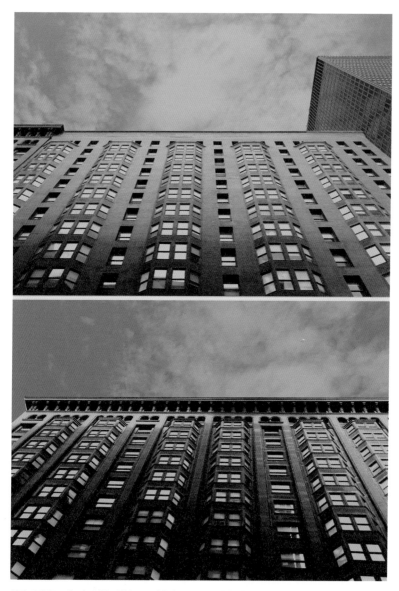

상단 사진은 모내드녹 건물 1차분으로 건축가는 존 루트였다. 하단 사진은 모내드녹 건물 2차분으로 건축가는 홀라버드 앤드 로쉬였다. 1차분은 건물 외벽이 하중을 담당하는 내력벽이라 네모 창들이 깊고, 2차분은 건물 외벽이 비내력벽이라 네모 창들이 얕다. ⓒ 이중원

다. 증축안은 내력벽 구조 대신 기둥-보 구조를 썼다. 그로 인해 외벽 두께가 얇아졌고, 창 깊이는 얕아졌다. 대신 원안처럼 수직 리듬을 강조하기 위해 벽면창열과 베이창열 사이에 반원형 음각 디테일을 소개했다. HR 후속 디자인(시카고 빌딩과 마켓 빌딩)에도 반복해서 드러나는 디테일의 시작이었다.

2차분 1차분
(홀라버드 설계) (루트 설계)

루트의 원안과 HR의 증축안은 좋은 대조를 이룬다. 루트의 모내드녹이 벽면창열과 베이창열이 1:1로 펼쳐지는 데 반해, HR의 모내드녹은 1:2로 펼쳐진다. 루트는 건물이 수직적인 분할을 이루기를 원치 않았다. 이에 비해 HR은 기단-몸통-머리 3단 구성으로 입면에서 처리했다. 특히, 처마를 강조했다.

HR의 모내드녹도 수작이지만, 루트의 모내드녹은 걸작이다. 루트의 모내드녹은 짙고 단순하고, 솔직하고 담백하다. 유럽식 건축을 참조하고 차용하려는 후기 시카고 마천루와는 달리 지금 여기 당면한 문제에 담대하게 대응하면서, 미국식 대담함을 건축에 새기고자 했다.

루트가 설계한 모내드녹의 힘은 솔직함에서 왔다. 시대적 솔직함, 재료적 솔직함, 기능적 솔직함이다. 현실주의자가 추구하는 튼튼함과 효용

의 가치를 기록한 미국식 건축이다. 모내드녹을 마지막으로 시카고에는 1893년 세계박람회가 열리고, 유럽식 건축이 대세가 됐다. 그들은 이상주의자였고, 장식과 과시를 추구했다. 루트는 19세기 시카고 주요 건축 잡지 《인랜드 건축가(Inland Architect)》에서 자신의 생각을 이렇게 말했다. "현대 도시는 어지럽다. 너무 복잡하고 표현이 과분하다. 디자인이 지나치고, 장식이 넘친다. 그에 반해, 시민들은 바쁘고 건물의 과시를 볼 시간이 없다."

루트는 단순한 형태, 간단한 스카이라인, 간결한 단색의 표면을 주장했다. 그는 당시 부상하고 있었던 이론(감정이입론, Empathy Theory)을 좇아, 복잡하고 어지러운 산업혁명 도시에 조용하게 침묵하는 힘의 건축을 세우고자 했다. 건축이 산이고자 했고, 건축이 불멸을 지향하고자 했다.

★

마켓 빌딩(Marquette Building, 1894)

연방 플라자의 북쪽 코너에 홀라버드 앤드 로쉬(HR)의 마켓 빌딩이 있다. 건축에 대해 관심을 가졌던 독자라면, 시카고학파 거장인 번햄과 설리번, 그리고 모더니즘 시대의 거장인 미스와 라이트의 이름을 들어봤을 것이다. 하지만, 많은 독자들이 번햄의 오른팔이었던 루트와 애트우드는 잘 몰랐을 것이고, 당대 사업적으로 번성한 HR과 그래험, 앤더슨, 프롭스트, 그리고 화이트(GAPW) 역시 많이 들어보지 못했을 것이다. 이쯤해서 HR에

연방 플라자에서 광장 북쪽 코너를 담당하는 마켓 빌딩을 바라보는 모습. ⓒ 이중원

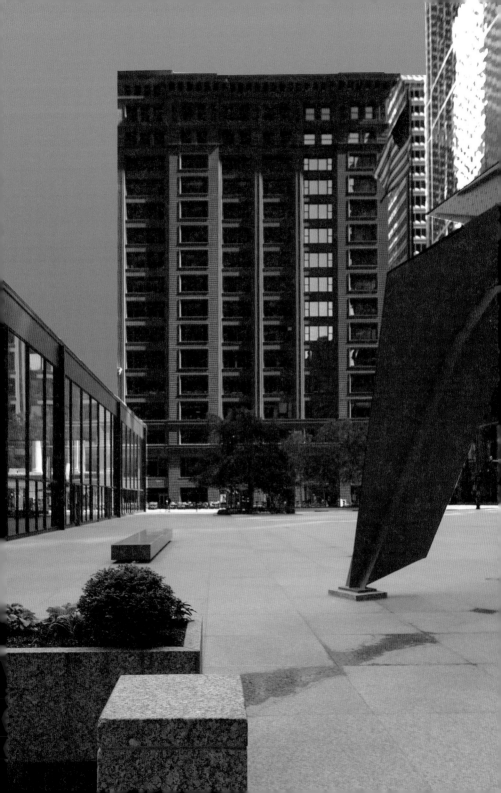

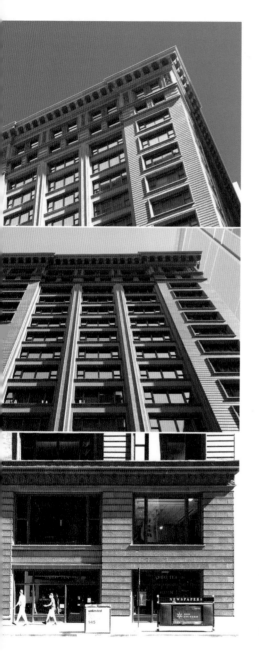

대해 개략적으로 소개하기로 하자.

윌리엄 홀라버드(William Holabird)는 1854년 뉴욕주에서 태어났다. 그는 육사를 3년 (1873~1875) 다니다 중퇴했다. 장교 훈련은 훗날 대형 사무소 리더로서 일하는 데 더할 나위 없는 밑거름이 되어 주었다. 그는 1875년에 시카고에 왔고 처음에는 건축가 윌리엄 르 밴런 제니의 사무실에 들어갔다. 그곳에서 마틴 로쉬(Martin Roche)를 만났다. 로쉬는 1855년 클리브랜드에서 태어났다. 가족 전체가 1857년 시카고로 이사왔다. 1872년 제니의 사무실에 입사했고, 1880년 독립하고자 퇴사 후, 1881년 홀라버드와 회사를 열었다.

HR은 초기 시카고 마천루 문제를 구조적이고 상업적인 문제로 먼저 풀고, 그 다음 미학적인 문제를 고민했다. 이는 구조 엔지니어

마켓 빌딩 디테일 사진. ⓒ 이중원

였던 제니에게서 배운 점이었다. 다만, 제니의 좁은 창문과 두꺼운 창틀은 과감히 버리고, 유리 면적을 극대화했다. 마켓 빌딩은 HR의 초기작이면서 동시에 대표작이다. 스테이트 스트리트의 시카고 빌딩과 마켓 빌딩은 HR의 경력에서 손꼽히는 초기 수작이다.

마켓 빌딩은 수직적으로 5단 구성을 하고 있다. 보편적인 시카고학파의 3단 구성과는 다르다. 기둥과 기둥 사이에는 크게 창을 두었다. 창의 패턴은 시카고 창이다. 기둥의 수직성이 강조되지 않는 다른 입면 부분에서 외장에 수평 홈을 파서 그림자가 지게 했다.

건축가 루이스 설리번이 수평 띠를 돌출시키는데, HR도 이곳에서 그런 기법을 썼다. 저층부에서 몸통으로 넘어가기 전에 깊은 처마를 주었고, 최상층부에 가장 깊은 처마를 주었다. 사람이 가로를 걸을 때, 위로 보면 보일 수 있는 처마 밑면에 정교한 장식을 주었다. 마켓 빌딩의 저층부 벽면 장식은 유명하다. 반구형의 작은 돌출이 있는 장식 테라 코타를 수평으로 쌓았는데 줄눈을 깊게 팠다. 또 원형나사 머리 같은 핀을 촘촘히 박았다.

1990년대에 건축가 렌조 피아노가 테라 코타 외장을 쓴 것이 언론에 공개됐다. 당시 미국 건축가들은 테라 코타 판넬의 드라이 조인트(원래는 실란트를 판넬에 쓰는데 이를 'wet 조인트'라고 한다. 실란트가 없는 경우가 드라이 조인트이다)가 주는 짙은 그림자와 가벼운 느낌에 감동했다. 2000년대에 테라 코타 외장이 전미를 강타했는데, 사실 이는 100년 전에 HR이 이미 마켓 빌딩에서 자유자재로 활용했다.

HR은 마켓 빌딩 정문과 로비에 특히 신경을 썼는데, 네 가지 점이 눈에 띈다. 먼저 입구 위로 동판 현판을 부조했다. 동판으로 만든 금색 문을 열고 들어가면, 로비 중앙에 고대 묘지 건축처럼 기둥이 중앙에 있다. 이

를 감싸는 푸른빛 도는 모자이크 벽화 장식이 허공에 떠 있는 띠처럼 기둥을 둥글게 감싼다.

　　외부 동판 부조 현판 4개는 시카고의 시작을 그리고 있다. 프랑스 선교사 자크 마켓(Jacques Marquette)이 17세기 미시시피강을 따라 올라와 미시간호에서 시카고를 찾았다. 작가는 헐먼 맥니일(Hermon A. MacNeil)이다.

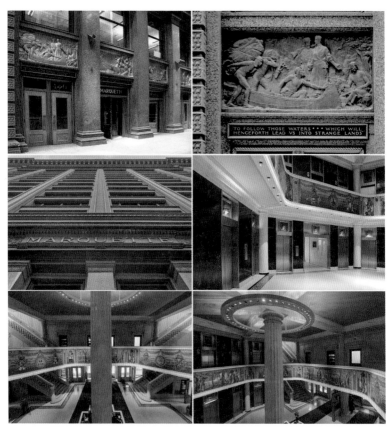

좌측 우측 상단은 마켓 빌딩 입구이다. 동판 입구 위로 4개의 동판 패널이 있다. 마켓 선교사 일행이 17세기 미시간호 일대를 탐험하며 시카고 땅을 찾은 것을 기념하고 있다. 하단 사진 3장은 마켓 빌딩의 로비이다. 상단 사진 ⓒ 이중원

푸른 모자이크 벽화 장식은 시카고 문화 센터의 돔 천창과 마샬 필드 백화점 빌딩의 아트리움 천창을 디자인한 티파니가 맡았다. 모자이크는 마켓 선교사의 모험을 이야기하고 있다.

모내드녹 빌딩으로 시카고에서 성공한 브룩스 형제가 그 다음 지은 건물이 마켓 빌딩이다. 브룩스는 특히 뱃길을 지도로 남겨 항해 시대 무역에 도움이 된 마켓 선교사의 이야기를 건물에 남겼다. 피터 브룩스는 보스턴에 살고 있었으므로 시카고 현지 대리인이 필요했다. 그래서 친구 오웬 엘디스(Owen Aldis)를 현지 대표로 선임했다. 엘디스는 자크 마켓 선교사의 일기를 영어로 번역해 책을 냈는데, 이 책이 베스트셀러가 됐다. 그래서 브룩스와 엘디스는 그의 이름을 건물 이름으로 정했고, 그의 이야기를 외부 현판과 내부 벽화 장식에 남겼다.

★
피셔 빌딩(Fisher Building, 1906)

피셔 빌딩은 릴라이언스 빌딩을 디자인한 건축가 찰스 애트우드(Charles B. Atwood)의 작품이다. 피셔 빌딩이 있는 디어본(Dearborn) 스트리트 초입은 시카고학파의 초기 마천루 밀집 지역이다. 이곳에는 건축가 르 배론 제니의 맨해튼 빌딩(1890)이 있고, HR의 올드 콜로니 빌딩(1894)이 있고, 피셔 빌딩(1896)이 있다. 이중에서 피셔 빌딩이 단연 최고다.

1885년 디어본 스트리트에 기차역이 섰다. 1885년 디어본 역이 서자 도로는 역세권이 되었고, 큰손들은 앞다퉈 수익형 임대 마천루를 지었다.

상단 사진은 컨그레스 애비뉴에서 북상하는 디어본 스트리트를 바라보며 찍은 사진이다. 아래 흑백 사진 3장은 다음과 같다. 좌측 사진: 디어본 스트리트 스테이션의 초기 모습. 중간 사진: 1922년 대화재 이후 변경된 모습. 우측 사진: 디어본 스트리트 중앙에 위치한 시계탑의 모습. 상단 사진 ⓒ 이중원

이 때문에 시카고학파의 쟁쟁한 초기 마천루 다수가 이곳에 밀집할 수 있었다. 오늘날 디어본 역은 1922년 화재로 리모델링을 한 건물로 역사 기능이 없다. 이때, 장식적인 빅토리안 양식의 장식적인 탑과 건물 지붕을 제거했다. 오늘날 이 건물의 시계탑은 디어본 스트리트 중앙에 위치해 랜드마크 역할을 한다.

종이로 돈을 번 사업가 루시어즈 피셔(Lucius Fisher)는 번햄과 애트우드를 찾아왔다. 루트의 죽음으로 번햄은 찰스 애트우드를 회사의 새로운 간판 디자이너로 세운 후였다.

피셔 빌딩은 번햄 회사의 애트우드(디자인)와 샌클랜드(구조)의 합작품이다. 애트우드는 릴라이언스 빌딩과 마찬가지로 피셔 빌딩에서도 건물 외장에서 가벼움을 추구했다. 피셔는 릴라이언스 빌딩과 생각과 표현에 있어 쌍둥이다.

애트우드는 피셔 빌딩에서도 릴라이언스와 마찬가지로 고딕식 수직성에 천착했다. 이는 창 면적을 최대한 뽑을 수 있는 이점이 있다. 애트우드는 층간 구분 부재인 수평부재를 최대한 얇게 했다. 그리고 수직부재를 수평부재 앞에 두어 수직선이 수평선을 가로지르게 했다. 앞으로 튀어 나온 돌출창들은 창 면적을 늘리면서 입체적으로는 볼륨의 수직성을 강조했다. 애트우드는 돌출창의 수직창틀(수직 멀리언)에 공을 들였다. 모서리를 날카롭게 처리했다. 또한 코너를 도는 부분에서는 다발로 처리해서 자칫 둔탁할 수 있는 돌기둥을 섬세하게 처리했다.

층간 구분 장치이자 수평부재인 스팬드럴은 릴라이언스 빌딩만큼이나 얇고 날렵하게 처리했다. 수평부재의 상부는 처마를 얇게 앞으로 길게 뽑아 그림자가 짙게 생기게 했다. 뒤로 후퇴하며 얇아지는 수평부재와 위

PARK
CLOSES
9 PM

PLEASE
DON'T FEED

로 솟으며 얇아지는 수직부재가 외관의 비물질화를 촉진시킨다. 창문 면적이 실제 면적보다 더 넓어 보인다.

외피 재료인 테라 코타는 내화재료이면서 주물성이 좋아서 시카고 대화재 후 건축가들 사이에서 인기가 높았다. 테라 코타로 물고기와 가재 같은 바다 속 수중생물을 조각했다.

번햄의 디자인 파트너였던 존 루트와 찰스 애트우드를 비교해 보는 것은 흥미롭다. 루커리 빌딩과 모내드녹 빌딩을 디자인한 루트는 무거움을 지향하고, 피셔 빌딩과 릴라이언스 빌딩을 디자인한 애트우드는 가벼움을 지향한다. 모내드녹의 로마네스크식 진중함은 피셔의 고딕식 경쾌함과 강한 대조를 일으킨다. 루트는 외장에서 짙은 색을 선호하고, 애트우드는 밝은 색을 선호한다. 이는 시대의 반영이기도 하다.

남북전쟁으로 많은 사람들이 죽은 미국은 1860년대부터 빛바랜 짙은 갈색으로 삶의 무거움을 표현했다. 작고한 《뉴욕 타임스》의 건축 평론가 루이스 멈포드는 『갈색 시대(Brown Decades)』에서 이를 처음 주장했다. 갈색 시대는 1890년대까지 이어졌다. 1893년 시카고 박람회의 성공으로 갈색 시대는 저물고, '백색 시대'가 열렸다. 루트는 '갈색 시대' 막차를 탄 건축가였고, 애트우드는 '백색 시대'(시카고 박람회 이후)의 첫차를 탄 건축가였다. 루트의 시대는 전후 세대로 묵언의 시대였고, 애트우드의 시대는 새 세기를 맞이해야 하는 소통의 시대였다. 루트의 갈색이 전후 세대의 무게감과 어둠을 표현한 겨울의 색이었다면, 애트우드의 백색은 새로운 산업화 시대의 경쾌함과 생명력을 표현하는 봄의 색이었다.

피셔 빌딩 외관. ⓒ 이중원

맨 윗줄 좌측부터: 다니엘 번햄, 존 루트, 찰스 애트우드. 둘째 줄 사진은 다니엘 번햄과 존 루트가 앉아 있는 모습이고, 셋째 줄 사진은 번햄이 사무소에서 작업을 검토하는 모습이다.

루커리와 모내드녹은 루트가 시카고에 남긴 명품 갈색 건축이고, 릴라이언스 빌딩과 피셔 빌딩은 애트우드가 시카고에 남긴 명품 백색 건축이다. 양식적인 측면에서 많이 다르지만, 시대의 요청에 부합하며 씨름한 점에서는 같다.

루트(1850-1891)와 애트우드(1849-1895)는 엄청난 재능에 비해 둘 다 단명했다. 애트우드는 죽기 직전에 번햄과 사이가 좋지 않았다. 잦은 과음으로 회사 미팅에 번번이 늦어 번햄을 화나게 했다. 애트우드가 퇴사한 후, 번햄은 애트우드의 손길을 회사에서 철저히 지웠다. 애트우드가 루트에 비해 세간에 덜 알려진 이유다. 퇴사 후, 젊은 천재는 곧 세상을 떠나고 말았다. 시카고 초기 마천루 건축가로 다니엘 번햄을 주목하는 데 의문을 제기할 사람은 적다. 루트와 애트우드가 일찍 죽은 점이 그들을 더 애틋하게 한다. 번햄의 그늘에 가려 그들은 늘 2인자였다. 하지만 그들은 킹메이커였다. 우리 도시에는 번햄도 필요하지만, 루트와 애트우드는 더 필요하다.

피셔 빌딩은 이른 석양에 가장 아름답게 빛난다. 옅어지는 햇살이 돌의 세부 장식을 서서히 지워가고, 내부 조명이 하나둘씩 켜지는 시간이 되면, 테라 코타 틀은 얇아질 대로 얇아져 더 이상 얇아질 수 없는 상태가 된다. 애트우드가 지향한 건축이 본 모습을 완전히 드러내는 순간이다. 고딕식 마천루는 1920년 전후의 현상이었다. 뉴욕 울워스 빌딩과 시카고 트리뷴 타워가 대표작이었다. 피셔는 이들보다 무려 25년이나 앞섰다. 그래서 하버드 대학의 건축사학자 기디온(Siegfried Gedion)은 애트우드의 마천루가 모더니즘 유리 마천루의 전조였다고 평했다.

시카고 철도국 빌딩(Railway Exchange Building, 1904)

19세기 말 미국의 주요 건축가는 뉴욕(동부)과 시카고(중부)로 나뉘었다. 뉴욕 유학파 건축가들이 유럽 건축 아카데미(보자르 양식)를 좇는 이상주의자였다면, 시카고 건축가들은 '지금 여기'를 좇는 현실주의자였다. 이들에게는 규범(의미)보다 기술(실용)이 중요했다. 시카고학파는 현실 상황에 적합한 건축이 실용적인 기능을 가진다고 생각했다(다윈 사상 영향). 또한 현실적인 작품이 유기적인 아름다움을 가진다고 생각했다(에머슨 사상 영향). 시카고학파는 건축이 직면한 현실의 문제를 합리적이고, 실증적이고, 경험적으로 풀어야 한다고 생각했다(듀이 사상 영향). 이들은 역사가 아닌 자연이 건축의 가장 근원적인 영감이고, 자연으로부터 나온 유기적 형태는 또한 가장 기능적이라 믿었다(그리노 사상 영향).

초기 시카고학파를 대표하는 건물로 루커리와 모내드녹이 채택된 데에는 위와 같은 시대적 요청과 철학적 영향이 있었다. 하지만, 피셔 빌딩이 지어질 즈음에는 시카고 건축 풍향계가 바뀌고 있었다. 파리 에콜 드 보자르 출신 유학파 건축가들이 미국으로 속속 귀국했고, 이들의 첫 집단적 출사표가 1893년 시카고 세계박람회였다.

시카고 세계박람회 총감독을 맡았던 번햄은 동부 에콜 출신의 건축가들과 보자르(고전주의) 양식으로 박람회를 기획했다. 이 박람회가 성공적으로 끝나면서 번햄은 전국구 스타가 됐고, 미국 전역은 보자르 양식의 우

중앙의 백색 건물이 시카고 철도국 빌딩. 1904년에는 잭슨 대로가 미시간 애비뉴보다 훨씬 번화한 도로였다. 잭슨 대로에서 건물 사진 확보가 어려워 미시간 애비뉴에서 찍은 사진이다. ⓒ 이중원

맨 위 왼쪽 사진은 20세기 초의 미시간 애비뉴 사진이고, 오른쪽 사진은 CNA 센터와 시어즈 타워 완공 후. 그 아래 왼쪽 사진들은 로비 사진과 로비 천창 사진이다. 오른쪽 사진들은 1980년대 유리지붕을 덮어 마당을 아트리움으로 개조한 최상층 아트리움 내부 사진과 외부 사진이다.

아함과 아름다움에 푹 빠졌다. 비록 파리 유학파 건축가는 아니지만, 번햄은 박람회 이후 이 양식의 왕성한 전도사 역할을 자처했다. 시카고 박람회 이후 번햄에게 한 가지 큰 변화가 일어났는데, 바로 건축가에서 도시설계가로의 변신이다. 그는 미국 도시 곳곳을 박람회 때 선보인 수변 조경과 우아한 공공 건축으로 바꾸고자 했다. 번햄은 지저분하고 혼돈스런 미국의 산업화 도시들을 깨끗하고 질서정연한 백색 도시로 개혁하고자 했다. 번햄의 생각은 워싱턴, 뉴욕, 샌프란시스코 등을 휩쓸었다.

　　1895년을 기점으로 번햄은 회사 경영을 차세대에게 맡겼다. 그래험

은 비즈니스를 맡았고, 파리에서 수학한 앤더슨은 디자인을 맡았다. 이즈음 나온 번햄의 후기작이 바로 '시카고 철도국 빌딩'이다. 이 건물은 번햄의 초기작인 루커리 빌딩처럼 중앙에 광정이 있는 'ㅁ' 자형 도넛 모양 건물이다. 건축가들은 두 건물을 종종 비교한다. 루커리가 갈색 시대 건물인 반면, 이 건물은 백색 시대 건물이다.

이 건물은 외장을 백색 테라 코타로 마감했다. 입면은 초기 건물인 릴라이언스 빌딩처럼 앞으로 튀어 나온 돌출창을 뒀다. 채광을 위해 넓은 유리를 사용한 점과 돌출창을 두어 유리 면적을 최대화한 점은 철도국 빌딩이 비록 양식적으로는 보자르 양식이지만 기능적인 측면에서는 시카고학파 건물임을 보여준다. 내부 로비에는 대리석을 썼다. 계단과 코니스와 조명과 천창에 섬세한 장식을 선보였다. 특히, 천장을 유리로 처리하여 광정을 통해 자연광을 로비로 유입했다. 루커리의 아트리움과 더불어 철도국 빌딩 아트리움은 시카고 건축계가 자랑하는 번햄식 사무소 건축 아트리움이다.

★

시카고 상공회의소 빌딩
(Chicago Board of Trade Building, 1930)

시카고 상공회의소 빌딩(CBOT 빌딩, 1930)은 잭슨 대로에 있지만, 건물의 실질적인 존재감은 잭슨 대로와 직각 관계에 있는 라 살(La Salle) 스트리트를 향한다. 건물이 도로 정중앙에 보이기 때문이다. 도심 동서 방향 도로를 걸으면서 이 건물을 놓치기란 쉽지 않다.

라 살 스트리트는 시카고의 파크 애비뉴이다. 시카고 금융가로 시작점에 CBOT가 있고, 여기서부터 북쪽으로 은행과 기업 본사가 양옆으로 죽 늘어서 있다. 금융가를 지나 조금 더 올라가면 시청과 시의회와 법원이 있다. 라 살 스트리트는 금융가로 시작하여 시정가로 끝나는 시카고의 돈과 권력 밀집 지역이다. 이 도로 시작점에 CBOT가 위치하며 거리를 호령한다. 이는 뉴욕 금융가인 파크 애비뉴 시작점에 있는 헴슬리(Helmsley) 빌딩이 도로 정중앙에 위치하며 파크 애비뉴를 호령하는 것과 유사하다.

CBOT는 시카고 아르데코 양식 마천루를 대표한다. 동시에 이 건물은 '시카고 조닝법'이 적용된 초기 건물이었다. 건물은 일조권 확보를 위해 위로 갈수록 덩치가 감소한다. 높이는 180m로 당시에는 시카고에서 가장 높았다. 위로 갈수록 덩치가 감소하여 마천루는 실제보다 더 높아 보인다. 금융가 끝점에서 건물의 극적 효과를 극대화했다.

조명도 형태만큼 극적인 효과를 유발한다. 양옆으로 도열해 있는 마천루 입면들이 어두운 반면, CBOT 입면은 조명을 받아서 밝다. 명암 대조가 건물의 중요성을 부각시킨다.

시카고에는 야간 조명으로 유명한 건물이 세 개 있다. CBOT가 그중 하나고, 다른 두 개는 리글리 빌딩과 트리뷴 타워다. 모두 1920~30년대 지어진 시카고 랜드마크 마천루들이다. 삼인방의 야간 조명으로 시카고 도심 야경은 관록이 흐른다.

CBOT의 조명 전략은 '대조'다. 주변 건물 입면보다 CBOT의 입면을 밝게 처리했다. 또 위로 갈수록 날씬해지는 느낌을 최대화하기 위해 조명

시카고 은행가인 라 살 스트리트의 시작점이 CBOT이다. 1923년에 발효된 시카고 마천루 조닝법에 따라, 건물은 위로 갈수록 안으로 후퇴한다. ⓒ 이중원

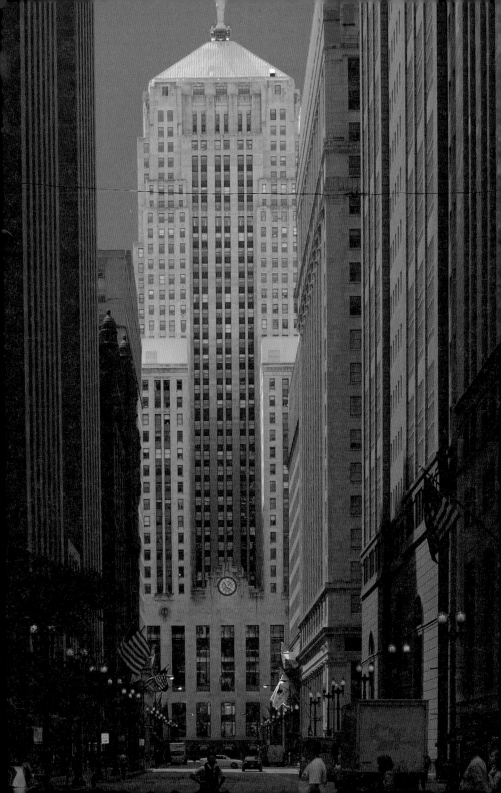

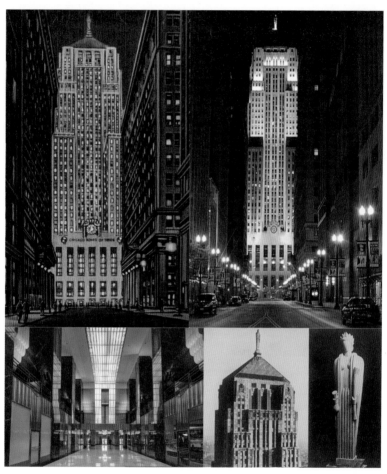

상단은 CBOT 야경을 담은 엽서와 실제 모습이다. 좌측 하부는 로비이고, 우측 하부는 꼭대기에 있는 케레스 동상 디테일 사진들이다.

은 아래서 위로 쐈다. 저층부에서는 조명 길이가 길고 고층에서는 짧다. 조도는 저층에서 약하고 고층에서 강하다. 조도가 위로 갈수록 밝아지며, 조명이 형태적 상승감을 돕는다.

피라미드 모양의 동판 지붕 위로는 3층 높이(9.6m)의 '대지의 여신' 케레스(Ceres) 동상을 세웠다. 대평원에서 생산되는 농산품거래소인 만큼 케레스가 적합했다. 9층 높이의 베이스에는 6층 높이의 층고가 높은 트레이딩 룸을 두었다. 트레이딩 룸 바닥은 3층에 두었고, 천창은 9층에 두었다. 외부에서 보면, 입면에서 원형 시계가 있는 높이까지 트레이딩 룸이었다.

트레이딩 룸 위로 다시 42층이 더 솟는다. 입면의 중앙은 깊숙이 집어 넣었고, 양옆은 돌출시켰다. 창들은 수직 띠창으로 처리하여 볼륨의 상승감을 창 디자인이 돕는다.

1980년 건축가 헬무트 얀은 CBOT 남측에 증축동을 디자인했다. 계획안은 폭포처럼 위에서 아래로 흘러내리는 유리면이었는데, 준공된 건물은 박스 위에 삼각형 지붕을 얹은 모습으로 바뀌었다.

증축동의 로비는 본동 로비의 아르데코 모티브를 존중했다. 또한 포스트모던 양식의 터치를 가미했다. 안으로 움푹 들어간 천창 조명이나 기둥 돌출 조명은 본동과 같이 처리했지만, 전체적인 푸른-초록 빛깔은 포스트모던 색이었다.

건물의 클라이맥스는 12층에 있는 12층 높이의 아트리움이다. 아트리움의 북쪽 내부 벽은 원래는 CBOT 본동의 남쪽 외벽이었다. 반사하는 얀의 거울 유리면(현대)과 홀라버드 앤드 로쉬의 라임스톤 돌면(과거)이 아트리움에서 공존한다.

아트리움은 지붕으로도 유명했다. 사실 얀은 지붕 건축가이기도 한데, 그의 대표작은 시카고 오헤어 공항 1청사였다. 얀은 오헤어 지붕으로 일약 세계적인 스타가 됐다. 오늘날까지 오헤어 지붕은 사리넨의 D.C. 공항 지붕과 더불어 명품 공항 지붕으로 유명하다. 얀 이전에 미국에서는 사

상단 사진들은 건축가 헬무트 얀의 CBOT 남측 증축동 계획안과 준공안이다. 좌측 하부는 외관이고, 우측 하부는 12층에 있는 아트리움이다. 사진의 우측 벽면이 원동의 남측 외벽면이다. 외벽면 앞에 케레스 신의 부조가 있다.

리넨식의 조형적인 콘크리트 지붕이 대세였는데, 얀의 오헤어 지붕으로 철골 지붕이 대세가 됐다.

CBOT 아트리움 지붕 또한 얇은 철골 튜브가 뜨개질하듯 얼개를 엮어 유리 천창을 가볍게 지지한다. 1980년대 얀의 지지가들은 이를 19세기 런던 수정궁 구조와 비교할 정도였다. 하지만, 오늘날 이 투명 지붕의 파워는 구조미가 아니라 유리 천창 너머로 치솟는 CBOT 원동 외벽이 연출하는 수직미이다.

콘티넨털 일리노이 빌딩(Continental Illinois Building, 1924)

번햄의 후계자 어네스트 그래험은 명문대 출신 엘리트 건축가는 아니었다. 시골 출신으로 아버지는 석공이었다. 그래험은 어려서부터 채석장에서 노동으로 다져진 인물이었다. 어머니는 독실한 기독교인으로 주일학교 선생님이었다. 아버지가 시공업에 뛰어들자 그래험은 현장 관리 조수로 일했다. 그래험은 우아한 상아탑이 아니라 퀴퀴한 현장에서 잔뼈가 굵었다. 1891년 그래험은 번햄의 세계박람회 시공 현장 감리가 됐다. 그는 시공 하도 업체 견적서 속에 숨어 있는 거품을 귀신같이 알아봤다. 그때마다 잔인할 정도로 단가를 쳤다. 번햄은 그래험의 남다른 역량을 바로 알아봤다.

시카고 박람회가 2천만 명의 방문객을 모으자, 젊은 그래험은 번햄을 마음 깊숙이 존경했다. 그는 건축가는 모두 번햄 같아야 한다고 생각했다. 1912년 번햄이 죽자, 번햄의 오른팔이었던 그래험은 회사의 새로운 회장

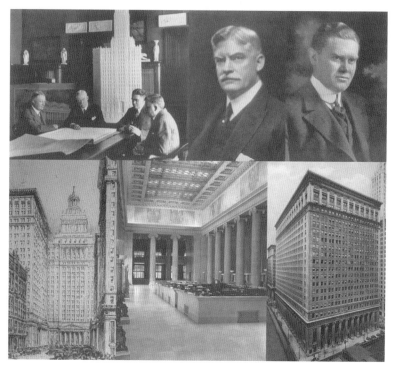

좌측 상단 사진은 GAPW 회의 모습, 뒤에 리글리 빌딩 모형이 보인다. 중앙 상단은 그래험이고, 우측 상단은 앤더슨이다. 좌측 하단은 GAPW가 제안했던 CBOT 빌딩이다. 중앙 하단은 콘티넨털 일리노이 빌딩 2층 뱅킹룸이다. 이 룸 기둥 위에 있는 코니스 글귀와 벽화가 유명하다. 글은 이렇게 써 있다. "비옥한 토양, 산업, 인간과 상품의 거래를 위한 교통체계는 나를 부강하고 위대하게 한다. -베이컨" 네덜란드는 튤립 바구니로, 영국은 거대한 선박으로, 러시아는 동물의 외피로 상징했다. 우측 하단 사진은 콘티넨털 일리노이 빌딩의 외관이다.

이 됐다. 그는 자기에게 없는 학벌과 디자인 재능을 파트너인 윌리엄 앤더슨에게서 찾았다. 번햄이 죽은 후에도 번햄에 대한 그래험의 존경은 해가 바뀔수록 더 커졌다.

앤더슨은 하버드대와 파리 에콜 드 보자르에서 건축을 수학했다. 앤더슨은 번햄의 디자이너 역할을 하다가 번햄이 죽자 그래험의 디자이너

역할을 했다. 그래험과 앤더슨은 번햄 사후에 회사명을 바꾸었다. 그래험, 앤더슨, 프롭스트, 그리고 화이트(Graham, Anderson, Probst, and White, 일명 GAPW)였다. GAPW는 시카고 대표 건축사사무소가 됐다.

CBOT 양옆에 있는 두 개의 은행 본사들은 GAPW가 원안대로 디자인했다. 세 건물이 고전주의 앙상블이어야 했는데, HR이 공모전에 승리하여 GAPW의 본래 의도가 바뀌었다. 세 건물이 양식적인 통일성은 잃었는

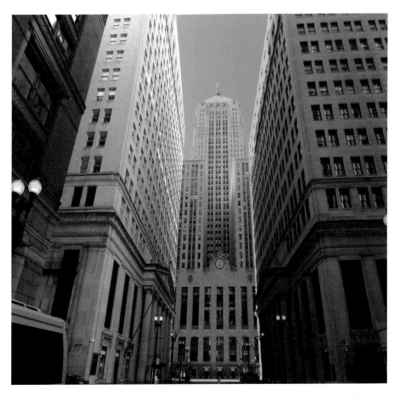

사진의 가운데 건물이 시카고 상공회의소 빌딩(CBOT 빌딩)이고, 왼쪽의 칼라 건물이 콘티넨털 일리노이 빌딩이고, 오른쪽의 흑백 건물이 시카고 연방준비은행(Federal Reserve Bank)이다. 두 건물 모두 입구에 삼각형 페디먼트 장식을 두어 CBOT 지붕의 삼각형과 하나가 되게 했다. ⓒ 이중원

지 몰라도 오늘날 보면 CBOT를 아르데코 양식으로 지은 것이 결과적으로는 더 좋다.

콘티넨털 일리노이(CI) 은행 건물과 연방준비은행 건물은 원안대로 고전주의 양식으로 디자인했다. 9.5m 높이의 코린트식 기둥 6개와 삼각형 모양의 페디먼트가 두 건물 입구이다. 두 건물의 대칭성이 CBOT를 더욱 드라마틱하게 만든다. 두 건물의 정적인 상태가 CBOT의 치솟음을 더욱 다이나믹하게 만든다. 부피를 줄여가며 위로 솟는데 양옆 건물의 큰 크기가 도로를 더욱 협소하게 보이도록 만들어 치솟는 효과는 더 극적이 된다.

★

유니언 역(Union Station, 1925)

여행은 사람을 설레게 한다. 떠난다는 생각, 낯선 곳으로 간다는 생각, 현실에서 벗어난다는 생각. 여행을 생각하며 짐을 싸고, 버스를 타고 공항에 간다. 공항에 도착하면, 상기된 사람들로 북적인다. 체크인을 하고, 짐을 부치고, 보안 검색과 출국 심사를 마치면, 공항의 절정 공간인 콩코스를 만난다. 화려한 유리지붕에서 빛이 떨어지고, 면세점의 상품들이 손짓한다. 오늘날 공항이 당시에는 기차역이었다. 기차역은 기대에 부푼 사람들로 가득한 곳이었다. 한 도시에서 다른 도시로 이동하는 출구였다. 떠나는 사람에게는 기대의 장소였고, 방문하는 사람에게는 첫 만남의 장소였다. 그랬기에 높고 멋져야 했고 무엇보다 웅장해야 했다.

기차역도 발권하는 장소와 콩코스가 따로 있었다. 기차역은 탑승과

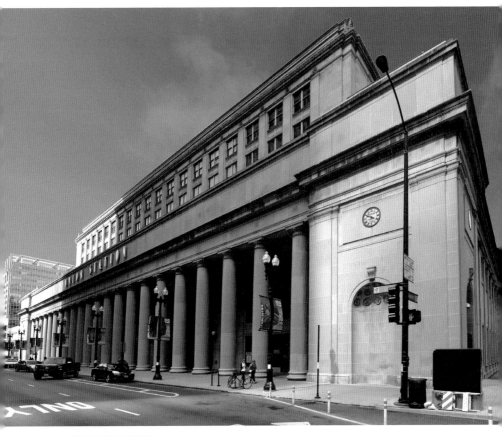

유니언 역 전경. ⓒ 이중원

하차가 동시에 일어나야 했고, 짐 동선과 사람 동선이 나뉘어야 했다. 이
점을 인식하고 있으면, 유니언 역의 평면과 단면이 이해가 된다. 강변을
따라 지하에 파묻힌 철로가 있다. 그 위에 웨이팅룸이 있고, 그 옆에 콩
코스가 있다. 시카고 사람들은 웨이팅룸이자 메인 홀을 '헤드하우스(The
Headhouse)'라 불렀다. 유니언 역은 '헤드하우스 사각형'과 '콩코스(The

Concourse) 사각형'이 지하로 연결된 역이다.

여행객은 헤드하우스로 들어와서 콩코스로 간다. 당시 많은 대도시 기차역은 헤드하우스는 돌천장으로 마감했고, 콩코스는 철골 유리천장으로 마감했다. 유니언 역은 뉴욕 펜스테이션처럼 헤드하우스는 고대 로마식 돌아치 천장으로 마감했고, 콩코스는 철골 유리천장으로 마감했다. 당시 런던과 파리 기차역들이 미국 기차역의 교본이었다.

유니언 역은 앤더슨이 디자인했다. 번햄은 1912년에 죽었는데, 죽기 바로 직전에 에콜 출신의 베넷(앤더슨이 소개)과 시카고 도시설계 관련 명저 『시카고 플랜』(1909, 오늘날에는 번햄 플랜이라고 하기도 한다)을 탈고했다. 번햄의 제자들에게는 스승의 유언이었고, 시카고 건축계에서는 시카고 도시 계획의 바이블이었다. 앤더슨은 시카고 플랜을 따라 유니언 역을 디자인했다.

『시카고 플랜』은 고대 로마와 19세기 파리의 지혜가 녹아 있을 뿐 아니라, 19세기에 폭발적으로 성장하는 산업 도시 시카고의 문제를 해결하는 방법을 알려주는 책이었다. 수변과 공원과 공공 건축이 로마식 웅장함을 유지하며 현대식 철로교통과 자동차교통 인프라와 잘 융합하는 도시 계획 지침서였다. 지속이면서 혁신인 저서였다. 이 책에서 가장 눈에 띄는 공공 건물은 시청과 박물관(오늘날 필드 뮤지엄)과 기차역(유니언 역)이었다. 번햄은 실제로 이 순서대로 공공 건축의 중요도 순위를 매겼다.

시청은 번햄의 제자가 디자인하지 못했지만, 필드 뮤지엄과 유니언 역은 모두 제자인 앤더슨이 설계했다. 유니언 역은 기존에 철도회사마다 있었던 작은 역 5개를 통합하는 시카고 중앙역이었다. 1893년 시카고강을 기준으로 작은 기차역이 남쪽에 3개, 서쪽에 1개, 북쪽에 1개 있었다. 시카고는 축산물 허브 도시였으므로 철도회사마다 경쟁적으로 시카고 도축

메인 헤드하우스 & 웨이팅 룸
(Main Headhouse & Waiting Room)

메인 콩코스
(Main Concourse)

장(스탁 야드) 근처에 철로를 깔고 기차역을 설립했다. 번햄은 일찍이 다수의 작은 기차역이 가지는 단점을 간파했다. 승객 입장에서는 환승하기 불편했고, 도시 입장에서는 교통 체증 심화와 매연이 문제였다. 뿐만 아니라 도축장들이 도시 외곽 경계에 위치하다 보니, 여기에 인접해서 세운 다수의 기차역이 도시의 물리적 팽창을 막는 담 역할을 했다.

그래서 번햄은 중앙 기차역을 세워 작은 기차역들을 통합할 것을 주

장했다. 시 정부의 권유로 5개의 철도회사가 통합하기로 했고, 중앙 역사를 짓자고 합의했다. 그 중에 한 회사인 미시간 센추럴은 통합에 반대하며 따로 노스웨스턴 역을 유니언 역 북쪽에 만들었다. 나머지 4개 회사는 통합해 유니언 역을 만들었다. 번햄은 유니언 역 근처에 세 가지를 요청했다. 첫째 시카고강 물줄기를 똑바로 할 것, 그 다음이 중앙 기차역에 인접하여 당시 주요 통신수단인 중앙 우체국을 세울 것이었다.

유니언 역 위치는 '시카고 플랜'을 따랐다. 역들을 중앙역에 통합하게 되자, 지방 소도시의 기차역과는 차별화된 대형 역사가 필요했다. 기능적인 창고(shed) 건축에서 기념비적인 신전 역사 건축으로의 변화였다. 번햄에게 기차역은 시청에 버금가는 도시 간판 건물이어야 했다. GAPW는 헤드하우스의 돌 궁륭 지붕(반원지붕)과 콩코스의 철 궁륭 지붕에 자연광이 쏟아지게 디자인했다. 덕분에 헤드하우스에서는 돌 세공이 고개를 들었고, 콩코스에서는 철 세공이 고개를 들었다.

애석하게도 콩코스 건물은 1969년에 철거되었다. 이는 1963년 뉴욕 펜스테이션 철거와 같은 과오였다. 다행히 헤드하우스는 유지했다. 콩코스 빌딩은 27m 높이(바닥 면적은 61.2m×37.2m)였다. 콩코스 홀 중앙에는 헤드하우스 홀과 다르게 기둥을 두었다. 나무 줄기에서 가지가 뻗어 나가듯 철골 기둥에서 지붕 보가 뻗어나간다.

사진을 보면, 기둥들은 리벳을 박아 입체 격자를 만들어 속 빈 기둥을 만들었다. 마찬가지로 철골 아치 보도 구멍이 숭숭 뚫리는 입체 아치 트러스 구조로 처리했다. 내장 마감은 하지 않았고, 구조를 모두 노출했다. 묵직한 돌바닥이 경쾌한 지붕을 더 가벼워 보이게 했다.

시카고 유니언 역 콩코스 건물의 내부는 19세기 파리 기차역인 빅토

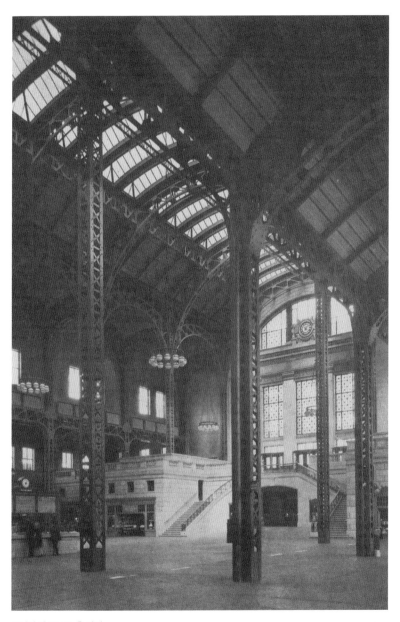

유니언 역 콩코스 홀 사진.

르 발타르의 포럼 데 알(역), 빅토르 라루의 오르세역, 외젠 비올레르뒤크의 팔레 드 쥐스티스역을 상기시킨다. 앤더슨은 에콜 드 보자르에서 유학할 때, 이들을 몸소 체험한 바 있었다.

콩코스 홀에 비해 헤드하우스 홀은 오피스 건축의 로비나 은행 건축의 뱅킹홀처럼 우아한 마감으로 처리했다. 벽은 로마 트래버틴 대리석을 사용했다. 거대한 아치 입구들은 주두가 화려한 코린트식 기둥을 사용했다. 기둥 위로는 수평 띠인 코니스 처마를 둘렀다. 중앙 홀의 높이가 36.6m(바닥 면적은 81m×33.6m)였고, 수평 띠의 높이는 14.1m였다. 홀의 웅장함은 수평 띠와 기둥 위 조각으로 휴먼 스케일화했다. 두 개의 조각상은 낮과 밤을 상징한다.

홀의 아치 천장 모습은 상층부에 'ㅁ'자로 둘러싼 임대사무소(4층~8층) 때문에 외부에서는 볼 수 없다. 따라서 유리 아치 천창에서 쏟아지는 빛은 ㅁ자 우물을 통해 들어오는 간접광이지 직접광이 아니다. 직접광은 홀 양끝에서만 들어오고 있다.

건물은 1916년에 착공했지만, 제1차 세계대전으로 1925년에 준공했다. 원안보다 장식이 많이 간소화됐다. 건축가 앤더슨은 참전으로 사망했고, 준공에는 그래험만 참석했다. 유니언 역 남쪽으로 중앙 우체국이 준공했고, 연이어 발전소가 준공했다. 1920년대 유니언 역이 시카고에서 가지는 위치는 대단했다. 그것은 도시의 개발 방향을 알리는 팡파레였고, 도시의 간판이었다. 다만 1929년 경기불황으로 개발 속도는 주춤했다.

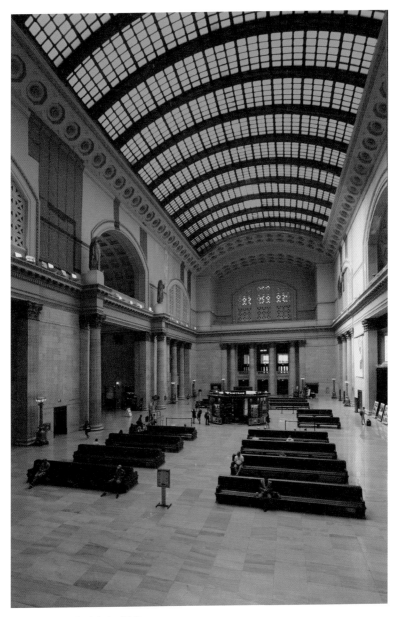

헤드하우스 중앙 홀 사진. ⓒ 이중원

시카고 연방 플라자(Federal Plaza 1964, 1975)

세계 웬만한 도시들이 미스의 건물 하나만 있어도 자부심을 느끼며 이를 문화재로 삼는데, 시카고에는 다수의 미스 건물이 있다. 그래서 시카고 방문객들은 종종 미스 건축의 귀중함을 잊는다. 심지어 시카고 연방 플라자는 미스의 걸작임에도 종종 그냥 지나친다.

연방 플라자는 뉴욕 시그램 빌딩처럼 도심 한가운데 위치한다. 미스의 건축이 플라토닉한 배치를 이루며 도심 한가운데서 광장을 일궈낼 때, 어떤 파워를 파생시킬 수 있는지를 보여주는 중요한 건축이다. 다른 건물들과 미스의 건물이 함께 있을 때, 그의 건축이 얼마나 비범한지 보여준다. 연방 플라자 북쪽으로 건축가 HR의 걸작인 마켓 빌딩이 있다. 미스는 마켓 빌딩이 시카고 건축계에서 차지하는 지분을 잘 알고 있었다. 그리하여, 북쪽으로 플라자가 열리게 했고, 서쪽으로 낮은 건물, 동쪽과 남쪽으로 높은 건물을 두었다.

가장 먼저 지어진 건물은 광장 동쪽(디어본 스트리트 건너편)에 있는 30층 높이의 연방 법원이었고, 그 다음이 남쪽 45층 고층 오피스 건물이었고, 마지막이 서쪽 단층 건물이었다. 눈에 잘 띄지 않지만, 광장의 파워는 단층 건물의 높이와 고층 건물의 로비 높이를 맞춘 데서 비롯한다. 별것 아닌 것 같은 작은 결정이지만, 현장에서는 파워풀하다. 광장이 건물의 밀도에 비해 투명광장으로 인식되는 이유이다.

위의 세 개의 사진은 광장과 건물과 조각의 관계를 보여준다. 아래 두 개의 사진은 디어본 스트리트에서 연방 플라자의 낮과 밤을 보여준다.

플라밍고 조각. ⓒ 이중원

　저녁에 연방 플라자를 지나면 미스가 세운 투명함이 도시를 얼마나 비워주는지 놀랍다. 시청 광장과 비교해 보아도 이 점은 극명하다.

　뉴욕에서 미스가 시그램 빌딩을 디자인할 때 건축주의 딸로서 옆에서 미스의 디자인 과정을 지켜본 필리스 램버트는 이렇게 회고했다. "미스는 건물을 지을 때, 기단부터 짓지요. 그에게 기단은 첫 번째 건축이죠. 건물은 구조적 솔직함이었어요. 로비의 투명함은 기단이 만든 광장을 우아하게 하죠."

이 원칙은 연방 플라자에서도 적용된다. 고층 건물의 로비와 속이 훤히 들여다보이는 단층 건물의 내부가 속이 안 보이는 주위 돌 건물의 로비와 대비를 일의킨다. 돌바닥 광장은 유리벽 로비와 한 쌍을 이룬다.

연방 플라자는 부지의 반 이상을 광장으로 비웠다. 본래 이곳에는 건축가 헨리 카브가 디자인한 "十" 평면의 연방 건물이 있었다. 대지 중앙에 좌우 대칭으로 거대하게 지어졌던 건물이다. 전에 있었던 연방 건물이 도시에서 자기를 과시하는 건축이었다면, 미스의 건축은 도시에서 광장 없이 자기만 비우고 도시가 주인공이 되게 하는 건축이다.

광장 한 켠에는 알렉산더 칼더의 '플라밍고(Flamingo)' 조각이 있다. 붉은색으로 칠해 검은색 미스 건축과 좋은 대비를 이룬다. 칼더는 미스의 직각을 의식이라도 했는지 자유 분방한 형태를 취했다. 광장에 포인트가 되어 주고 있다.

연방 플라자에서 디어본 스트리트를 따라, 북으로 두 블록만 올라가면 시청 플라자가 있다. 디어본 스트리트에서 숨통이 트이는 것은 두 플라자 때문이다. 시카고에서 디어본 스트리트는 연방 플라자와 시청 광장으로 공공의 길이 되었다.

✦
CNA 센터(1972)

마천루가 여러 개 모이면, 첨탑을 따라 하늘에 생기는 선이 하나 있다. 이를 스카이라인이라고 한다. 도시에서 스카이라인은 도시의 이미지를 형성하는 선이다. 우리가 도시의 사진 한 장만 보고도 단번에 사진 속의 장소가 어디인지 알 수 있는 것도 도심 스카이라인 때문이다. 스카이라인과 쌍으로 자주 언급되는 용어는 스트리트스케이프(Streetscape, 가로경관)이다.

도시는 걷기 좋은 길도 필요하지만, 바라보기 좋은 스카이라인이 필요하다. 그것이 도시를 쉽게 기억하게 하는 힘이다. 세계적인 도시들은 이 둘을 함께 가지고 있다. 길은 움직이며 느껴지고, 스카이라인은 바라보며 느껴진다. 전자가 체험적이라면, 후자는 시각적이다. 시카고는 걷기 좋은 길과 보기 좋은 스카이라인을 모두 가진 드문 도시이다. 특히, 시카고 스

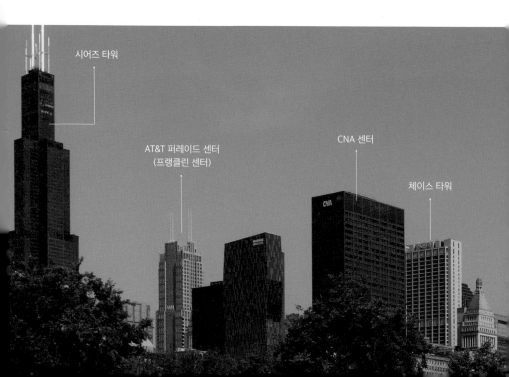

시어즈 타워

AT&T 퍼레이드 센터
(프랭클린 센터)

CNA 센터

체이스 타워

카이라인이 매력적인 이유는 근거리, 중거리, 원거리, 스카이라인이 병치해서 함께 있기 때문이다. 미시간 애비뉴에서 보이는 스카이라인은 근거리 스카이라인이고, 그랜트 파크에서 보이는 스카이라인은 중거리 스카이라인이고, 미시간호에서 한눈에 들어오는 스카이라인은 원거리 스카이라인이다. 시카고 스카이라인은 거리에 비례하여 다른 높이의 마천루가 있다.

시카고 스카이라인의 레이어링은 거리에 따라 구분된다. 근거리에 미시간 애비뉴의 19세기 말~20세기 초 마천루(20층, 100m 내외)들이 보이고, 중거리에 현대 마천루 중에 키가 그리 크지 않은 마천루(50층, 200m 내외)들이 보이고, 원거리에 현대 초고층 마천루(80층, 300m 이상)들이 보인다.

길게 늘어진 시카고 파노라마 스카이라인 중에서 건축가의 눈을 끄는 부분은 시카고강 남쪽으로 형성된 도심 스카이라인이다. 이는 좌측으로는 시어즈 타워에서 우측으로는 에이온(Aon) 센터까지다. 시카고 스카이라인의 좌청(흑)룡인 시어즈 타워의 흑색이 돋보이고, 우백호인 에이온

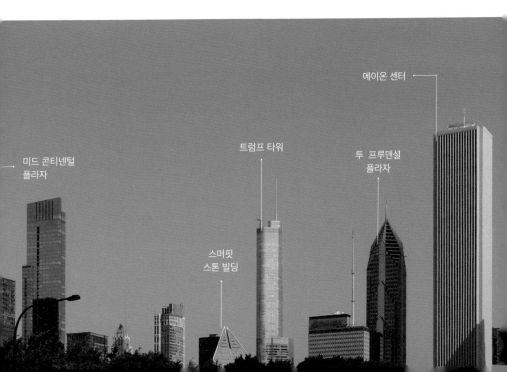

첫째 줄 사진: 미시간호에서 바라보는 시카고 스카이라인 사진. 둘째 줄(& 넷째 줄) 사진: 잭슨 대로와 미시간 애비뉴에서 본 사진, 셋째 줄 사진: 미시간호와 노스 시카고강 북쪽에서 본 사진.

센터의 백색이 돋보인다. 그 사이에 CNA 센터는 붉은색이다. 시카고 스카이라인에서 백색이 대세이고, 흑색은 모더니즘 시대 미시언 마천루로 많아졌지만, 붉은색 마천루는 처음이었다. CNA 센터는 색깔 하나로 눈에 띄고, 사람들 사이에서 회자된다.

　　지난 반세기 동안 시카고에서 마천루가 색깔 하나 때문에 유명해진 사례는 아마 CNA 센터가 유일할 것이다. 이 점을 잘 알고 있었던 건축가 앤더슨 그래험은 이 건물의 차별화 전략으로 색깔을 잡았다. 대중의 인지도를 고려할 때, 차별화 전략은 성공했다.

양식사 기준으로 보았을 때, CNA 센터는 모더니즘 마천루이다. 특히, 이 마천루는 미시언 계열의 마천루였다. 미시언 계열의 철골-유리 마천루들이 미스를 따라 주로 흑색을 쓴 데 반해, CNA 센터는 과감히 붉은색을 썼다. 당대 정통 미시언 건축가들(IIT에서 미스로부터 건축을 배운 제자 건축가들) 눈에는 가시 같은 존재였다.

하지만 건축가 입장에서 보면, 모더니즘은 이제 지는 해였다. 포스트모더니즘이 새로 떠오르고 있다. 이념보다는 이미지가 중요한 세상이 도래했고, 구조적 순수함보다는 표면적 소통이 중요한 세상이 오는 시간이었다. 따라서 건축가 GAPW의 행동은 돌출 행동이 아니라 앞선 행동이었다.

★

시어즈 타워(Sears Tower, 윌리스 타워로 개명, 1974)

오늘날 초고층 건축의 높이와 수는 도시 부를 상징하는 징표이자, 도시의 세력을 과시하는 지표이다. 9·11 테러 이후, 뉴욕 그라운드 제로의 초고층 마천루 개발과 허드슨 야드의 초고층 마천루 개발은 전세계 초고층 마천루 시장에 불을 지폈다. 이에 시카고는 트럼프 타워(2009)를 지었다. 트럼프 타워는 요즘 상종가를 치고 있는 건축가 아드리안 스미스(Adrian Smith)가 설계를 했다. 그는 두바이의 부르즈 할리파(828m)와 사우디아라비아의 제다 타워(1007m)를 설계했다. 트럼프 타워는 시카고에서 두 번째로 높다. 시카고에서 가장 높은 건물은 여전히 시어즈 타워다.

100층을 넘기는 초고층 건축은 1940년대 초에 처음 일어났고, 잠시

사진 전면에 보이는 건물이 시어즈 타워이고, 타워 왼쪽 뒤로
높이 솟아오른 검은색 건물이 매그 마일에 있는 존 핸콕 센터
이다. 시어즈 타워 오른쪽 뒤로 솟아오른 건물이 밀레니엄 파
크 옆에 있는 스탠더드 오일 빌딩(에이온 센터)이다.

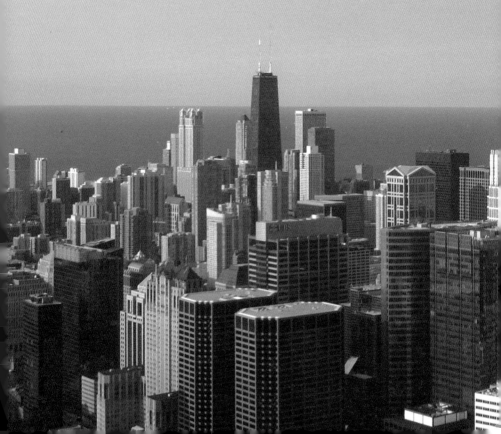

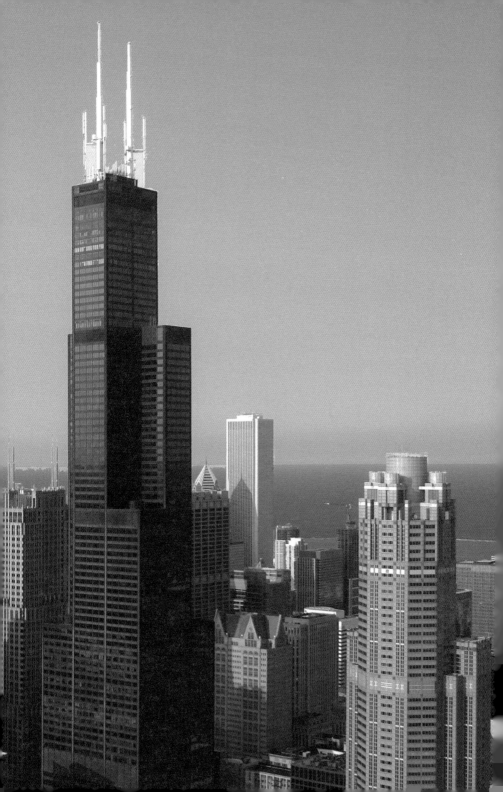

잠잠하다가 제2차 세계대전 이후 다시 일어났다. 이때 뉴욕과 시카고는 경쟁적으로 마천루를 지어댔다. 1969년 시카고에 존 핸콕 센터가 준공을 하더니, 5년 뒤에 뉴욕에 (9·11 테러로 무너진)세계 무역 센터(쌍둥이 빌딩)이 준공했고, 같은 해에 시어즈 타워가 뉴욕의 쌍둥이 빌딩의 높이를 꺾으며, 전 세계에서 가장 높은 건물로 등극했다. 초고층 건축은 도시 간 자존심과 자부심의 대결이었다.

110층 527m 높이의 시어즈 타워는 SOM에서 디자인했다. SOM의 구조 엔지니어 파즐라 칸(Fazular Kahn)은 새로운 구조 형식을 제안하며 초고층 마천루 해법을 만들어 갔다.

시어즈 타워의 평면은 정사각형을 9등분하여 생긴 작은 정사각형 9개가 높이를 달리하며 올라간다. 50층까지는 9개의 정사각형들이 함께 올라가고, 북서와 남동의 정사각형들은 여기서 멈추고, 나머지 'Z'모양 정사각형들은 다시 16층 더 올라간다. 66층에서 다시 북동과 남동, 남서의 정사각형은 멈춘다. 나머지 십자 모양의 정사각형들은 다시 90층까지 치솟고, 여기에서 남은 북, 동, 남 정사각형들은 멈추고 나머지 두 개가 108층까지 올라간다.

각 정사각형은 하나의 묶음튜브 구조(9-Framed Tube Structure, 각 정사각형 구조 다발의 크기는 22.5m×22.5m)다. 시어즈 묶음튜브 구조로 최첨단 구조기술(풍하중을 견디는 데 최적)이 적용된 구조물이었다. 구조적인 혁신에서 일어선 초고층 마천루가 미학적으로도 아름다웠다. 당시 SOM은 이를 대대적으로 홍보했다. 이는 세계대전에 승리한 미국의 세력과 위용을 초고층 기념비로 세상에 알리는 팡파레였다. 바로 몇 년 전 뉴욕 쌍둥이 빌딩이 높이 타이틀을 시카고로부터 빼앗았고, 곧이어 시카고가 이를 탈환했

좌측 하단은 시어즈 타워의 층별 평면 다이어그램이고, 우측 하단은 최근 완공한 유리 전망대이다.

다. 시어즈 타워는 4년 만에 세계에서 가장 높은 마천루라는 타이틀을 빼앗아 무려 25년간 이 타이틀을 지켰다. 쌍둥이 타워가 테러리스트에 의해 무너져 시어즈 타워의 희소성은 더 올라갔다. 최근 저층부와 전망대를 리모델링했다. 허공에 떠 있는 유리박스에서 손에 땀을 쥐며 시카고를 바라보는 맛이 남다르다. 유리로 이뤄진 투명 데크 설치로 시어즈 타워 전망대는 많은 사람들로 붐빈다.

06

뮤지엄 캠퍼스와 밀레니엄 파크

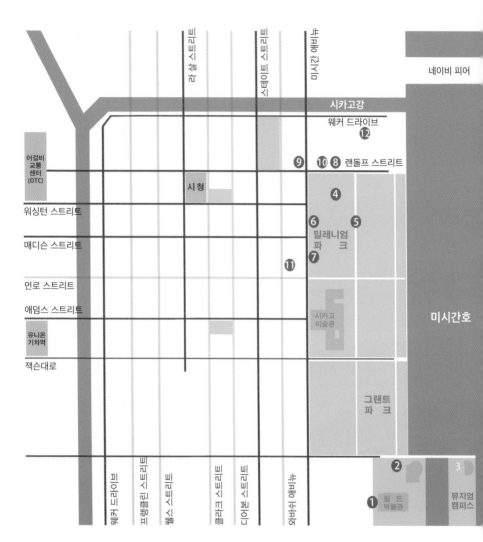

네이비 피어

시카고강

웨커 드라이브
⑫

어걸비
교통
센터
(OTC)

⑨ ⑩⑧ 랜돌프 스트리트

시청

④

워싱턴 스트리트

⑥ ⑤

매디슨 스트리트

밀레니엄
파 크

⑦

먼로 스트리트

⑪

애덤스 스트리트

시카고
미술관

유니온
기차역

미시간호

잭슨대로

그랜트
파 크

②

③

① 필 드
 박물관

뮤지엄
캠퍼스

라살 스트리트
스테이트 스트리트
미시간 애비뉴

해커 드라이브
프랭클린 스트리트
웰스 스트리트
클라크 스트리트
디어번 스트리트
미시간 애비뉴

① 필드 박물관
② 쉐드 수족관
③ 애들러 천문관
④ 프리츠커 파빌리온
⑤ BP 보행교
⑥ 클라우드 게이트

⑦ 크라운 분수
⑧ 에이온 센터
⑨ 스머핏 스톤 빌딩
⑩ 투 프루덴셜 빌딩
⑪ 더 레거씨 빌딩
⑫ 아쿠아 빌딩

★
뮤지엄 캠퍼스(Museum Campus)와
밀레니엄 파크(Millennium Park) 들어가기

뮤지엄 캠퍼스와 그랜트 파크, 밀레니엄 파크는 하나의 녹지띠를 형성하며, 회색 도시였던 시카고를 녹색 도시로 바꾸었다. 번햄 플랜에 따라 땅을 내륙 바다인 미시간호를 향해 간척했는데, 이는 후세를 위한 탁월한 결정이었다. 이곳에는 영구적으로 녹지와 박물관, 음악당 같은 공공시설만 지을 수 있게 원칙을 세웠다.

가장 남쪽 뮤지엄 캠퍼스에는 자연사 박물관, 수족관, 천문관이 있고, 그랜트 파크에는 시카고 중앙 박물관이 있고, 밀레니엄 파크에는 게리 파빌리온과 혁신적인 조각이 있다. 세 공원 모두 옛 건축과 새 건축이 공존한다. 20세기 초 보자르(고전주의) 양식의 건축과 조경이 밑바탕이고, 그 위에 새천년을 맞아 대대적인 현대 건축과 조경을 포갰다.

헨리 리차드슨의 제자인 건축가 쿨리지가 가장 먼저 보자르 양식으로 시카고 중앙 박물관을 지었고, 번햄의 제자인 건축가 윌리엄 앤더슨이 필드 박물관과 수족관을 지었다. 이곳을 '시카고 보자르 양식 집중 지역'(보자르 시카고)이라 부르는 이유이다.

21세기 들어, 건축가 프랭크 게리가 밀레니엄 파크 중앙에 프리츠커 파빌리온을 지었고, 건축가 렌조 피아노가 모던윙을 지었다. 또한, 미시간 애비뉴를 따라 이제는 시카고 명물이 된 조각품 두 점, 클라우드 게이트와

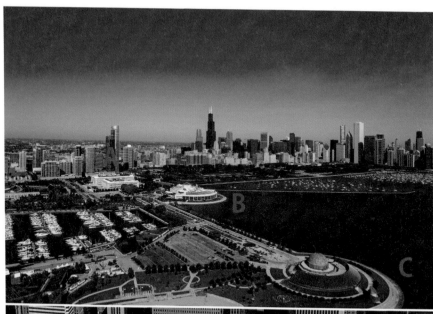

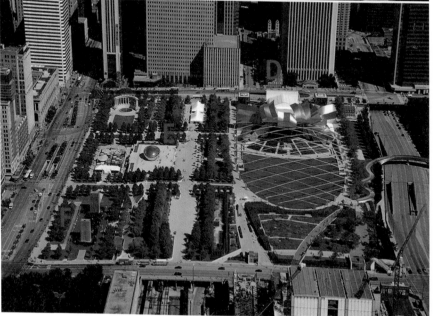

크라운 분수를 지었다.

뮤지엄 캠퍼스의 시작은 필드 박물관 준공(1919)과 함께 시작했다고 보면 된다. 이후에 쉐드 수족관이 준공했고(1929), 애들러 천문관이 준공했다(1930). 쉐드 수족관이 준공할 즈음에 에드워드 베넷의 그랜트 파크(1929 준공, 보자르 양식 조경)도 모습을 갖췄다.

뮤지엄 캠퍼스 개발을 마지막으로 시카고는 뉴욕 월가의 몰락 해인 1929년을 만났고 모든 건설은 정지되었다. 이후, 불황으로 시카고에서는 새로운 건설이 거의 없었다. 따라서, 시카고 뮤지엄 캠퍼스에 관한 이야기는 1893년~1929년 사이에 벌어진 것들이다.

밀레니엄 파크(2004년 개장, 3만 평)는 21세기 산물이다. 밀레니엄 파크는 역사도 깊고 할 얘기도 무척 많다. 하지만, 이 책에서는 건축가 프랭크 게리의 '프리츠커 파빌리온'과 'BP 보행교', 그리고 인도 조각가 아니쉬 카푸어의 '클라우드 게이트' 조각, 마지막으로 스페인 조각가 하우메 플렌자의 '크라운 분수'에 집중했다.

뮤지엄 캠퍼스, 그랜트 파크, 밀레니엄 파크는 본래는 호수였던 땅을 170년에 걸쳐(남쪽 곶인 뮤지엄 캠퍼스와 북쪽 곶인 네이비 피어는 모두 인공적인 곳이다. 뮤지엄 캠퍼스가 있는 남쪽 곶은 1915년에 완공했다.) 시행착오를 거치며 서서히 개발했다. 오늘날 이들은 하나의 연속된 띠를 구성하며 시카고 수변 공원을 형성한다.

상단은 뮤지엄 캠퍼스, 하단은 밀레니엄 파크(새천년 공원)이다. A는 필드 박물관, B는 쉐드 수족관, C는 애들러 천문관, D는 프리츠커 파빌리온, E는 클라우드 게이트, F는 크라운 분수다.

번햄의 시카고 플랜(Plan of Chicago, 1909)

번햄이 벤치마킹한 도시는 파리였다. 방사형으로 뻗는 도로, 기념비적인 건축, 잘 짜인 철로 시스템, 경이로운 수변 공원. 그것은 남북 전쟁으로 폐허가 된 미국 도시에 새로운 희망이었고, 19세기 산업혁명으로 혼란스런 시카고에 새로운 질서였다. 번햄은 통이 컸다. 부분보다 전체에 집중했다. 도시 흐름과 물류에 집중했고 녹지띠와 공공 건축띠에 집중했다. 수변 공간에 대한 그의 애착은 남다르다. 그는 미시간호와 시카고강의 가능성을 극대화하고자 했다.

1893년 시카고 박람회에서 번햄은 수변과 조경과 조각과 건축이 하나로 작동하는 도시를 선보였다. 박람회는 이상적인 백색 도시였다. 작은 호수들이 집합을 이루며 바다 같은 미시간호로 퍼졌다. 호수 중앙에는 조각을 두었고, 수변을 따라서는 기념비적인 건축을 세웠다.

박람회의 경험을 살려 1909년에 번햄은 『시카고 플랜(Plan of Chicago, 일명 '번햄 플랜')』을 집필했다. 새로운 시카고 청사진이었다. 번햄은 말했다.

> "크게 생각하라, 작은 생각은 인간의 피를 거꾸로 솟게 하는 힘이 없다."
> (Make no little plans; they have no magic to stir men's blood.)

번햄의 교본은 파리였지만, 파리를 능가하는 시카고를 꿈꿨다.

번햄은 특히 세 가지에 집중했다. 첫째, 물에 천착해 세계적인 수변을 시카고에 주었다. 번햄은 수변을 공공재로 여겼고, (개인 또는 집단)사유화를

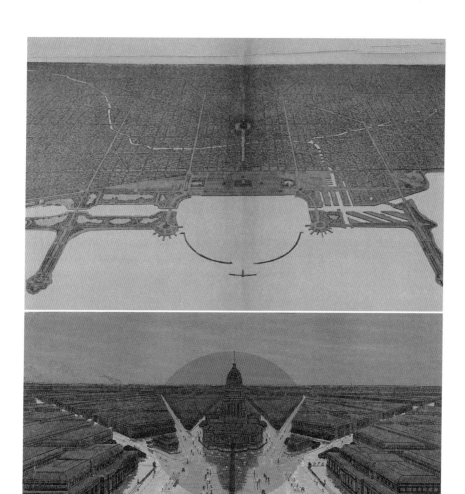

번햄이 『시카고 플랜』에서 제안한 시카고 모습. 번햄은 미시간호 수변을 적극 활용할 것을 역설했다. 수변에 인공 대지를 만들어 수변을 길게 뺐고, 곳곳 라군(lagoon)을 만들어 수변에 다양한 수로가 생기게 했다. 상단 사진에서 중앙에 붉게 칠한 부분이 그랜트 파크와 시청이다. 그랜트 파크 중앙 축에 시청이 위치하며, 시청을 시카고강 서측에 위치시킨 점이 특이하다. 결국 시청은 강 동측에 설립된다. 하단 사진은 시청 건물과 방사형 도로. 모든 길이 시청에서 비롯하고 모든 길이 시청으로 집중되게 계획했다.

금했다. 그는 수변의 길이를 늘렸다. 물과 인접한 호안가 땅이 직선이 아니라 파도치는 곡선이 되게 했다. 수변의 요철로 산책로가 길어졌고, 뱃놀이용 선착장이 풍성해졌다. 호수 수변은 공공 건축만 허락했고, 시카고강 수변은 민간 마천루를 허락했다.

둘째, 공공 건축물은 웅장하게 지었다. 외관 못지 않게 내부 아트리움도 로마식 거대한 드라마를 주고자 했다. 당시 지어진 건물에 들어가면, 당시 도시와 정부 지도자와 사업가, 건축가들이 어떤 규모의 꿈을 꾸고 있었는지 알 수 있다. 일종의 건축적 경외심이다. 번햄이 그린 시카고는 웅장한 건축 못지 않게 조경과 조각의 중요성도 부각했다.

셋째, 도시 공공시설의 유기적인 관계에 주목했다. 시 정부 시설이 가장 중요했고, 그 다음이 문화 시설이었고, 그 다음이 교통 시설이었고, 마지막이 대기업과 금융기업 시설이었다. 도시 공공시설을 민간 금권 시설보다 우위에 두었다. 공공시설들의 입지 조건과 가로와 광장과의 관계를 꼼꼼히 따졌다.

산업혁명 시기였던 만큼, 번햄은 시청과 기차역 위치에 민감했다. 시청 광장은 도시의 핵심이어야 했고, 기차역은 여러 개의 작은 역을 통합하여 중앙역으로 집중해야 함을 역설했다. 수변 공간에는 공원과 문화 시설(도서관, 박물관, 극장)을 집중시켜, 시민들의 영원한 휴식처가 되게 했다. 그는 가로 활성화와 긴밀한 관계가 있는 상업시설인 백화점과 호텔의 위치에도 민감하게 반응했다. 번햄 플랜은 100년간 시카고 도시계획의 교본이

1893년 시카고 세계박람회 모습이다. 박람회를 통해 번햄은 물과 나무, 시간을 초월하는 건축과 조경이 도시의 핵심 장치임을 깨달았다. 사진은 박람회 당시 중앙 호수(Grand Basin)이다. 하단은 중앙 호수에 있었던 조각가 프레더릭 맥모니스(Frederick MacMonnies)의 콜럼비안 분수 조각이다.

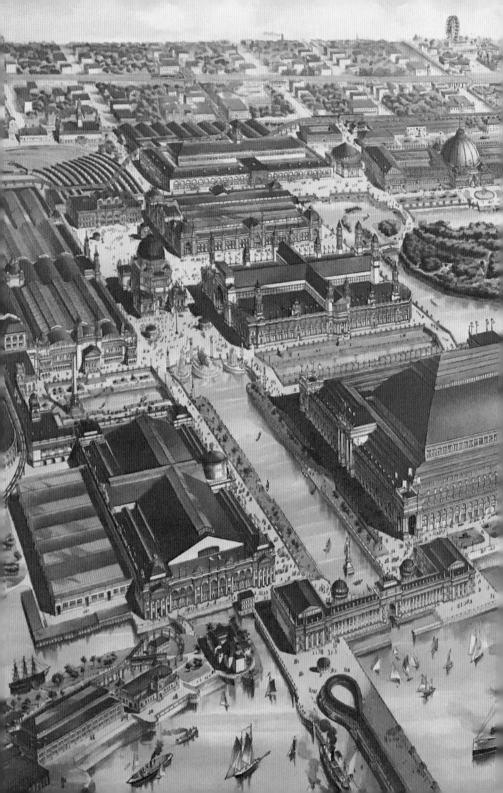

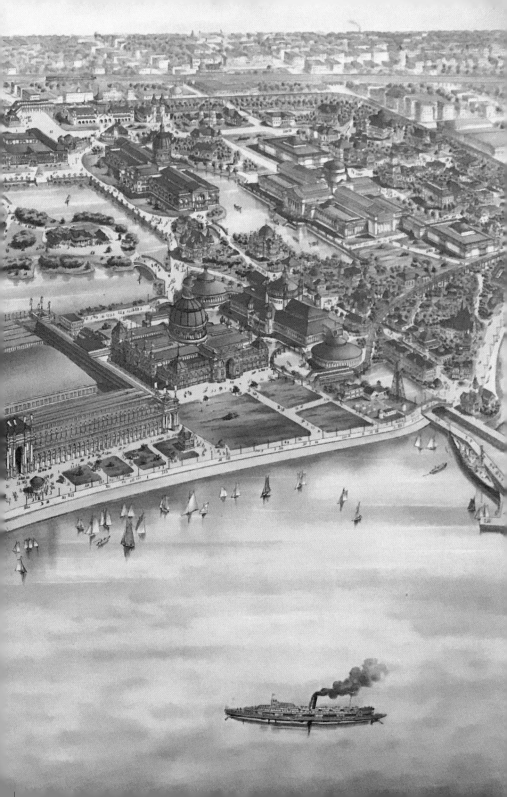

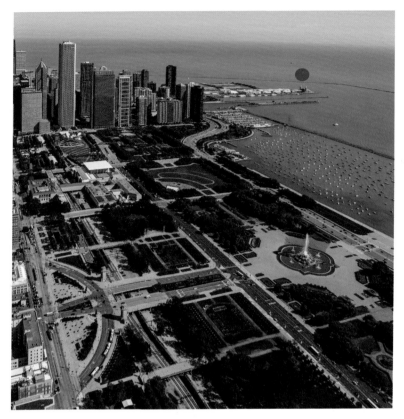

우측 하단에 보이는 공원이 그랜트 파크이고, 좌측 상단에 보이는 공원이 밀레니엄 파크(새천년 공원)이다. 붉은색 점이 있는 곳이 네이비 피어다. 그랜트 파크과 밀레니엄 파크, 네이비 피어는 모두 번햄 플랜에 의해 만들어졌다. 이상적인 도시를 꿈꾼 번햄도 대단하지만, 1세기 전의 계획을 붙들고 있는 후손들도 대단하다.

되고 있는데, 지금까지의 결실은 크게 다섯 가지로 압축할 수 있다.

첫째, 밀레니엄 파크와 그랜트 파크다. 번햄은 수변 공간을 영원한 공공재로 삼아야 한다고 주장했다. 수변 공원이 도심과 미시간호를 연결했다.

둘째, 유니언 역이다. 네 개의 작은 기차역들을 모아 하나의 웅장한 중앙 기차역으로 통합했다. 기차역을 낙후한 시카고강 서부지역으로 옮겨

서부 개발 시대를 열었고, 도시 팽창을 막았던 작은 역들의 철거로 도시는 남북으로 팽창했다.

셋째, 뮤지엄 캠퍼스와 네이비 피어다. 시카고는 수변을 따라 인공 지형을 넓혀 나갔다. 호안을 따라 물놀이 시설들이 들어섰다.

넷째, 시카고강을 마천루 협곡으로 만들었고, 걷기 좋은 수변 공간으로 만들었다. 시카고강을 따라 문화 시설을 배치했다.

다섯째, 매그 마일을 디자인했다. 미시간 애비뉴에 다리를 놓고('번햄 플랜'의 공저자 에드워드 베넷이 디자인함), 리글리 빌딩(번햄의 제자 윌리엄 앤더슨이 디자인함)을 만들었다. 시카고의 북쪽 팽창을 유도했다. 다리로 준비했고, 다리의 아름다운 반복이 시카고강 수변 가치를 높였다.

요약하면, 번햄 플랜의 결실로 시카고는 숨쉬는 도시이고, 윤기 나는 도시가 되었다. 그 중에서도 수변 공간은 세계적이다. 물은 도시를 살리고, 도시는 물을 살린다. 번햄 플랜의 씨앗은 박람회였다. 오늘날 뮤지엄 캠퍼스와 그랜트 파크와 밀레니엄 파크는 세기 초 번햄이 꿈꿨던 도시의 단상을 볼 수 있는 지역이다. 거기에는 미려한 녹음과, 유려한 수변과, 수려한 건축이 있다. 번햄은 물을 지렛대 삼아 도시를 새롭게 일으켰고, 도시를 지렛대 삼아 물을 새롭게 일으켰다.

필드 자연사 박물관(Field Museum, 1912)

솔저 필드 주차장(뮤지엄 캠퍼스 공영 주차장)에서 주차를 하고 나오면, 입구에 거대한 인공폭포가 쏟아진다. 무더위를 날리는 시원함이다. 우측으로는 쓰러질 것 같은 유리벽이 있다. 최근 완공한 솔저 필드 경기장 외장이다. 물소리 나는 폭포벽과 쓰러지는 유리벽 사이로 웅장한 필드 박물관의 희랍식 정면이 보인다. 필드 박물관은 뉴욕 자연사 박물관, 워싱턴 D. C. 스미스소니언 자연사 박물관과 더불어 미국 3대 자연사 박물관이다.

필드의 규모는 210m×132m이다. 이 당시 시카고 정재계 리더들은 번햄의 영향으로 고대 로마보다 시카고가 웅장하지 못할 이유가 없다고 생각했다. 번햄은 백화점 재벌 마샬 필드에게 1893년 시카고 박람회가 끝나고 박람회에서 전시했던 전시물을 영구히 보존하자고 제안했다. 필드는 박물관 건립을 위해 100만 달러를 기부했다. 마샬 필드는 1906년 죽으면서 800만 달러를 추가로 기부했다.

필드는 유언에서 필드 박물관을 박람회 건물처럼 보자르(고전주의) 양식으로 짓자고 했다. 번햄은 제자 윌리엄 앤더슨과 함께 박물관 디자인을 시작했다. 1912년에 번햄마저 죽자, 마무리는 앤더슨이 했다. 박람회 때, 필드가 기부한 전시물들은 모두 '순수예술궁'(Palace of Fine Arts, 오늘날 잭슨 파크에 있는 과학-산업 박물관)에 있었다. 필드 박물관 준공으로 1920년 과학-산업 박물관에서 이리로 왔다.

박물관은 거대한 기단 위에 대칭으로 웅장하게 앉아 있다. 박람회의 기념비성이 오늘까지 이 건물을 통해 전해진다. 웅장한 계단 광장을 올라,

상단 사진은 주차장에서 나오면 만나는 전경이다. 왼쪽에 인공폭포, 우측에 솔저 필드 유리 외장이 있다. 하단 사진은 필드 박물관 입구. ⓒ 이중원

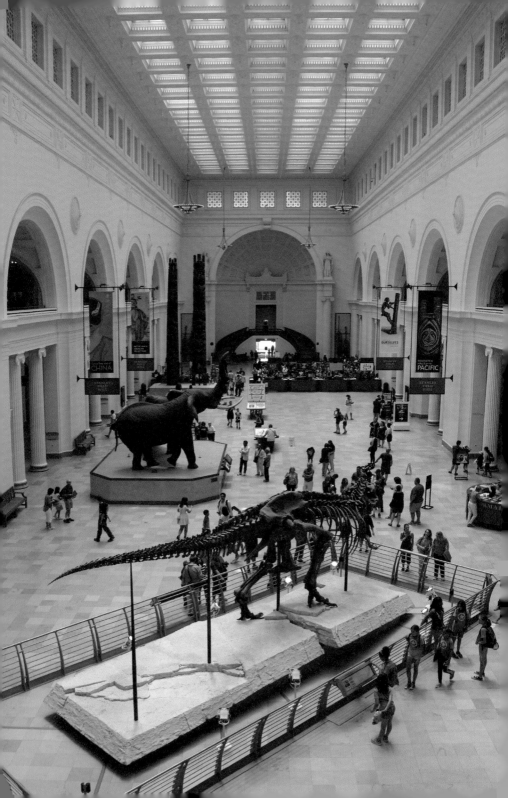

이오니아식 기둥 열주를 지나, 거대한 황동 문을 열면, 스탠리홀(마샬 필드의 조카이자 필드 박물관장 스탠리 필드의 이름을 따서 지음)이 나온다. 천장고는 22.8m이다. 홀이 얼마나 큰지 미국에서 현존하는 가장 큰 공룡 뼈 화석조차 참새 뼈처럼 보인다. 이 공룡 뼈는 발굴과 동시에 희대의 크기와 완성도로 스포트라이트를 받았다. 경매로 나오자 경쟁이 치열했다. 뉴욕 소더비 경매소에서 쟁쟁한 경쟁을 뚫고 필드 박물관이 낙찰받았다.

마샬 필드는 숨이 넘어가기 직전까지 병상에서 번햄과 백색(보자르 양식) 건축에 대해 이야기를 나눴다. 두 남자는 서로 다른 길을 걸었지만, 위대한 건축을 향해서는 한마음이었다. 홀에 들어서면 이런 질문이 든다. 무엇이 필드로 하여금 죽음의 병상에서조차 이토록 높고, 크고, 웅장한 공간을 짓게 했을까? 혹 죽음을 앞두고서야 인생을 뛰어넘는 것은 건축밖에 없다는 것을 깨달은 것일까? 불멸의 건축을 붙들고자 한 사람은 필드가 처음은 아니었지만, 그가 남긴 웅장함은 오늘날 우리의 마음을 흔들기에 충분한 크기다.

정문 계단에서 스탠리홀까지의 동선은 거대(외부)-협소(대문)-거대(홀)의 교차 체험이다. 빛의 변화도 공간 변화에 비례해 밝음-어둠-밝음이다. 격자 모양의 천창과 벽의 상부는 그리스식으로 간소하다.

홀에는 여러 개의 아치문이 있다. 이는 전시실로 퍼져가는 시작점이다. 홀 남쪽 끝, 반-돔(half-dome) 옆에는 두 개의 남자 동상이 있다. 중세 수도사 가운을 입고 있는 동상이다. 한쪽은 노트와 펜을 들고 있고, 다른 한쪽은 돋보기와 사물을 들고 있다.

필드 박물관의 중앙 로비인 스탠리 홀. ⓒ 이중원

남 (south)　　　북 (north)

기 록　　연 구　　전 파　　과 학

상단 사진은 필드 뮤지엄 로비 양끝에 있는 조각상. 조각상
은 본 박물관의 정신이다. 하단 사진은 2층 아치 회랑이다.
하단 사진 ⓒ 이중원

마찬가지로 홀 북쪽 끝에는 두 개의 여자 동상이 있다. 한쪽은 아기에게 책을 펴서 읽어 주고 있고, 다른 한쪽은 참고문헌을 한 손에 들고 해골을 유심히 보고 있다.

남쪽의 노트와 펜을 든 동상은 '기록(Record)'을 상징하고, 돋보기와 사물을 든 동상은 '연구(Research)'를 상징한다. 북쪽의 아기와 책을 든 동상은 '전파(Dissemination)'를 상징하고, 참고문헌과 해골을 든 동상은 '과학(Science)'을 상징한다. 과학적 지식의 발견 과정과 전파 과정을 함축한 조각물로 박물관이 추구하는 가치를 표현한다.

2층 전시실 아케이드는 다이내믹하다. 1층 홀 아치문에서 2차원적이었던 아치들이, 동선 방향으로도 아치 터널을 만들어 3차원적인 아치로 바뀐다. 직각이었던 홀과 대비되는 역동적 공간이다. 난간 너머로 힐끗힐끗 보이는 홀과 홀 반대편의 아치 터널이 공간의 밀도를 높인다. 홀에서 느껴졌던 웅장함이 이곳에서는 가까워진 천창으로 아기자기해진다. 아래층에서 좌우 대칭의 모습이었던 홀이 이곳에서는 걷는 속도에 비례해 영

화의 영상처럼 빗겨가며 흐른다. 예측하지 못한 각도의 조망과 속도감 있는 변화가 2층 공간을 1층 홀 공간보다 재미있게 한다.

<div align="center">★</div>

쉐드 수족관(Shedd Aquarium, 1929)

존 쉐드(1850~1926)는 마샬 필드가 죽자, 필드 그룹의 회장이 됐다. 그도 필드처럼 번햄의 시카고 플랜을 후원하는 재벌 모임인 '커머셜 클럽 (Commercial Club)'의 멤버였다. 1893년 세계박람회 당시, 사람들에게 가장 인기를 끈 건물은 건축가 헨리 카브가 디자인한 수족관(Fisheries Building) 이었다. 수족관은 모든 아이들의 천국이었다.

쉐드는 1923년부터 수족관 건립에 적극적으로 뛰어들었다. 수족관 기획위원회는 런던, 파리, 베를린 등 유럽 수족관을 방문했고, 뉴욕, 워싱턴 D. C., 샌프란시스코 등의 국내 수족관을 방문했다. 세계 주요 도시들이 수족관 건립에 박차를 가하고 있었다. 쉐드는 이들 수족관에 뒤지지 않는 수족관을 시카고에 짓고자 했다. 그는 여러 부지 중에서 현 부지를 세심히 선정했다. 수족관 규모도 건축가가 제안한 2백만 달러 안과 3백만 달러 안 중에 후자를 택했다.

쉐드 수족관의 평면은 희랍형 크로스이다(희랍형 크로스는 적십자 십자가 모양이고, 라틴형 크로스는 예수님 십자가 모양이다). 수족관 중심에 대형 어항이 있다. 작은 물고기들이 떼를 지어 어항 윗부분에 있고, 큰 물고기들은 듬성듬성 어항 아랫부분에 있다. 심해와 천해의 물고기 종류를 수직적으로

상단은 쉐드 수족관 외관. 하단은 돌고래 쇼 풀장이다. 저 멀리 애들러 천문관이 보인다. © 이중원

보여준다. 어항 위에는 팔각형 로톤다(Rotunda, 원형 건물/돔) 천창이 있다. 빛은 흔들리는 물을 따라 흔들리고, 어항 상부에는 은빛 비늘에 빛이 반사하고, 하부에는 상어의 껍질이 빛을 빨아들인다.

수족관은 입지 조건을 최대한 살렸다. 돌고래들이 있는 풀장과 호수 사이에 유리벽만 두었다. 수족관 내부 풀장이 미시간호로 이어진다. 중경에 있는 애들러 천문관으로 호수는 중경과 원경으로 나뉜다. 수족관과 천문관은 서로 마주보는 두 건물이 줄 수 있는 건축적 효과를 알려준다. 수족관과 천문관을 상호 차경한다. 건축가는 수족관이 차경을 할 수도 있고, 동시에 차경을 당할 수도 있는 사실을 알았다. 풀장의 유리는 전자를 설명하고, 수족관을 수변에 바짝 붙인 점은 후자를 설명한다. 재료적인 측면에서는 대리석과 씨름한 흔적이 보인다. 백색 대리석은 바다 갑각류의 껍질처럼 반투명하게 보이도록 했다. 회색 대리석은 해안가 모래사장의 잔물결처럼 결이 느껴지도록 제작했고, 녹색 대리석은 파도처럼 보이도록 대리석을 자를 때 톱의 방향을 세심하게 설정했다.

오후가 되면 돌고래 쇼가 시작된다. 한국처럼 이곳도 조련사의 휘파람에 돌고래들은 일사분란하게 움직인다. 서커스 풀장 아래에는 지하층이 있다. 어두운 지하방에는 돌고래 풀장이 푸른빛이 들게 한다. 방금 전에 쇼를 보여준 돌고래가 지나갈 때마다 아이들은 고개를 돌려 유리까지 다가오는 돌고래를 쳐다본다. 돌고래가 유리 바로 앞까지 와서 급하게 회전한다. 이때, 아이의 눈과 돌고래의 눈은 순간적으로 마주친다. 쉐드 수족관에는 요즘 미국 수족관에서 유행하는 손으로 만지며 체험하는 전시 코너도 있다. 상냥한 20대 젊은이들이 친절하게 아이들에게 웃으며 설명한다. 손을 물에 넣고 해파류와 물고기를 만진다. 그런가 하면, 최첨단 디지

좌측 상단 사진은 돌고래 쇼 장면, 우측 상단 사진은 빙하 해수 전시장이다. 하단 사진은 돌고래 쇼를 하는 장소 아래에 위치한 수중 전시관이다. ⓒ 이중원

털 전시실과 4D 영상관도 있다.

수족관 내외장 디테일은 식물 대신 바다 생물을 많이 썼다. 이들을 보는 것 또한 쉐드 수족관의 소소한 즐거움이다. 램프는 조개와 해파리 모양으로 했고, 로비 내장 테라 코타는 파도 문양과 물고기 모양으로 했다. 주출입

좌측은 아쿠아리움 램프 디테일, 우측 상단은 로비 디테일이다. 우측 하단은 수족관 주출입구 청동문 사진. 모든 입체적 표면적 디테일의 모티브는 바다 생명체로 잡았다. © 이중원

구 청동문 위의 장식은 해마 문양으로 했다. 조각가 유진 로메오의 솜씨다.

쉐드 수족관은 1893년부터 시작한 시카고 보자르 양식 시대의 종지부를 찍는 건물이었다. 1세대 시카고 건축 리더들이 퇴진하고, 2세대 건축 리더들이 전진하는 세대 교체기였다.

1920년대 중반 이후, 세계대전의 영향으로 호사스런 장식을 구가할 시대가 아니었다. 전후 세대들은 검박하고 솔직한 건물을 추구했다. 이는 장식을 과감히 생략한 아르데코 양식의 도래를 의미했다.

1893년 세계박람회를 성공적으로 개최한 시카고 커머셜 클럽은 박람회에서 이룬 경지를 일회성 이벤트가 아니라 영구적으로 시카고에 남기고자 했다. 뮤지엄 캠퍼스는 그런 생각에서 탄생했다. 뮤지엄 캠퍼스는 건물보다 수변 디자인이 핵심이다. 번햄 플랜을 좇아 수변은 외해와 내해가 있게 라군으로 조성했고, 절점에 건축을 두었다.

뮤지엄 캠퍼스가 오늘날 우리에게 남긴 본질적인 질문은 이것이다. "도시에서 수변은 무엇인가?" 이는 '공공재'이다. 사유화하지 말아야 하는 성역이다. 수변은 공원으로 두고, 공원 내 건물은 모두 공공 문화 시설로 지어야 한다. 뮤지엄 캠퍼스는 이를 우리에게 알려준다.

★
애들러 천문관(Adler Planetarium, 1930)

애들러 천문관은 미국 내 최초 천문관으로 뮤지엄 캠퍼스 동쪽 끝단에 위치한다. 위에서 보면 원형이지만, 내부는 원과 반원의 합성이다. 평면은 중앙에 있는 돔을 중심으로 스카이 극장이 있고, 이를 주위로 반원의 지원시설이 있다. 수직적으로는 크게 두 영역으로 나뉜다. 아래 영역은 전시 공간과 디자인 랩이 있고, 위 영역은 스카이 극장과 갈릴레오 레스토랑이 있다.

애들러는 뮤지엄 캠퍼스 곳 끝자락에 위치한다. 쉐드 수족관 앞 수변 산책로와 애들러 앞 산책로는 시카고 스카이라인을 조망하기에 좋은 장소다. (Image Courtesy: Adler Planetarium)

좌측 상단은 초입이고, 나머지 3개는 전시실이고, 하단은 극장이다.
(Image Courtesy: Adler Planetarium)

애들러는 미국 내 최초 천문관으로 이름을 날렸다. 건물의 형태는 호출 단추처럼 위로 갈수록 작아진다. 평면은 원―12각형―원이 되는 순환 구조다. 중앙 돔 지붕은 이중 구조인데, 겉 지붕은 기후 보호용이고, 속 지붕은 영상 스크린용이다.

반원형의 유리 천창을 가진 갈릴레오 레스토랑은 특이한 체험을 준다. 마치 물 위에 떠 있는 비행접시 내부 같다. 이곳에서 시카고 스카이라인과 미시간호의 수평선 조망이 들어온다. 건물에는 총 세 개의 극장이 있다. 그 중에 외관에서 돔을 형성하고 있는 그레인저(Grainger) 스카이 극장이 좋다. 돔으로 구성되어 있는 스카이 극장은 낮에 태양이 어떤 궤적을 그리는지 잘 설명해준다.

몸은 도달할 수 없고, 생각만 도달할 수 있는 세계가 펼쳐지는데, 과학의 힘이 무엇인지 몸소 체험할 수 있는 시간이다. 누가 시키지 않았는데도 극장 안에는 얕은 탄성이 터진다. 언어는 뒤로 물러나고, 신비가 앞으로 나온다. 잠자고 있던 미지의 세계, 언어 밖의 세계가 약동한다.

별의 관한 이야기는 언제 들어도 새롭다. 1초도 빠른데 빛은 그 짧은 시간 동안 지구를 일곱 바퀴 반을 돈다고 하고, 별은 그런 속도로 몇 년을 가야 도달할 수 있는 먼 곳이다. 우주의 광활함에 비해 지구는 얼마나 작은가. 인간에게는 지구도 이처럼 큰데 우주는 얼마나 큰 것인지 가늠이 되질 않는다. 인간은 지구 속에 살고 있고, 지구는 우주 속에 살고 있다. 우주는 지구의 집이고, 지구는 인간의 집이다. 우주는 건축 너머의 건축, 건축 이후의 건축이다. 애들러는 잊고 있던 이 사실을 일깨워준다. 과학이 펼치는 신학이다.

★

프리츠커 파빌리온(Pritzker Pavilion, 2004)

비유하건대 도시와 [도심]공원의 관계는 밥과 김치 같은 관계다. 떼려야 뗄 수 없고, 홀로는 맛이 안 난다. 미국 유명 도시에는 겨울 김장김치 같은 공원들이 있다. 뉴욕의 센트럴 파크, 보스턴의 보스턴 코먼 공원, 시카고의 밀레니엄 파크이다. 이들은 도시 한가운데 평지로 존재한다. 산이 많은 우리나라 도시에서는 산을 도심 공원으로 지도상에 표기한다. 하지만, 산은 노인과 임산부, 장애인과 아이들이 접근하기에 한계가 있다. 따라서, 산은 수치상 도심 녹지율을 높여줄 수 있겠지만, 실제로는 이용율이 현저히 낮을 수 있다. 평지형 도심 공원이 중요한 이유이다.

밀레니엄 파크는 입지 조건이 훌륭하다. 동으로는 내륙바다 같은 거대한 미시간호가 있고, 서로는 주옥 같은 시카고 마천루의 145년사가 도열하고 있다.

초기 밀레니엄 파크 계획안은 '번햄 플랜'을 좇아 고전주의 양식으로 디자인했다. 여론은 격하게 반응하며 들썩였다. 이에 1998년 데일리(Richard Daley) 시장은 새로운 청사진을 발표했다. 하지만, 이때 내놓은 SOM의 계획안이 여론의 기대에 부응하기에는 부족했다. 시카고 사람들은 더 강렬한 '새천년 기념 공원'을 원했다. 1999년 프리츠커 가문이 건축에 참여하겠다고 공식 발표했다. 프리츠커는 건축계의 노벨상이라 불리는 프리츠커상을 주는 가문으로 하얏트 호텔의 주인이기도 했다. 프리츠커 여사는 대대적인 기부를 약속하는 대신 조건을 걸었다. 공원 한복판에 당시 가장 잘나가는 건축가 프랭크 게리의 파빌리온이 들어올 수 있게 해달라고

상단은 평일 낮의 모습이고, 하단은 일몰 직전 공연 조명을 켠 모습이다. 상단 사진 ⓒ 이중원

요청했다. 이렇게 해서 생긴 '프리츠커 파빌리온'은 야외용 콘서트홀이다. 밀레니엄 파크 중심 잔디광장에서 시민 7,000명이 뛰어난 오케스트라 연주를 무료로 들을 수 있다. 중앙에는 연주자 150명을 수용할 수 있는 무대가 있다.

중앙 파빌리온 지붕은 은색 리본처럼 굽이친다. 게리는 이 파빌리온이 무대의 배경이길 원했고, 시카고 마천루가 공원의 배경이 되길 원했다. 따라서 춤추는 은빛 리본이 첫째 배경이고, 랜돌프 스트리트에 있는 모더니즘 마천루들이 두 번째 배경이다. 프리츠커 파빌리온 북쪽에는 해리스 극장이 있다. 해리스 극장의 무대와 프리츠커 파빌리온 극장의 무대는 유리막을 하나 두고 서로 연결되어 있다.

은색 리본 지붕은 697개의 서로 다른 모양의 스테인리스 스틸 패널로 구성했다. 리본 모티브를 쓴 것이 재미있다. 음악이 선물 포장지 위 리본에 감싸인 상태로 청중들에게 다가온다. 프리츠커 파빌리온에서 건축은 리본이고, 음악은 리본으로 묶은 선물이다. 파빌리온 앞에는 튜브 아치를 교차시킨 트렐리스(Trellis, 거미줄 지붕)가 있다. 원형 튜브를 반원의 평면을 가지도록 펼쳐지게 짰다. 트렐리스는 구조이면서 동시에 스피커 역할을 하는 음향 설비다. 스피커를 위해서 이렇게 과한 두께의 철제관이 필요했을까 생각해 보면, 역시 조형성을 기능성 위에 두는 게리 건축의 특징이 보인다.

파빌리온의 흥미로운 이야기는 허가 과정에서 있었다. 밀레니엄 파크에 건물을 지으려는 시도는 과거에도 몇 번 있었다. 1962년 버넷 파빌리온은 높이가 9m였고, 1972년 서머스 파빌리온은 높이가 18m였다. 시는 이들 건물의 높이 문제로 시공을 불허했다. 그런데 프리츠커 파빌리온의 높이는 39m였다. 프로젝트 준비위원회는 고민 끝에 파빌리온을 건물이 아니라 예

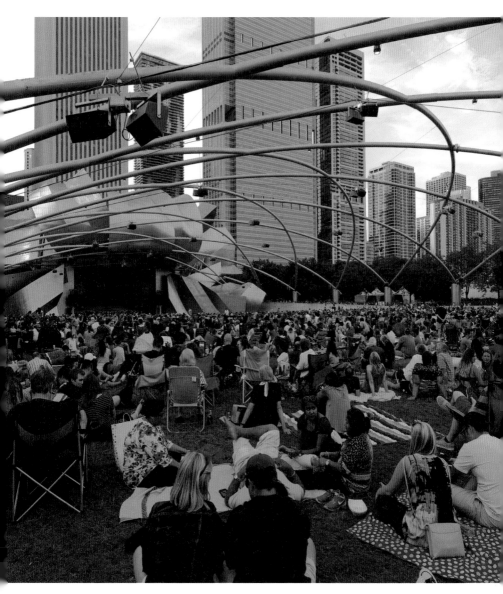

건축가 프랭크 게리가 설계한 밀레니엄 파크의 프리츠커 파빌리온. 4,000명 규모의 고정석이 꽉 찼고, 7,000명이 수용 가능한 잔디밭 자유석도 꽉 찼다. 도심 랜드마크 광장과 건축은 위치가 중요하고, 접근 성이 중요하고, 공연의 질과 가격 또한 중요하다. ⓒ 이중원

상단은 파빌리온들의 높이 다이어그램. 파란색이 프리츠커 파빌리온의 높이이고, 나머지 두 색이 9m의 버넷 파빌리온과 18m의 서머스 파빌리온이다. 아래 4장은 프리츠커 파빌리온의 시공 당시 사진들이다.

술품으로 접근했다. 공원의 건축 규정에 건물의 높이 제한은 있었지만, 예술품의 높이 제한은 없었다. 결국 시는 시공을 허가했다. 예술품이 되기 위해서는 닫힌 공연장이 아니라 열린 공연장이어야 했다. 게리는 자신의 은색 리본 지붕을 "공원에 바치는 한 다발의 꽃"이라고 표현했다.

서로 다른 은빛 메탈 패널을 지지하기 위해 골조는 3차원 곡면을 그리고 있고, 그 위에 솟은 지지대에서 메탈 패널들을 부착했다. 파빌리온의 앞면은 부드러운 은빛이지만, 뒷면은 시공 과정을 일부러 노출이라도 하려고 하는지 훤히 보인다.

은빛 패널은 소리의 반사판이며, 빛의 반사판이다. 저녁에는 오케스트라의 연주에 따라 인공조명이 색을 달리하며 밀레니엄 파크를 밝힌다. 사람들은 돗자리를 펴고 촛대를 세우고 누워서 음악을 감상한다. 패널들이 평활면이 아니라 곡면인 까닭에 빛은 생멸을 거듭한다. 이렇게 밀레니엄 파크는 프리츠커 파빌리온으로 춤을 춘다.

★

게리의 보행교(Pedestrian Bridge, PB, 2004)

밀레니엄 파크는 시카고 도심 공원이라는 측면에서 뉴욕에서 센트럴 파크가 가지는 위치와 비슷하다. 하지만, 두 도심 공원의 결정적인 차이는 바로 공원의 경계다. 밀레니엄 파크에는 센트럴 파크에 없는 미시간호가 있다. 또 밀레니엄 파크의 서쪽 경계인 미시간 애비뉴와 북쪽 경계인 랜돌프 스트리트는 시카고 마천루사를 물리적으로 보여준다. 밀레니엄 파크의

좌측 상단과 하단은 모형 사진이다. 우측 상단은 다리 위에서 보는 사진.

두 경계는 19세기~21세기형 마천루들이다. 거대한 호수와 마천루의 역사가 있다는 점이 밀레니엄 파크를 센트럴 파크와 구별 짓는 큰 차이다.

게리는 좋은 도시는 섞인 도시이지 순수한 도시가 아니라고 생각했다. 게리에게 도시는 다양과 우연의 집합체이지, 단일과 필연이 아니다. 그래서 게리는 건축을 틀고 깨고 열고 나누고 접고 휜다. 그래서 게리 건축은 춤춘다. 면들은 꼬아지고, 표면은 반짝인다. 하나의 반짝이는 굽이침이

다. 유연한 조형이고, 연속적인 움직임이다.

보행교(BP 다리)는 밀레니엄 파크와 미시간호를 연결하기 위해 생겼다. 다리의 양끝은 가늘고, 몸통은 굽이친다. 다리의 길이는 285m이다. 도로 너비는 다리 길이의 1/10 정도다. 다리의 효율을 내려 놓으니 다리가 예술이 된다. 다리 길이를 10배로 늘려 다리 형태는 파도칠 수 있게 됐다. 덕분에 휠체어를 탄 사람도 5도 미만의 경사도로 다리를 건널 수 있게 됐다. 다리는 밀레니엄 파크에서 콜럼버스 드라이브를 가로질러 매기 데일리 공원(Maggie Daley Pork)에서 끝난다.

다리 외피는 메탈이지만, 골조는 콘크리트이다. 게리는 다리의 기둥에 해당하는 주각을 최소화하고 싶어 했다. 주각은 3번 있다. 양끝 그리고

상단 사진은 게리의 다리이고, 하단은 건축가 노먼 포스터의 런던 밀레니엄 교이다.

중앙이다. 사실 게리는 끝까지 다리의 중앙 주각이 없길 원했다. 하지만 지금의 시공 기술로는 불가능했다. 대신 중앙이 빈 보 구조인 박스 거더 (box girder)를 만들어 중앙에 세 번 있어야 할 주각을 한 번으로 줄였다. 다리의 전체 골조는 콘크리트지만, 다리의 중앙만은 철골로 처리했다. 콘크리트와 철골의 하이브리드 구조다. 그 위에 스테인리스 스틸 판넬을 외피로 부착했다. 게리는 다리의 난간과 다리의 바닥면에 집중했다. 판넬을 둥글게 부착했다. 다리가 가벼워 보이는 이유는 허공에 뜬 부분이 넓어서이고, 실제보다 더 가벼워 보이는 이유는 난간을 눕혀서이다.

새천년을 대표하는 보행교로는 런던과 시카고가 유명했다. 전자가 런던 테이트 모던과 세인트 폴 대성당을 연결하는 노먼 포스터의 밀레니엄 교(보행교)라면, 후자는 바로 게리의 보행교였다. 두 다리는 두 건축가의 건축 스타일만큼이나 다르다. 게리식 유기적인 조형 건축과 포스터식 하이테크 골조 건축이 대비를 이룬다. 게리는 유연한 외피에 방점을 찍었고, 포스트는 혁신적인 구조에 방점을 찍었다. 게리의 예술은 혁신적인 구조기술 기반 위에 섰고, 포스터의 혁신은 예술적인 구조기술 기반 위에 섰다.

★

클라우드 게이트(Cloud Gate, 2006)

밀레니엄 파크의 거대 조각품 '클라우드 게이트'는 조각가 아니쉬 카푸어의 작품이다. 그의 아버지는 힌두교인이고, 어머니는 유대교인이다. 그는 인도와 이스라엘에서 자랐고, 성인이 된 후에는 영국과 미국에서 활동했다. 그의 작품은 그의 성장 배경처럼 사상적으로나 지리적으로 아주 먼 두 극점을 오고간다. 그는 모더니즘 조각에 반기를 들었다. 엘리트주의와 형식주의를 경계했다. 그에게 조각은 지식, 이론, 형태가 아니라 오히려 참여, 체험, 놀람이었다.

카푸어는 자신의 작품을 '구름문(Cloud Gate)'이라 명명했다. 문이면서 구름이고자 했다. 기능적으로는 문이고, 형태적으로는 구름이고자 했다. 중앙이 비어 있어 문이었고, 형태가 둥글어서 구름이었다.

어떤 이들은 이를 '눈물'이라 불렀고, 어떤 이들은 이를 '콩'이라 불렀다. 어떤 이들은 이를 '떡'이라 불렀고, 또 어떤 이들은 이를 '젤리-빈'이라 불렀다. 재미나는 점은 보는 사람마다 서로 다르게 보여 이름이 하나가 아니란 점이었다.

이 작품은 물방울처럼 가벼워 보이지만, 실은 110톤의 철 덩어리다. 길이는 18m, 높이는 10m이다. 작품은 중앙에서 살짝 들렸다. 높이 3.6m의 아치문이다. 문으로 들어가면, 직경 9m 정도의 사방으로 트인 돔 천장을 한 공간이 있다. 돔 천장의 중앙은 비어 있어, 깊은 배꼽을 형성한다. 이곳은 하수 구멍처럼 돔 지붕을 바라보는 사람들의 반사상을 흡입한다.

겉으로는 단순해 보이지만, 조각은 복잡한 골조와 3차원으로 휜 외피

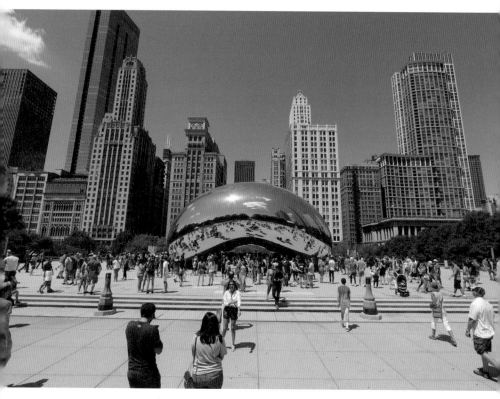

프리츠커 파빌리온 측에서 바라본 클라우드 게이트의 모습. ⓒ 이중원

의 조합이다. 골조의 순서는 오른쪽의 사진 좌측 상단처럼 먼저 내부에 농부 모자 모양의 지붕을 시공했다. 그리고 그 위에 철골 지붕 골조를 짰다. 기둥이 없는 구조여서 양끝에 반지 모양의 원형 띠를 기둥 삼았다. 그리고 두 원형 띠 사이에 삼각형 얼개를 채웠다.

외피는 입체적으로 휘는 스테인리스 스틸 패널로 구성했다. 패널 하나의 무게는 약 100kg이었다. 패널들은 거울처럼 반사했다. 패널들은 철골 뼈대 위에 하나씩 부착했다. 부착한 곡면 패널 수는 168개였다. 시카고

시공 당시 사진. 좌측 1줄~2줄에 조각 안쪽 배꼽-지붕 부분 시공 모습이 보인다. 배꼽-지붕 완성 후, 그 위로 지붕 틀을 짠 다음에 텐트를 쳤다. 텐트 설치 후 외피 패널을 부착하기 시작했다.

는 연교차가 서울보다 심하다. 계절별 기온 변화에 따른 패널들의 물리적인 수축 팽창으로 용접이 얼마나 오래갈 것인가가 큰 걱정이었다. 항공우주선 메탈 용접 기술이 사용되었다.

외피 용접이 끝나자, 달걀처럼 외피가 껍데기 구조 역할을 했다. 그 덕에 내부 골조가 불필요해졌다. 내부 골조를 그냥 두어 조각 무게만 높일 필요가 없었다. 그래서 마지막 꼭대기 뚜껑을 덮기 전에 불필요한 내부 (용접용) 골조는 모두 해체하여 밖으로 빼냈다.

꼭대기 뚜껑을 덮는 날에 성대한 개합식이 있었다. 개합식을 끝으로 조각은 완성체가 됐다. 물방울 같은 철이었고, 구름 같은 철이었다. 표면 위로 반사상들이 거울처럼 생겼는데, 면이 곡면이라 상들이 조였다 늘어졌다.

카푸어는 반사하는 철면을 통해 현실을 뒤집어 보게 하는 작가로 유명하다. 그의 작품은 체험적이고 미니멀하다. 카푸어의 작품 '하늘 거울 (sky mirror)' 조각은 땅에 있으면서 하늘을 지향한다. 사람들에게 매일 보는 하늘에 대해 질문을 던지게 한다. 작품은 느낌표라기보다는 물음표다. 식상한 하늘을 싱싱한 하늘로 되돌린다.

작품 "세상 안팎을 뒤집어 놓는다(turning the world inside out)"는 반사면의 오목면과 볼록면의 효과를 최대한 실험한 작품이다. 바깥쪽보다 안쪽 세상을 보여주려 한다. 사물의 표면보다는 이면, 사람의 외면보다는 내면을 보여준다. 인식 세계를 직관 세계로, 개념 세계를 체험 세계로 바꿔 충격을 준다.

다음으로 "세상 상하를 뒤집어 놓는다(turning the world upside down)"는 지면에서 일어나는 일들이 위 나팔관에서 보이고, 하늘에서 일어나는 일들이 아래 나팔관에서 보인다. 세상의 물리적 조건이 이미지로 뒤집어

좌측 상단과 중앙은 하늘 거울(sky mirror)이다. 중앙 상단과 우측 상단은 세상 안팎을 뒤집어 놓는다(turning the world inside out)이다. 하단은 세상 상하를 뒤집어 놓는다(turning the world upside down)이다.

지는 체험으로 실재와 비실재를 의문하게 한다. 장자의 호접몽 철학이 생각나는 작품이다.

카푸어의 조각들은 이곳에서 저곳을 보게 하고, 밖으로 팽창하는 세상과 안으로 수렴하는 세상을 동시에 보게 한다. 똑바로 서 있는 세상과 거꾸로 서 있는 세상의 공존이다. 그는 양립 불가능한 두 세계를 조각을 통해

잇는다. 현실 세계와 비현실 세계를 붙인다. 현재와 부재의 동시성이다.

　카푸어는 클라우드 게이트가 형태로 보이면서 동시에 공간으로 체험되길 원했다. 3.6m 높이의 아치문을 지나 들어가면 직경 9m 공간을 지붕이 덮는다. 농부 모자 모양의 배꼽-지붕으로 사람들의 모든 시선이 고정된다. 사람들의 모습이 그 속으로 급히 빨려 들어간다. 한걸음 뒤로 하면, 블랙홀로 빨려 들어갔던 반사상이 신기하게 밖으로 나오며 곡면을 따라 퍼진다. 빨려 들어갈 때의 수직 상승감과 뒷걸음칠 때 빠져 나오는 반사상의 수평 팽창감이 재미를 더한다.

　클라우드 게이트는 두 얼굴을 한다. 한 얼굴은 미시간 애비뉴의 시카고 마천루를 담는 얼굴이고, 다른 얼굴은 밀레니엄 파크의 자연을 담는 얼굴이다. 저녁이 되면, 조각의 경계는 서서히 지워지고, 조각은 천천히 어둠 속에서 사라진다.

상단 사진은 미시간 애비뉴의 시카고 초창기 마천루 모습. 하단 사진은 클라우드 게이트에 반사된 미시간 애비뉴 마천루의 모습. ⓒ 이중원

★
크라운 분수(Crown Fountain, 2004)

로마에 가면 분수가 많이 있다. 바로크 시대 공원과 광장이 중요해지면서 멋진 분수를 많이 지었다. 로마의 트레비 분수와 트리톤 분수는 대중적으로 유명한 분수다. 동적인 조각과 물이 어우러져 분수가 어때야 하는지를 보여준다.

1893년 박람회 이후, 시카고는 로마식 분수를 추구했다. 이때 지은 보자르식 분수 중에 유명한 분수가 세 개 있다. 시카고 중앙 박물관 '오대호 분수'(1914, Fountain of the Great Lakes), 잭슨 파크 '시간의 분수'(1922, Fountain of Time), 그랜트 파크 '버킹검 분수'(1927, Buckingham Fountain)이다. 이들은 도심 대형 분수의 몇 가지 원칙을 상기시킨다. 조각과 물이 어우러져야 한다. 분수 물꼭지는 아름다워야 하고, 분수는 형태와 소리의 예술이어야 한다. 더위를 식혀야 하고, 저녁에 아름다워야 하고, 사람들을 모아야 한다. 크라운 분수는 이런 원칙을 고수한 새로운 분수다.

1999년 크라운 집안은 밀레니엄 파크에 분수 기부를 약정했다. 처음에는 라스베가스 벨라지오 호텔 앞 분수처럼 대중적이면서 경제적인 분수를 생각했다. 그러다가 프리츠커 집안의 후원으로 게리의 파빌리온이 발표되자 크라운 집안은 자극을 받았다.

수잔 크라운은 분수 접근을 처음부터 다시 시작했다. 대중적인 분수가 아니라 예술적인 분수를 원했다. 최종 후보는 세 명으로 압축했다. 워싱턴 D. C.에 있는 베트남전 전몰자 위령비로 스타가 된 마야 린과 포스트모던 건축의 거장 로버트 벤투리와 스페인 조각가 하우메 플렌자(Jaume

Plensa)였다. 린과 벤투리에 비해 플렌자는 무명이었다.

린은 낮고 정갈한 분수를 제안했고, 벤투리는 고층 분수를 제안했다. 두 안 모두 새천년 분수로는 살짝 부족했다. 플렌자의 포트폴리오에서 예루살렘의 '빛의 다리(Bridge of Light, 1998)'가 수잔의 눈에 들었다. 단순하고 평범한데 힘이 있었다. 재료가 전통적인 돌과 철과 나무가 아닌 점도 끌렸다. 수잔은 플렌자로 마음을 정했다. 유명 작가들 사이에서 무명 작가의 가능성을 볼 줄 아는 수잔의 안목과 용단이 놀랍다.

우리도 외국 유명 작가들을 국내에 초청할 때, 수

1줄: 로마, 트레비 분수, 2줄: 로마, 트리톤 분수, 3줄: 시카고, 버킹검 분수(그랜트 파크 중앙 분수), 4줄: 시카고, 시간의 분수(잭슨 파크), 5줄: 시카고, 오대호 분수(시카고 중앙 박물관).

잔과 같은 능동적인 안목과 용단이 필요하다. 무명의 가능성보다는 유명의 안전성을 택하고 싶지만, 그래서는 예술의 전진과 발전이 없다. 우리도 수잔처럼 가능성 있는 작가를 발굴하고, 그의 최고 작품이 나올 수 있게 작가를 자극해야 한다.

플렌자는 바르셀로나 출신 작가답게 개방적이고, 포괄적이고, 방랑적이다. 플렌자는 "나의 예술은 영원한 노마디즘(Permanent Nomadism)을 추구한다"라고 했다. 그는 형태적 조각을 거부하고, 그보다는 끊임없이 생동하는 조각을 추구한다. 플렌자도 카푸어처럼 이중성(duality) 게임을 즐긴다. 첫째는 존재와 부재이다. 작품에 물리적인 사람과 사람의 이미지를 공존시킨다. 둘째는 과거와 미

플렌자의 작품들. 위에서 두 번째가 플렌자의 '빛의 다리'이다. 우측 하단 사진은 플렌자의 두 번째 작품으로 밀레니엄 파크에 있다.

래이다. 과거는 분수를 도시 광장 활성화 장치로 쓴 보자르식 분수 원칙의 차용이고, 미래는 디지털 스크린의 사용이다. 셋째는 고정과 운동이다. 두 글래스 블럭 타워는 고정하고 있지만, 물과 사람은 끊임없이 운동하며 분수의 모습을 바꾼다.

플렌자는 말했다. "사람 한 사람, 한 사람이 모두 '건축'이고 '장소'다. 각각은 움직이며 소리치며 새로운 공간과 장소를 순간적으로 만들고 해체한다. 그것은 땅과 시간과 색과 사람 속에서 모이고 흩어지는 새로운 장소다." 크라운 분수는 중앙에 풀이 있고, 풀 양끝에 두 타워가 있다. 풀의 물은 발이 스칠 만큼 얕고, 두 글래스 타워는 폭포수를 위에서 흘려보내고, 간간이 입에서 대포수를 쏟아낸다. 바닥 물로 발이 미끄러지고, 폭포수와 대포수로 머리가 시원하다. 타워는 빛의 타워고, 물의 타워다. 타워에는 LED가 켜지고, 물이 쏟아진다. 유리 블록 뒷면에 LED 스크린에서 사람들의 얼굴이 5분 간격으로 바뀐다.

얼굴의 주인공은 시카고 시민들이다. 나라를 구한 전쟁 영웅이 아니라 평범한 시민들이다. 흑인 얼굴이 나왔다가, 동양인 얼굴이 나왔다가, 백인 얼굴과 중동인 얼굴로 바뀐다. 은연 중에 다양함과 평등함의 가치가 새겨진다. 플렌자는 로마 분수에서 물이 입에서 나오는 점에 착안해서, 자기 분수에서도 타워 스크린에 있는 사람 이미지의 입을 통해 대포수가 발사되게 했다.

대포수는 한 줄로 쏟아져 아이들이 그 밑으로 모이고, 폭포수는 타워 4면 꼭대기에서 떨어져 아이들이 4면으로 흩어진다. 폭포수의 물양이 대포수보다 몇 배나 많아 폭포수가 떨어질 때면, 순간 광장이 물소리 광장이 된다. 미시간 애비뉴의 차 소리도 물소리에 가린다. 타워 꼭대기 폭포수와

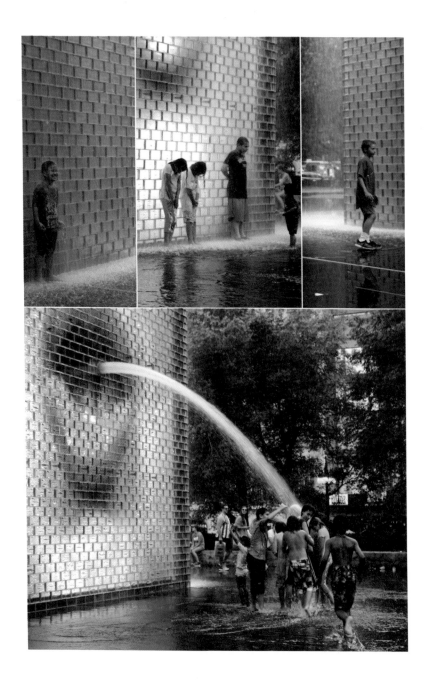

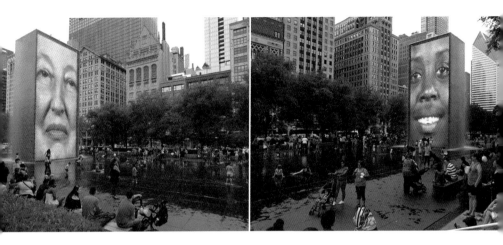

대포수는 교차하며 나온다.

클라우드 게이트 시공 만큼이나 크라운 분수 시공도 만만치 않았다. 일단 물의 순환 시스템이 어려웠고, 두 타워를 물 탱크로 만들면서 동시에 디지털 스크린으로 만드는 것이 도전이었다. 일단 바닥 풀의 규모는 15m×71m이고, 깊이는 6.4mm이다. 풀 바닥은 흑색 아프리카 화강석으로 마감했다. 글래스 타워는 4층 건물 규모로 크기가 7m×4.9m×15.2m(높이)이다. 타워의 외장은 글래스 블록으로 만들었다. 총 22,500개의 글래스 블록을 사용했다. 단면도를 보면, 60cm 깊이의 수조가 화강석 광장 아래 있다. 물탱크는 타워 위에 있고, 에어 팬(냉방용)과 물 펌프(급수용)는 타워 아래 있다. 타워에서 쏟아지는 폭포수와 대포수는 광장 중앙에서 회수되어 다시 타워 위 물탱크로 올라 가는 순환구조다. 조명 방식도 두 가지다. 타워는 LED 스크린에서 나오는 빛으로 밝아진다. 타워 아래 바닥에는 업-라이팅을 두었다. 밑에서 위로 밝아지는 조명으로 타워의 외부 표면을 밝힌다.

좌측 상단은 플렌자. 우측
상단은 글래스 블록 목업.
좌측 중앙은 LED 스크린
사이의 8cm 간극. 우측 중
앙은 글래스 블록을 제작
한 틀. 하단은 단면도.

저녁에는 타워 전체가 단색으로 4면이 밝아지기도 한다. 낮에 얼굴 이미지가 나올 때와는 다르게 스크린이 아니라 매스로 인식된다. 이 때는 타워가 '빛의 면'이 아니라 '빛의 덩어리'로 인식된다.

인공조명으로 타워 내부에 발생하는 열을 식힐 필요가 있었다. 글래스 블록과 LED 스크린 사이에 8cm 간극을 두어 타워 아래에 있는 팬(fan)에서 차가운 공기를 쏟아 올리도록 했다.

글래스 블록들은 특별 주문 생산됐다. 블록 하나의 사이즈는 12cm×24cm×5cm였고, 무게는 4.5kg이었다. 블록과 블록 사이의 접착제가 유리 타워의 연속된 투명성을 훼손하지 못하게 특수 실리콘 모르타르를 제작했다. 또 풍하중에 대비하여 블록면 뒤로 구조 보강을 해야 했다. 크라운 분수는 새로운 재료로 만든 분수이고, 디지털 세대에 맞는 스크린이고, 아이들이 뛰어 놀 수 있는 물놀이 시설이다. 덕분에 21세기형 분수 광장이 밀레니엄 파크에 탄생했다.

플렌자가 세운 새로운 유형의 분수는 새로운 유형의 조각이고 동시에 새로운 유형의 광장이다. 그는 사람이 참여하고, 사람과의 소통이 넓어질수록, 조각의 깊이가 깊어질 수 있다고 믿었다.

★
밀레니엄 파크 주변의 랜드마크 마천루

지금부터 소개할 밀레니엄 파크 주변의 마천루 다섯 개는 파크와 뗄 수 없는 관계다. 이들은 시카고 마천루사에서도 대단히 중요하지만, 밀레니엄 파크 경계에 위치하여 더 눈에 띈다.

첫째는 에이온 센터(Aon Center, 1973)이다. 시카고에서 세 번째로 높은 이 백색 마천루는 수직성을 강조한 모더니즘 마천루이다.

둘째는 스머핏 스톤 빌딩(Smurfit Stone Building, 1984)이다. 다이아몬드 모양의 꼭대기로 인지도가 높은 마천루다. 평평한 지붕을 가진 모더니즘 마천루에 종지부를 찍고 다시 시카고 스카이라인에 뾰족한 지붕을 선보인 포스트모더니즘 마천루로 유명하다.

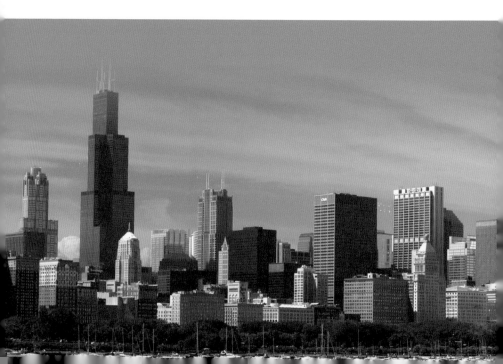

셋째는 투 프루덴셜 플라자(Two Prudential Plaza, 1990)이다. 에이온 센터 바로 옆에 붙어 있는 이 마천루는 꼭대기가 뉴욕 크라이슬러 빌딩을 닮은 것으로 유명하다.

넷째는 더 레거씨 빌딩(The Legacy at Millennium Park, 2009)이다. 이는 네오모더니즘 유리 마천루로 후기 포스트모더니즘 마천루이다.

다섯째는 아쿠아 빌딩(Aqua, 2009)이다. 건축가 지니 갱(Jeanne Gang)의 아쿠아 빌딩은 '비스타 타워'와 함께 시카고에서 가장 핫하다.

붉은색으로 칠한 마천루 중에서 맨 우측 마천루가 에이온 센터이고, 맨 좌측 마천루가 스머핏 스톤 빌딩이고, 중앙에 있는 마천루가 투 프루덴셜 플라자이다. 재미난 점은 에이온 센터가 박스형 모더니즘 마천루로는 거의 마지막이었고, 스머핏 스톤 빌딩은 기술주의 포스트모더니즘 마천루였고, 투 프루덴셜 플라자는 역사주의 포스트모더니즘 마천루였다는 것이다. 포스트모더니즘 마천루는 모더니즘 마천루가 버렸던 뾰족 지붕을 다시 부활시켰다.

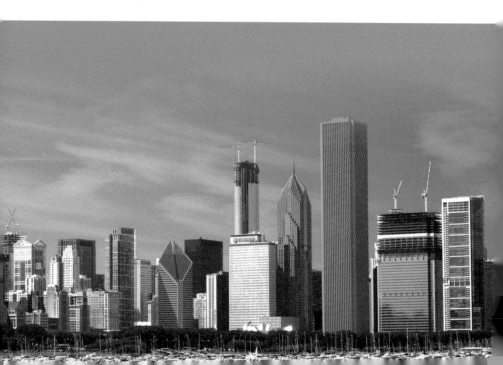

에이온 센터(Aon Center, 1973)

에이온 센터는 록펠러 가문 회사인 스탠더드 오일의 중부 본사 사옥으로 지었다. 건축가는 에드워드 듀렐 스톤(Edward Durell Stone)이었다. 스톤은 뉴욕에 에이온 센터와 동일하게 생긴 GM 본사를 센트럴 파크 인근에 디

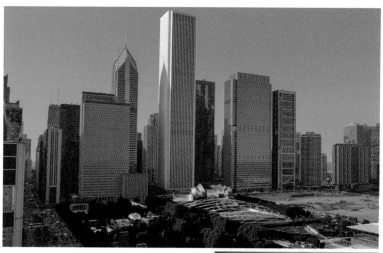

에이온 센터 전경. 앞에 밀레니엄 파크가 있고, 좌우로 프루덴셜 플라자와 아쿠아 빌딩이 있다. 하부 사진은 평면도와 외장 디테일 사진이다.

우측 건물이 아쿠아 빌딩이고, 왼쪽 건물이 에이온 센터이다. ⓒ 이중원

자인했다.

83층 높이의 이 건물이 주는 충격은 GM 빌딩과 마찬가지로 수직선을 향한 집념이다. 수평선은 모두 지웠다. 멀리서 보았을 때, 수직선들이 얇아 보이라고 삼각형 평면으로 구성했다. 삼각형 평면 중 일부는 기둥으로 썼고, 일부는 설비 덕트를 넣는 샤프트로 썼다. 그 결과 삼각형 평면은 구조―설비―외피가 통합하는 시스템이 됐다. 골조가 외피가 된 덕에 수평 하중(바람, 지진)에 강한 건물이 되었다.

에이온은 혹독한 시련도 겪었다. 초기 외장은 대리석이었다. 문제는 시카고 겨울이 혹독해서 준공 후 10년쯤 지나자 많은 외장이 위험할 정도로 깨졌다. 건물주는 1990년대 초에 8천만 불을 들여 외장을 전면 화강석으로 교체했다. 스톤은 모더니스트였기 때문에 폴 골드버그 같은 포스트모던 평론가들은 그의 건물을 비판했다. 1968년에 지어진 뉴욕 GM 빌딩의 짝퉁 빌딩이라 놀렸고, 단순한 그의 외장을 획일적이라고 비판했다. 하지만 에이온 센터는 군더더기가 없어 좋다. 장식적인 마천루가 많아진 포스트모던 스카이라인에서는 스톤의 단순함이 도리어 파워풀하다.

스머핏 스톤 빌딩(Smurfit Stone Building, 1984)

도대체 몇 개의 층을 사선으로 잘라야 멀리서 보았을 때 건물의 머리가 지금의 스머핏 스톤 빌딩처럼 다이아몬드 모양으로 보일까? 이 건물의 높이는 에이온 센터에 비하면 높은 편이 아니다. 하지만, 이 건물은 높이로 가질 수 없었던 명성을 다이아몬드 지붕으로 가졌다. 스머핏 스톤은 46층(117m)인데, 다이아몬드 지붕을 만들기 위해 11개 층을 경사지게 베었다.

다이아몬드는 마치 장수가 칼로 대나무를 베었을 때 나오는 날카로운 단면이다.

사실 뾰족한 지붕 마천루의 대명사는 뉴욕 '시티 코어' 빌딩의 경사 지붕이다. 스머핏 스톤 빌딩 지붕은 시티 코어 빌딩 경사 지붕과는 살짝 다르다. 후자가 면을 따라 잘랐다면, 전자는 모서리를 따라 잘랐다. 그 결

좌측 상단 사진은 스머핏 스톤 빌딩이다. 우측 상단 사진은 밀레니엄 파크 아이스링크에서 스머핏 스톤 빌딩을 바라본 모습이다. 좌측 하단 사진은 두 개의 삼각형으로 이뤄진 다이아몬드 지붕의 실제 모습이다. 좌측 삼각형의 꼭짓점이 로비층까지 떨어진다. 우측 하단 사진은 지붕 부분 디테일 사진이다.

과, 후자는 직사각형 경사 지붕을 만들었고, 전자는 다이아몬드 지붕을 만들었다. 스머핏 스톤 빌딩의 다이아몬드 지붕은 미시간호를 향하고 있다.

실제로 다이아몬드는 하나의 마름모가 아니라, 두 개의 삼각형이다. 두 삼각형은 단차를 주어 어긋나 있다. 이 점이 보는 위치에 따라 다이아몬드의 날렵함을 변하게 한다. 원경에서는 미니멀하고, 근경에서는 각이 꺾인다. 또한 거리에서 다이아몬드의 좌측 삼각형 모서리를 우측보다 길게 빼내어 칼날처럼 예리한 코너가 나오게 했다.

투 프루덴셜 빌딩(Two Prudential Building, 1990)

투 프루덴셜 빌딩의 별명은 "투 프루(Two Pru)"이다. 건축에 애칭을 붙여주는 시카고의 문화는 익명일 수 있는 건축물을 한결 친근하게 다가오게 한다. '원 프루덴셜 빌딩'도 있는데, 투 프루덴셜 앞에 있는 네모 건물이다.

투 프루는 뉴욕 랜드마크 마천루인 크라이슬러(1931) 빌딩의 첨탑처럼 점증적으로 뾰족해지며 첨탑을 얹었다. 다른 점도 있다. 크라이슬러가 면을 따라 원형 아치를 포갰다면, 투 프루는 모서리를 따라 사각형 아치를 포갰다. 위로 갈수록 좁아지며 반지 보석의 상부처럼 위에서 각이 가장 첨예하다.

위로 갈수록 마천루 몸통이 얇아지고, 건물의 꼭대기 부분인 첨탑 부분에 가서는 양파가 껍질을 벗듯이 솟는다. 몸통부터 일어나는 다이어트 현상이 꼭대기에서 가장 치열하다. 외장도 날씬해지려는 건물의 외관을 돕는다. 상부 사각 아치의 두 다리들을 수직선으로 치환하여 아래까지 내렸다. 수직선들이 볼륨의 상승감을 돕는다. 그로 인해 건물은 더 가벼워

보이고, 더 치솟으려고 한다. 초기 마천루는 일조권 사선제한법으로 머리가 뾰족했다. 모더니즘 마천루는 머리가 평평했다. 그러자 하늘이 재미가 없어졌다. 이에 포스트 모더니즘 마천루들은 투 프루처럼 다시 뾰족하게 처리했다. 원 프루는 밋밋한 머리를 하고 있고, 투 프루는 뾰족한 머리를 하고 있다. 303m 높이의 투 프루는 현재 시카고에서 6번째로 높다.

좌측 상단 흰색 부분이 투 프루덴셜 플라자와 원 프루덴셜 빌딩이다. 우측 상단 사진은 투 프루덴셜 첨탑 앞뒤로 스머핏 스톤과 에이온 센터가 보이는 디테일 사진이다. 좌측 하단 사진은 첨탑의 디테일 모습이다.

더 레거씨 빌딩(The Legacy at Millennium Park, 2009)

최근 시카고 도심의 고급 아파트 시장에는 많은 마천루들이 세워졌다. 아시아, 유럽, 북미 모든 지역에서 중국 큰손들의 움직임이 심상치 않다. 미국 뉴욕이나 샌프란시스코나, 캐나다 토론토나 밴쿠버나 할 것 없이 그렇다. 그중 디자인적 측면에서 레거씨 빌딩이 우수하다. 가장 눈에 띄는 점은 건물의 수직적인 분절이다. 분절하는 형식을 근경이 아닌 원경에서 도출했다. 미시간호에서 레거씨 빌딩을 바라보면, 여러 개의 얇은 직육면체가 높이를 달리하며 면체들 간의 간극을 갖고 서 있다. 덩어리 마천루를 만들지 않고 잘게 썬 마천루라 특이하고, 볼륨을 점증적으로 높인 점도 독특하다.

간극에도 신경을 썼다. 가장 높은 볼륨들 사이에는 너비를 넓혀 수평 띠를 두었고, 높이가 작은 볼륨들은 마이너스 몰딩(음푹 파내기)을 주었다. 레거씨는 마천루가 분절할수록 날씬해지고, 간극의 처리를 달리할수록 솟는 사실을 잘 알려준다. 레거씨의 실제 높이는 72층인데, 분절과 간극으로 이보다 훨씬 높아 보인다. 레거씨는 인접한 모더니즘 마천루와 비교해 보면, 그 날씬함이 더욱 돋보인다. 건물 외장은 반사 유리로 처리했다. 그리하여 사진처럼 날씨가 맑은 날이면, 푸른 시카고 하늘과 하얀 구름이 반사되어 하늘의 흐름이 이어진다. 미시간 애비뉴는 시카고 초창기 마천루 때문에 '보석의 길'이라 불렀는데, 레거씨는 또 하나의 보석이 되었다. 레거씨는 와바시 애비뉴에 있지만, 미시간 애비뉴 마천루로 인식된다.

레거씨를 디자인한 건축가 SCB(Solomon Cordwell Buenz & Associates)는 본래 유선형 마천루를 주로 디자인하는 회사인데, 레거씨 만큼은 주변 맥락을 고려하여 직각형 마천루를 선보였다.

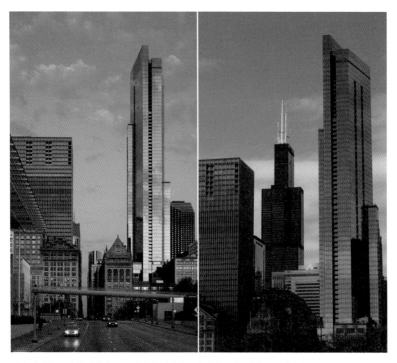

왼족 사진은 모던윙 앞에서 보는 레거씨 빌딩의 모습이다. 우측 사진은 밀레니엄 파크에서 보는 레거씨 빌딩의 모습이다. (Image Courtesy: http://www.thelegacyatmillenniumpark.com/)

　　건물을 구성하는 직육면체의 모서리도 살짝 접어 예각으로 처리했다. 따라서 보는 각도에 따라 건물의 예리함이 변한다. CNA 센터가 빨간색으로 랜드마크 마천루 반열에 올랐고, 시어즈 타워가 높이로 랜드마크 마천루 반열에 올랐다면, 레거씨는 분절과 간극과 반사 유리와 예각으로 랜드마크 마천루 반열에 오른 셈이다. 레거씨는 21세기형 후기 모더니즘 마천루로 뒤에 나올 아쿠아 빌딩과 더불어 시카고 스카이라인에 새로운 장을 열었다.

아쿠아 빌딩(The Aqua, 2009)

에이온 센터가 남성적인 강인함을 표현한다면, 아쿠아 빌딩은 여성적인 부드러움을 표현한다. 에이온이 단순한 직선이라면, 아쿠아는 유연한 곡선이다. 에이온이 경계가 뚜렷한 수직성을 표현한다면, 아쿠아는 경계가 모호한 수평성을 표현한다.

아쿠아의 완공으로 여성 건축가 지니 갱(Jeanne Gang)은 혜성처럼 시카고 마천루계에 나타났다. 아쿠아 이전에 시카고에서 마천루라고 하면, 투 프루처럼 하늘을 향해 뾰족한 모자를 쓰거나, 에이온처럼 수직성을 강조한 외투를 입어야 했다. 아쿠아는 뾰족한 모자도 쓰지 않았고, 수직적인 외투도 입지 않은, 전혀 새로운 마천루였다.

에이온과 아쿠아를 비교해 보면 재밌다. 둘 다 백색이지만, 전자는 수직 띠를 했고, 후자는 수평 띠를 했다. 에이온의 수직선은 탱탱하고, 아쿠아의 수평선은 부드럽다. 에이온이 갓 언 얼음 큐브라면, 아쿠아는 갓 녹은 고드름이다. 아쿠아는 세대 간 수직 소통을 지향한다. 또한 주변 경관과의 소통을 지향한다. 부드럽게 파도치는 발코니가 소통 장치다. 발코니는 짧게는 0.6m 길게는 3.6m 유리 외피에서부터 뻗는다. 층마다 발코니 평면 요철이 조금씩 달라 수직 소통이 가능하다. 발코니는 세대 간 수직 소통 채널이자, 동시에 시카고 경관을 360도 바라볼 수 있는 플랫폼이다. 발코니의 요철로 때로는 전진하며 미시간호를 바라보고, 때로는 후진하며 밀레니엄 파크를 바라본다.

예일대 출신《시카고 트리뷴》건축 평론가 블레어 케이민(Blair Kamin)은 아쿠아를 다음과 같이 평했다.

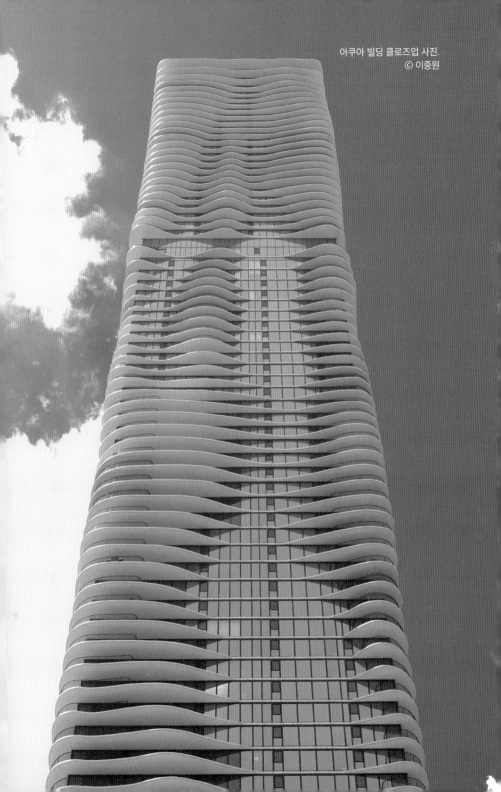

아쿠아 빌딩 클로즈업 사진.
ⓒ 이중원

"마천루는 대개 직각적인 요소들의 반복으로 되어 있다. 아쿠아는 직각과 반복이 없다. 과자처럼 얇은 백색 발코니들이 매층 살짝 다르게 밖으로 불룩 튀어나온다. 아쿠아는 코너에서 부드럽게 달리는 층들이 층층이 쌓여 만드는 하나의 감각적인 타워다."

건축가 지니 갱은 미국 대자연의 아름다운 모습을 건축에 담고자 했다. 지니 갱은 미국 지층과 암석에서, 호수와 숲에서 아이디어를 도출한다. 아쿠아는 인근 오대호 곳곳에서 융기한 라임스톤에서 영감을 받았다.

시루떡처럼 층층이 쌓인 라임스톤 돌출부는 오랜 풍화작용에 의해 에지가 부드럽다. 또 물의 파문이 지문으로 새겨진 돌이다. 아쿠아는 이를 모티브로 삼았다.

그래서 아쿠아는 겹겹이 쌓인 백색 시루떡 마천루이자, 오대호의 물처럼 율동하는 마천루이다. 따라서 겹겹이 흐른다. 물은 큰 바람과 작은 바람에 따라 율동하는 모습이 사뭇 다르다. 큰 바람에서는 바다의 파도처럼 일렁이고, 작은 바람에서는 파도 면을 따라 잔물결이 친다. 아쿠아는 큰 바람과 작은 바람이 만드는 파도와 잔물결을 간직한다. 아쿠아 빌딩의 성공으로 그녀는 시카고뿐만 아니라 뉴욕과 샌프란시스코 마천루 시장에서 실험적인 마천루를 짓고 있다.

★
07

시
카
고
강

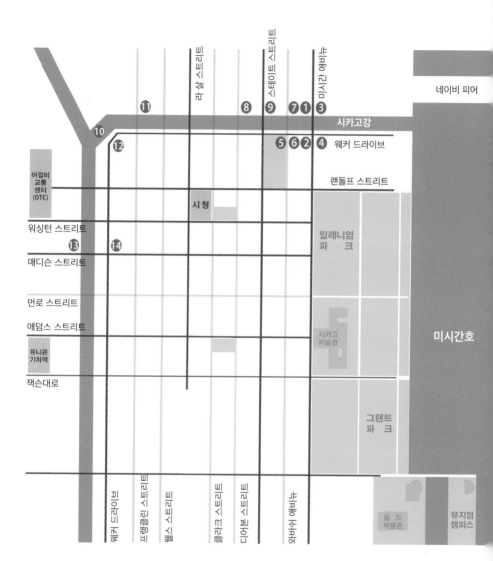

① 리글리 빌딩
② 런던 하우스 시카고/큐리드 컬렉션 바이힐튼
③ 트리뷴 타워
④ 333 미시간 빌딩
⑤ 쥬얼러스 빌딩
⑥ 매더 타워
⑦ 트럼프 타워

⑧ 마리나 시티
⑨ IBM 빌딩
⑩ 시카고강 갈림목
⑪ 멀천다이즈 마트 빌딩
⑫ 333 웨커 드라이브 빌딩
⑬ 리버사이드 플라자
⑭ 오페라 하우스

★
시카고강(Chicago River) 들어가기

시카고강은 특별하다. 강폭이 절묘하고, 강변을 따라 도열해 있는 마천루들이 압권이다. 또 21개의 다리가 있는 것도 특별하다. 시카고강이 루프에서 차지하는 비중은 압도적이다.

시카고강은 도심 물길은 어때야 하는지 속삭여준다. 좀 더 디테일하게는 강폭 대비 건물 높이는 어때야 하는지, 물이 굽이치는 지점마다 어떻게 랜드마크 마천루를 세워야 하는지 알려준다. 한마디로 '마천루 협곡'의 모태이자 교본이다.

시카고강은 도심을 관통하고 한강에 비해서는 폭이 좁다. 강폭은 평균 잡아 40m 내외다. 또한 양가에 보행로가 있다. 걸어서 강을 건너기 편안한 폭이다. 우수가 적어 수량 변동이 거의 없다. 강의 모습은 1번의 변곡점과 1번의 갈림점이 있다.

시카고강의 비밀만 깨우쳐도 사실 이 책을 쓴 가장 중요한 목적을 달성했다고 해도 과언이 아니다. 서울의 중랑천과 안양천의 모습을 생각한다면 더욱 그렇다. 한양은 본래 하천과 실개천이 풍성한 도시였다. 하지만 도로를 내기 위해 대부분 덮어 버렸는데, 이는 매우 아쉽다. 남은 하천이라도 정성을 다해 가꾸어 시카고강과 같은 세계적인 물길, 독보적인 마천루 협곡을 만들면 어떨까. 시카고강은 언제나 건축 관광 크루즈와 보행하는 사람들로 북적인다. 웃음과 노래가 흐른다. 마천루 수변 플라자와 강변 보

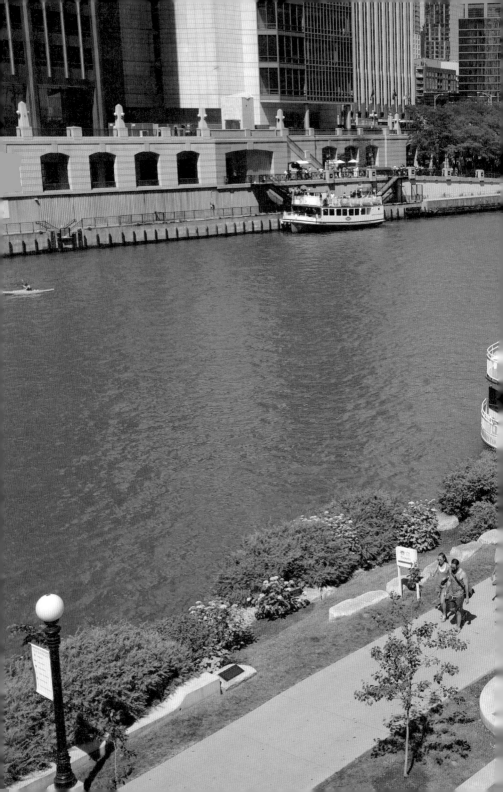

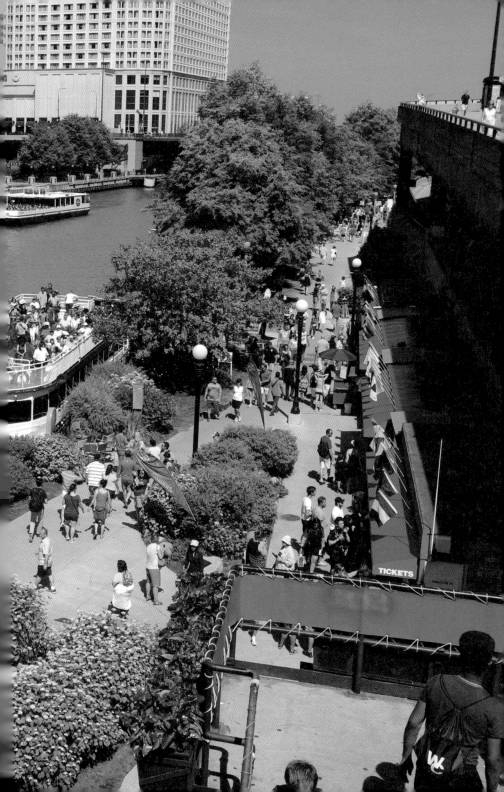

행로가 서로 소통한다.

시카고강 건축 크루즈 투어는 이야기 보따리이다. 강을 따르면 시카고의 역사가 보이고, 시카고의 발전이 보인다. 시대마다 새로운 도전으로 실험적인 건축을 세웠는데, 이들이 군집해서 만드는 이야기는 장엄한 시카고만의 이야기이다.

먼저 보행교를 세우고, 배를 띄우고, 수변을 개발한 후에 마천루를 짓자. 당대의 물리적인 기반과 기술적인 성취와 개념적인 이야기를 건물에 담아내자. 그러면 강변을 따라 이야기가 흐른다. 그러면 물길은 세계적인 수변이 되고, 독보적인 마천루 협곡이 되어 사람들을 모은다.

시카고강 건축 관광 크루즈는 시카고 여행의 별미다. 건축 관광 크루즈의 주요 관전 포인트다.

첫째 줄은 출발 지점(Ogden Slip)이다. 시원한 미시간호가 보이고, '네이비 피어'가 보인다.

둘째 줄은 시카고강의 공식 관문인 '미시간 애비뉴 다리(Dusable Bridge)'가 있는 곳이다. 이곳에 리글리 빌딩, 트리뷴 타워, 트럼프 타워가 앙상블을 이룬다. 트럼프 타워를 지나면, IBM 빌딩과 마리나 시티가 반긴다.

셋째 줄은 시카고강에서 뱃놀이를 하는 모습이다. 크고 작은 배들이 강을 채운다. 여름의 절정에 다리를 보는 즐거움도 쏠쏠하다. 다리들이 모두 평행하지 않고, 몇 개는 약간씩 비껴 있는데 이 점이 변화를 주어 다이내믹한 경관을 구성한다.

넷째 줄은 시카고강이 남북 두 갈래로 나뉘는 갈림목이다. 이곳에 KPF(콘 페더슨 폭스[Kohn Pedersen Fox Associates])를 세계적인 스타 건축가로 만든 333 웨커 드라이브 빌딩이 있다. 이 건물의 곡면을 따라 강은 남과 북으로 나뉜다. 북쪽보다는 남쪽 지류가 더 유명한데, 배를 남쪽으로 돌리면 오페라하우스와 리버사이드 플라자가 나오고, 더 내려가면 시어즈 타워가 나온다.

★
시카고강 건축 크루즈

시카고강에서 크루즈를 타며 느끼는 감정은 마치 인공의 그랜드 캐니언을 체험하는 것과 같은 짜릿함이 있다. 인간이 쌓아 올린 마천루 협곡은 자연이 세월에 따라 풍화하여 만든 기암 협곡의 장엄함에 버금간다. 이는 시카고만의 독특한 체험이다. 물길 따라 열리는 마천루의 이야기도 재미있지만, 건물들이 전달하는 돌과 철과 유리의 현존은 물리적인 힘이 있다. 시카고강 마천루 협곡은 현대 문명사의 또 다른 서사시이고, 시카고를 독보적인 수변 도시로 만드는 원인이다.

시카고강 인공 협곡은 여러 초고층 마천루만이 이룰 수 있는 경지이다. 그것은 높이의 미학이고 수직의 철학이다. 특히, 시카고강의 초입인 포 코너스와 그 이후에 펼쳐지는 하늘 광경은 강의 꺾임으로 휘며 펼쳐지는데 그 모습은 그랜드 캐니언에 버금간다.

여기에는 시대를 달리하며 시카고를 대표하는 마천루들이 도열해 있다. 이는 당대의 생각과 주장을 돌과 유리로써 내려간 흔적이며, 동시에 각 시대를 대표하는 건축가들의 예술혼을 담아내려 한 자취이다.

시카고강 건축 크루즈에서 찍은 사진. 가이드는 쥬얼러스 빌딩을 설명하고 있고, 어느 한 사람은 이쑤시개처럼 뾰족한 매더 타워를 가리키고 있다. ⓒ 이중원

★
리글리 빌딩(Wrigley Building, 1921, 1924)

리글리 빌딩은 두 차례에 걸쳐 시공됐다. 남측 타워동이 1921년 완공했고, 북측 증축동이 1924년 완공했다. 바로 전인 1920년 미시간 애비뉴 다리가 완공되었다. 본동과 증축동은 브리지로 연결했고, 두 동 사이에 내정을 두었고, 두 동 앞으로 플라자를 구축했다. 리글리가 세워진 곳에서 시카고강이 꺾이고, 미시간 애비뉴가 휜다. 그래서 리글리 부지는 강에서나 도로에

우측 상단은 남측동, 우측 하단은 1924년 북측동이 완공된 모습이다. 좌측 사진 ⓒ 이중원

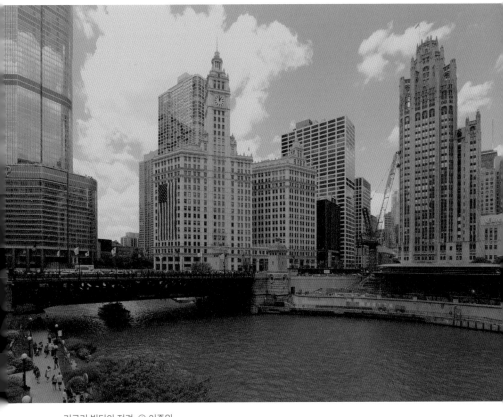

리글리 빌딩의 전경. ⓒ 이중원

서나 다 잘 보인다.

　저녁에 매디슨 애비뉴를 따라 동쪽으로 걸으면 밀레니엄 파크의 프리츠커 파빌리온의 은색 지붕이 반짝인다. 미시간 애비뉴를 만나 북쪽으로 걸으면 투시도 소실점에 리글리 빌딩이 있다. 리글리가 사다리꼴 모양의 평면을 하고 있어, 타워면이 도로를 향해 빗겨 있다.

　밤이 되면, 리글리 백색 수직면이 물결처럼 일렁인다. 어두운 터널 끝

에 만나는 빛같이 건물의 밝은 입면이 발걸음을 끈다. 무엇이 벽면을 파도치게 하는지 호기심이 발동한다. 수면 아래서 비추는 조명 덕에 빛은 물결 따라 흔들린다. 백색 대리석 입면은 덕분에 춤을 춘다. 시카고 건축가들이 저녁에 조명으로 어떤 드라마를 도시에 펼치는지 깨닫는다.

건물에 가까워질수록 시카고강이 휘는 모습이 눈에 잘 들어온다. 강이 휘니, 다리도 휘어 있다. 이 다리가 시카고강에서 몇 안 되는 휘는 다리가 된 이유다. 다리는 동북 방향으로 휜다. 따라서 다리에 올라 앞으로 갈수록 리글리 빌딩은 뒤로 후퇴하며 전면 플라자가 대신 맞이한다. 다리 끝에 도달하면, 저층부가 시카고강과 어떤 관계를 맺는지 보이고, 리글리는 한결 웅장하다.

1915년 시카고는 폭발적인 인구 증가로 성장통을 겪었다. 도시는 팽창할 수밖에 없었고 교통체증이 심각했다. 당시 기록에 따르면, 루프 안에만 163개의 마천루가 있었고, 2만 대의 전차, 15만 대의 자동차가 있었다. 도시는 그야말로 '닭장'이었다.

이때 정재계 리더들은 도시 확장 방향을 북쪽으로 잡았다. 미시간 애비뉴 북쪽인 매그 마일 개발의 시작을 알리는 팡파레였다. 1920년 미시간 애비뉴 다리가 개통했다. 이는 서울에서 한남대교가 놓인 것만큼 도시 확장의 상징적인 사건이었다. 다리 양 끝단의 두 필지, 도합 4개의 강과 다리 교차점 코너 필지들이 주목받았다. 여기에 시카고가 자랑하는 랜드마크 마천루들이 세워졌고, 사람들은 이를 '포 코너스'라 불렀다. 포 코너스에는 리글리 빌딩(북서 코너)와 트리뷴 타워(북동 코너)가 있고, 강남에는 런던 개런티 빌딩(남서 코너, 1923)과 333 미시간 애비뉴 빌딩(남동 코너, 1928)이 있다.

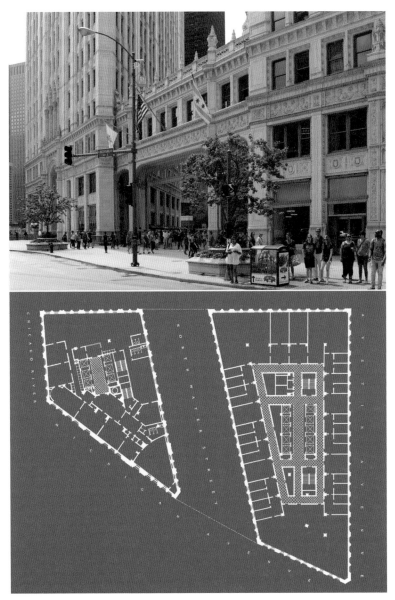

상단은 미시간 애비뉴 광장에서 바라본 모습이다. 하단은 리글리 빌딩의 평면도이다. 작은 동이 남쪽으로 시카고강을 면하고 있다. 상단 사진 ⓒ 이중원

시카고 껌 재벌이자 시카고 화이트삭스 구단주 리글리(William Wrigley Jr.)는 포 코너스 중에서도 북서쪽 땅의 잠재성을 일찌감치 간파했다. 리글리는 번햄 플랜을 후원한 사업가로서, 번햄의 제자 윌리엄 앤더슨을 건축가로 고용했다. 번햄은 1912년에 죽었지만, 건축주와 제자들은 그의 유산을 붙들고자 했다. 그래서 번햄 플랜을 따라 고전주의 양식으로 지었다. 미시간 애비뉴 다리도 번햄의 제자 에드워드 베넷이 번햄 플랜에 따라 고전주의 양식으로 디자인했다. 리글리 앞에 여유로운 광장을 만든 것도 번햄 플랜을 따른 것이었다.

리글리 빌딩 두 동의 평면은 모두 사각형이지만, 한 모서리가 길게 뻗은 사각형이다. 덕분에 대각선의 아케이드가 생겼고, 건물의 모서리가 뾰족해졌다. 외장은 백색 테라 코타였다. 저층부에서 위로 갈수록 밝은 테라 코타를 썼다. 백색 단계는 총 6단계로 나누었다. 가장 어두운 것은 저층에, 가장 밝은 것은 고층에 두어 위로 갈수록 눈에 띄지 않게 서서히 밝아지는데, 이 점이 리글리 빌딩을 남다르게 한다. 준공 후 저녁에 500와트 램프 100개를 수면 아래 두어 총 70,750와트의 빛을 쏘아올렸다. 테라 코타의 백색 그러데이션이 조명과 만나 효과를 극대화했다. 애석하게도 이 효과는 2005년 야간 조명법 통과로 더 이상 볼 수 없다.

리글리 길 건너에는 트리뷴 타워가 있다. 리글리와 트리뷴은 시카고 스카이라인을 견인하는 쌍두마차다. 리글리는 고전주의 양식이고, 트리뷴은 고딕 양식이다. 리글리의 규범성과 트리뷴의 낭만성이 매그 마일의 시작점으로 또 시카고강 관문으로서 그 역할을 톡톡히 한다.

런던 개런티 빌딩(London Guarantee Building, 1923)

런던 개런티 빌딩은 포 코너스에서 남서쪽 코너에 위치한다. 이 땅은 유서 깊은 땅이다. 강 초입이라는 지리적인 이점으로 '디어본 요새(Fort Dearborn, 요새이자 시카고 최초 거주 지구)'가 있었다. 건축가는 이 자리의 역사성을 잊지 않았다. 시카고강이 이곳에서 볼록하게 호를 그리며 휘기 때문에 건물은 오목한 입면으로 대응했다.

리글리와 마찬가지로 런던 개런티 빌딩은 고전주의 양식으로 지었다. 건물 평면은 인접 도로와 대응한 결과였다. 강변 도로인 웨커 드라이브(Wacker Drive)가 이곳에서 휘었고, 이에 따라 건물 평면은 오목한 호(arc)를 가지게 됐다. 건물은 5층 높이의 'ㅁ'자형 기단과 13층 높이의 'U'자형 몸통을 가진다. 'U'자형 몸통이 동쪽으로 열려 동향 광정(light court)을 만들었다. 머리 부분은 3층으로 구성했다. 몸통은 기단과 머리와 달리 기능적인 수직성을 강조했다. 이는 시카고학파의 태도를 이은 점이다. 머리에는 몸통에 비해 아주 작은 돔 지붕들이 있다. 개런티가 혼자 서 있었다면, 머리에 있는 큐폴라(cupola)들이 규모가 작아 꽤 이상해 보였을 텐데, 이후에 지어진 매더 타워와 쥬얼러스 빌딩 때문에 재미있는 스카이라인을 형성한다. 강 건너 리글리 시계탑과 트리뷴 돌 왕관도 포 코너스 스카이라인을 형성하는 데 일조한다.

개런티 입구는 유선형으로 사람들을 반긴다. 네 개의 코린트식 기둥이 장식적인 엔타블러처(Entablature, 기둥 위 수평 띠)를 받친다. 중앙 아치 정문 위로 동판 현관에는 개런티 전에 있었던 디어본 요새의 모습이 부조되

어 있다. 로비는 시카고 상류사회 사교 클럽(런던 클럽)답게 화려하다. 인디애나 라임스톤으로 내부 벽을 마감했고, 돔 천장은 도금하였다. 엘리베이터 문도 금색으로 처리했다.

런던 개런티 빌딩은 최근 리모델링을 했다. 런던하우스 호텔이 이 건물을 인수해 사무소 건축을 호텔로 개조했다. 디자인은 네 가지 목표를 가

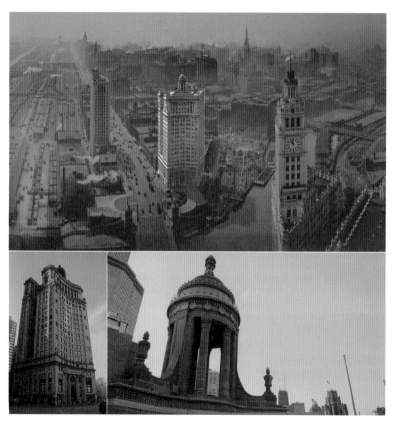

상단 사진은 런던 개런티 빌딩의 입지 조건을 잘 보여준다. 사진에서 시계탑 건물이 리글리 빌딩이다. 333 미시간 애비뉴 빌딩은 지어지기 전이다. 밀레니엄 파크 부지에는 철도 야드가 보인다. 런던 개런티 빌딩은 시카고강을 가운데 두고 리글리 빌딩과 마주한다. 좌측 하단 사진은 미시간 애비뉴에서 런던 개런티 빌딩을 본 모습이다. 우측 하단 사진은 런던 개런티 빌딩의 큐폴라이다.

294

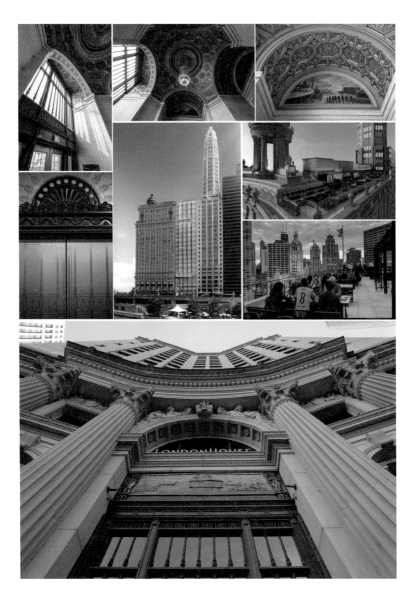

금색이 보이는 사진들은 건물 로비 디테일 사진들이다. 중앙의 사진에서 키가 큰 건물이 매더 타워, 좌측 건물이 런던 개런티 빌딩, 그 사이가 최근 런던 하우스 호텔이 증축한 유리 삽입동이다. 유리 삽입동 옆 뾰족한 이쑤시개 건물이 매더 타워이다. 중앙 우측 사진 두 장은 루프 가든 사진이다. 하단 사진은 입구 디테일 사진이다. 정문 위로 디어본 요새 동판 부조가 보인다.

지고 진행했다. 첫째, 원안 로비와 공용 공간의 완벽한 복원이다. 둘째, 인도에 인접한 저층부가 기존 가로의 상업성을 이을 수 있게 했다. 셋째, 서측에 유리 증축동을 삽입했다. 기존 돌 건물과 매더 타워 사이에 유리동을 넣었다. 넷째, 새로운 루프 가든과 레스토랑을 옥상층에 두었다.

루프탑 레스토랑에서는 호텔의 큐폴라와 강 건너 리글리 시계탑과 트리뷴 타워 첨탑이 한눈에 들어온다. 루프탑은 시카고 주요 언론의 스포트라이트를 받았다. 이제 이곳은 포 코너스의 첨탑 앙상블을 제대로 체험해 보기 위해서 꼭 방문해야 하는 명소가 되었다.

★

트리뷴 타워(Tribune Building, 1925)

《시카고 트리뷴》은 제1차 세계대전을 대서특필한 언론사로, 대부분의 기사는 미국인의 자긍심을 일깨웠다. 세계를 구하는 일이 곧 구국이고, 애국이라 했다. 전쟁이 승전으로 끝나자, 건설 붐이 일어났다. 전쟁터에서 돌아온 군인들은 대규모 도시 개발도 전쟁처럼 속전속결로 해치웠다. 1920~30년대 시카고 건설 붐은 초호황이었다. 이때 오늘날 내로라하는 시카고 마천루들이 다수 세워졌다.

《시카고 트리뷴》은 본사를 지금의 자리로 옮기기로 결정했다. 주요 일간지로서 강을 따라 물류 동선을 확보하는 것도 중요했지만, 전후 시카고 개발 방향을 매그 마일로 이끄는 일이 중요했다. 《시카고 트리뷴》은 매그 마일 기획 단계부터 여론 몰이를 했다. 1922년 본사 마천루 국제 공모

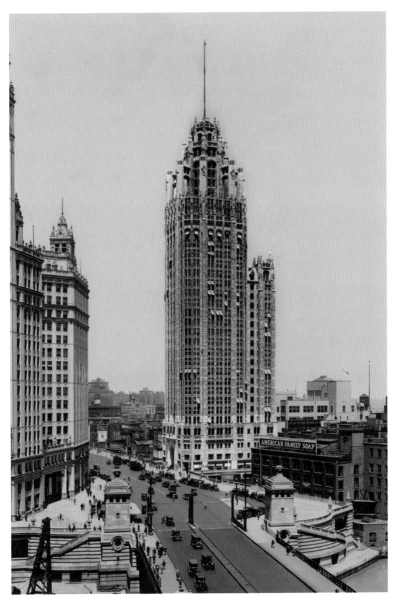

1925년 완공 직후의 사진이다. 트리뷴 타워 바로 옆의 직각 건물이 트리뷴 플랜트였다. 다리와 광장과 강변으로 내려가는 계단이 잘 어우러져 있다.

전은 그 하이라이트였다. 트리뷴은 공모전 전 과정을 재미있게 구성해서 도판과 함께 주말판에 크게 보도했다.

공모전 수상작에 지급하는 후한 상금은 응모안 수를 기록적으로 늘렸다. 미국에서만 150개였고, 해외에서 100개 안이 출품했다. 당대 최첨단 마천루 계획안이 대량으로 나왔다.

트리뷴의 상세한 보도로 시카고뿐 아니라 미국 주요 도시들도 술렁이며 앞다투어 마천루를 지었다. 당선작은 뉴욕의 신예 건축가 레이몬드 후드가 냈다. MIT 건축학과를 졸업한 후드는 고딕 양식 마천루안을 냈다. 그는 외벽을 얇게 처리해서 임대 면적을 최대로 뽑았다. 또한 큰 창을 주어 일사와 통풍이 원활하도록 했다. 후드의 실용적인 안은 유럽 건축가들의 이념적인 안과 대비되었다. 유럽 건축가들은 미국 건축가들처럼 마천루를 실제로 지어본 경험이 적었다. 후드의 안이 지극히 현실적인 반면 그들의 안은 이상적인 선언에 가까웠다. 뿐만 아니라, 후드는 당대 뉴욕에서 갓 생긴 마천루 일조권 논쟁도 상세하게 숙지하고 있었다. 뉴욕은 일조권 문제로 1916년 조닝법이 발효되었지만, 시카고는 1922년 조닝법이 발효되기 전이었다(시카고는 1923년 발효).

후드는 사무소 층을 80m까지 두었고, 사람이 거주할 수 없는 층을 120m까지 두었다. 사무소 부분과 첨탑 부분을 나눈 셈이다. 첨탑 부분은 일조권을 고려하여 부피를 웨딩케이크처럼 줄여가며 쌓았다. 몸통에 비해 머리가 기형적으로 작았다. 후드는 이런 한계점을 극복하기 위해 첨탑부에 버팀대를 댔다. 고딕 양식에서 '플라잉 버트레스(flying buttress, 공중버팀벽)'라 부르는 버팀대다. 본래 버팀대는 구조재인데 이곳에서는 장식재로 사용됐다. 덕분에 트리뷴 타워는 위로 갈수록 부피는 감소하며, 장식은 증

위 좌측 사진은 시카고강에서 트리뷴 타워를 바라본 모습이다. 시공 중인 건물이 애플 스토어이다. 위 우측 사진은 미시간 애비뉴 다리에서 바라본 모습이다. 하단 사진은 다리를 건너와 광장에서 바라본 모습이다. ⓒ 이중원

가한다.

　준공 당시 후드 마천루는 양식적인 측면에서 모던하지 못하다고 비판을 받았다. 하지만 오늘날 되돌아보면, 후드가 고딕 양식으로 트리뷴 타워를 지어 참 다행이다. 이제 고딕 양식 마천루는 짓고 싶어도 짓지 못하는 양식이 되었다. 후드는 코너를 유연하게 돌려 직육면체 마천루가 아니라 실린더에 가까운 마천루를 만들었다. 또 입면에 보이는 수직의 돌띠들은 두께를 달리하며 리듬을 주었다. 높아질수록 장식성을 높여 건물의 주제가 바닥에 있지 않고 하늘에 있게 했다. 상승할수록 껍질의 밀도는 낮아지지만, 장식의 밀도는 높아진다.

　일몰에 보는 타워는 특히 장관이다. 붉은 조명이 첨탑을 타다 남은 숯불처럼 빛낸다. 이는 매그 마일 초입을 밝히는 붉은 빛이고, 시카고 하늘을 지배하는 숯불이다. 밋밋한 박스형 마천루가 지배적인 시카고에서 트리뷴 왕관은 하늘과 어떤 관계를 맺어야 하는지 잘 보여준다. 이는 돌의 수직성이고, 돌의 탈의성이다. 가장 물질적인 돌이 자기의 속성을 벗어나려고 하는 영적인 몸부림이다. 실용성을 능가하는 고딕성 때문에 트리뷴 타워는 오늘날 더욱 가치가 있다.

트리뷴 빌딩의 첨탑 야경 모습. ⓒ 이중원

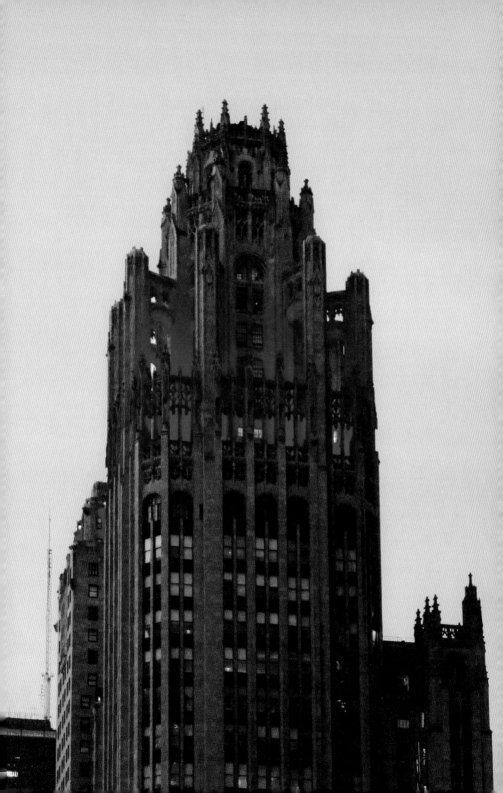

★
333 미시간 애비뉴 빌딩(1928)

'333 미시간 애비뉴 빌딩' 우측으로는 런던 개런티 빌딩과 매더 타워(백색 연필심 건물)가 있다. 개런티 좌측으로 있는 빌딩은 카바이드 & 카본 빌딩(금색 첨탑 건물, 1929)이고 매더 타워 우측 빌딩이 쥬얼러스 빌딩(Jewelers Building)이다. 강남의 이 다섯 개의 건물과 강북의 리글리와 트리뷴이 시카고 사람들이 사랑하는 '세븐 앙상블'이다.

333 미시간 애비뉴 빌딩 건축가는 홀라버드 2세와 루트 2세였다. 홀라버드 2세는 시카고학파 초기 건축가인 홀라버드 앤드 로쉬(HR)의 아들이고, 루트 2세는 번햄의 초기 파트너 존 루트의 아들이다. 홀라버드 2세와 루트 2세는 둘 다 파리 에콜에서 수학한 유학파 건축가였다. 둘은 부잣집 아드님답게 실무 초기에는 화려한 디너 파티나 여는 철부지들이었다. 하지만, 전쟁에 참전하여 격전지에서 죽다 살아남은 뒤 완전히 변했다. 종전 후 이들은 이름값을 했다. 참전 세대들은 이전 세대들과 달랐다. 불필요한 장식을 철저히 배제했고, 시카고학파 초기처럼 경제성과 효율성을 앞세웠고, 장식성과 규범성은 뒤로 했다.

HR의 전기 작가 로버트 브루그만(Robert Bruegmann) 교수의 저서에 따르면, 두 건축가는 트리뷴 타워 공모전에서 2등 안을 낸 엘리엘 사리넨(E;ie Saarinen)의 기능적인 마천루의 간결함을 보고 충격을 받았다고 한다.

1923년 시카고도 뉴욕처럼(1916년) 일조권 조닝법을 발효했다. 홀라버드 앤드 루트(Holabird & Rppt)의 333 미시간 애비뉴 빌딩은 첫 아르데코 양식 건물이었고, 첫 시카고 조닝법을 따른 건물이었다. 이어서 시카고 명

물인 보드 오브 트레이드 빌딩(Board of Trade Building)과 팜올리브 빌딩을 지었다. 333 미시간 애비뉴 빌딩은 이들의 전조였다.

333 미시간 애비뉴 빌딩은 두 단계로 구성했다. 몸통은 24층까지 솟았고, 첨탑부는 35층까지 솟았다. 11층부터 위로 갈수록 부피가 뒤로 후퇴하며 작아진다.

입면의 수직적인 창과 돌 기둥의 교차가 볼륨의 상승감을 부추긴다. 수평 띠(cornice)는 지웠고, 표면 음각도 없앴다. 건물은 4층까지 대리석,

미시간 애비뉴에서 시카고강을 건너와 런던 개런티 빌딩과 333 미시간 애비뉴 빌딩을 바라보며 찍은 사진. 사진 우측에 잘린 건물이 리글리 빌딩이다. © 이중원

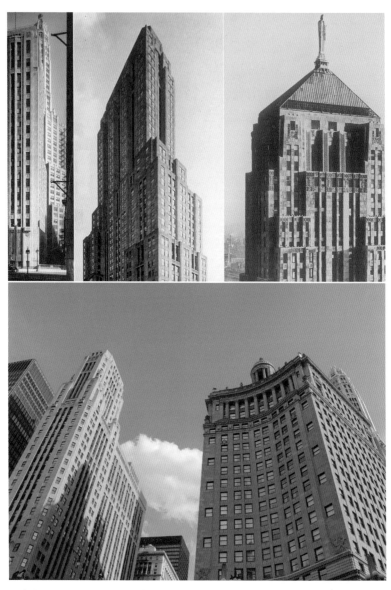

상단 좌측: 시카고 모터 클럽 빌딩(홀라버드 앤드 루트의 초기작, 고전주의 작품), 상단 중앙: 팜올리브 빌딩, 상단 우측: 보드 오브 트레이드 빌딩, 하단 사진에서 좌측 건물이 333 미시간 애비뉴 빌딩, 우측 건물이 런던 개런티 빌딩이다. 하단 사진 ⓒ 이중원

그 위로 라임스톤을 입혔다. 5층에 있는 라임스톤 패널들의 음각이 유명하다. 조각가 프레드 토리(Fred M. Torrey)는 시카고 초기 역사를 패널에 새겼다. 17세기 제수이트 선교사였던 페레 마켓(Père Marquette)이 인디언들을 만나는 장면과 디어본 요새 학살(Fort Dearborn Massacre, 1812) 장면 등이 특히 유명하다.

트리뷴 타워에 고딕안을 내어 1등을 한 후드도 뉴욕에 돌아가서는 아르데코형 마천루에 천착했다. 후드가 맨해튼에 지은 라디에이터 빌딩(American Radiator Building)은 첫 아르데코 마천루였고, 새 시대를 여는 발화점 역할을 했다. 마찬가지로 333 미시간 애비뉴 빌딩은 시카고 마천루 시장에 아르데코 시대를 여는 포문이었다.

★

쥬얼러스 빌딩(Jeweler's Building, 1926)

쥬얼러스 빌딩은 보석 디자이너, 보석 도매업자, 보석 소매업자 등 보석가들을 위한 마천루였다. 쥬얼러스는 수직으로 3단 구성을 한다. 24층까지는 베이스, 12층 높이의 타워, 그 위에 5층 높이의 돔 파빌리온 구성이다. 또 큰 돔을 둘러싼 4개의 작은 돔들이 있다.

연필 끝처럼 생긴 매더 타워가 수직적으로 한 덩어리를 지향하는 마천루라면, 쥬얼러스는 세 덩어리를 지향하는 마천루이다. 매더의 주제는 연속이고, 쥬얼러스의 주제는 분절이다. 매더는 평면이 작아 위태하고, 쥬얼리스는 이와 반대라 듬직하다. 돈 많은 보석가들을 위한 마천루였기 때

쥬얼러스 빌딩. 1923년 마천루 조닝법이 발효되었다. 인접 대지 자연광 유입을 위해 건물이 위로 갈수록 부피가 줄도록 디자인했다. 통상 하단부의 ¼ 규모로 올릴 수 있게 했다. 좌측 사진 ⓒ 이중원

문에 건물은 처음부터 풍요로웠다.

38층 라운지를 두었고, 그 위로 레스토랑과 전망대와 다이닝 룸을 두었다. 천장고는 9m에 육박한다. 이곳은 현재 건축가 헬무트 얀의 집이다. 준공 당시 언론은 이곳을 다음과 같이 묘사했다. "360도 시카고 스카이라인 전망으로 사람들의 턱을 빠지게 한다." 1926년 준공 당시 26층 루프 가든도 유명했지만, 역시 40층에 위치한 얀의 집(벨베데레 궁전)이 가장 독보적이었다.

★
매더 타워(Mather Tower, 1929)

매더 타워는 사각형 기단부와 팔각형 타워부를 형성한다. 강변도로 '웨커 드라이브'는 시카고 도로 그리드를 벗어나 강 모양을 따르는 유선형 도로 이다. 웨커 드라이브 73번지에 있는 이 마천루는 대지 모양이 특이했다. 좁고 긴(19.5m×30m) 필지였다. 대지가 협소하다 보니 건물은 실제보다 훨씬 더 높아 보인다.

매더 타워는 수직성의 강조는 디테일에서 탄생함을 보여준다. 리들은 수직선의 두께를 달리했고, 무엇보다 수직선을 꼭대기층에서 난간처럼 튀어나오게 했다.

MIT에서 건축을 수학한 건축가 허버트 리들(Herbert Riddle)은 솜씨가 보통이 아니었다. 그는 일조권 사선제한에 따른 건물의 세트-백을 후면 도로면에 두어 타워가 강변 도로면에서 꺾임 없이 올라가도록 했다. 이 연속성이 매더의 힘이다. 타워를 강변으로 배치한 전략은 기능성과 경제성도 덤으로 얻게 했다. 일조와 강변 뷰가 최대치로 나올 수 있게 됐고, 그래서 시장 반응은 뜨거웠다.

기단부는 24층까지 솟았고, 팔각형의 타워부는 42층까지 솟고, 그 위에 랜턴을 주었다. 팔각형의 타워부는 42층에서 지름 12.5m이고 위로 갈수록 지름이 줄었다. 꼭대기 랜턴에서는 지름이 2.85m였다.

원래 건축주 알론조 매더(Alonzo Mather)는 타워를 쌍으로 짓고 싶어 했다. 그러나 1929년 증권가 몰락으로 두 번째 타워는 지어지지 않았다. 대신 매더 타워는 오늘날 강 건너편 리글리 빌딩 시계탑과 더불어 한 쌍의 백색 타워를 이룬다.

리들은 많은 작품을 남기지 않았다. 현존하는 그의 건물은 매더 타워와 시카고 대학의 러슨 타워다. 러슨 타워도 수작이다.

★

트럼프 타워(Trump Tower, 2009)

20세기 초에 리글리 빌딩이 시카고강 초입을 압도했다면, 21세기 초에는 트럼프 타워가 압도한다. 오늘날 건축 크루즈를 타면 시카고강 초입에서 웅장한 트럼프 타워가 시야을 압도한다. 건축가 아드리안 스미스가 디자인

트럼프 타워는 강에서도 강 중앙에 있다. ⓒ 이중원

했다. 트럼프 타워는 세 가지 측면에서 리글리 빌딩과 비슷하다.

첫째, 탁월한 입지이다. 리글리처럼 트럼프도 시카고강이 휘는 지점에 위치한다. 때문에 강에서 보나 도로(이 경우는 와바시 애비뉴)에서 보나 중앙에 위치한다. 둘째, 강의 흐름 방향에 따라 변하는 볼륨이다. 강의 저층부가 위로 올라갈수록, 강과 도로에 동시에 대응하는 볼륨을 만들었다. 셋째, 빛에 대응하는 타워 외장이다. 리글리 빌딩 외장이 백색 테라 코타로 대응한다면, 트럼프 타워는 유리벽 디테일로 반응한다.

뉴욕 트럼프 타워가 돈 냄새만 풀풀 나는 삼류 마천루라면, 시카고 트럼프 타워는 일류 마천루다.《시카고 트리뷴》건축 평론가 블레어 케이민(Blari Kamin)은 이 타워의 우수성을 기사에 요약했다. 따끔한 일침도 잊지 않았다. 첫째, 강변과 공공 플라자 간의 접속 관계이다. 테라스 가든에

트럼프 타워는 도로에서
도 도로 중앙에 있다.
ⓒ 이중원

시민들이 앉을 수 있는 테이블이나 벤치가 없고, 건물의 규모에 비해 공공 프로그램이 부족하다고 지적했다. 둘째, 꼭대기에 있는 스파이어(뾰족침)를 지적했다. 케이민에 따르면, 트럼프가 시장과 면담할 때, 시장이 주변 포 코너스의 맥락을 고려하여 각별한 첨탑 부분을 부탁했다고 한다. 그러나 이 요청을 달갑게 생각하지 않은 트럼프는 뾰족한 스파이어를 꽂는 것으로 최소한의 대응을 했다. 케이민은 이를 두고 조롱했다. "마지못해 얹은 스파이어는 에르메스 양복에 K마트 액세서리를 하는 꼴이다."

셋째, 6m 높이 글씨로 쓴 "TRUMP"였다. 케이민은 이를 가리켜, "자기도취증에 빠진 자아의 전시(a narcissistic display of ego)"라고 폄하했다. 이 기사로 트럼프와 케이민은 적이 됐다. 2009년 개관 당시, 케이민이 건물에 호평 기사를 냈을 때는 트럼프가 먼저 케이민에게 "당신은 최고입니다!(You are the Best!)"라며 친필로 편지를 보냈다. 하지만, 5년 후 케이민이 타워 간판 문제로 혹평 기사를 내자, 트럼프는 케이민을 삼류라고 욕하고 다녔다.

비록 공화당 트럼프와 민주당 케이민이 정치적으로 가까워지기 힘든 관계지만, 한 가지 분명한 점은 아드리안 스미스의 트럼프 타워는 건축적으로 수작이라는 점이다. 위로 갈수록 부피가 감소해야 하는 조닝법 효과를 창의적으로 풀어낸 점, 그리하여 건물이 강에서는 듬직하게 보이고 도로에서는 우아하게 보이는 점이다.

시카고강과 시카고 그리드를 아우르며 (방향을 틀며) 솟아오르는 트럼프 타워는 아름답다. 강과 도로에 대응하며 도는 수직적인 구성이 만들어내는 두 가지 효과다.

마리나 시티(Marina City, 1963)

시카고강에서 트럼프 타워를 지나 코너를 돌면 시카고가 자랑하는 마리나 시티와 IBM 빌딩이 나온다. 마리나 시티는 시카고 출신 건축가 버트랜드 골드버그(Bertrand Goldberg)의 대표작이고, IBM 빌딩은 모더니즘 거장 미스의 유작이다.

마치 두 개의 옥수수처럼 생긴 마리나 시티는 개성 강한 모양으로 시카고강에서 놓치기 어렵다. 60층 높이의 마천루가 두 동으로 이루어진 점도 특이하다. 저층부에 차들이 건물 에지까지 나와 있어 처음에는 이 건물이 주차장으로 보일 수도 있다. 우리나라처럼 시멘트가 풍부한 나라에서는 콘크리트 고층 건축을 보는 것이 흔한 일이지만, 사실 그리 흔한 일이 아니다. 특히 시카고처럼 미스의 후예들이 대세인 곳에서는 더욱 그렇다. 마리나 시티의 건축주는 청소부노동조합(Janitors Union)이었다. 노조는 종전 후 베드타운이 도시 외곽으로 나가면서 자신들의 고용이 줄어들 것을 걱정했다. 시민들을 다시 도심으로 불러오려는 목적으로 마리나 시티를 건설했다.

1959년 노조는 골드버그를 고용했다. 골드버그는 '도시 속의 도시(City within City)'라는 개념으로 접근했다. 마리나 시티는 2개 동 아파트뿐만 아니라, 10층짜리 호텔과 2층짜리 상업건물과 말 안장처럼 생긴 극장이 함께 있는 '도시 속 도시'였다. 4개의 건물은 베이스 위에 섰는데, 베이스에는 아이스링크, 수영장, 선착장 등 공용 건물이 있었다. 골드버그는 도시는 고밀하고 생동감 넘쳐야 한다고 믿었다.

마리나 시티와 IBM타워, 트럼프 타워이다. ⓒ 이중원

　마리나 시티는 시카고강을 레크레이션 수변 공간으로 인식했다. 강변에 플랫폼을 두어 아이스링크를 두었고, 그 아래에 작은 물놀이 시설 '마리나'를 두었다. 또 꽃가게, 볼링장, 주차장 등이 나사처럼 휘감는 복합 용도 마천루였다. 건물 설비와 엘리베이터실은 중앙 코어에 두었다. 중앙 코어를 중심으로 파이 조각처럼 세대들이 붙었다.

　마리나 시티의 콘크리트는 보통이 아니다. 콘크리트 슬래브 두께가 예술이다. 너무 얇아서 이것이 콘크리트 슬래브인지 종이 조각인지 헷갈

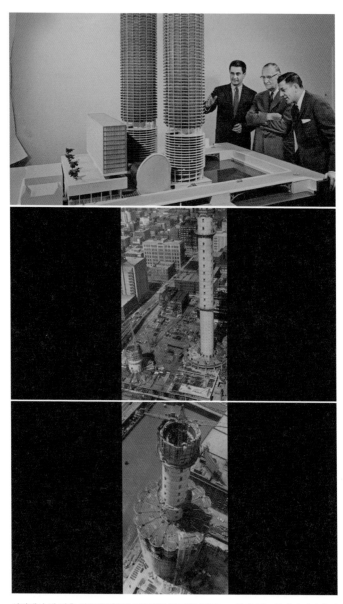

상단에서 맨 좌측 인물이 건축가 버트랜드 골드버그이다. 그 아래 있는 두개의 사진이 마리나 시티의 시공법을 보여주는 사진들이다.

릴 정도다. 보통은 슬래브 에지에 보가 있어 두께가 두꺼워 보이는데, 이곳에서는 보가 안 보인다. 보는 원형으로 처리했고, 슬래브 에지에서 깊숙이 집어넣었다. 그 결과 얇은 슬래브만 보인다.

오늘날 아쿠아 빌딩처럼, 당시 마리나 시티는 직선 마천루 도시에 도전한 곡선 마천루였다. 1960년 11월 착공식에 신임 대통령 케네디가 전화로 오프닝 축사를 전했다. 준공 당시, 마리나 시티는 세계에서 가장 높은 콘크리트 타워였고, 아파트였다.

★

IBM 빌딩(IBM Building, 1971)

IBM 빌딩은 시카고 3차 마천루 붐 시대에 지어졌다. 시카고 마천루 시기는 크게 1차 1880~1890년대, 2차 1920~1930년대, 3차 1960~1970년대로 나뉜다. 모더니즘 시대의 거장 건축가 미스는 3차 마천루 붐 소용돌이의 중심에 서 있던 인물이었다.

미스는 1969년 타계했는데, IBM 빌딩의 준공을 보지 못했다. 당시 미스의 제자로는 SOM(Skidmore, Owings & Merrill), 헬무트 얀, LSB(Loebl, Schlossman & Bennett) 등이 있었다. 이들은 모두 시카고에서 유리박스 모더니즘 마천루를 지어 스승의 교리를 전파했다.

미스는 말년에 이렇게 말했다. "희랍의 신전과, 로마의 바실리카와, 중세의 대성당은 당대의 시대정신을 표현했다. 개인이 뒤로 물러났고, 시대가 앞으로 나왔다. 오늘날 누가 이들 건물의 건축가 이름을 묻는가, 이들은 개

별 건축가와는 전혀 상관이 없으며, 오로지 시대의 순수한 표상일 뿐이다."

미스는 철과 유리로 당대 시대정신을 세우고자 했다. 그것은 흑색 골조였고, 투명 공간이었다. 미스는 저층 건물을 지을 때는 기둥 없는 장스팬 구조에 천착했고, 고층 마천루를 지을 때는 투명한 외장에 천착했다.

시카고에서 꽃피우기 시작한 미스식 유리박스형 마천루는 뉴욕으로

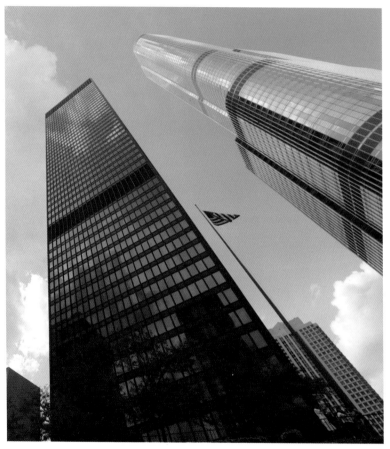

좌측의 검은색 유리 건물이 IBM 빌딩이고, 우측의 은색 건물이 트럼프 타워다. ⓒ 이중원

번졌고, 미국 대도시로 번졌고, 급기야는 태평양 건너 일본과 우리나라까지 번졌다. 시카고에서 멀어질수록, 정통 미시언 건축은 퇴색했고, 미스―워너비가 판을 쳤다.

오늘날 시카고에 가서 원조 미스의 마천루를 보면, 왜 미스가 그토록 철골 유리 마천루에 천착했는지 알 수 있다. 이전 세대가 지은 돌 마천루가 가득한 도시에서 그의 철골과 유리 마천루는 이방인이었다. 그림자 도시를 투명 도시로 바꾸려는 시대적 소명이었다.

1968년 미스가 죽자, 미스의 회고전이 시카고에서 열렸다.《뉴욕 타임스》건축 평론가 아다 루이스 허스터블(Ada Louis Huxtable)은 "앞으로 선보일 IBM 빌딩은 어쩌면 이 나라에서 가장 중요한 마천루가 될 지도 모른다"라고 했다.

1966년 미스는 대지를 처음 방문했다. 그는 사이트에 가서 당혹한 얼굴을 하며, "도대체 대지가 어디 있는 거죠?"라고 말했다. 그만큼 'K'자형 철로 부지는 미스에게 생경했다.

미스는 설마 부지가 다리와 다리 사이의 철로 위일 것이라고는 생각하지 못했다. 미스는 처음에 'U'자형 건물을 선보였는데, 시는 워바시 애비뉴(Wabash Avenue)를 깎아 미스가 네모로 지을 수 있게 해줬다.

50층의 IBM 빌딩의 측면은 두 도로에 대응하고 배면과 1층 광장은 강에 대응한다. 미스는 의도적으로 자기 건물을 강가에서 멀리 후퇴시켰다. 이는 제자 골드버그가 디자인한 마리나 시티가 강 위 크루즈에서 최대한 잘 보이도록 배려한 태도였다. 미스의 배려로 마리나 시티와 IBM 빌딩은 같이 돋보인다. 그런데 이제는 트럼프 타워가 IBM을 완전히 가리면서 미스가 설정한 배려 관계가 깨졌다.

상단은 대지이고, 하단은
IBM 빌딩 모형 사진이다.
꺾였던 동측 도로가 모형
사진에서는 반듯해졌다.

★
시카고강 갈림목

미시간호에서 시작하는 시카고강은 동쪽 끝에서 갈리며 두 지류로 나뉜다. 갈림목에 도달하기 전에 멀천다이즈 마트 빌딩(Merchandize Mart, 1931 상품 시장)이 나온다. 갈림목에는 333 웨커 드라이브 빌딩(333 Wacker Drive Building)이 있다.

시카고강 갈림목에서 남으로 내려가면, 1929년 리버사이드 플라자 빌딩이 있다. 멀천다이즈와 리버사이드 모두 철로 부지 위에 인공대지를 만들어 지은 건물로, 소위 말하는 공중권(Air Rights) 프로젝트이다.

미국에서 공중권 논의는 뉴욕 그랜드 센트럴 스테이션에서 시작했다. 도시에 철로 면적이 높아지고, 철로가 도시를 지역별로 나누는 담이 되자, 그 위를 인공대지로 덮어 건물을 짓자는 생각이 공중권이었다.

이해 당사자들이 모두 반겼다. 철로 소유권자인 철도청은 임대 공간이 생겨 기뻤고, 개발업자는 넓은 면적의 도심 내 부지를 단 하나의 소유권자로부터 쉽게 매입할 수 있어 기뻤고, 시는 세수 증대와 도시 단절 현상을 완화할 수 있어서 기뻤다.

시카고강 갈림목에서 가장 유명한 건물은 333 웨커 드라이브 건물이다. 시카고강 초입에 리글리 빌딩과 트럼프 타워가 하는 일을 갈림목에서는 멀천다이즈 마트 빌딩과 333 웨커 드라이브 빌딩이 담당한다. 건축가 KPF는 333 웨커 드라이브로 무명에서 일약 스타가 됐다.

갈림목에서 남으로 강을 따라 내려가면, 시카고의 또다른 유명한 공중권 프로젝트인 리버사이드 플라자가 나온다. 바로 옆에는 시카고 오페

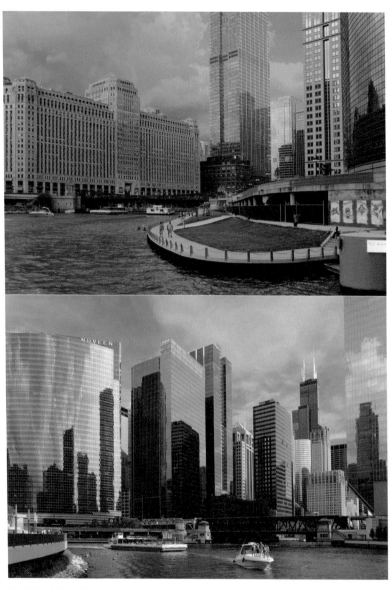

위 사진의 좌측 돌 건물이 멀천다이즈 마트 빌딩이다. 사진에서 우측 끝에 살짝 보이는 건물이 333 웨커 드라이브 빌딩이다. 아래 사진에서 곡면 건물이 333 웨커 드라이브 빌딩이고, 우측 옆에 있는 건물이 191 웨커 드라이드 빌딩이다. 333 웨커 드라이브 빌딩과 191 빌딩은 모두 KPF가 설계했다. ⓒ 이중원

라 하우스다. 1920~1930년대에 시카고 리더들이 번햄 플랜에 따라 강변 활성과에 얼마나 노력했는지 한눈에 보인다. 수변을 살리고, 도심을 서쪽으로 팽창하려는 노력의 일환이었다.

<div align="center">★</div>

멀천다이즈 마트 빌딩(Merchandise Mart BD, 1931)

멀천다이즈 마트 빌딩은 번햄의 제자 윌리엄 앤더슨이 디자인했지만, 이를 기획한 사람은 마샬 필드였다. 장사꾼답게 그는 시카고의 모든 길이 모이는 자리에 상점을 세우고자 했다. 철로는 당시 핵심 운송 수단이었고, 필드는 그 위에 자신의 대형 유통 업체를 세우고자 했다. 필드는 노스 웨스턴 철도회사에 협업을 제안했는데, 노스 웨스턴이 이를 수락했다. 강 수면을 기준으로 6.9m 이상의 허공을 필드에게 넘겼다. 이때 빌딩을 지어야 하는 기초 450개의 면적도 함께 매각했다. 필드는 번햄의 영향으로 철로 교통 허브에 상점을 세워 물류 이동과 고객 이동이 수월한 상점을 세우고자 했다.

필드는 상점 지하에 물류 터널 철로를 별도로 깔았다. 여기서부터 백화점과 호텔로 들어가는 상품과 식재료 등이 쉽게 들어갔다. 필드는 또 건물에서 발생하는 쓰레기 또한 쉽게 처리할 수 있는 철로를 별도로 두고자 했는데, 트럭 노조의 강력한 저항으로 이는 현실화되지 못했다.

11.3만 평의 거대한 멀천다이즈 마트 빌딩의 평면은 매우 단순했다. 중앙의 긴 동선은 철로와 평행하게 두었다. 엘리베이터는 고객 동선과 물

상단 세 사진은 멀천다이즈 마트 빌딩이고, 하단은 공중권 아래 있는 철로 상태다. 좌측 상단을 보면, 멀천다이즈 마트 빌딩이 서쪽으로 비스듬히 거리(Orleans Street)에 대응하고 있는 게 보인다.

류 동선을 철저히 계산해 배치했다. 필드의 건물답게 상점은 군대 보급창고처럼 대형으로 빠르게 흘렀다.

멀천다이즈 마트 빌딩은 덩치 큰 마천루였다. 18층 높이가 모두 상점이었다. 평면이 너무 넓어서 마천루 같지는 않았지만, 다만 당시 시카고의

좌측 상단은 입구, 우측 상단은 1층 평면도, 좌측 중앙은 24층 중앙 인디언 두상 동상, 우측 중앙은 로비. 하단은 케네디가가 인수한 후에 홍보와 가이드 전략을 바꿨는데, 1948년 가이드 서비스 홍보 사진이다.

스케일감을 전하는 건물로 유명했다.

필드는 모든 상품 물류를 지하 철로에서 이뤄지게 해서, 지상 트럭수는 없애려 했다. 백화점 주변으로 보행 위주의 깨끗한 인도가 되기를 원했다. 그래서 동남서 3면 저층부를 2층 높이의 전면 유리로 처리했다. 인도에서의 열린 느낌은 시카고강 크루즈에서 보여지는 닫힌 느낌과는 달랐다.

중앙 타워부는 25층 높이의 마천루다. 외장 장식은 이곳에 집중했다. 입구는 깊이 후퇴시켰고, 회사 로고 메달로 치장했다.

로비는 8개의 사각형 대리석 기둥들을 음각했고, 내장은 옅은 톤 대리석과 동판으로 처리했다. 로비 기둥 너머에는 쇼윈도들이 동서 길이 195m를 따라 펼쳐진다. 건물은 별도의 우체국과 경찰서, 은행이 있었고, 1,000명이 한 번에 앉아서 식사할 수 있는 식당이 있었다. 건물이라기보다는 하나의 도시였다. 준공 당시 세상에서 총면적이 가장 큰 건물이었지만, 1929년 증권시장의 몰락으로 케네디가에 1/3 가격으로 팔렸다.

케네디가는 홍보와 마케팅에 전력투구했다. 젊고 잘생긴 직원들을 뽑아 유니폼을 입혔다. TV 마케팅으로 재미를 보는 상점으로 바뀌었다. 필드의 물류 시대와 케네디의 매스컴 시대는 분명 차이가 있었다.

333 웨커 드라이브 빌딩(333 Wacker Drive Building, 1983)

333 웨커 드라이브 빌딩(333 WDB)은 많은 시민과 건축가들이 사랑하는 건물이다. 건물 한 쪽은 도로 그리드를 따라 수직면이고, 다른 한 쪽은 강을 따라 곡면이다. 곡면 처리가 시카고강 크루즈에서 이목이 쏠리는 이유이다. 곡면에 청록빛이 도는 유리를 썼다. 유리 곡면은 북서쪽을 향해서 일몰에 그 색이 시적으로 변했고, 사람들은 그 변화를 특히 사랑했다.

건축가 KPF는 자기 건물이 '포스트모던 건물'이라 분류되는 것이 싫었다. 그보다는 '맥락적인 건물'이라 불리기를 원했다. 건물은 미니멀하지만 자세히 보면 시카고학파의 3단 구성법을 따랐다. 기단부는 거친 화강석을 썼고, 몸통은 유리 볼륨을, 머리 부분은 틈새로 처리했다. 머리 부분은 전면의 곡면과 후면의 평활면이 분절해서 보이도록 틈새를 뒀다.

333 WDB의 대지는 삼각형이고, 높이는 36층이다. 도로 측 평면을 보면, 삼각형 모티브가 지배한다. 그 덕에 유리 곡면의 양끝이 예각으로 접혀서 착시가 일어난다. 중앙이 팽팽해지는 효과가 곡면을 따라 일어난다. 반사하는 하늘도 팽팽해진다. 중앙의 팽팽함을 강조하기 위해 건축가는 유리 외장 면을 따라 1.8m 간격으로 수평 띠를 은색 메탈로 돌렸다. 그 결과, 건물은 유리 곡면임에도 불구하고 수평성이 강조되어 있다. 이 점이 물 건너 멀천다이즈 마트 빌딩의 수직성과 대조를 이룬다.

외부 곡면 모티브는 로비에도 있다. 다만 반원의 방향이 반대다. 반원의 계단이 입구에서 반긴다. 외부 회랑 외장 마감과 로비 내장 마감을 동일한 재료로 처리해서 재료적 연속성을 유지한다.

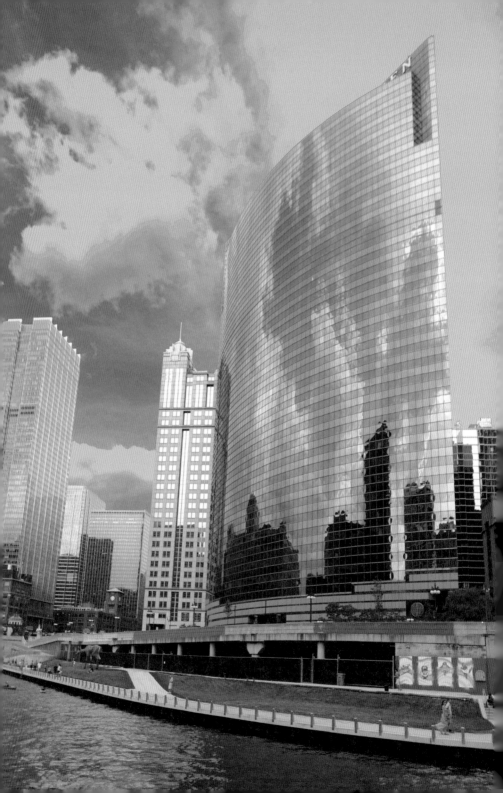

지상 회랑에는 팔각형 기둥 위를 초록색 대리석으로 감쌌고, 그 위로 윤기 나는 흑색 화강석으로 마감했다. 초록색 대리석과 흑색 화강석 사이에는 은색 스테인리스 스틸을 썼다. KPF는 강 건너 멀천다이즈 마트 빌딩의 철 공예미 정신을 이 건물에서 잇고 싶다고 했다. 다만, 구조 부분에서는 과거와 분명한 선을 그었다. 건물 구조의 솔직한 표현을 지향하는 시카고 건물과 달리, 이 건물은 반사하는 초록 유리면 뒤에 건물에 필요한 모든 구조를 숨겼다. 특히 강한 시카고 바람을 견디기 위한 가새(Wind Bracing)들을 모두 유리 뒤에 숨겼다.

KPF는 1976년 사무소를 개소했다. 이 건물은 KPF의 첫 고층 건축 프로젝트였다. 1983년 건물 준공과 함께 KPF는 일약 스타가 되었다. KPF는 이어 남쪽에 인접한 191 웨커 드라이브 빌딩도 수주했다. 191 빌딩의 경우, 푸른 시카고 하늘을 반영해서 파란색 유리 건물을 세웠다. 곡면체인 333 빌딩과 직방체인 191 빌딩은 각각 지상(시카고강)과 천상(시카고 하늘)을 표상한다. 시카고 사람들은 이 코너를 'KPF 밴드(KPF bend)'라 부른다. 국내에서도 KPF는 강남 포스코사거리의 DB금융타워(2001), 강남의 포스코 P&S 타워(2003), 서초 삼성타운(2007), 롯데월드 타워(2017)를 디자인했다. 네 작품 모두 빼어나다. 이렇게 보면 서울 강남 테헤란로도 KPF 밴드인 셈이다. 333 웨커 드라이브는 시카고에서 1970~1990년대에 세워진 마천루 중 가장 중요한 마천루이다.

333 웨커 드라이브 빌딩이다. 36층의 이 건물은 강을 따라 곡면을 처리했다. 곡면의 끝단은 부드러우면서도 날카롭다. 돌 기단 위로 사뿐히 떠 있는 유리 곡면체가 일몰의 석양을 신비스럽게 반사하여 시카고 사람들의 사랑을 받는다. ⓒ 이중원

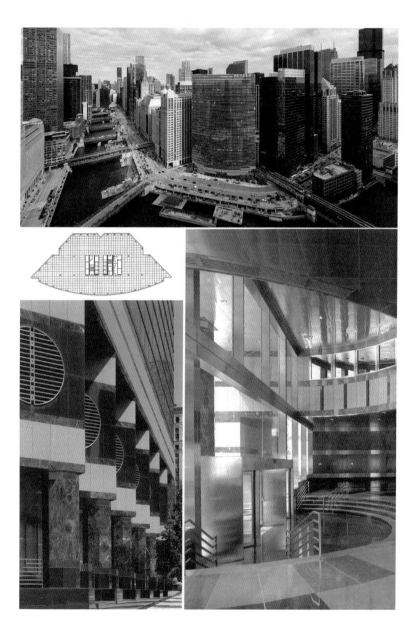

상단은 333 웨커 드라이브 빌딩 항공 사진이다. 좌측 중앙은 평면도. 좌측 하단은 건물 저층 입면 화강석과 대리석 외장, 우측 하단은 로비이다.

★

리버사이드 플라자(Riverside Plaza, 1929)

앞서도 언급했지만, 1912년 번햄이 죽자 번햄을 지지했던 정재계 지도자들과 제자들은 번햄 플랜에 따라, 시카고강 너머 시카고 서측 개발에 본격적으로 나섰다. 그래서 1920년 후반~1930년대에 유니언 역(기차역), 리버사이드 플라자(신문사), 오페라 하우스, 연방우체국 등이 동시에 세워졌다. 리버사이드 플라자의 건축주는 시카고 데일리 뉴스였다. 데일리는 트리뷴과 함께 시카고 양대 언론사였다. 당시 약 4,000만 부의 신문이 매일 팔렸다. 신속한 운송은 매출 지표와 직결되어 있었기에, 신속한 운송은 좋은 기사만큼 중요했다. 신문사들은 기차역과 우체국, 시 정부가 그리는 삼각형 가운데에 있어야 했다.

리버사이드 플라자는 홀라버드 앤드 루트가 디자인했다. 이 건물은 도시 블록 하나를 모두 대지로 쓴 거대 건물이었다. 건축가는 거대한 중앙동과 두 개의 낮은 날개동을 지었다.

건축가는 26층의 라임스톤 건물을 서쪽으로 붙이고, 동쪽 강변으로 플라자를 주었다. 대지 면적의 반을 수변 플라자로 만들었다. 이는 민간 기업이 공공을 위해 만든 수변 광장이었다. 미스가 뉴욕에서 선보인 시그램 빌딩 공공 플라자보다 무려 30년이나 앞섰다. 번햄의 생각은 미스보다 앞서 있었다.

리버사이드 플라자는 시카고 최초 공중권 프로젝트였다. 유니언 역 철로 위에 건물을 세웠다. 당시 후버 대통령은 준공 축사에서 이렇게 밝혔다. "저는 이 신문사가 도시에 기여한 점, 또한 새로운 공중권 프로젝트에

상단은 배치도이다. 배치도에 보면, 시카고강을 중앙에 두고 리버사이드 플라자와 오페라 하우스의 위치가 좌우로 나온다. 하단은 리버사이드 플라자이다.

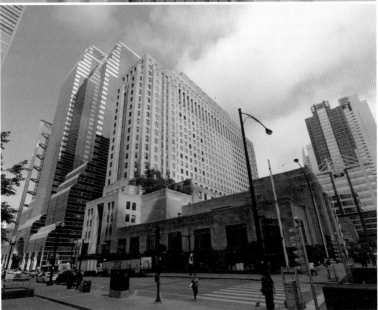

상단은 리버사이드 플라자의 남쪽 입구이고, 하단은 북측면 모습이다. 건물 좌측에 흘러내리는 유리 건물이 건축가 헬무트 얀이 디자인한 신축 교통 플라자 마천루이다. ⓒ 이중원

기준이 된 점을 축하합니다."

강 건너 오페라 하우스는 홀라버드 앤드 루트의 경쟁사인 GAPW에서 디자인했다. 수변에 대한 생각은 리버사이드 플라자가 오페라 하우스보다 더 낫다. 오페라 하우스는 수변에 광장을 두지 않아 수변에서 보행의 흐름을 끊는 데 반해, 리버사이드는 연결한다. 유니온 역 광장 앞에서 시작해, 이 건물 광장을 지나 KPF 건물 앞까지 이어지는 강변 산책 코스는 일품이다.

리버사이드 플라자는 고대 이집트 하트셉수트 장제전 같은 위용과 현대 마천루 같은 섬세함을 동시에 지닌 수작이다. 강에서 보면 이집트 건축처럼 단을 지고 있고, 거리에서 보면 얇은 측면이 보여 섬세하다. 같은 아르데코 양식이지만, 강 건너 오페라 하우스가 지니지 못한 볼륨의 섬세함이 있다.

건물은 준공과 함께 1929년 경제 위기로 멀천다이즈 마트 빌딩처럼 임대에 어려움을 겪었다. 기획 당시에는 전 층을 사용하려고 했던 데일리 뉴스도 경제 위기로 건물의 1/3만 사용했다. 시카고강 서측 개발은 전면 스톱했다. 다시 호황이 오기까지 무려 30년 이상을 기다려야 했다.

1960년에 데일리 뉴스의 주인이 바뀌면서 본사를 다른 곳으로 이동했다. 이때 건물 이름도 원래의 '시카고 데일리 뉴스 빌딩'에서 '리버사이드 플라자 빌딩'으로 바뀌었다.

★
오페라 하우스(Operahouse, 1929)

예술 분야 중 가장 마지막에 꽃 피는 것이 오페라다. 그래서 20세기 초에는 어느 한 도시의 예술 수준을 가늠하는 잣대가 오페라 하우스의 유무였다. 시카고는 1850~60년대 상류사회 전용으로 오페라를 초청하여 공연한 적이 간혹 있긴 했지만, 남북전쟁이 끝나기 전까지는 오페라 조직도 없었고, 쓸 만한 오페라 하우스는 더더욱 없었다.

오페라에 대한 관심이 중산층 저변으로 넓어진 계기는 1880년대였다. 앞서 설명했지만, 시카고로 대거 이민온 독일인들은 고향에서 듣던 오페라를 듣고 싶었다. 오페라 조직위원회가 결성되었고, 티켓도 대중이 구매할 수 있는 가격으로 조정이 필요했다. 조직위는 오페라 하우스 건립에 박차를 가했다.

1889년 건축가 루이스 설리번의 설계로 시카고에서 최초 오페라를 공연할 수 있는 시카고 오디토리움이 미시간 애비뉴에 준공했다. 20년간 이곳에서 오페라 공연이 있었지만, 상승하는 오페라 공연 수요를 감당하기에는 시설이 작았다. 그리하여 사무엘 인설(Samauel Insull) 회장이 현재의 건물을 지었다. 사람들은 의자처럼 생긴 모양 때문에 이 건물을 '인설의 왕좌(Insull's Throne)'라 불렀다.

건물은 오페라 하우스 용도로 지었지만, 관리 비용을 뽑기 위해서는 별도의 프로그램이 필요했다. 오페라 하우스 위로 45층 높이의 임대 사무소를 넣었다. 1929년 강 건너 리버사이드 플라자와 오페라 하우스가 동시에 개장했다. 강을 중앙에 두고 아르데코 양식 건물 두 채가 섰다.

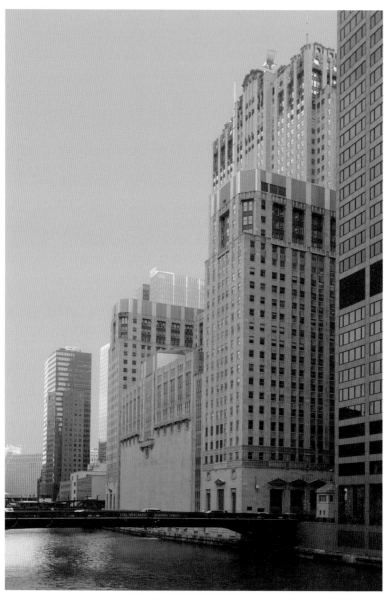

오페라 하우스는 마치 팔걸이 의자처럼 생겼다. 강 북쪽에 같은 건축가가 디자인한 멀천다이즈 마트 빌딩이 보인다. ⓒ 이중원

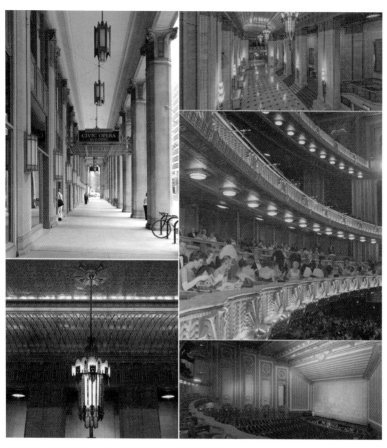

좌측 상단 사진은 웨커 드라이브에 있는 입구 회랑이다. 좌측 하단 사진은 로비 샹들리에 디테일이다. 우측 상단은 로비이고, 우측 중안은 오디토리움 2층 관객석이고, 우측 하단 사진은 오디토리움 전경이다. 좌측 상단 사진 ⓒ 이중원

의자처럼 생긴 오페라 하우스의 양 팔걸이 사이에 오페라 극장이 매달려 있다. 대문은 강변이 아닌 도로면에 있다. 18개 7.5m 높이의 기둥들이 장엄한 열주 회랑을 만든다. 한 번에 40대의 택시가 손님을 내릴 수 있다. 회랑을 지나, 유리 문을 열면, 16m×36m 직사각형 평면에 천장고가

12m인 로비가 나온다. 황제의 기분이 드는 로비이다.

로비 천장은 금색 아치(궁륭, Vault) 천장이다. 아치 끝에 앞치마처럼 가림막이 철막을 주어 아치 천장이 실제보다 더 가볍게 보인다. 샹들리에 장식은 당대 최고 철세공 장인인 줄스 게린(Jules Guerin)의 솜씨다.

내벽은 로마 트래버틴 대리석을 썼고, 바닥은 테네시주의 핑크색과 회색톤이 도는 대리석을 썼다. 돌과 동이 만드는 방이 중후하지만, 섬세하다. 오디토리움 내장은 로비 인테리어보다 한술 더 뜬다. 14층 높이의 극장은 웅장한데 금색 세공으로 정교하게 마감했다. 빨강과 노랑 카드뮴 조명이 에머랄드 빛깔이 나는 장식재들을 밝힌다.

GAPW는 시카고강에 리글리 빌딩, 멀천다이즈 마트 빌딩, 유니언 역, 오페라 하우스를 디자인했다. 강변과의 관계에 있어서 앞의 세 작품은 훌륭한데, 오페라 하우스는 그렇지 못하다.

★
08

시
카
고
대
학

시카고 대학 캠퍼스 지도. 사진에서 푸른색 부분이 시카고 대학 소유지이다. 이 책에서 다루는 건물들만 노란색으로 표기했다.

❶ 메인 콰드
❷ 카브 홀
❸ 작은 연못
❹ 카브 게이트
❺ 하퍼 도서관
❻ 록펠러 채플
❼ 세이 홀(경제학과 건물)
❽ 로비하우스

❾ 경영대관
❿ 중앙 도서관
⓫ 중앙 도서관 증축동
⓬ 학생회관과 기숙사
⓭ 헨리 무어의 조각
⓮ 커밍스 센터
⓯ 하인즈 연구소
⓰ 골던 센터

⓱ 시카고 대학 병원
⓲ 미드웨이 크로싱 조명 조각
⓳ 법대 콰드
⓴ 사회대 건물(SSA)
㉑ 기숙사 및 다이닝 홀
㉒ 로건 센터

★
시카고 대학 들어가기

19세기 초에 이미 미국 대학은 유럽에 있는 모든 대학의 수를 합한 것보다 많아졌다. 미국 도시에 딱히 대성당이 있었던 것도, 그렇다고 왕궁이나 성과 요새가 있었던 것도 아니었다. 이러한 점에서 대학은 미국 도시의 정신적·물리적 구심점 역할을 했고, 시대를 대표하는 새로운 건축을 가장 먼저 선보였다.

영국으로부터 독립 후, 대학들은 때로는 신앙적인 확신에 의해, 도시 간 경쟁에 의해, 기술적인 혁신과 성과에 의해 성장했다. 시카고 대학 설립은 1890년이었다. 당시 미국에는 이미 400개가 넘는 대학이 있었다(오늘날에는 이보다 약 10배 많다).

초기 동부 대학들은 전체적인 마스터플랜이 없었다. 그래서 필요에 따라 기능적인 건물을 하나씩 더하는, 자연 발생적인 유기적 패턴의 캠퍼스였고, 그런 성향은 1880년까지 이어졌다. 1890년 이후에 지어진 대학들은 시카고 박람회의 영향으로 체계적인 마스터플랜을 가지고 시작했다. 특히 보스턴의 MIT, 뉴욕의 컬럼비아대(CU), 서부의 캘리포니아 대학교 버클리(UCB), 워싱턴대(UW), 스탠포드대(SU), 중부의 시카고대(UC)가 그렇다.

이들 캠퍼스에는 축을 중심으로 마당과 건축이 조화를 이루는 보자르식 플래닝 기법이 깔려 있다. 건축물은 크게 세 가지 양식이 주를 이뤘다. 대학 고딕 양식(UW, UC), 보자르 양식(MIT, CU, UCB), 그리고 로마네스

좌측 상단부터 시계 방향으로 버클리 대학, 워싱턴 대학, 시카고 대학, 스탠포드 대학이다. 버클리는 건축가 존 하워드(John Howard)에 의해 고전주의 양식으로 지어졌고, 워싱턴 대학은 건축가 칼 굴드(Carl Gould)에 의해 대학 고딕 양식으로 지어졌다. 시카고 대학은 헨리 카브에 의해 고딕 양식으로 지어졌고, 스탠포드 대학은 찰스 쿨리지에 의해 리차드소니언 로마네스크 양식으로 지어졌다.

크 양식(SU)이었다. 시카고대는 고딕 양식 캠퍼스이다.

시카고 대학 설립자인 게이츠 목사와 록펠러는 동부 명문대에 버금가는(또는 이를 능가하는) 새로운 종합대학을 시카고에 세우고자 했다. 게이츠는 "서부의 로키산맥과 동부의 앨러게니산맥 사이에서, 시카고를 제외하면 그 어떤 도시도 지금 우리가 열망하는 최고 수준의 대학을 기대할 수 없다"라고 말했다.

게이츠 연설에 고무된 록펠러는 초기 60만 불을 기부했다. 록펠러는 대학 운영진들에게 말했다. "예산 때문에 큰 생각이 작아지지는 마세요."

시카고대 주요 관전 포인트. 중앙의 메인 콰드를 기준으로 좌측(서쪽)이 골던 센터이고, 우측(동쪽)이 록펠러 채플과 경제학과 건물(세이 홀), 경영대 건물과 로비하우스이다. 사진 중앙 녹지띠가 미드웨이이고, 녹지 남쪽이 남쪽 캠퍼스이다. 남쪽 캠퍼스에서 중앙 건물이 법대 건물이고, 서쪽에 있는 건물이 사회대 건물(SSA)이다.

록펠러는 나중에 3,700만 불을 추가로 기부했다. 이는 시카고대가 오늘날 세계적인 대학으로 성장할 수 있는 밑거름이었다.

대학은 초대 캠퍼스 건축가로 건축가 헨리 카브를 선임했다. 카브는 시카고 대학 캠퍼스의 방향을 고딕 양식으로 잡았다.

시카고 대학은 '미드웨이(Midway)' 녹지축을 중심으로 크게 북쪽 캠퍼스와 남쪽 캠퍼스로 나뉜다. 미드웨이는 1893년 시카고 세계박람회 때 조성했다. 이는 당시 동쪽 잭슨 파크와 서쪽 워싱턴 파크를 연결하는 녹지띠였다. 미드웨이 규모는 200m×1600m이고 3줄의 녹지띠이다.

시카고대는 북쪽 캠퍼스에서 시작하여 20세기 중반 남쪽으로 확장했다. 북쪽 캠퍼스 중심은 '메인 쾨드'(Main Quadrangle, 중앙 마당)이다. 이곳에는 초대 캠퍼스 건축가였던 헨리 카브의 작품과 2대 캠퍼스 건축가였던 찰스 쿨리지의 작품이 밀집해 있다. 북쪽 캠퍼스는 메인 쾨드를 기준으로 동쪽에 인문사회과학대, 서쪽에 자연과학대가 있다. 남쪽 캠퍼스는 인문사회과학대의 연장이다.

시카고대 주요 랜드마크 건축물로는 메인 쾨드 동쪽에 건축가 굿휴의 록펠러 채플과 라이트의 로비하우스, 리들의 세이 홀이 있다. 메인 쾨드 서쪽에 건축가 엘런즈와이그의 골던 센터와 비뇰리의 의대 병원이 위치하고, 메인 쾨드 북쪽에 SOM의 중앙 도서관(Regenstein Library)과 건축가 진 갱의 학생회관이 있다. 그 밖에 헬무트 얀의 도서관 증축동, 리카르도 레고라타의 기숙사, 시저 펠리의 체육관 등이 있다.

남쪽 캠퍼스에는 건축가 에로 사리넨의 법대와 미스의 사회대 건물, 구디 클랜시의 기숙사와 윌리엄스 & 첸의 로건 센터가 있다.

이 책에서 다루지는 않았지만, 남쪽 캠퍼스에는 건축가 에드워드 스톤, 스탠리 타이거맨, 헬무트 얀의 건물도 있다.

메인 콰드와 카브 홀(Cobb Hall, 1892)

시카고대 메인 콰드는 동서축과 남북축이 직교로 교차한다. '十'자 축은 대형 정원을 형성하고, '十'자 축의 각 모서리에 'ㅁ'자 모양의 소형 정원들이 접속되어 있다. 이 배치 체계는 카브가 고안해낸 마당을 중심으로 증식하는 "콰드(quadrangle, quad, 사각형 안뜰) 시스템"이다. 이는 연속적이면서 독립적이다. 주축과 부축을 중심으로 마당들이 하나가 되기도 하고, 별개가 되기로 한다. 카브는 초기 시카고 대학에 16동의 건물을 디자인했다.

카브 홀은 메인 콰드에서 카브가 사용했던 초기 빅토리안(튜더) 고딕 양식 건물을 볼 수 있는 사례다. 카브 홀은 교정에 지은 카브의 첫 건물이었다. 이는 단일 건물로서 많은 기능을 수행해야 했다. 1층에 채플과 강당, 행정동이 있었고, 2~4층에 대학별 강의실과 도서관이 있었다. 당시 입학생 수는 510명이었는데, 시카고대는 이 건물로 시작했다.

카브 홀은 가변적이었다. 방들은 가벽을 써서 쉽게 변경할 수 있게 했다. 가변적인 평면에 비해 외장 디자인은 빅토리안 고딕 양식을 활용하며 회화적으로 풀었다. 미국에서 '빅토리안'은 '장식적인'이라는 의미가 있다. 초기 미국 건축가들은 정규 교육을 받지 못한 목수 출신이어서(물론 카브는 아니지만) 건축 참고서를 보며 외장을 모방했다. 볼륨의 요철이 심했고, 지붕 장식이 현란했다. 카브의 빅토리안 고딕이 그랬다.

지붕은 삼각형 주 지붕에 측면 부속 지붕을 덧댔다. 지붕에는 석상들을 얹었다. 입구는 아치문을 만들어 장식을 많이 줬다. 처음에 카브는 카브 홀의 외장재로 라임스톤을 추천했지만 이사회는 예산이 부족해 벽돌을 고려

상단은 카브 홀의 전경이고, 하단은 1층 평면 다이어그램이다. 평면에서 우측이 채플이고, 좌측 상단이 강당, 좌측 하단이 행정실과 학장실이다. (Image Courtesy: University of Chicago)

했다. 이 이야기를 듣고 지역 채석장 대표가 라임스톤을 저가로 공급해 주었다. 이 사건이 시카고 대학을 벽돌 캠퍼스가 아니라 라임스톤 캠퍼스로 짓게 한 중요한 첫 발걸음이었다. 오늘날 라임스톤은 시카고대의 정체성이자 캠퍼스 재료다. 카브 홀 창들은 네모 모양으로 검박하고 날렵하다. 카브는 창 주변도 라임스톤으로 돌렸다. 카브는 라임스톤 창틀의 'ㅁ'자형 외곽과 '十'자형 부재들의 모서리를 경사지게 깎았다. 창에서 깊이감과 예리함이 공존하는 이유다.

카브가 10년 동안 시카고 대학에서 16동이라는 다작을 디자인할 수 있었던 이유는 그의 유연한 의사소통 능력과 집요한 디테일 덕분이다.

새로 집권한 찰스 허친슨(Charles Hutchinson)은 1900년을 맞이하면서 새로운 비전으로 시카고대를 변화시키고자 했다. 그는 기능적인 건축보다 상징적인 건축을 추구했다. 여백의 미를 살리는 건물을 추구했다. 그는 카브 대신 보스턴 건축가로 MIT에서 건축을 수학한 찰스 쿨리지를 제2대 캠퍼스 건축가로 세웠다. 둘은 시카고 중앙 박물관 설계를 통해 이미 서로 신뢰하는 관계였다.

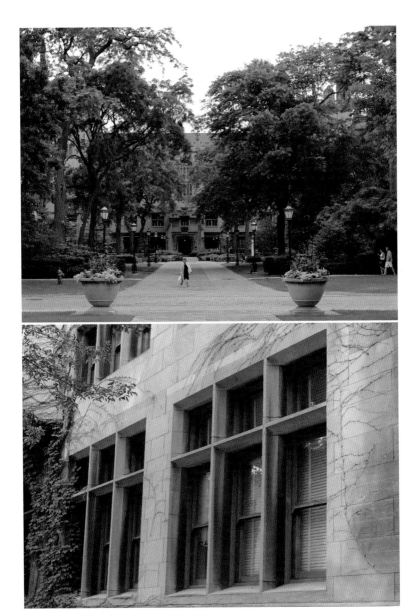

상단은 메인 쾌드에서 서쪽을 바라보며 찍은 사진이다. 하단은 카브 홀의 창문 디테일 사진. 날렵하게 보이기 위해 창틀 모서리를 땄다. ⓒ 이중원

★

작은 연못(Botany Pond, 1901)과
카브 게이트(Cobb Gate, 1900)

1900년이 되자 시카고대는 조경에 신경을 쓰기 시작했다. 쿨리지의 추천으로 허친슨은 옴스테드 형제를 만났다. 형제는 뉴욕 센트럴 파크를 디자인한 조경가 프리드릭 옴스테드의 아들이었다. 두 아들은 쿨리지와 스탠포드 대학 프로젝트에서 호흡을 맞췄다. 파리 에콜에서 유학한 형 존 옴스테드(John Olmstead)는 아버지와 디자인 철학이 달랐다. 아버지가 '풍경식' 조경을 추구하며 건축의 역할을 최소화하려 했다면, 아들은 '보자르식(규범식)' 조경을 하며 건축과 하나되는 조경을 추구했다.

존은 카브의 쾌드 시스템 배치 방식을 존중했다. 그는 축을 중심으로 증식하는 마당에 어울리게 조경 계획을 잡았다. 그는 활엽수(대표적으로 느릅나무)의 사용, 연못과 선큰 가든의 활용을 제안했다. 메인 쾌드 남북축 조경이 대표적인 존의 솜씨다. 메인 쾌드에서 철제 게이트를 지나면 헐 코트(Hull Court)가 나온다. 이곳에서 작은 연못을 만난다. 담쟁이와 나무가 연못 중앙의 수련을 호위한다. 수련 아래에서 물고기와 거북이, 오리가 느릿느릿 수영한다. 연못을 지나면, 카브 게이트가 나온다. 카브는 사재를 털어 게이트를 설계하고 시공했다. 카브는 '헐(Hull) 게이트'로 작명했는데, 그가 죽자 대학은 '카브 게이트'로 개명했다.

상단은 작은 연못, 하단은 카브 게이트의 모습이다. 여름에는 아이비에 덮여 있다. 중앙은 카브 게이트 옛날 사진과 눈이 왔을 때 사진이다. 카브 게이트는 메인 쾌드의 랜드마크가 됐다. ⓒ 이중원

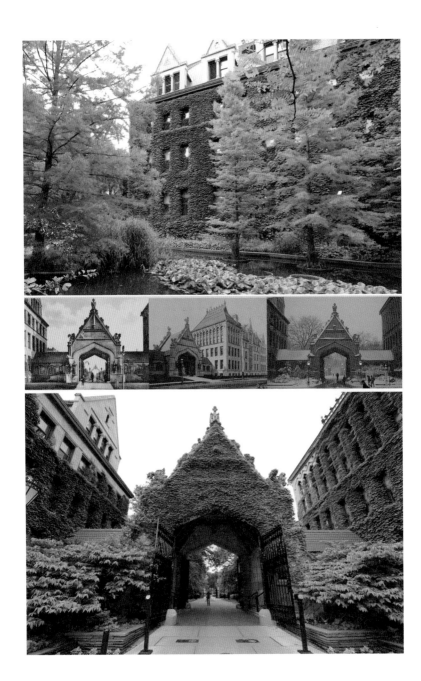

★
하퍼 도서관(Harper Memorial Library, 1912)

1900년 허친슨 이사장과 건축가 쿨리지는 영국 옥스퍼드 대학과 캠브리지 대학을 답사했다. 둘은 그 곳에서 20세기를 맞아 시카고 대학이 어떤 방향으로 변해야 하는지 의논했다.

둘은 카브의 현실적인 건물이 오랜 세월을 견뎌야 하는 대학 건물로는 다소 부족하다고 느꼈다. 허친슨은 영국의 두 대학을 보고서야 쿨리지가 지적했던 카브 건축의 문제가 무엇인지 알게 됐다. 시카고대에 이상적인 공간과 상징적인 외관이 부족함을 깨달았다. 쿨리지와 유럽 여행을 마치고 돌아온 허치슨은 시카고대에 거액을 기부했다. 그 돈으로 쿨리지는 이상적인 대학 건물이라 할 수 있는 허친슨 카먼스(Hutchinson Commons, 1903)를 선보였다. 이로써 카브가 이끈 시카고대 '빅토리안 고딕 시대'는 폐막했고, 쿨리지의 '옥소니언(Oxonian) 고딕 시대'가 개막했다.

옥소니언 시대는 '현실'보다는 '이상'을, '지금'보다는 '영원'을 캠퍼스 건축에 심고자 했다. 옥소니언 시대의 특징은 크게 세 가지다. 첫째, 건물에 타워가 많아졌고, 둘째 천장고가 높아졌고, 셋째 창이 커졌다. 쿨리지는 카브가 남긴 디자인 유산을 과감히 생략했다. 건물 볼륨에 요철을 없앴고, 지붕에 있는 복잡한 장식을 지웠다. 또한, 지붕 측면에 부속 지붕을 달지 않았다. 끝으로 네모난 창보다 아치창을 선호했다. 카브의 유산을 이어간 것도 있었다. 외장으로 여전히 라임스톤을 썼고, 지붕은 붉은색 타일로 마감했으며, 정문 공예미도 유지했다.

1906년 초대 총장 윌리엄 하퍼가 별세하자, 그를 기리고자 1912년

좌측 상단은 로마에 간 찰스 허친슨이다. 허친슨은 고전적 이상주의를 추구했다. 우측 상단은 건축가 찰스 쿨리지이다. 허친슨은 쿨리지의 중요한 건축주였다. 하단은 허친슨 카먼스의 실내 사진이다. 이 방과 하퍼 도서관 리딩 룸은 시카고대의 대표적인 천장고 높은 옥소니언 시대 방들이다. 두 방은 허치슨과 쿨리지가 대학 공간에서 그리고자 했던 이상이었다. (Image Courtesy: University of Chicago)

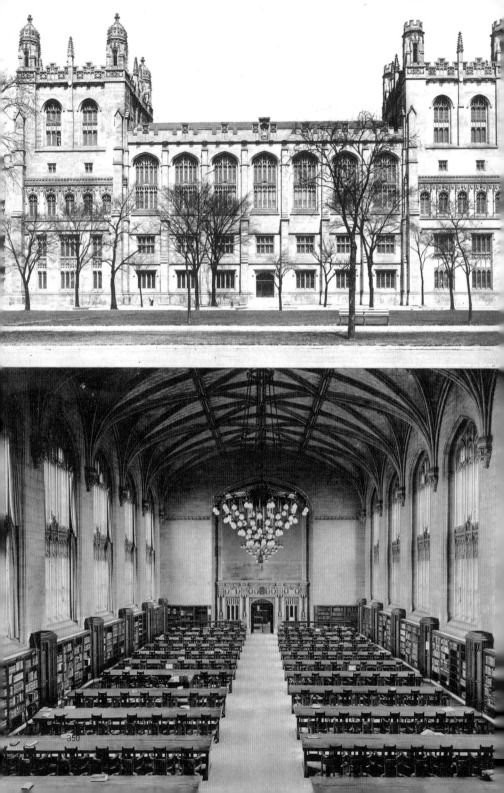

'하퍼 도서관'을 세웠다. 도서관은 외부 지향적이었다. 기존 건물들은 캠퍼스 밖으로는 닫힌 구조였는데, 도서관은 밖을 향해서도 열렸다. 크게는 가운과 타운의 배타적 관계를 극복하려는 의지였고, 작게는 흩어져 있던 문과대를 도서관을 구심점으로 결집시키려는 의지였다.

하퍼 도서관에는 두 타워가 있다. 서쪽 타워는 캠브리지 대학을 참조하여 지붕의 네 코너에 콘을 씌웠고, 동쪽 타워는 옥스퍼드 대학 채플(Christ Church)을 참조하여 지붕 코너에 왕관을 씌웠다. 타워 사이에 시카고대의 명물인 리딩 룸(Reading Room)이 있다. 높은 천장고를 지지하는 기둥에서 선들이 뻗어 나와 방패연 문양의 장식들이 천장이 된다. 기둥 사이에는 카브의 현실적인 네모 창과 대비되는 쿨리지의 이상적인 아치창이 있다. 아치창을 나누는 창틀은 직선에서 시작해서 곡선으로 치환한다. 곡선은 꽃을 그린다. 바닥의 가구와 벽의 책장은 당시 수공예운동(Arts and Crafts movement)을 따라 격조 있는 목공예를 보여준다.

쿨리지가 시카고 대학에 선사한 많은 방들 중에서 허친슨 카먼스와 하퍼 도서관의 리딩 룸은 오늘까지 시카고 대학의 자랑이다. 이들은 시카고 대학에서 이상주의를 추구한 옥소니언 고딕 시대를 대표하는 방들이다.

상단은 미드웨이에서 바라본 하퍼 도서관이다. 하단은 하퍼 도서관 리딩 룸이다. 리딩 룸은 하퍼 도서관의 꼭대기 층에 있다. (Image Courtesy: University of Chicago)

록펠러 채플(Rockefeller Chapel, 1928)

시카고 대학에서 고딕 건물로 가장 비싸고 정교한 건물은 록펠러 채플이다. 록펠러 채플은 시카고대의 '신식' 고딕 양식 건물과 다르게 '구식' 고딕 양식 건물이다. 콘크리트 골조를 하지 않고, 중세 시대처럼 한 돌, 한 돌 정성을 다해 쌓는 내력벽식 골조로 지었다. 이에 비해, 카브의 '빅토리안 고딕'과 쿨리지의 '옥소니언 고딕'은 모두 신식 고딕 양식으로, 겉은 고딕이지만 속은 콘크리트 골조다.

1910년 록펠러는 시카고 대학에 마지막 기부금 100만 달러를 주면서 기부금 중 15%는 반드시 채플을 짓는 데 사용하라는 조건을 걸었다. 채플은 록펠러의 건축가 버트램 굿휴(Bertram Goodhue)가 맡았다. 굿휴는 영국 건축가 스콧(Sir Giles G. Scott)에게서 영감을 받았다. 특히 리버풀(Liverpool) 대성당은 록펠러 채플의 직접적인 롤모델이었다.

스콧은 홀어머니 밑에서 어렵게 자랐다. 그는 22세 나이에 103명의 경쟁자를 제치고, 리버풀 대성당 공모전에 당선됐다. 그러나 불행히도 세계대전으로 공사는 한없이 지연됐다. 그럴수록 스콧은 더 열정적으로 대성당 디자인을 발전시키고 간소화했다. 전쟁 앞에 장식은 무의미했고, 죽음 앞에 섬세는 호사였기에 점점 본질을 추구했다.

스콧은 두 개의 타워를 하나로 압축하는 대신 타워의 높이를 올렸다. 타워의 위치도 정면에서 중앙으로 옮겼다. 스콧은 장식을 지워나갔다. 스콧이 죽은 뒤 20년이 지난 후 드디어 성당은 완공됐다. 굿휴는 크게 감명을 받았고, 스콧은 영국과 미국에서 이름을 날렸다.

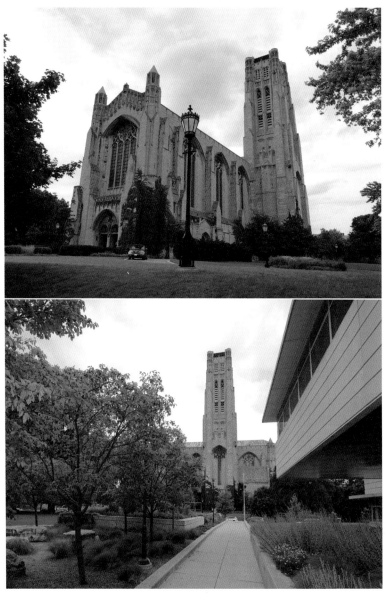

상단은 록펠러 채플 동남쪽에서 본 사진이다. 본래 십자 평면 교차점에 있던 타워를 동쪽으로 이동했다. 하단은 비놀리 경영대 건물에서 록펠러 채플 타워를 바라본 모습이다. ⓒ 이중원

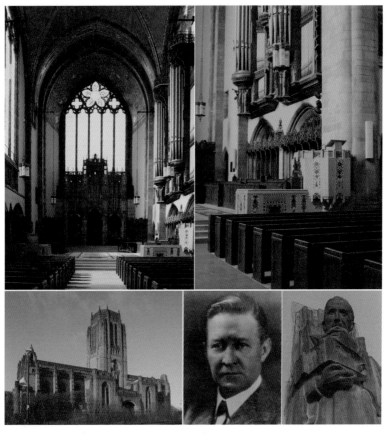

좌측 상단은 단상을 바라본 사진이다. 천장 모자이크가 자연광을 받아 반사한다. 우측 상단은 단상의 우측 부분 클로즈업 사진이다. 좌측 하단은 리버풀 대성당이다. 중앙 하단은 굿휴이고, 우측 하단은 록펠러 채플에 석공예가 리 로리가 조각한 건축가 굿휴의 모습이다. 상단 사진 ⓒ 이중원

굿휴도 스콧을 본받아, 록펠러 채플에 타워를 하나로 했다. 타워의 높이와 위치는 스콧을 따랐다. 하지만, 시공비가 당초 예상을 훌쩍 넘어, 디자인 변형이 불가피했다. 십자형 평면을 일자형으로 축약했고, 교차점에 있던 타워를 동쪽 측면으로 이동시켰다. 덕분에 매우 독특한 채플이 나왔다.

학교 측은 카브와 쿨리지의 장식적인 고딕 양식에 익숙해 있어서, 굿휴의 검박한 고딕이 걱정되었다. 굿휴는 자신의 스콧식 고딕을 피력했다. 굿휴는 고딕의 상승감은 동의했지만, 과도한 장식은 반대했다. (이 점이 훗날 굿휴가 아르데코 건축 선구자로 갈 수 있는 원동력이었다) 굿휴는 기본 형태의 비례감과 상승감은 모두 도입했지만, 장식은 중요한 돌 성상과 유리창에만 최소한으로 썼다. 그러나 굿휴도 비잔틴 대성당의 금빛 모자이크 천장에서는 어쩔 수 없었나 보다. 록펠러 채플 천장에, 신비한 색이 도는 작은 돌들을 박았다. 천장은 옅은 빛에도 춤을 췄다. 창 색깔은 절제했다.

내부 돌 성상 조각은 당대 최고 석공예가 리 로리가 맡았다. 12사도 조각도 있지만, 한쪽 끝에는 건축가 굿휴도 있었다. 1924년 굿휴가 죽자, 대학 측은 굿휴 디자인 지속 여부를 두고 쿨리지와 논의했다. 쿨리지는 "록펠러 채플은 세계 어디에 내놓아도 손색이 없는 고딕 채플입니다"라고 말했다. 덕분에 굿휴의 원안이 준공을 볼 수 있었다.

★

세이 홀(Saieh Hall, 1923, 2014)

록펠러 채플 인근에는 시카고강의 매더 타워를 디자인한 건축가 허버트 리들의 멋진 타워가 있다. 붉은색 벽돌과 베이지색 라임스톤으로 지은 러슨 타워(Lawson Carillon Tower)이다. 이는 세이 홀의 부속 종탑이다. 세이 홀은 세계적인 시카고대 경제학과 건물이다. 시카고대 경제학과는 밀턴 프리드먼(1976)부터 최근에는 라스 피터 핸슨(2013)까지 총 27명의 노벨상

수상자를 배출한 뛰어난 수준을 자랑한다.

러슨 타워는 여러 가지 측면에서 대학 건물은 어때야 하는지 잘 보여준다. 대학 건물은 중심이 꽉 차 있을 필요가 없다. 헐렁해도 된다. 찬 그릇보다는 비워진 그릇이 새 것을 담을 수 있다. 비움은 새로움을 부추긴다. 대학에서 여백의 건축이 중요한 이유이다. 비움은 소통을 유발하고, 소통은 새로운 기회를 일으킨다. 우리는 소통이 새로운 생각에 도달한다는 명제에는 쉽게 동의하면서도, 소통이 어떤 공간에서 발생하는지에 대해서는 질문하지 않는다. 어쩌면 대학 건축의 본질은 채움이 아니라 러슨 타워가 말하는 비움일지 모른다. 러슨 타워는 돌을 쌓아 놓은 집적체이지만, 탑의 주제는 비움이다. 그것도 상승하는 비움이다.

러슨 타워는 몸통 중앙이 비어 있다. 푸른 하늘이 빈 부분을 완성한다. 러슨 타워는 캠퍼스 건축이 무엇 때문에 이토록 비어 있어야 하며, 높아야 하는지 생각하게 한다. 예산을 따지고, 기능을 따지는 사람들에게 러슨 타워는 대학의 이상향은 그보다 더 높은 곳에 있음을 보여준다.

러슨 타워는 '횡설(Horizontal Saying)'이 가득한 세상에 '수설(Vertical Saying)'의 중요함을 보여준다. 마찬가지로 '실설(Full Saying)'을 요구하는 시장에 상아탑의 '허설(Empty Saying)'의 힘을 보여준다. ('횡설, 수설, 말설'은 내 은사님이신 이상해 교수님의 퇴임 강연 제목이었다.)

세이 홀은 본래 시카고 신학교(Chicago Theological Seminary, 1923) 건물이었다. 리들은 수도원과 같이 신학교를 디자인했다. 2014년 시카고대가 신학교를 매입하여 경제학과 건물로 리모델링했다.

리모델링 건축가는 보스턴의 유명 여성 건축가 앤 베하(Ann Beha)가 맡았다. 베하는 리들과 마찬가지로 MIT에서 건축을 수학했으며, 리들의 정

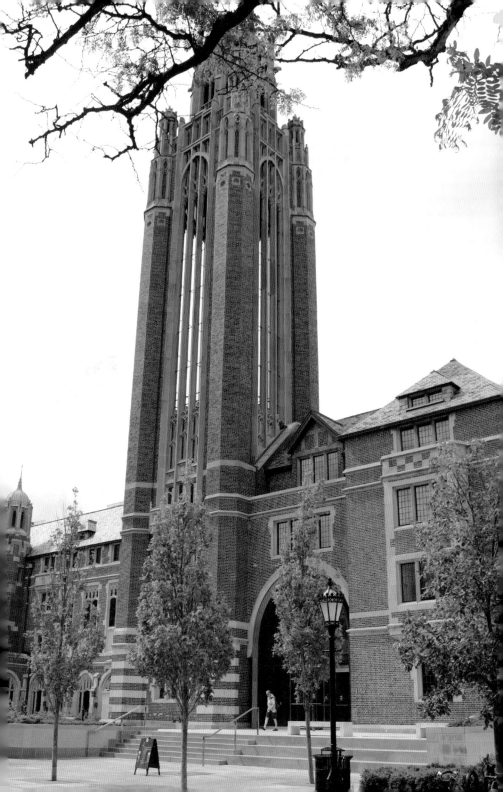

좌측 상단은 원래 회랑 공간을 개조한 담소 공간이다. 좌측 하단은 원래 예배 공간을 토론장으로 개조한 공간이다. 우측 상단은 남동쪽에서 바라본 전경이다. 우측 중앙은 조감도이고, 우측 하단은 북쪽 마당에서 바라본 모습이다. (Image Courtesy: Ann Beha Architects)

신을 존중했다. 베하는 두 가지에 집중했다. 첫째가 러슨 타워였고, 둘째가 회랑 공간(Clarence Sydney Funk Cloisters)이었다. 러슨 타워의 중심을 비운 탑과 회랑 공간의 유연한 경계는 대학의 수직성과 수평성을 이야기한다.

타워는 하늘의 뜻을 묻고, 회랑은 사람의 의견을 묻는다. 타워는 수직 지향을 이야기하고, 회랑은 수평 나눔을 이야기한다. 새로운 집단 지성이란 이상을 추구하는 동문들 간의 교류에서 작동한다. 노벨상을 추구하지 말고, 신학교의 코이노니아(κοινωνία, 다 같이, 공동체)적인 비움을 추구하자. 수직적 비움, 수평적 나눔. 그러면, 노벨상도 자연스럽게 오리라 본다.

<center>★</center>

로비하우스(Robie House, 1909)

로비하우스는 건축가 프랭크 로이드 라이트의 걸작이다. 시카고 로비하우스와 피츠버그 낙수장(Fallingwater, 카우프만 저택)은 각각 라이트의 초기와 말기를 대표하는 작품이다. 일리노이주 오크파크에 가면, 라이트의 건축물이 수두룩하다. 특히 라이트 하우스(프랭크 로이드 라이트 홈&스튜디오)와 유니티 템플(Unity Temple)은 꼭 봐야 하는 건물들이다. 다만, 이 책에서는 시카고대 안에 있는 로비하우스만 다루고 나머지는 모두 생략했다.

로비하우스는 땅에서 솟아올라 낮게 웅크린다. 굴뚝은 집에 비해 거대하고, 그래서 집의 닻 역할을 한다. 지붕은 시원하게 멀리 뻗는다. 처마 아래는 그림자가 짙다. 지붕 밑면은 밝은 색을 주어 가벼워 보인다. 지붕은 선박의 이미지를 주려고 했는지 경사 지붕이 이중으로 되어 있다. 지붕

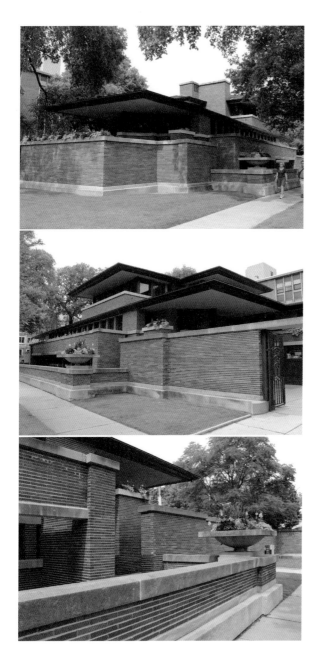

상단은 서남쪽 코너
에서 로비하우스를
바라보며 찍은 사진
이다. 중앙은 동남쪽
코너에서 찍은 사진
이다. 하단은 디테일
사진이다. ⓒ 이중원

은 수평성을 추구했다. 이를 강조라도 하듯, 처마 끝에 짙은 수평 띠를 돌렸다. 벽돌벽 위에도 수평 돌띠를 돌렸다. 벽돌도 긴 로마 벽돌을 사용했고, 모르타르도 수직은 없앴고 수평만 남겼다.

거리측 눈 높이에서 창을 최소화했다. 흐를 것 같은 느낌이 강해진다. 검은 처마 띠의 끝을 살짝 접어 올려 하부의 육중함과 상부의 경쾌함을 대비시킨다. 요지부동일 것 같은 돌집이 덕분에 가볍게 흐른다. 라이트 건축의 핵심 키워드인 가벼움과 운동감이다.

라이트 건축은 미국 중서부 대평원(Prairie)에 부합하는 건축 양식이었다. 땅에서 일어났고, 현실에서 태어났다. 이는 유럽 대륙이 아닌 미대륙 대평원 건축이었다.

<p align="center">✦</p>

경영대관(Booth School of Business, 2004)

시카고 경영대관은 건축가 라파엘 비뇰리의 작품이다. 비뇰리는 건축 디자인을 배우기 전에 구조 공학을 먼저 배웠는데, 창의적인 건축 디자인과 혁신적인 구조 디자인은 그에게 동의어였다. 비뇰리의 초기 고민은 이것이었다. '서쪽 록펠러 채플과 북쪽 로비하우스라는 서로 다른 맥락을 어떻게 동시에 존중할 것인가? 두 걸작들 사이에서 나의 건축을 어떻게 세울까?'였다. 쉽지 않은 질문이다. 철학적인 측면이나 건축적인 측면에서 두 작품은 전혀 다르다. 각 시대 대표 건축물 사이에서 새로운 대표 건축을 그리기란 예나 지금이나 어렵다.

비뇰리는 록펠러 채플의 비물질적인 고딕 아치를 참조했고, 로비하우스의 가벼운 수평성을 참조했다. 비뇰리는 경영대관 중앙에 유리박스(록펠러 채플)를 배치했고, 유리박스 주위로 수평적인 볼륨(로비하우스)을 배치했다. 비뇰리는 자신의 유리박스 로비를 '겨울 정원'이라 불렀고, 이와 마주하는 콰드를 '여름 정원'이라 불렀다. 이는 카브의 '콰드 시스템' 전통을 이으면서, 시카고의 혹한과 폭양을 고려한 것이었다. 여름용 옥외 정원과 겨울용 옥내 정원을 이분화하는 전략이다. 특히 겨울 정원은 고딕 아치를 뒤집은 아치로 기존 고딕성의 계승이면서 동시에 새로운 고딕성의 탄생이었다.

비뇰리는 백색 파이프 골조로 유리 아트리움을 지지했다. 파이프 다발 줄기는 하늘에 정사각형을 그리기 위해 가지로 뻗어 나간다. 나무의 생명력이 골조에서 느껴진다. 비뇰리 지붕 구조는 일종의 나무-기둥(tree-column) 골조다. 4개의 나무-기둥들이 터치하는 지점에서 록펠러 채플의 고딕형 비뇰리 아치가 굿휴 아치보다 시적이다.

4개의 파이프 다발 기둥 상부는 유리가 포장한다. 유리는 지붕이면서 동시에 벽이다. 또 외벽이면서 동시에 내벽이다. 내벽 너머의 복도는 천장에 매달린 착시를 일으킨다. 복도가 허공을 부유한다.

로비 바닥은 중앙과 경계 사이에 틈이 있다. 틈 사이로 지하층이 보인다. 하늘을 향해 치솟는 구조, 허공에 매달린 복도, 섬처럼 고립된 로비, 새로운 학교 공간의 탄생이다. 창의와 소통과 혁신은 이런 곳에서 싹트지, 어떻게 해서든 저렴하게 지으려는 대학에서는 발아하지 못한다.

경제학과의 러슨 타워, 록펠러 채플의 천장 모자이크, 경영대관의 로비. 서로 다른 용도의 건축물이지만, 이들은 동일한 지향점을 가지고 있

상단은 경영대관 항공 사진이다. 중앙은 록펠러 채플 아치를 참조한 비뇰리 아치 디자인, 하단은 배치도이다. 배치도에서 서쪽 붉은색이 록펠러 채플이고, 북쪽 붉은색이 로비하우스이다. 배치도에서 파란색 부분이 나팔관 구조를 한 로비 지붕 구조이다. 로비 앞의 조경이 여름 정원이고, 로비가 겨울 정원이다.

363

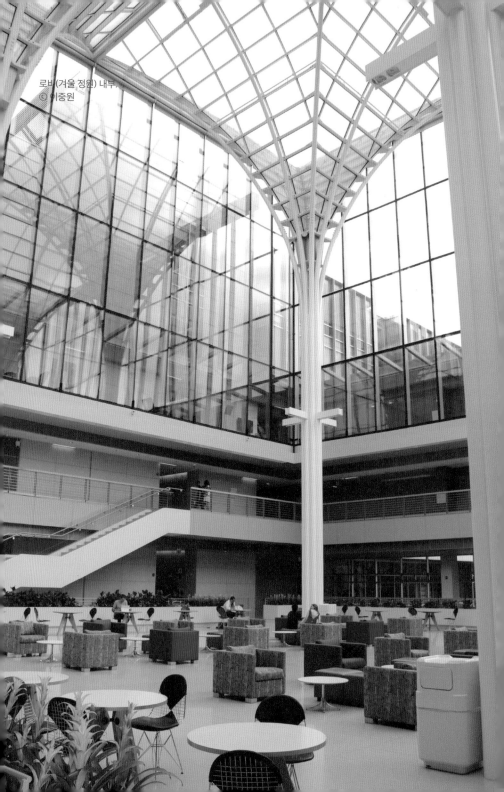

로비 (겨울 정원) 내부.
ⓒ 이중원

다. 그것은 대학 건축이 추구해야 하는 목적이고 가치이다. 그것은 이상을
향한 대학의 자유, 새로움을 향한 대학의 비움이다.

★
중앙 도서관(Joseph Regenstein Library, 1970)

시카고대 북쪽 캠퍼스에 근대 건축으로 로비하우스와 중앙 도서관(조지프
레겐스타인 도서관)이 있고, 남쪽 캠퍼스에 법대와 사회대 건물이 있다. 북쪽
의 콘크리트 골조 근대 건축과 남쪽의 철 골조 근대 건축이 좋은 대비를
이룬다.

중앙 도서관은 SOM의 월터 네쉬(Walter Netsch)가 디자인했다. 네쉬
는 장서가 늘어남에 따라 거대한 도서관을 원하는 대학 측의 요구를 충족
하면서, 고딕 건축의 아기자기함을 현대적으로 추구하려고 했다. 도서관
은 콘크리트 외장 유니트가 모아져 전체가 되는 고딕식 유기적 증식을 유
지하면서, 구축 방식과 표현에 있어서는 현대적이었다. 또, 대학의 라임스
톤 전통은 유지하면서, 표면 질감에 있어서는 전통에서 벗어났다.

전통적인 고딕은 부분의 증식으로 전체를 이루는 체계다. 도서관의
사각형 라임스톤 면들이 체계적인 증식을 한다는 측면에서는 고딕적이었
지만, 면들이 앞뒤로 들쑥날쑥 매달려 있는 모습은 현대적이었다. 표면은
수직으로 긁어 음각했다.

잔디와 만나는 부분을 보면, 어디는 떠 있고, 어디는 닿아 있다. 콘크
리트 표면을 긁은 부분과 긁지 않은 부분의 대조가 사진에서는 잘 보이지

않았는데, 현장에서는 강하게 다가온다. 재료성의 질감이 만들어내는 체험의 밀도가 좋다.

좌측 상단은 중앙 도서관의 평면도, 우측은 중앙 도서관 외관. 좌측 하단은 디테일 사진이다. ⓒ 이중원

★
중앙 도서관 증축동(Joe & Rika Mansueto Library, 2011)

캠퍼스 건축은 한 시대 속에서 태어나지만, 그 시대를 뛰어넘어야 하는 사명이 있다. 캠퍼스에는 미래의 시간이 살아 숨쉬고 있어야 한다. 시카고 대학은 좋은 본보기다. 시카고대는 카브의 빅토리안 고딕에서 쿨리지의 튜더 고딕을 파생시켰고, 근대 건축에서 현대 건축을 파생시킨다.

우리나라 대학은 자문해야 한다. "왜 새로운 건축이 필요한가?" 새로워지는 대학 건축을 보고, 도시의 건축은 새로워진다. 이러한 점에서 시카고대 중앙 도서관과 학생회관이 차지하는 비중은 크다. 시카고 대학은 새천년을 열면서 중앙 도서관과 학생회관에 대대적인 손질을 가했다. 도서관 증축은 건축가 헬무트 얀에게 맡겼고, 학생회관 신축은 건축가 지니 갱에게 맡겼다. 두 사람은 '내일'을 '오늘' 세우고자 했다.

얀은 기존 SOM 도서관의 안티테제를 내놓았다. 기존 도서관이 땅 위로 솟아오른 건축이라면, 증축동은 땅 아래로 파고들어간 건축이다. 기존 건축이 돌 건축이라면, 새로 만든 건축은 유리 건축이다.

새 도서관은 드러난 부분에 비해 드러나지 않은 부분이 훨씬 크다. 비가시적 세계가 가시적 세계보다 커질수록 건축은 호기심을 유발한다.

지하를 깊이 활용한 것은 당면한 복잡한 문제에 대한 묘책이었다. 대학 도서관이 점점 디지털화를 선호하는 시대에 여전히 책을 물리적으로 보관하자는 결정은 쉬운 결정이 아니었다.

도서관 측은 공모전 지침서에 다음과 같이 질문했다. 350만 권이라는 방대한 도서를 어떻게 하면 좁은 필지에 보관할 수 있을까? 또 유서 깊은

좌측 상단은 평면도, 노란색 부분이 증축동이다. 우측 상단과 좌측 중앙은 도서 자동 순환 보관 시스템의 모습과 단면도이다. 단면도를 보면, 거대한 서고 위에 유리 돔을 씌운 모습이다. 하단은 전경. 나머지 사진은 지붕을 조립하는 시공 사진들이다. 하단 사진 ⓒ 이중원

메인 콰드의 스케일감을 유지하면서 이 방대한 도서를 저장할까?

5명의 쟁쟁한 건축가들 중 헬무트 얀의 안이 가장 새로웠다. 얀은 엔지니어들과 협업하여, 지하에 자동 순환 보관 시스템을 고안했고, 그 위에 독일 구조 엔지니어가 제안한 특수 유리 돔 지붕을 추천했다. 도서관 측은 이를 수락했다.

얀이 제시한 도서 자동 순환 보관 시스템은 로보틱 시스템으로 대학 도서관에서는 처음 써 보는 시스템이었다. 철통 박스 하나 안에 100권 내외의 책들이 들어가고, 학생이나 교수가 개인 노트북으로 책을 신청하면, 마치 자동주차 시스템처럼 책이 든 철통 박스가 순환하여 나오는 방식이었다.

중앙 도서관 증축동의 외부와 내부 모습. 원형 튜브들이 거미줄 모양을 하며 지붕 유리틀을 잡아주는 구조다. 투명 유리지붕 너머로 들어오는 캠퍼스 전경이 아름답다. (Image Courtesy: Helmut Jahn Architects.)

유리 돔은 우주 비행접시를 연상시킨다. 맥락적인 측면에서 보면, 프로그램을 지하에 넣어 지상에 거대 건물이 없는 점은 성공이었다. 건물이 높지 않아 숨통이 트이는 코너를 만들었다. 인근에 있는 덩치 큰 도서관 본동, 기숙사, 체육관으로 다소 답답했는데, 새로 지은 도서관이 숨을 쉴 수 있게 해주었다. 이처럼 자기 '주장' 건물보다 자기 '부인' 건축이 때론 호소력 있게 다가올 수 있음을 잘 보여줬다.

★
학생회관과 기숙사(North Residential Commons, 2017)

미국은 도시마다 걸출한 건축가가 한 명씩 있다. 뉴욕에 엘리자베스 딜러가 있다면, 시카고에 지니 갱이 있다. 지니 갱은 아쿠아 타워로 유명해졌다. 지니 갱은 어려서부터 미국 자연에 관심이 많았다. 빙하가 쓸고 간 암반 협곡, 숲속 나무에서 영감을 받았다. 겹겹이 쌓인 암반, 치솟는 숲에서 모티브를 발견한다.

그녀의 건물은 석영을 쪼개었을 때 드러나는 자색, 황색, 홍색의 수정체 단면처럼 결이 있다. 이 결들은 자체적인 빛을 발할 뿐 아니라, 주변의 빛을 모아 새로운 빛을 생산한다. 물질 속에 숨어 있던 빛의 가능성을 꺼내준다. 아쿠아 빌딩이 베일을 내리자, 건축계는 파도치는 발코니에 들썩였다. 하이드 파크 아파트에서도 '소통하는 발코니'를 다르게 개발해서 썼다. 영어의 벽이라는 의미의 '월(wall)'과 기둥이라는 의미의 '컬럼(column)'을 합한 합성어 '월럼(wallumn)'이라는 말을 만들어 개념화했다. 벽이면서 기둥인 입체 발코니에서 주민들이 수직적으로 소통하고, 월럼이 외장이 된다.

갱의 또 다른 시카고 근작, '작가들의 극장'(Writer's Theater)도 상당한 수작이다. 소통의 규모가 여기서는 역사적이고 도시적이다. 17세기부터 진화한 극장의 유형을 모았다. 외장의 나무 골조 외장이 흥미롭다. 배의 노처럼 대각선 부재들이 기울어져 있다. 접합부 디테일은 못을 사용하지 않으면서도 하중에 의해 으깨지지 않게 고안했다. 목공예 구조 디테일이 실험에 실험을 거듭해 도달한 경지다. 구조적 참신함이 공예적 참신함이 되었다.

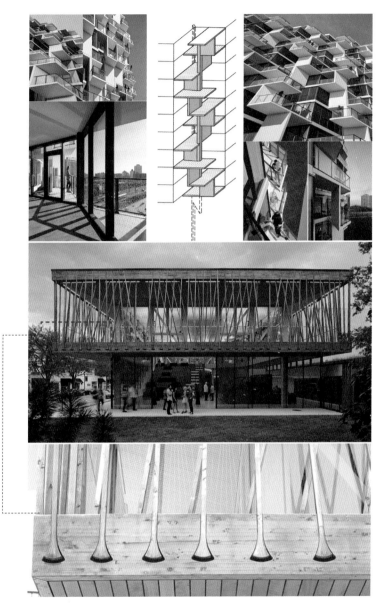

하단 두 사진은 갱의 '작가들의 극장'이고, 나머지 사진은 하이드 파크 아파트이다. 중앙에 오렌지색 다이어그램이 월럼(wallumn)이다. (Image Courtesy: Studio Gang)

55번 스트리트

상단은 북동쪽(캠퍼스 밖) 하늘에서 본 사진이고, 좌측 하단은 배치도, 우측 하단은 남서쪽(캠퍼스 안) 하늘에서 본 사진이다.

시카고 대학이 지니갱에게 설계권을 넘겨주었을 때는 두 가지 목적이 있었다. 하나는 다소 소외된 캠퍼스 북부를 활성화하자는 것(시카고 대학도 예일대처럼 타운[town]과 가운[gown] 간 소통 부재 문제가 있었다)과 다른 하나는 낙후한 학생 시설의 업그레이드였다.

시카고대 학생회관은 아쿠아 타워만큼이나 최근 시카고에서 핫하다. 3동의 백색 기숙사와 1동의 갈색 식당이 배치를 이룬다. 4동이 밖으로는 캠퍼스 북문 역할을 하면서, 안으로는 기존 카브의 쾌드(마당) 시스템처럼 조경 체계를 구성한다.

백색 기숙사는 고층 건축으로 휘어 있다. 갈색 식당은 저층 건축으로 국자 모양이다. 북동쪽 코너로는 깔대기처럼 동선을 빨아들이고, 남서쪽 코너로는 건물들이 손가락을 펼친 것처럼 동선을 퍼트린다. 건물 사이에 3개의 서로 다른 성격의 정원이 있는데, 1개의 거대 중앙 정원과 2개의 작은 내정이 마당 구조를 만든다.

건물을 접어서 절점을 만들었다. 접은 위치가 절묘해서 지면에서 걸으면 건물의 끝이 보이질 않아서 보행자의 호기심을 유발한다. 호기심이

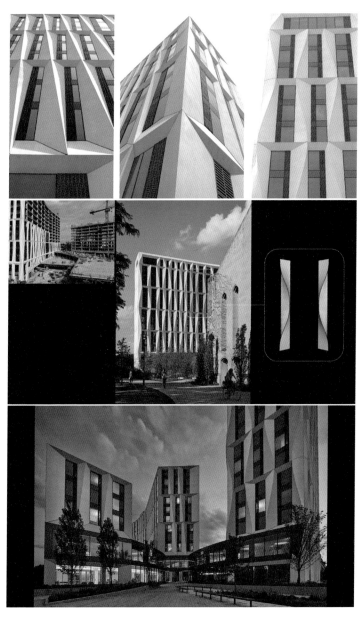

상단은 백색 기둥 외장 디테일 사진. 중앙은 기둥 외장의 개념도와 시공 사진. 하단 사진은 야경이
다. ⓒ 이중원

운동을 유발한다. 학생들은 주로 남서쪽 코너에서 접근하는데, 이때 저층 식당과 기숙사 2동밖에 보이지 않는다. 중앙 기숙사 건물의 회랑을 관통하고서야 건물이 4동인 점을 깨닫는다.

건물의 입면은 춤춘다. 백색 기둥 외장이 위로 올라가며 회전한다. 어떤 기둥은 우측 방향으로 회전하는가 하면, 어떤 기둥은 좌측 방향으로 회전한다. 또, 어떤 기둥들은 양방향으로 비튼다. 마치 바람 따라 생기는 물결처럼 잔잔한 파도와 급한 파도가 섞여서 일어난다.

수직선들의 부드러움을 강조하기 위해 층과 층을 구분하는 수평선은 접어서 최소한의 면이 보이게 했다. 접힌 면이 면도날 같다. 수직성은 고딕에서 비롯했지만, 건물 폴딩과 기둥 회전은 바로크다.

기둥이 접히며 꼬여서 곡선을 따라 그림자가 일어났다 지워진다. 곡면을 따라 그림자가 시간에 따라 흐른다. 건물들의 모서리에서 면의 예리함과 부드러움이 공존한다. 낮은 건물에서는 좌측으로, 높은 건물에서는 우측으로 면을 접어 예리함을 살렸고, 가장 높은 건물에서는 면을 꼬아 부드러움을 살렸다.

건물 외장은 프리캐스트 콘크리트 패널을 부착했다. 현장 타설 방식 대신 공장에서 미리 제작해서 조립했다. 이 건물을 완성하기 위해서 1,000개가 넘는 패널들이 제작되었다. 굽이치는 효과를 위해 서로 다른 61종류의 패널을 제작했다. 저층 회랑 기둥은 스케일을 키워 서 있는 조각처럼 처리했다. 하나하나 전부 다르게 디자인했다. 기둥에서 교육 목표가 획

상단은 중앙 정원에서 본 기숙사 전경. 저층 짙은 색의 건물이 학생 식당이다. 좌측 중앙은 저층 회랑 기둥. 우측 중앙은 학생 식당. 좌측 하단은 커뮤니티 룸, 중앙 하단은 수직 공용 공간 다이어그램, 우측 하단은 수직 공용 공간의 모습이다. 상단과 중앙 사진 ⓒ 이중원

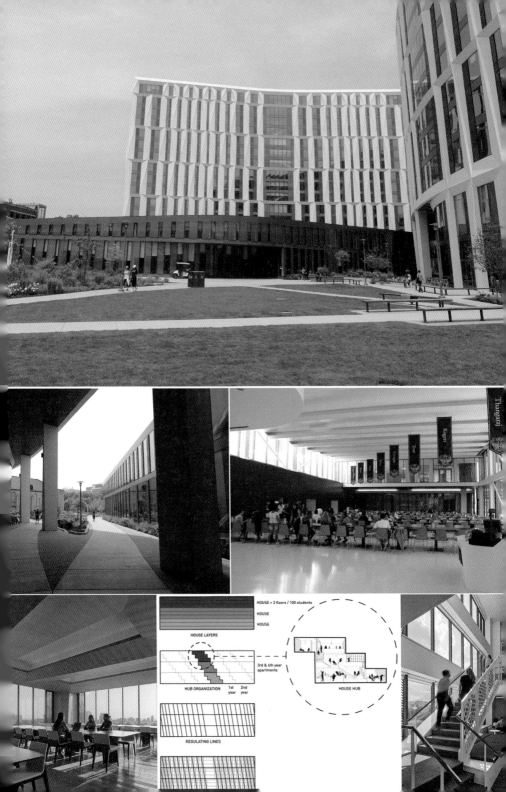

HOUSE = 3 floors / 100 students

HOUSE

HOUSE

HOUSE LAYERS

3rd & 4th year apartments

HUB ORGANIZATION

1st year 2nd year

HOUSE HUB

REGULATING LINES

일성이 아닌 다양성임을 밝힌다.

우리나라 대학 건축은 말로는 개별성과 구체성을 외치면서 건물은 획일성이 지배적이다. 이제 바꿔야 할 때다. 통일성이라는 미사여구 뒤에 숨은 획일성을 이제는 버려야 한다. 다양성은 모든 사람 안에 개별적이면서도 특별한 가능성이 있음을 인식하는 태도다. 성적 순위가 아니라 가능 순위이며, 공부 순위가 아니라 창의력 순위이다.

공부만큼 휴식도 중요하다. 우리 선조들은 이를 유식(遊息)이라 했다. 그런 점에서 이 건물은 많은 시사점을 준다. 시카고 대평원이 한눈에 들어오는 높은 곳에 기숙사 소통 공간을 계단식으로 두었고, 학생들이 밥을 먹는 식당은 정원으로 아기자기하게 꾸몄다.

풍경이 펼쳐지고, 조경이 유리벽을 넘나든다. 학생들에게 공부만 강조할 것이 아니라 이제 유식을 가르쳐야 한다. 그리고 최선을 다해 유식 공간을 가꾸어야 한다. 학생들이 잘 놀고, 쉴 때, 알아서 유연해질 수 있다. 그 유현함이 우리 사회의 굳은살을 벗기고, 새로운 살이 돋게 할 것이다.

헨리 무어의 조각(Nuclear Energy, 1967)

미국의 사립대학 발전사를 보면, 거의 예외 없이 세 번에 걸쳐 캠퍼스 르네상스가 있었다. 대학 캠퍼스 초석을 깐 20세기 초, 제2차 세계대전 후인 20세기 중반, 그리고 정보지식혁명 시기인 21세기 초다.

시카고 대학도 예외는 아니었다. 20세기 초에 건축가 카브는 6개의 쾌드(마당)를 만들면서 고딕 캠퍼스를 세웠다. 승전 후, 제대 군인 원호법 (G. I. Bill) 통과로 참전 용사들이 대학으로 쏟아지면서 대학은 덩치를 몇 배로 키웠다. 소위 말하는 캠퍼스 팽창 시기였다. 제2차 세계대전 당시 시카고대는 전쟁에 사용할 핵 연구에 몰두했다. 종전 후 핵물리학적 지식과 화학적 지식은 대학에 차곡차곡 쌓였다. 생명공학이 이를 바탕으로 발전했다. 화학물을 이용하여 암을 퇴치하려는 노력이 핵 이미지화 기술과 방사선 종양학의 발전을 가져왔다.

시카고 대학은 메인 쾌드에서 서쪽으로 의대가 있다. 시작점에 헨리 무어의 핵 시대 종말을 상징하는 조각이 있다. 시카고대는 1940년대 '맨해튼 프로젝트'에 참여했다. 물리학자 엔리코 페르미(Enrico Fermi, 핵물리학자) 교수의 연구실은 스테그 필드(Stagg Field)였다. 이 시설을 철거하며 무어의 조각을 설치했다. 무어는 작품에 대해 이렇게 말했다. "위는 버섯 같기도 하고, 버섯 구름 같기도 하고, 해골 같기도 합니다. 아래는 대성당 같기도 합니다. 아래는 창조적 측면을, 위는 파괴적 측면을 상징합니다." 무기공학에서 생명공학으로 이동한 미국의 모습을 압축한 조각이다.

헨리 하인즈(Henry Hinds, 1967) 지질물리학 연구소와 커밍스 생명 센

오렌지색 건물이 프리츠커상을 수상한 리카르도 레고레타의 기숙사이다. 그 앞에 헨리 무어의 조각 작품 '핵 에너지'가 있다. 손가락으로 볼링 볼을 들고 있는 모습이다. ⓒ 이중원

터(Cummi-ngs, 1973)가 무어의 조각 작품 서쪽으로 지어졌다. 종전은 핵으로 인류가 멸망할 수도 있다는 경각심을 불렀다. 인류가 발견한 기술이 인류를 종말로 몰 수도 있다는 반성이었다. 그래서 종전 후 건축과 도시는 표피적인 것보다 본질적인 것을 지향했다. 골조는 있는 그대로 노출했고, 재료는 검박하고 솔직하게 표현하는 투박한 브루탈리즘 시대였다.

상단에서 왼쪽 건물이 하인즈 연구소, 오른쪽 건물이 커밍스 센터이다. 좌측 하단은 엘리스 애비뉴에서 바라본 커밍스 센터의 모습. 우측 하단은 커밍스 입구 천장 모습.

하인즈 연구소와 커밍스 센터는 20세기 중반

브루탈리즘(콘크리트 마감 건물) 건축물로 시카고대에 거침과 투박함으로 다소 추상화한 고딕을 연출했다. 특히, 커밍스 센터는 생명 연구 환경에 필요한 폼 후드(fume hood)의 환기용 배관을 벽돌로 감싸 외부로 노출했다. 위로 올라갈수록 배관이 증가되어 벽돌은 두꺼워졌다. 고딕의 수직성을 구조 시스템으로 표현하지 않고, 설비 시스템으로 표현했다.

하인즈 연구소는 수직성을 다른 데서 찾았다. 엘리베이터 코어와 덕

트용 샤프트를 묶어 독립시켜 8개의 콘크리트 타워를 건물 동서에 배치했다. 건축가 루이스 칸이나 리처드 로저스 수법이 연상된다. 서비스 타워들은 이태리 중세 마을의 고딕 마천루 타워처럼 섰다.

재료적인 측면에서는 기존 캠퍼스의 라임스톤과 붉은 지붕을 콘크리트와 벽돌로 치환했다. 어떤 표피적 치장도 허용하지 않았다. 커밍스 센터와 하인즈 연구소 사이에 존 크레라 도서관(Crerar, 1984)도 노출 콘크리트를 사용하여 브루탈리즘 양식으로 들어섰다. 시카고대에서 하인즈와 커밍스 그리고 크레라는 시카고대 내에 브루탈리즘 양식 블록을 만들었다.

골던 센터(Gordon Center for Integrative Science, 2005)

필자가 보스턴에서 다니던 회사는 시카고대 골던 센터 건축가로 선정되었다. 당시는 이미 커밍스 센터와 하인즈 연구소와 존 크레라 도서관은 지어진 지 오래된 시점이었다. 골던 센터는 브루탈리즘 블록의 남은 코너를 완성해야 하는 의무가 있었다. 기존 브루탈리즘 건축들은 우람했고, 내부 지향적이었다. 우리는 골던 센터가 이들과 다르길 원했다. 새 건물이 쾌드를 향해 투명하고, 도로를 향해서는 기존 라임스톤 외장 맥락을 좇길 원했다.

남향인 쾌드를 향해서는 전면 유리로 처리했고, 도로를 향해서는 기

상단은 조감도. 하단은 중앙 로비에서 유리 너머 존 크레라 도서관과 하인즈 연구소를 바라본 모습. 1: 메인 쾌드, 2: 엘리스 애비뉴, 3: 하인즈 연구소, 4: 커밍스 센터, 5: 존 크레라 도서관, 6: 잉글사이드 애비뉴

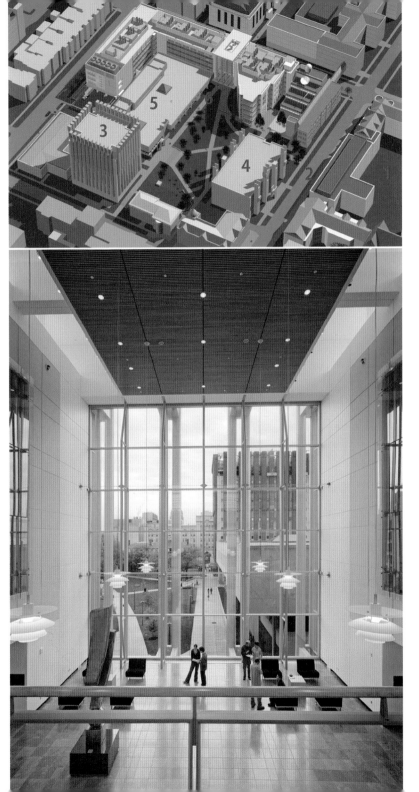

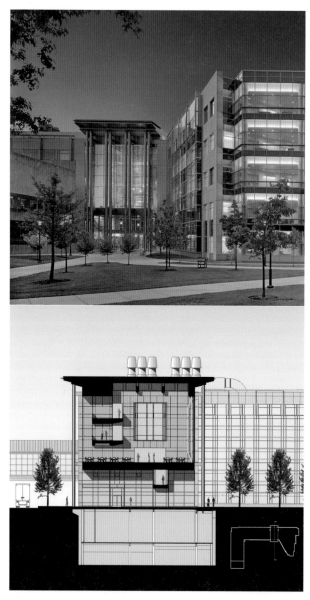

상단 사진은 골던 센터 야경 모습. 하단 사진은 로비 아래 게이트 부분 단면도. 로비 4~5층에는 회의실이 있다. 하단 도면 ⓒ 이중원

존 라임스톤 질서를 따랐다. 재료의 현대성과 전통성이 쾌드 안팎으로 공존하게 했다. 조경 동선체계는 카브의 쾌드 시스템을 따랐다. 카브 게이트가 메인 쾌드를 도서관 쾌드로 연결하는 관문이듯, 우리는 골던 센터도 앞마당과 뒷마당을 연결시키는 게이트가 되게 했다. 그래서 중앙 로비를 땅에서 들어올렸다. 성문처럼 보이도록 6층 높이의 기둥을 로비 앞뒤에 두었고, 기둥 위에 겹쳐마를 얹었다.

연구소 건축은 멸균 문제로 환기와 배기가 중요하다. 옥상 위에 거대한 공기 조화 장비가 필요하고, 건물 내부에 공조 덕트가 상대적으로 많다. 하인즈 연구소와 커밍스 센터는 덕트를 외부 수직 디자인 모티브로 썼다. 그래서 창의 규모가 작다. 골던 센터는 창의 면적을 최대화하기 위해 덕트를 평면 중앙으로 몰았다.

건물은 세 학과를 합한 복합 건물이다. 유리 아트리움은 화학동과 생물학동과 물리학동을 연결하는 링크 포인트이자 이 건물의 내부 광장이었다. 아트리움은 3층 높이로 지면에서 떠 있다. 아트리움 중앙에는 2개층의 회의 공간을 허공에 매달아 소통의 장을 만들었다.

회의 공간을 호텔 회의실처럼 꾸며주고 가장 좋은 장소에 준 이유는 연구실에서 혼자 연구하지 말고, 공용 공간에서 다른 연구자들과 더 많은 대화를 나누라는 목적이었다. 건물은 'ㄷ'자형으로 생겼는데, 모서리에 전망이 좋은 공간마다 회의실을 주어 공용 공간을 개인 공간보다 앞세웠다.

골던 센터에서 디테일을 가지고 많은 질문들을 나눴다. 철면은 돌면과 유리면 앞에 둘까, 아니면 사이에 둘까? 안 모서리는 유리로 가야 하나 아니면 철로 가야 하나? 등의 문제를 가지고 팀원들 간의 논쟁이 치열했다. 기둥 중심에서 돌면을 54cm 바깥에 두었고, 철면과 유리면은 39cm

바깥에 두기로 결정했다.

돌면에서 15cm 안쪽으로 유리면과 철면이 흘렀다. 철면 기단부는 돌면 몸통부로부터 15cm 들어갔고, 철면 머리부는 돌면 몸통부로부터 15cm 들어갔다. 15cm 차이를 두고 면들은 들락날락하며 단조로울 수 있는 입면에 섬세한 변화를 줬다. 이는 전통재와 현대재의 공존이었다.

미국 주요 대학들의 과학연구소 건축은 최첨단 장비와 밀접한 관계가 있다. 그래서 대학 캠퍼스는 하늘에서 보면, 19세기 연구소인지, 21세기 연구소인지 금방 알 수 있다. 늘어나는 최첨단 장비로 21세기 연구소는 평면이 과거 연구소보다 뚱뚱하다. 연구 장비 공간의 두께가 갈수록 두꺼워지기 때문이다.

동물실험실은 생명공학, 의공학, 제약공학 연구에서 가장 중요한 설비 시설이다. 실험용 쥐들은 빛에 민감하고 전염에 민감하다. 이들의 환경을 계획하고 동선을 계획하는 일은 최첨단 건축 외장 못지않게 중요하다.

골던 센터는 프로젝트가 거대해서 설계 기간도 길었고, 시공 기간도 길었다. 2004년이 되자, 초반에 함께 디자인에 참여했던 젊은 건축가들이 모두 이직한 상태였다. 덕분에 시공 당시 보스턴 본사에서 시카고 감리 현장 감독 출장은 필자의 일이 됐다. 상주 감리자였던 패트릭은 보스턴에서 필자가 오면 반가워하며 시카고 구석구석의 맛집과 최신 건축을 친절히 설명해 줬다. 당시 그와 나눈 긴 대화가 이 책의 소중한 씨앗이 됐다.

상단 사진은 로비 중앙 회의실, 하단은 건물 동쪽 끝 휴식실이다. 중앙은 3~4층 평면도이다. 짙은 오렌지색이 랩 공간이고 옅은 오렌지색이 랩 보조 공간이다. 푸른색은 교수실과 회의실이다. 중앙 도면 ⓒ 이중원

★
시카고 대학 병원(Center for Care and Discovery, 2013)

건축가 비뇰리의 관점은 작지 않다. 그는 멀리, 그리고 널리 본다. 비뇰리는 멀리 보이는 시카고 마천루들의 수직성에 대비되는 수평성을 저층 건물군으로 되어 있는 시카고대에 병원 건축으로 세우고자 했다.

비뇰리는 건축가 카브가 시카고대에 세운 콰드 시스템을 존중했다. 그의 시스템을 외부 조경용 뿐만 아니라 내부 프로그램 배치 방식에도 썼다. 그는 내부에 입체적인 콰드 시스템을 고안했다. 비뇰리는 규모를 중시했다. 병원이 큰 규모가 되어야 도심의 수직성에 대비되는 수평성이 확보됐다. 그래서 그는 본래 하나인 병원 대지를 둘로 늘리자고 제안했다. 대학은 그의 제안을 수용했다. 덕분에 수평적으로 긴 건물이 가능해졌다. 다만 다른 필지가 도로 건너편에 있었기 때문에 브리지 건물이 됐다. 다리 아래에는 도로가 지났다. 1층은 유리 로비를 두 개 가졌지만, 이들은 입구에 불과했고, 진정한 로비는 7층 스카이 로비였다. 건물이 길어져 장점도 있었다. 기존 동서로 나뉜 병원들이 하나로 묶였다. 간호사 입장에서는 다른 건물로 가야 하는 번거로움이 없어져 편해졌다. 한층 바닥 면적이 넓어져 많은 프로그램이 한 층에 있을 수 있었고, 그만큼 층간 이동은 줄었다.

7층의 스카이 로비가 건물의 중심이 되어 위아래로 건물 프로그램을 양분한다. 7층 아래는 수술 병동이고, 7층 위는 입원 병동이다.

상단 사진의 노란 글씨는 도심의 수직적인 마천루를 상징한다. 중앙은 북쪽 입면도. 하단은 병원 평면 개념도. (Image Courtesy: Rafael Vinoly Architects)

"CENTER OF DISCOVERY"

SKY OBBY

★
빛의 조각가
제임스 카펜터(James Carpenter)

제임스 카펜터(James Carpenter)는 미국에서 '빛의 마술사'로 통한다. 시카고 대학에도 카펜터의 작품이 두 군데 있다. 하나는 에크하르트(Eckhardt) 연구소 입면에 있고, 다른 하나는 미드웨이 크로싱(Midway Crossings, 미드웨이는 약 10만 평 녹지 공원이다)에 있다. 에크하르트 연구소 입면은 유리 입면이다. 여기에 수직으로 유리면들이 매달려 있다. 층간 구분 유리 뒷면에는 백색 메탈 패널들을 대각선으로 접었다. 유리의 표면은 다르게 처리해서 하루 중 빛의 변화를 서로 다르게 포착한다. 다양한 유리 처리 방식을 통해 카펜터는 빛에 볼륨을 주고, 변하는 색에 따라 빛 볼륨에 생동감을 준다.

카펜터는 유리가 빛을 드러낼 수 있다고 생각했다. 그는 재료 변화에 따라 미묘하게 대응하는 빛을 수십 년간 연구한 빛 디자이너이다. 카펜터는 오랫동안 빛의 볼륨을 추구했다. 그는 빛에 부피가 있다고 생각했다.

재료에 반응하는 빛에 의해 빛의 공간, 빛의 분위기, 빛의 체험이 다른 결을 만든다고 생각했다. 걸으며 변하는 사람의 보는 각도 또한 빛과 상호작용하며 다른 빛을 드러낼 것이라 믿었다. 그에게 빛 조각은 순간 예술이고, 상호작용 예술이고, 늘 새로워지는 예술이었다.

에크하르트 연구소의 사진이다. 입면은 카펜터의 빛 조각을 반영한 유리 파사드이다. 태양 빛 변화에 미묘하게 수직으로 매달린 유리의 색이 변한다. ⓒ 이중원

★
남쪽 캠퍼스(South Campus)

시카고대는 미시간호를 수변으로 하는 잭슨 파크와 워싱턴 파크 사이에 있다. 시카고대는 잭슨 파크의 유기적인 수변이 있고, 거대한 녹지띠인 미드웨이가 있다. 이 띠는 캠퍼스 안 깊숙이 들어와 있다.

1893년 박람회 당시 미드웨이의 본래 목적은 물길이었다. 호수와 내륙 저수지를 잇고자 하는 물길이었다. 물길은 지어지지 않아 미드웨이는 선큰 녹지로 남아 있다.

박람회 당시 잭슨 파크가 중심 공간이었고, 미드웨이는 부속 공간이었다. 잭슨 파크가 하이 아트 및 최첨단 기술 제품 전시장이었다면, 미드웨이는 각국의 파빌리온을 지어 대중에게 문화적으로 다가간 지역이었다.

박람회 건물들은 영구적인 건축은 아니었다. 미드웨이 건물들은 박람회 후 철거되었고, 잭슨 파크만 오바마 대통령 도서관 건립지로 선정되어 요즘 새롭게 주목받고 있다.

많은 사람들이 시카고대에 와서 북쪽 캠퍼스만 보고 남쪽 캠퍼스를 보지 않고 떠나는 경우가 많은데, 이는 치명적인 실수다. 남쪽 캠퍼스는 근·현대 건축 보석상자다. 건축가 에로 사리넨의 법대가 있고, 미스 반 데 어로에의 사회대 건물(SSA)이 있고, 빌리 첸의 예술대가 있다. 그 밖에도 스톤의 기숙사와 헬무트 얀의 설비 플랜트 건물과 스탠리 타이거맨의 종교대 건물이 있다.

남쪽 캠퍼스는 제2차 세계대전 후, 본격적으로 개발되기 시작했다. 1950년에 시카고대는 건축가 에로 사이린넨에게 남쪽 캠퍼스 마스터플래

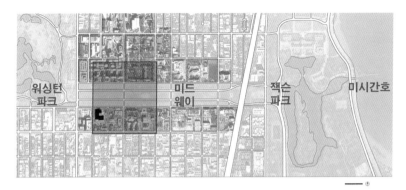

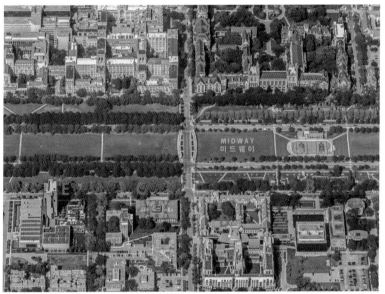

상단은 시카고 대학 인근 파크를 보여주는 다이어그램이다. 미드웨이를 기준으로 동쪽에 잭슨 파크가 있고, 서쪽에 워싱턴 파크가 있다. 상단에서 붉게 칠한 부분이 하단 항공 사진이다. A: 미드웨이 크로싱(엘리스 애비뉴), B: 법대 쿼드, C: 사회대(SSA), D: 기숙사, E: 예술대. 하단 사진에서 우측 상단 칼라 부분이 시카고대 메인 쿼드이다.

닝을 요청했다. 당시 사리
넨은 동부 MIT와 예일대 디
자인으로 유명한 건축가였
다. MIT의 채플과 크레스지
오디토리움, 예일대 하키장
과 기숙사의 성공으로 상종
가였다.

사리넨은 미스(IIT 캠퍼
스 건축가)와 같은 모더니스
트지만, 역사에 대한 그들의
태도는 달랐다. 미스가 시대
정신을 앞세우며 19세기 건
축에 배타적이었다면, 사리
넨은 포괄적이었다.

사리넨은 시카고 대학
의 '대학 고딕' 역사를 계승
하고 싶었다. 그는 옛 양식의
재현을 제안했지만, 시공비
문제로 학교 측은 반대했다.

중앙 사진에서 가운데가 미드웨이, 왼쪽
이 북쪽 캠퍼스, 오른쪽이 남쪽 캠퍼스
이다. 상단 사진은 미드웨이 크로싱에서
미드웨이를 본 모습, 하단은 남쪽 캠퍼
스에서 하퍼 도서관을 본 모습이다. 상
단 및 하단 사진 ⓒ 이중원

그래서 고딕을 번안한 현대 건축을 소개했다.

사리넨은 새로운 건축으로 캠퍼스를 증축할 것이라면, 새 캠퍼스를 북쪽 캠퍼스에 두지 말고, 미드웨이 남쪽에 두자고 제안했다. 사리넨의 갑작스런 죽음(1961년, 51세)으로 그의 계획이 모두 적용되지는 못했다. 그러나 법대 콰드는 그의 마스터 플랜을 따라 지어졌다(준공 1959년).

사리넨의 플래닝 방식은 카브 시스템과 비슷하면서도 달랐다. 축을 중심으로 마당을 펼치는 방식은 비슷했지만, 미드웨이에 대한 태도는 카브와 달랐다. 카브가 미드웨이를 향해 닫은 데 반해, 사리넨은 열었다. 그는 법대 마당을 건물이나 담으로 막지 않고 미드웨이와 소통시켰다. 카브 시스템이 타운에 배타적인 가운이라면, 사리넨 시스템은 타운과 소통하는 가운이었다. 이러한 점에서는 클리지의 하퍼 도서관과 유사했다.

★

법대 콰드(Laird Bell Law Quad, 1959)

에로 사리넨의 아버지 엘리엘 사리넨(Eliel Saarinen)은 유명한 교수이자 건축가였다. 아들 사리넨은 아버지를 능가했다. 엘리엘은 아들에게 디자인할 때 개별 건물보다 맥락을 더 살피라고 일렀다. 큰 틀을 보며 작은 틀을 생각하고 그리라고 했다. 아들은 법대 도서관 로비와 그 앞마당을 그리며 미드웨이를 생각했고, 미드웨이 너머의 메인 콰드를 생각했다.

사리넨은 고딕식 건축을 존중했다. 이미 예일대의 고딕식 캠퍼스에서 학창 시절을 보냈고, 또 모교를 위해 건물을 지은 바 있어 시카고대에

서 어떻게 접근해야 하는지 잘 알고 있었다. 사리넨은 특히 시카고대가 시대를 달리하며, 여러 명의 다른 건축가가 하나의 기준과 원칙을 존중하며 이룩한 다양성에 매료되어 있었고, 그 또한 그 유산을 계승하고자 했다. 시카고대의 큰 원칙은 카브 쾨드 시스템이었고, 재료적인 측면에서는 라임스톤과 붉은색 지붕 타일이었다.

법대 쾨드와 디안젤로 법대 도서관은 사리넨의 생각을 잘 보여준다. 중앙 마당(쾨드)은 미드웨이로 열리면서 기존 카브 시스템을 존중했다. 축 중심의 마당 증식을 준수했고, 건물과 건물 사이 모서리로 다음 마당이 열리는 방식도 준수했다.

건축적인 측면에서는 고딕 양식의 현대적 번안이었다. 도서관은 콘크리트 뼈대에 흑색 유리 외장을 입혔다. 유리 외장은 아코디언처럼 수직적으로 주름지게 접었다.

외장의 상하단은 톱니 모양으로 처리했다. 외장이 접힌 에지에 알루미늄 수직 치장을 넣었다. 주름진 외장으로 건물은 실제 크기보다 작아 보이고, 주름을 따라 생기는 명암의 대비가 건물이 현대 건물임에도 불구하고 고딕으로 보이게 한다. 외장의 고딕성은 기둥에서도 읽힌다. 십자형 기둥을 만들어 얇은 다발기둥처럼 처리했다.

슬래브는 웨하스 모양의 와플 슬래브인데, 격자 밑면을 예상 밖으로 처리했다. 와플 슬래브의 격자-보(Beam)가 교차점에서 보의 두께가 좁아졌다 넓어졌다 한다. 덕분에 지붕이 주름진 외장처럼 실제보다 경쾌해 보

상단은 법대 쾨드에서 서쪽 홀라버드 앤드 루트의 기숙사 배면을 바라본 모습. 전면에 보이는 고딕 양식 건물은 벌튼-좌드슨(Burton-Judson) 기숙사이다. 하단은 법대 쾨드의 핵심 건물인 디안젤로 법대 도서관(D'Angelo Law Library)이다. 외장이 아코디언처럼 유리로 접혀 있다. ⓒ 이중원

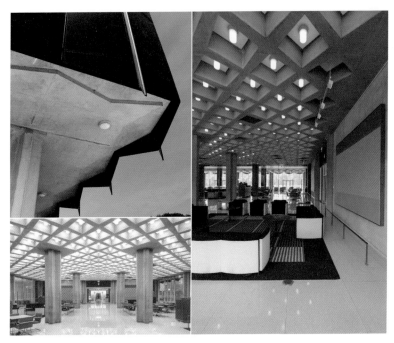

좌측 상단은 건물의 코너 디테일. '+' 기둥과 슬래브 에지의 모습. 기둥은 슬래브에 닿지 않게 디자인했고, 슬래브는 가장자리에서 삼각형으로 음각했다. 좌측 하단은 1층 로비 사진이다. 로비 천장 와플 슬래브의 바둑판 문양의 격자보를 유심히 보면, 격자 교차점마다 보 두께가 교대로 좁아진다. 그로 인해 오므렸다가 벌리는 아코디언 같은 착시가 일어난다. 좌측 상단과 우측 사진 ⓒ 이중원

인다. 격자보 사각형마다 조명을 두어 춤추는 보의 두께 모습을 강조했다.

로비 밖 처마 콘크리트 슬래브 밑면도 삼각형 모양으로 양각했다. 1층 앞 계단에 앉아 정교하게 깎은 콘크리트 슬래브와 그 너머 주름진 외장의 알루미늄 수직재 처리를 보는 것은 이 건물이 주는 소소한 기쁨이다.

사리넨은 외장의 수직성과 골조의 조형성을 통해 고딕적 특징을 현대 건축에 잘 사용했다. 사아리넨의 콰드 전개방식이 전통의 계승과 변화라면, 그의 건축 외장 및 골조 처리도 마찬가지였다.

사회대 건물(Social Service Admin Building, SSA)

20세기 중반은 건설 붐이었지만, 예산은 적고 사회적 요청은 커서 대충대충 많이 지어진 시대다. 옛 것을 헐고 새 것을 세우는 일에는 앞장섰지만, 오랜 시간에 걸쳐 만들어진 것에 대해서는 세밀함이 많이 부족한 시대였다. 시카고대 주변이 특히 그랬다. 시는 시카고대 주변을 무자비하게 철거하고 거대 개발을 단행했다. 이는 IIT 주변도 마찬가지였다. 기존 저층 건물을 대거 철거했다. 대신 저소득용 고층 주거를 싸게 지었다. '빠르고 싸고 높게'가 당시 캐치프레이즈였다.

그 결과 획일과 지루함을 양산했다. 사우스 시카고 명물인 하이드 파크(Hyde Park) 가로들이 삼류 고층 건물들로 채워졌다. 모더니즘 시대 도시 재개발 프로젝트들은 도시의 기억을 지웠고, 골목길을 죽였다.

이에 반해, 캠퍼스 내 상황은 조금 달랐다. 짝퉁 모더니즘이 캠퍼스 밖에서 판을 쳤다면, 안쪽은 엘리트 모더니즘 건축이 하나씩 정성 들여 지어졌다. 사리넨의 법대 건물, 미스의 사회대 건물(SSA), 스톤의 기숙사가 착착 준공했다.

미스는 사리넨과 달랐다. 그는 기존 고딕식 쿼드 시스템에 반기를 들었다. 미스 건축의 시작이 보자르식 건축에 대한 비판으로 시작했기 때문에 사리넨 건축과는 포지셔닝이 달랐다. SSA는 미스의 IIT 건물들과 비슷하면서도 다르다. 유사한 점은 저층 흑색 철골과 큰 창문과 대리석 기단을 만든 점이다.

프로그램에 따른 단면 구성도 비슷하다. 중앙과 경계를 구분한 구성이

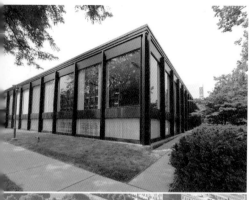

다. 천장고 높은 중앙 로비와 반지하로 경계 공간을 구성했다. 다른 점도 있다. 미스는 IIT에서는 벽돌을 주로 외장으로 사용하는데, 이곳에서는 내장으로 사용했다. 그래서 목재 내장과 어울려 따스한 느낌이다. 천장에 보를 노출한 점도 IIT의 건물과는 다르다.

미스는 SSA에서 보 밑면을 노출했다. 건물 평면은 60m×36m이고, 기둥 베이는 정면 5칸, 측면 3칸으로 했다. 기둥 간격은 중앙은 12m이고, 양측면은 6m이다. 조경 전면은 미드웨이로 열었고, 후면에는 내정을 만들었다. 미드웨이의 무한감과 내정의 농밀함이 공존한다. 미스 말년 작품으로는 수작이다.

건축가 스탠리 타이거맨은 SSA에 대해 이렇게 회고했다. "도

중앙은 미스의 사회대 건물 항공 사진. 상단은 동쪽 외관이고, 하단은 바닥 디테일이다. 바닥에 닿지 않는 흑색 철골과 백색 벤치가 돋보인다. 상단 및 하단 사진 ⓒ 이중원

좌측 상단은 로비, 좌측 중앙은 계단실, 좌측 하단은 로비와 계단실 사이 공간. 우측은 외관 야경이다.

심에서 시카고 대학을 방문하려면 [거리 때문에] 번거로움이 있지만, 미스 건물 하나를 볼 수 있는 것만으로도 이는 훌륭한 방문이다."

　　이곳에서 수십 년간 학생들을 지도한 교수 한 명은 이렇게 말했다. "미스가 디자인한 교실에서 세미나를 하면, 교실 전체가 미드웨이를 슬라이딩하고 있는 투명한 유리로 여겨질 때가 있습니다."

　　미스가 SSA에 세우고자 했던 학교 건축은 시카고라는 대평원 위를(좁게는 미드웨이 위를) 떠다니는 투명한 건축이었다.

★
기숙사 및 다이닝 홀

시카고대에서 실력을 발휘한 보스턴 출신 건축가들은 꽤 많다. 1~2대 캠퍼스 건축가인 헨리 카브와 찰스 쿨리지가 보스턴 출신 건축가였고, 최근에는 골던 센터를 디자인한 엘런즈와이그와 다이닝 홀을 디자인한 구디 클랜시(Goody Clancy)도 모두 보스턴 건축가이다. 보스턴 건축가들은 과거나 현재나 정도를 추구한다. 실험적인 형태보다는 정제되고 세련된 디자인을 선호한다. 또, 전통의 계승을 혁신의 창조만큼이나 중시한다. 카브의 쿼드 시스템 및 라임스톤 외장은 계승하면서, 현대 건축이 추구해야 하는 변화에는 열려 있었다.

구디 클랜시의 신축 기숙사와 다이닝 홀은 쿼드 시스템을 계승하는 계단식 광장을 설정했다. 다이닝 홀은 일종의 링크 포인트였다. 기존 기숙사와 신축 기숙사 사이에서 투명한 홀이 되어 옛 것과 새 것의 매개체가 됐다. 기존 기숙사는 홀라버드 앤드 루트에서 디자인했다. 외장 장식은 많이 생략된 검박한 고딕 양식이다.

신축 기숙사는 기존 라임스톤 고딕 건물과 어울리게 라임스톤으로 처리했고, 다이닝 홀은 부채꼴 모양의 유리 파빌리온이다. 지붕은 3층 중층 구조로 디자인했다. 처마를 신축 기숙사 쪽으로 길게 뺐다.

다이닝 홀은 기존 기숙사와 브리지로 연결했다. 두 건물 사이에는 화단과 유선형의 계단식 광장이 있다. 신축 기숙사와 다이닝 홀은 밑면이 나무인 처마 공간을 만들어 계단 광장의 경계를 구성했다.

지붕 모티브는 신축 기숙사에도 일부 적용했다. 그래서 별채인 다이

상단에서 좌측은 홀라버드 앤드 루트가 디자인한 기존 기숙사 건물이고, 우측은 새로 지은 다이닝 홀 건물이다. 하단은 다이닝 홀의 3D 랜더링 모습이다. ⓒ 이중원

상단은 다이닝 홀 지붕과 입구 모습이다. 좌측 하단은 신축 기숙사 전경이다. 사진에서 왼쪽 하단이 다이
닝 홀. 우측 하단은 다이닝 홀 야경이다. (Image Courtesy: Goody Clancy) 상단 사진 ⓒ 이중원

닝 홀이지만, 본채인 기숙사에 종속채로 보인다. 다이닝 홀은 필자의 아내가 구디 클랜시에서 근무할 때 계획했다. 당시 아내는 3D 지붕 구조 모형을 집으로 가져와 필자와 함께 많은 이야기를 했다. 한옥처럼 유선형의 처마를 만들고, 처마는 깊게 빼어서 반내부 공간인 툇마루 공간을 현대식으로 번안하길 제안했다. 서까래와 부연 서까래의 2중 모양처럼 부채꼴 모양의 처마 끝도 이중으로 보이도록 제안했다. 2007년의 일이었다. 까맣게 잊고 있었는데, 2017년 이 책을 쓰고자 미스의 SSA 옆에서 사진을 찍다가 우연찮게 발견했다. 다이닝 홀의 지붕 효과는 생각보다 괜찮았다.

★

로건 센터(Logan Center for Arts, 2012)

건축가는 작은 것을 가지고 고민한다. 한 건물이 캠퍼스를 바꿀 수는 없어도, 한 사람에게 적지 않은 영향을 끼칠 수 있다는 사실을 알기에 작은 디테일에 질서와 창의성을 넣으려고 씨름한다.

부부 건축가 토드 윌리엄스(Tod Williams)와 빌리 첸(Billie Tsien)은 그런 건축가다. 로건 센터는 이러한 점에서 빼어나다. 로건 센터 부지는 북쪽 미드웨이, 동쪽 기존 벽돌 건물, 서쪽 도로를 마주하고 있었다. 토드 윌리엄스와 빌리 첸은 프로그램을 3동으로 나누었다. 서쪽 스튜디오, 남쪽 공연극장, 북쪽 교육시설이었다. 3동을 'ㄷ'자형으로 구성했다. 그 결과 전정, 중정, 후정이 나왔다.

'ㄱ'자형 전정은 숨은 중정을 살짝 보여주어 호기심을 유발한다. 정원

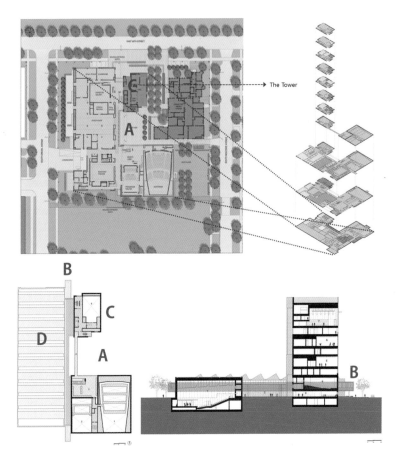

좌측 상단은 배치도이다. 짙은 회색으로 칠해진 건물이 기존 벽돌 건물이다. 우측 상단은 층별 프로그램 구성 다이어그램, 좌측 하단은 평면도, 우측 하단은 단면도이다. A: 중정, B: 중앙 브리지, C: 타워 동, D: 작업실 동. (Image Courtesy: TWBT Architects)

이 빗겨 배치되어 있어 정원의 끝이 보이지 않기 때문이다. 전정에서는 인접 벽돌 건물의 외벽이 주요 벽이다가, 중정에서는 신축한 유리벽이 주요 벽이 된다. 옛 벽과 새 벽이 번갈아가며 두 정원의 주인공이다.

　단면도를 보면, 중앙의 긴 브리지(B)가 3개의 건물을 관통하며 묶어

준다. 브리지는 동선이면서 서로 다른 내외 공간을 조망하는 플랫폼이다. 특히, 스튜디오에서 학생들이 작업하는 모습을 보는 것은 싱그럽다. 브리지의 양끝은 건물 남북 출입구의 처마 역할도 한다.

부부는 타워를 제안했다. 시카고가 마천루의 요람이란 사실을 각인시키고 싶어 했다. 또 시카고대에 유독 타워가 많은 것을 상기시켰다.

타워는 미드웨이 끝에 세우는 캠퍼스 타워이면서 동시에 시카고 도심을 바라보는 전망대였다. 물리적으로는 타워였지만, 건축가는 도시적인 개념이 타워에서 드러나길 원했다. 그래서 타워의 이름을 '수직 거리(vertical street)'라 명명했다. 이에 대비되는 개념이 될 수 있게 브리지는 '수평 거리(horizontal street)'라 불렀다. 거리처럼 상호 교류 및 소통을 하라는 취지였다. 공연과 토론과 작품 생산이 이곳에서 흐르도록 했다.

빌리 첸은 재료에 매우 민감한 건축가다. 그녀는 라임스톤 외장 재료에 각별한 신경을 썼다. 라임스톤 캠퍼스라는 큰 맥락과 인접한 벽돌 건물이라는 작은 맥락을 동시에 충족하기 위해서는 다른 방식으로 라임스톤을 제작해야 했다. 라임스톤을 벽돌처럼 얇고 길게 썰어서 사용했다. 그 결과, 예전에 보지 못한 방식의 돌 외장이 나왔다.

유리 외장도 창의적이다. 유리의 표면을 다양화했다. 반사하는 유리가 있는가 하면, 투명한 유리가 있고, 반투명한 유리가 있는가 하면, 불투명한 유리가 있다. 특히, 건물 입구 캐노피 부분, 타워 부분, 중정 부분의 유리 표면 처리를 다르게 가져갔다.

건축을 오래하다 보면, 10년 된 건축가, 20년 된 건축가, 30년 된 건축가, 40년 된 건축가, 50년 된 건축가의 차이를 느낀다. 젊어서는 눈에 보이는 것을 디자인하고, 늘어서는 눈에 보이지 않는 것을 디자인한다.

상단은 미드웨이에서 바
라본 로건 센터 타워이다.
중앙은 전정 모습, 동쪽 벽
돌 건물이 기존 건물이다.
하단은 중정 모습이다.
ⓒ 이중원

좌측 상단과 좌측 중앙은 중정 사진들이다. 우측 상단은 타워동과 작업실동 사이 공간 디테일 사진이다. 좌측 하단은 타워의 8층 홀이고 우측 하단은 타워 사진이다. (Image Courtesy: TWBT Architects)

가시적인 것을 디자인하는 건축가는 하수이고, 비가시적인 것을 디자인하는 이는 고수이다. 풍경을 디자인하는 것, 스케일을 디자인하는 것이 대표적인 비가시적 디자인이다. 이런 점에서 부부는 고수다.

★

오바마 대통령 도서관(Obama Presidential Library, 2021)

건축가 카브에서 건축가 쿨리지로 넘어가는 시대를 가리켜 "옥소니언 시대"라고 불렀고, 다른 말로는 "타워 시기"로 분류했다. 시카고 대학 건축이 이상주의를 추구하며 타워를 많이 지은 탓이었다. 그 전통을 이해하고 있던 로건 센터의 건축가 부부는 시카고대 옆에 지어질 오바마 대통령 도서관에서도 타워 개념을 도입했다.

로건 타워가 미드웨이 서쪽 타워라면, 오바마 도서관은 동쪽 타워다. 로건 타워와 도서관 타워는 미드웨이 북엔드 타워가 될 예정이다. 두 타워는 미드웨이 북쪽(시카고 대학) 고딕 타워와 조화를 이룰 예정이다.

도서관은 미드웨이 동쪽 끝에 위치한다. 이곳은 흑인 커뮤니티로 오바마 정치 경력의 시발점이었다. 이곳에서 씨름한 스토리가 오바마를 백악관에 입성하게 했다. 오바마 부부는 도서관을 통해 젊은이들이 자기 부부처럼 공동체와 이웃에게 영감을 주고, 힘을 북돋아 주기를 원했다. 박물관이 있는 타워는 도서관의 중심이다.

타워는 피부 색과 상관 없이 함께 손을 맞대어 공동의 소망을 하늘에 올리는 모습을 형상화했다. 타워 벽면은 텍스트로 음각했다. 배타적인 백인 우월주의에 지친 힘없는 흑인 공동체가 타워의 소망을 보고 다시 일어서길 원했다. 타워는 미래를 밝히고 희망을 노래하는 상징이고자 했다.

오바마 부부는 주민의 소리에 귀 기울였다. 동네 주민들이 가장 필요로 하는 것들을 들었고, 이를 새 도서관에 반영했다. 외부 정원은 남녀노소의 요구를 반영했다. 여성을 위한 정원, 아이들을 위한 정원, 가족을 위

상단은 오바마 대통령 도서관 위치를 보여주는 배치도이다. 주황색 부분이 새로 들어설 도서관의 위치이다. 도서관은 시카고 대학의 동쪽, 잭슨 파크의 서쪽이다. 우측 상단은 공사 전후 비교 배치도이다. 중앙은 조감도이고 하단은 타워 모티브와 타워 모형 사진이다. (Image Courtesy: TWBT Architects)

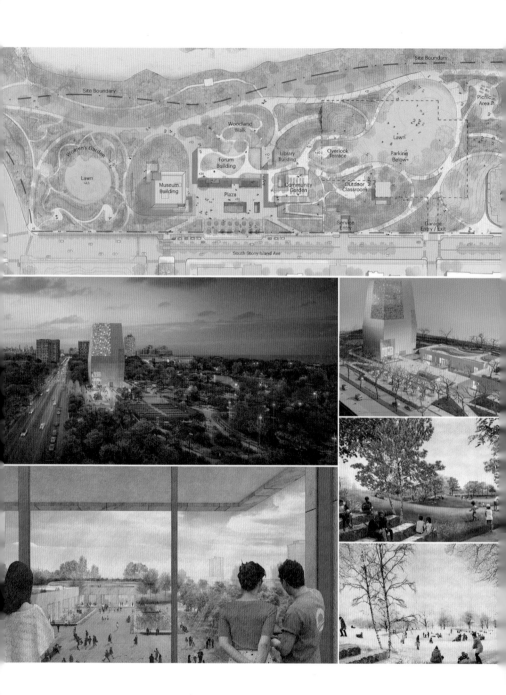

410

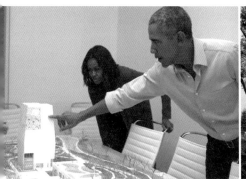

한 소풍 정원 등이다.

　잭슨 파크와 미드웨이를 고려하여 너무 많은 프로그램들이 지면 위로 솟지 않도록 했다. 타워만 지면 위로 솟았고, 대부분의 다른 프로그램들은 지하 1층에 배치했다. 미시간호와의 관계를 고려하여, 도서관을 공원 서쪽으로 바짝 붙였고, 녹지를 동쪽으로 배치했다. 도서관 공원 산책로가 잭슨 파크와 그 너머 미시간호 수변 산책로로 이어지게 했다. 타워는 미드웨이 중앙에 위치시켰다. 그리하여 미드웨이의 북엔드 타워가 되도록 했다. 건물은 2021년 준공 예정이다. 도서관 건립으로 잭슨 파크와 미드웨이와 시카고 대학과 미시간호가 한층 긴밀한 관계를 가질 전망이다.

상단은 조경 개념도. 좌측 중앙은 타워 조감 투시도와 모형과 타워 내부에서 플라자를 바라보는 모습. 좌측 하단은 타드 윌리엄스와 오바마 부부. 나머지 사진은 조경 투시도. (Image Courtesy: Obama Foundation Video)

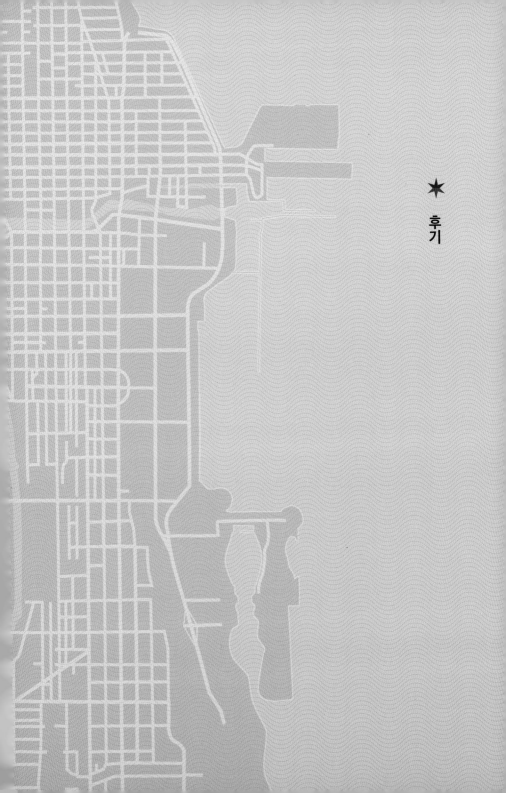

★

후기

단상 01

2017년 한 해 동안 나는 시애틀에 있었다. 성균관대에 부임한 지 9년 만에 워싱턴대 교환교수로 갔다. 나와 중학생 딸과 초등학생 아들만 시애틀에 갔고, 아내는 서울에 남아 있었다.

평소 아이들과 많은 시간을 보내지 못했다. 그래서 아이들에 대한 욕심이 앞섰고, 계획도 거창했다. 아이들이 독서와 여행의 재미를 알고, 스마트폰 사용은 줄인다면 만족할 것 같았다. 결과적으로는 둘 다 실패했다. 독서는 하지 않았고, 아이들은 스마트폰 삼매경이었다. 이를 보면서도 참아야 하는 과정은 쉽지 않았다.

세 식구는 작은 침실과 창고가 전부인 작은 아파트에서 지냈다. 학군 좋은 지역에, 도서관 옆 아파트를 잡으려니 선택의 폭은 제한적이었다. 초반에 딸이 중이염에 걸렸다. 의사를 만나 간단한 진단과 처방을 받았는데, 한국이라면 만 원 미만으로 끝날 진료비가 의료 보험이 없어서 300달러나 나갔다. 이후 나는 1년간 아이들이 잔병치레를 하지 않으려면 운동을 많이 해야겠다고 생각했다. 그래서 운동 프로그램을 종류별로 여러 개 등록했다. 덕분에 아이들 잔병은 없어졌지만, 늘 배고파했고 하루에 5끼를 먹었다. 장보는 시간과 요리 시간이 길어졌다. 따라서 집필 시간은 줄어들었다.

단상 02

2017년 9월 MIT 지도교수님이 뉴욕에서 퇴임식을 계획했다. 몇 달 전부터 이메일로 초대장이 왔다. 퇴임식은 2017년 9월 17일이었다. 16일 저녁 뉴욕행 비행기를 타기 위해 시애틀 공항으로 갔다. 어머니로부터 카카오톡 메시지가 왔다. "아들, 아버지 돌아가신다"였다. 마음이 다급해져 가족들과 바로 통화를 해보려고 했으나 일각을 다투는 순간이었는지 연결이 되지 않았다. 20분 뒤 누나와 겨우 전화가 연결되었다. 누나는 "아버지 운명하셨다"라고 짧게 전했다. 급히 뉴욕행 비행기를 취소하고, 다음날 한국행 첫 비행기로 아이들과 귀국했다.

　장례식장으로 곧장 갔다. 아버지 영정이 있는 방에 들어갔다. 어머니는 나를 보자마자 안고 우셨다. 5월에 학교 인증 실사일로 잠시 귀국했을 때 본 아버지의 모습이 마지막이 될 줄은 미처 몰랐다. 장례를 마치고, 아이들이 학기 중인 관계로 정신없이 시애틀로 돌아왔다.

　시애틀에서 아버지에 대한 추억이 밀려왔다. 매일 숲을 걸어야 했다. 아버지는 갑작스럽게 떠났지만, 나는 서서히 보내드리는 의식이 필요했다. 이 책은 아이들과 씨름한 시간과 아버지의 죽음이라는 시간 사이에서 태어났다.

단상 03

시카고 첫 방문은 1983년이었지만, 2005년부터 시카고를 본격적으로 보기 시작했다. 이때부터 건축 사진을 찍기 시작했고, 틈나는 대로 시카고 건축 관련 정보를 접했다.

저서 중에는 지그프리드 기디온의 『공간·시간·건축』과 윤장섭 교수의 『서양 근대 건축』이 초기에 도움이 되었다. 미국에 와서는 작고한 예일대 빈센트 스컬리(Vincent Scully) 교수의 『미국 건축과 도시(American Architecture and Urbanism)』가 좋은 길라잡이가 되었다. 스컬리는 이 책 후기에서 미국 건축 및 도시에 대한 저서들을 분류하여 자세히 소개하고 있는데, 그가 추천하는 도서들을 몇 권 선정하여 꼼꼼히 읽었다.

《시카고 트리뷴》의 평론가(스컬리의 제자)인 블레어 케이민(Blair Kamin)의 신문 칼럼과 그가 쓴 시카고 건축 관련 저서 두 권도 꼼꼼히 읽었다. 그 밖에 샐리 채펠(Sally Chappell), 에드워드 보너(Edward Wolner), 로버트 브루그먼(Robert Bruegmann)의 세기말 시카고 건축가 전기들을 흥미롭게 읽었다. 전반적인 시카고 시대상과 시카고학파가 펼친 건축 및 어바니즘을 이해하는 데 큰 도움이 됐다.

캐롤 윌리스(Carol Willis)의 책 『Form Follows Finance』은 뉴욕 건축과 시카고 건축 비교 저서로 참고했다. 시카고 필지들의 특성, 시카고 조닝법, 시카고 마천루의 특성은 그녀의 리서치 결과를 참조했다.

캐서린 솔로몬슨(Katherine Solomonson, 트리뷴 타워 국제 공모전)의 책은 트리뷴 국제 공모전이 가지는 역사적 의미와 특히 매그 마일을 이해하는 데 도움이 됐다. 솔로몬의 책으로 신문사들이 보는 입지 조건과 철로를 이용

한 배송 방식에 대한 이해를 높였다.

스컬리의 수제자이자 현재 하버드대 교수인 닐 레빈(Neil Levine)의 저서 (『Modern Architecture』, 『The Architecture of Frank Lloyd Wright』, 『The Urbanism of Frank Lloyd Wright』)는 설리번과 라이트를 이해하는 데 많은 도움을 주었다. 데이비드 반 잔텐(David Van Zanten)의 설리번 책(『Sullivan's City』)은 당시 시카고 어버니즘의 주요 쟁점을 파악할 수 있게 해주었다.

일급 석학들이 단단한 아카이빙을 근거로 나온 책들이라 대중 친화적이지는 못하지만, 그들의 주장은 오리지널하고 탄탄하다. 이 밖에도 많은 개론서를 읽었다. 워싱턴대 앞 중고 서점과 포틀랜드의 파웰스 중고 서점은 단연 최고였다.

단상 04

2017년 한 해 동안 이 책의 1차 원고를 썼다. 하지만, 2018년 귀국해서 원고를 다시 읽어 보니 글이 형편 없었다. 대대적인 수정을 가했다. 사진들도 많이 바꿨다.

『건축으로 본 보스턴 이야기』를 출판하고, 지인들로부터 주관적인 서술이 다소 많다는 지적을 받았다. 『건축으로 본 뉴욕 이야기』는 그래서 가급적 객관적인 서술이 되도록 했는데, 그랬더니 이번에는 지인들이 문장들이 비겁하게 권위 뒤에 숨었다는 평을 내렸다.

책 한 권이 나오기까지 통상 3년이 걸린다. 첫 1년은 사진 촬영과 독서로 보내고, 그 다음 1년은 원고 초안을 완성하고, 마지막 1년은 퇴고 작

업이다. 퇴고 작업은 지루하고 힘들다. 퇴고는 결승전 없는 달리기다.

퇴고 중에 큰 문제는 만족할 줄 모르는 마음과 변하는 생각이다. 아무리 고치고 또 고쳐도 모자라고, 아무리 지우고 다시 써도 별로다. 한번은 이유가 뭘까 곰곰이 생각해 보았다. 불변의 진리를 담고 있는 내용의 책이 아니어서 그렇다는 사실을 알게 됐다. 그렇다면, 최소한 글의 구조라도 형식을 갖추어야 할 텐데, 좋은 글이 가지는 구조조차 모르니 답답할 따름이다. 그나마 건축 책이어서 그림이 많은 게 위안이라면 위안이다.

단상 05

보스턴 책에서 하고 싶었던 이야기는 도시를 이야기로 구성해야 한다는 사실이었다. 뉴욕 책에서 하고 싶었던 이야기는 도시는 길이 살아야 한다는 것이었다. 두 책의 공통 분모는 도시에서 '공공성' 확보였다. 그러다 보니, 공공시설인 시청과 박물관, 도서관은 약방의 감초처럼 다루었다. 또 다른 공통 분모는 시장과 대학의 활성화다. 시장은 도시를 살리는 매개체이고, 대학은 도시를 견인하는 매개체이다. 뉴욕 책을 쓰면서 한 가지 더 심도 있게 깨달은 점은 철로와 기차역의 중요성이다.

이번 책에서 내가 하고 싶은 이야기는 '물가(수변)'의 중요성이다. 특히 시카고를 관통하는 시카고강은 내가 이 책을 쓴 결정적인 이유다.

한국 도시들을 쓰지, 왜 미국 도시들을 쓰냐고 종종 질문을 받는다. 일종의 부채의식 때문이다. 아버지가 공군이라 어려서 외국에 나가 3년간 미국인학교를 다닌 것, 또 유학 가서 보스턴에 11년 살면서 두 아이를 낳

아 기른 것 때문이다. 미국 도시들에 관한 책이 한 권씩 나올 때마다, 한 가지씩 깨닫는 게 있다. 나만의 작은 깨달음이다. 시카고를 통해서는 '번햄 플랜'이 깊은 인상을 남겼다. 물은 공공재라는 사실, 수변은 모두의 것이 되어야 한다는 사실을 줄곧 주장해 왔는데 번햄도 동일한 생각을 했다는 게 신기했다. 다행히 우리나라는 물이 세계적이다. 그리고 삼면이 바다다. 수변 도시로 거듭날 가능성이 무궁무진하다. 이 책이 이러한 점을 잘 밝혔다면, 정말 다행이다.

현대 건축의 시작, 시카고에 가다

건축으로 본 시카고 이야기

1판 1쇄 발행 2020년 11월 27일
1판 2쇄 발행 2023년 11월 27일

지은이 이중원
펴낸이 유지범
책임편집 구남희
편집 현상철 · 신철호
디자인 심심거리프레스
마케팅 박정수 · 김지현

펴낸곳 성균관대학교 출판부
등록 1975년 5월 21일 제1975-9호
주소 03063 서울특별시 종로구 성균관로 25-2
전화 02)760-1253~4
팩스 02)760-7452
홈페이지 http://press.skku.edu

ISBN 979-11-5550-433-8 03600